U0091373

藝術‧文化‧跨界觀點：
史特拉汶斯基的音樂啟示錄

Art, Culture and Interdisciplinary Perspective:
Enlightenment of Stravinsky' s Music

作者：彭宇薰

目錄 Contents

3 音樂‧時代‧文化研究　261

自序

　　猶記得我在國立台灣師範大學音樂系求學
時，台灣正經歷一個經濟起飛的80年代，彼時
行有餘力的家長們莫不趕送兒女進入古典音樂的
學習殿堂。須臾間，有限的音樂教師變得炙手可
熱，週末與課餘的個別授課常是人滿為患。每當
聯招術科考試前夕，各大專院校音樂系的教授處
所更是門庭若市，學子們莫不期盼經過教授的高
招指點，能一舉進入名校。

　　那是一個西方古典音樂在台灣蓬勃發展的年代，中小學音樂班的開辦正方興未艾，「學音樂的孩子不會變壞」則是一句家喻戶曉的名言。對出生於小康家庭的我來說，雖然學習古典音樂需要花費的時間與金錢都不算少，但它並不見得是所謂「貴族」的特有活動，一種西方式的文化教養正在這個島嶼生根。縱使不少現今四、五十歲的知識份子曾表達，當年因家境關係而無法學習樂器的遺憾，但一般說來，他們總有基本的古典音樂文化素養，並且總是嚮往更深刻的理解與欣賞。

　　隨著90年代留學期間的美國經驗以及覺醒的台灣意識，我對古典音樂教育裡只為音樂而音樂的態度逐漸感到不滿，對於學界甚囂塵上的形式主義亦感到有所缺憾；在此，絕對與客觀的理論多數淪為學術智性的考驗，現代主義中唯我獨尊的西方大敘述系統，更讓非我族類無以翻身。我認為，不可避免的西化運動是一個在地化文化藝術更新的前置工程，但怎的現代性古典音樂就愈走愈益孤遠、愈益疏離？西方音樂如是，台灣本地亦不遑多讓；知識份子縱有嚮往之意，卻難有著墨之心。

　　最近七、八年來，我幾次隨著台灣的「中華民國大專藝文協會」代表團前往中國參訪，由於團員中沒有人專精於聲樂，我這位大學時期以聲樂作為第二副修的音樂人，遂不時被拱出來代表台灣團唱歌娛樂大家。學生時代所學的義大利歌曲早已拋諸腦後，幾首中國藝術歌曲倒還拾回一些，〈紅豆詞〉、〈西風的話〉、〈我住長江頭〉勉強讓賓主盡歡吧，但在新疆面對維吾爾人時，我徹底感到一己代表性之不足——於是，我複習早期的民

間流行歌曲〈望春風〉，新學了一首客家平板，才覺得踏實心安些。猶記得2013年七月間在內蒙古民族歌舞國家劇院的臨時演出，簡單優美的〈望春風〉變成團員的驕傲與我個人演唱的「高峰」。是的，我來自台灣，但是我用什麼表示我身為音樂人的台灣主體性呢？

　　書寫俄國音樂家史特拉汶斯基的初始緣由，只是我一系列藝術跨界詮釋的延續性研究。史氏與視覺藝術界、舞蹈界的互動固然不是新聞，他的離散性命運、他的身份變動、他跨越現代與後現代的世代氛圍、他長達一甲子的創作——在在提供了新鮮的視野與有趣的議題。我不得不承認，古典音樂的確帶著它貴族的血液，跌跌宕宕地走入後現代多元、解放的民主情態，史氏作品以其特殊存活之道，使他成為極少數能被一般人指認出來的現代音樂大師。然而，優秀的作曲家何其多，為什麼被老天、被歷史揀選的是這一號人物呢？

　　晚近在後現代的反思情境中，文化研究的探勘角度為我解答了些許疑惑。史氏個人的歷史切片或許無法代表所有的文化現象，但由其音樂所折射出的變動世界，讓我深刻意識到藝術文化在型塑過程中，免不了權力階級、差別待遇，更免不了意識形態的介入、價值觀的扭曲。我們很難想像，在不久前的美國，承認自己是社會主義者可能比承認自己是同性戀還要困難；我們很難想像，號稱最民主自由的美國，也是監視竊聽人民私聯通話的高手。真情與假象之間，距離其實不是那麼遙遠；藝術的真與美，也從來不是那麼絕對。

即使歷史中反覆著種種難以迴避之人類「惡習」，我相信植基於文化研究的這些議題仍有偌大的探討空間，它們值得藝術界更嚴肅地面對與反思。當然，盡學西方的東西，無非不是希望將來有一天，能好好汲取其精華從而展現出更能代表自己的、更卓越的藝術文化。雖然史氏的狀況和我們有所不同，但俄國人自西歐化以來所歷經之種種轉折，乃至史氏流亡後所有的應對策略，對我們皆是某種具「本土意識」參照的基礎。當然，唯有對史氏音樂以及其跨領域性質做深入探討之後，才能為文化研究鋪設良好的基礎，而〈音樂與視覺藝術的類比〉、〈舞蹈文化中的強者〉、〈《春之祭》世紀遺澤〉等章節即是修改自過去在學刊、論文研討會發表的文章，它們皆是我進入文化研究探討不可或缺的前置作業。不過，由於全書包含太多外國相關名稱，為減少冗贅之氣，有些較不重要或無法翻譯的外文就保留原貌，年代資訊亦予以省略，相信讀者可以體諒箇中形式上的某些缺憾。

在過去以寫作為主要成長方式的年頭裡，感謝台北藝術大學音樂系楊聰賢、王美珠老師的鼓勵，以及輔仁大學音樂系徐玫玲學姐的關照，音樂人的共鳴固然使我開心，但國寶級畫家林惺嶽老師不時的激勵與啟示，更讓我在起起伏伏的學術寫作過程中，不至懈怠與灰心。在此同時，我也要感謝信實文化出版團隊的全力協助與林呈綠先生為我的引薦，以及科技部研究計畫評審委員的支持，使這次的出版能以相當豐富的圖文規模呈現。除此之外，和我一同成長的旅伴 Jenny、Sean 總是貼心關懷——這是讓我無所後慮而能夠持續閱讀與筆耕的基礎呢。

「我們從一段文句中萃取一句話，而當這句話和我們讀過的
其他文字、著作、想法及作法產生共鳴時，這句話變成為一種可
行的原則，一種哲學的位置。」[1]是的，不只是一句話，有時候是
一個舞步、一個姿態，有時候是一個形象、一個造型，它們不時
為我設定一種哲學座標，為抽象的音樂提供了延伸性、溝通性、
共鳴性的接合。倘若我離開音樂，其實是為了更接近音樂；個人
長久書寫中的喜悅、不平、批判、讚嘆——箇中點滴，願與藝術
思考者，一同分享！

彭宇薰
2016年二月 於風城

1.　Allan Kaprow（卡布羅）著，Jeff Kelley編，《藝術與生活的模糊分際：卡布羅論文
　　集》（台北：遠流，1996），頁5。

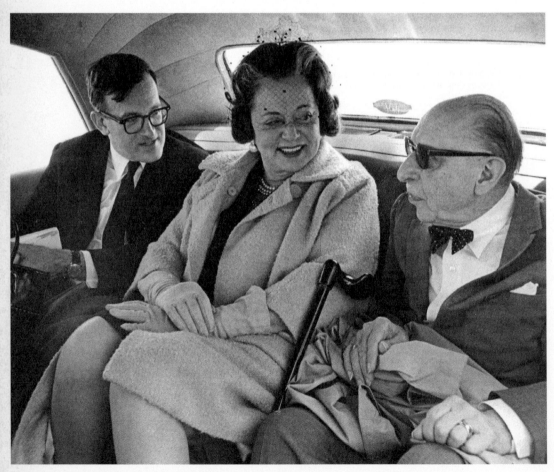

克拉夫特（左）與史特拉汶斯基夫婦（©Duane Howell, 1964/Getty Images）

導論

極端世界與變動不居的時代

以研究不定性而著名的思想家塔雷伯
（Nassim N. Taleb），把世界分成兩種狀態來看，
其一為極端世界（extremistan），另一則是平庸世
界（mediocristan）。在前者所主導的區域中，可
以察覺到單一目標的觀察值對總數產生顯著衝擊
的效果，而由後者所主導的區域中，則很少有極
度的成功或失敗，亦即是說，沒有任何一個單一
的觀察值可以對總數之合計產生有意義的影響。

　　在塔雷伯眼裡，學術性、科學性和藝術性的活動就屬於極端世界的省份，在這些領域裡，成功有嚴重的集中性，極少數的贏家拿走絕大部分的資源。[1] 雖說這種現象打擊了努力必得報酬的神話故事，顯現人世間不甚公義的面向，但真正的狀況是，即使極端世界享受了「贏者全拿」的不公平特徵而令人不快，人們卻未必喜愛平庸世界裡似乎皆大歡喜的扁平化制度。某種程度來說，當人類的基本需求被滿足了之後，生命之尊嚴、自我的完善與超越變成人們最為在意之存在要素，爰此，即便超級巨星不是我，也一定會是社會中的某個人——因為我們需要英雄來投射理想、願景、甚至未來。

　　相較於西方音樂史中其他重要的作曲家，出生於俄國的史特拉汶斯基（Igor Stravinsky，1882-1971）可說是二十世紀古典音樂圈裡知名度最廣的一位。其《春之祭》（*Le Sacre du printemps*，1913）的〈獻祭之舞〉（"Danse sacrale"）是1977年向外太空發射的「航行者」（*Voyager*）所攜帶的曲目之一，它和巴赫為鍵盤樂器而寫的《平均律》共同遨遊宇宙，等待外星生物的碰觸與解讀。另外，史氏在1998年《時代》（*Time*）雜誌中，名列二十世紀最具影響力的百位人士之一；在這分為五大類的人物誌中，屬於「藝術、娛樂」類的二十位名人，史氏是唯一的古典音樂家（Classical Musician），其他人士如畢卡索（Pablo Picasso，1881-1973）是唯一的視覺藝術家，路易‧阿姆斯壯（Louis Armstrong，1901-71）與披頭四（the Beatles）則分屬爵士與搖滾的翹楚。[2]

1. Nassim N. Taleb（塔雷伯）著，《黑天鵝效應》（台北市：大塊，2008），頁141，440，442。

　　誠然，古典音樂家何其多，但唯獨史氏脫穎而出，又常與畢卡索、愛因斯坦、佛洛依德等人物相提並論，可以想見他在一般大眾心目中如超級巨星般的地位。在二十世紀的古典音樂家中，史氏確實得到了非音樂界人士最多的關注，反過來說，他在音樂界是否就是一位令人尊敬的英雄人物呢？這是個頗耐人尋味的問題。

　　基本上，使史氏一炮而紅的《春之祭》本身即是一帶有「極端」意識的作品，它的原始、暴烈與撞擊式的聲響，一直被標舉為突破傳統的革命性作品。爾後史氏夾帶其「累積優勢」（cumulative advantage），以年輕時之盛名，吸引新聞媒體、甚至藝術人、文化人的群集聚合，像滾雪球般塑造其不可一世之地位。這種「有錢人變得更有錢、有名人變得更有名」的現象，在社會學裡被稱為「馬太效應」（The Matthew Effect）。在音樂產業中，拜留聲機留存聲音與傳播音樂之賜，有名的音樂愈加有名，愈加頻繁地演出，無名者即使音樂品質不差，所得待遇卻是天壤之別。史氏一生作品不斷，但有些並非稱得上傑出的作品卻有不少機會演出與討論，這種「贏者全拿」的被關注現象，正是極端世界的一個現象。現代世界屬於極端世界，在全球化效應的發酵中更加深化此極端性。不過，「一個輸家或許永遠是輸家，但贏家可能被某個不知道從哪裡冒出來的人篡位。沒有人可以高枕無憂」。[3] 的確，此種集千萬寵愛於一身的極端現象，常因種種緣由而未必能持續其永久保鮮期，史氏在這個充

2. "Persons of the Century--Artists and Entertainers," *Time* (Vol. 151, No. 22, June 8, 1998).

3. Nassim N. Taleb（塔雷伯）著，《黑天鵝效應》，頁322。

滿著衝突與競爭的世界，亦時時處於某種權力場域中，與他人展演著競逐萬世千秋的戲碼，而時代變遷與意識形態、價值觀的更迭，為此戲碼增進了不少矛盾的張力。

誠然，從十九世紀末以來，帝國主義、民主政治、大眾消費與文化等議題，有其對峙、轉型或謀合、突破等複雜關係，由於民主政治逐漸成為一種普世價值，過去由菁英階級壟斷美學規範的藝術環境，遂面臨更大的曲高和眾之挑戰。實際上，大眾業已穩穩地站在歷史的舞台上，這是無法逆轉的情形；不與通俗大眾的經驗、符碼進行交流，就無法廣受歡迎與施展影響力。[4]

比起前人來說，二十世紀名人擁有更多更廣之粉絲支持的力量，基於商業策略考量，這種藉名人之助而推廣行銷，遂成為極端世界裡運作的一環；這裡所產生的集中或擴增性，可能體現在財富、企業規模、人才匯聚與文化產業上。史氏自言，電影圈曾提議付給他相當於委託費的酬勞，讓別人的音樂作品冠上其名[5]，可見名人效應在消費市場中是何其有力。以此推論，史氏作品被廣泛地應用於舞蹈、電影傳媒等領域，除了其音樂本身的特質之外，使用者可能或多或少地沾作者名氣之光，意欲借力使力地鋪陳與演繹——但正是這寬廣的延伸與應用，造就了史氏影響深遠的文化效應。

4. 參閱Stuart Hall（霍爾）、陳光興著，《文化研究：霍爾訪談錄》（台北市：元尊，1998），頁124。

5. Igor Stravinsky and Robert Craft, *Stravinsky in Conversation with Robert Craft* (Mitcham, Australia: Penguin Books, 1962), 236.

　　然而另方面說來，相當反商的古典音樂界卻一直對史氏音樂「親民」的現象有所顧忌，這使得史氏在音樂界的評價與地位，長期以來有所爭辯。的確，在二十世紀歷經現代主義與後現代主義的洗禮後，我們逐漸意識到人類集體行動與背後心靈結構之強大力量的作用，任何一種新的見解，都可能給予現階段的知識不同於以往之歷史光照，這使史氏音樂的效果歷史可以另類的面向展現。由於現行社會世俗化、民主化、電腦化和消費化的壓力，過去門禁森嚴的古典音樂學術界，勢必得對日益嚴峻的公共性要求有所回應，而史氏音樂對現階段世局「適應」良好的狀況，值得我們探索箇中原因，這正是本書撰寫的目的。

＊＊＊＊＊＊＊＊＊＊＊＊＊＊＊＊＊＊＊＊＊＊＊＊＊＊＊

　　整體而言，這是一本嘗試跳脫從「純」音樂藝術的角度，去思考藝術跨域延伸以及涉及文化層面問題的著作；由1960年代以降所發展出來的文化研究觀點，恰好提供了探索的觸角。筆者一方面在不同的藝術領域間領略其本質性的連結，另方面探討大時代脈絡裡音樂價值觀的變遷與影響，以及不同藝術間共生共榮或地位輪轉的現象等，這可能牽涉到一些道德與政治判斷，因為人類依據其價值觀而判斷與行事，乃是無可避免之事。

　　從西方現代文化史的脈絡來看，生於文化邊陲國家的作曲家——俄羅斯、英國、西班牙、美國——常以嫉妒的眼光看著中歐，出身於俄羅斯的史氏也帶著這種情結走向歐洲、走向世界。根據音樂學者托洛斯金（Richard Taruskin）的說法，史氏像其他俄羅

斯作曲家一樣，對日耳曼的音樂傳統心生嚮往（史氏的確曾稱讚德國人的音樂教育水平很高）；他亦私下自憐地嘆道：「我是雙重的流亡者，先是誕生於二流的音樂傳統（minor musical tradition）裡，後又兩度移植到二流的音樂傳統環境。」[6] 換言之，俄國、法國與美國在他眼裡都屬於次要的音樂國度，相較於他經常被推舉作為對抗德國音樂風格的法國代表，這種矛盾的情結的確令人注目。整體說來，史氏這位音樂人從起始的邊陲性到邁入主流的過程，對於古典音樂後進國而言，可說是一個極具參考價值的典範；所謂身份認同、階級意識等議題，在此也有相當好的著力點。

比較有趣的是，史氏在其近六十年的創作生涯中，罕見地經歷了多次的寫作風格變化，這種在畢卡索身上不足為奇的事情，在音樂界卻是個令人苦惱的「變節」，為創作者徒增莫須有的壓力。是以，藝術裡的時代風潮、意識形態、權力位階等議題便浮上台面。相對於視覺藝術可以在商業活動中自給自足的傾向，古典音樂是一個需要龐大贊助的藝術活動，因此誰給予贊助以及為什麼贊助，變成了一個影響音樂創作的弔詭問題。

然而，只要有權力，便會有抵抗與反彈；由意識形態的各種影響和承諾所導致的張力，是社會裡截然不同的引力，藝術家正如同其他社會成員一樣，對這些張力做出反應與形塑思維。其中很確切的一個現象是，在後現代主義浪潮的沖刷之下，若執意要意識形態回到現代主義式的大一統方案，則無異於天方夜譚。

6. Richard Taruskin, *Stravinsky and the Russian Traditions: a Biography of the Works through Mavra* (Berkeley: University of California Press, 1996), 17(note 3).

但人類畢竟是尋求解釋與意義的動物，也有偏好確定性的心理傾向，若是如此，後現代的開放自由與不確定性，將使我們何去何從？以藝術領域來說，屬於現代主義系統的史氏音樂，在後現代時期的「死後生命」現象，似乎給我們一些「活著」的啟示。

誠然，從二十七歲的《火鳥》（*The Firebird*，1910）到八十四歲的《聖歌安魂曲》（*Requiem Canticles*，1966）——史氏近一甲子的創作歲月體現了二十世紀動盪的年代：從古老的俄國傳統、歐洲的古典文化，到新興美國的傳承與轉化，從現代主義到後現代主義的時代氛圍，從兩次世界大戰的熱潮搏鬥到戰後美蘇的冷戰角力——時代的推波助瀾，使他的戲劇性人生格外引人注目。

敲響史氏名聲之鐘的人，正是俄國著名的策展人迪亞基列夫（Sergei Diaghilev，1872-1929）。迪亞基列夫憑藉本身的藝術涵養與其識人之明的本領，打造了一個綜合各種藝術的芭蕾王國——俄羅斯芭蕾舞團，亦型塑了現代主義藝術的典範。他以此基地造就出各種藝術領域的明星，史氏可說是其中創作生涯最長青的一位。本書雖然是一種對史氏個人現象的單一觀察，並探看其對總數產生的衝擊與影響，但迪亞基列夫所建立的「協力關係網」，是我們了解史氏「個人文本」的重要背境，因此，在「第一部：音樂・啟蒙・視覺藝術」中，除了主角本身的小傳之外，迪亞基列夫的小傳也構成此論述重要的背境文本。因為迪亞基列夫在藝術圈中力圖結合、引導與協調各種身份、各種責任、各種立場、各種張力，所以箇中人與事之間的交換、追尋、選擇等各種關係的連動，遂型塑了這個藝術團體的結構性意義。平實而論，迪亞基列夫生命的精彩度，並不亞於史氏本人。

　　另一方面，史氏是一位強烈視覺性導向的作曲家，從宗教儀式、祭典的形象，到音樂演奏者、舞者與戲劇演出者的動作，他的創作混合了儀式、神話、清唱劇、舞蹈、朗誦、通俗劇、神劇、歌劇等傳統形式，成為界限模糊的新形式表達。無論是透過家學淵源或是透過與俄羅斯芭蕾舞團合作的經驗，史氏個人視覺藝術的素養，使他的創作經常蘊含視覺意象，他與同時代合作夥伴貢查羅娃（Natalia Goncharova，1881-1962）對於俄國新原始主義的貢獻，都是植基於俄國本土文化並賦予現代意義的作品。有趣的是，若把史氏的新原始與新古典主義作品置放在大歐洲的脈絡裡，則又和以畢卡索為主的立體主義有所連結，〈音樂與視覺藝術的類比：史特拉汶斯基‧貢查羅娃‧畢卡索〉這一章即透過這三人的作品，探看音樂與視覺藝術如何深刻地交相呼應，同為時代氛圍交相作證。其中透過史氏新古典音樂特色與畢卡索立體主義風格語彙的分析，是一種植基於藝術內在本質與肌理的類比。儘管史氏與畢卡索都是形式主義的大師，但前者《三樂章交響曲》（Symphony in Three Movements，1942-45）承載了戰鬥的意念，並指向勝利之境，後者《格爾尼卡》（Guernica，1937）的畫面代表生命和力量的神話形式，箇中的呼喊透過繪畫形象無言地發聲，讓觀者看見悽慄的叫吶。終究說來，多產而深刻的藝術家，很少是純粹的形式主義者。

　　屬於史氏最宏偉的跨域成就，當然非舞蹈莫屬。在「第二部：音樂‧舞蹈‧劇場表演」中，筆者首先依循史氏的生命脈絡看其舞蹈因緣，並深入地看史氏與巴蘭欽（George Balanchine，1904-83）的合作關係與共享的美學原則。作為史氏唯一全心信任

的編舞者，巴蘭欽擁有極高的音樂素養，並且不遺餘力地透過舞蹈表現音樂，而在最好的狀況下，巴蘭欽更藉由音樂把芭蕾這門藝術推向高峰。

在〈舞蹈文化中的強者：從史特拉汶斯基到巴蘭欽〉這一章中，除了部分音樂與舞蹈的細節陳述之外，巴蘭欽和迪亞基列夫一樣被賦予傳記式的描述，因為這兩人一前一後地在史氏創作生命裡扮演最重要的角色，巴蘭欽對於史氏音樂獨特的擴張性詮釋，更強化了彼此作為合作伙伴的意義。另外，史氏在《春之祭》之後的作品，經常被批評為無甚新意，他與巴蘭欽貌似冷酷的形式主義表現，亦常被視為空洞無物，兩人所得的類似批評，自然因源於他們相近的美學觀。不過，史氏與巴蘭欽的作品果然總是不具深度，常顯膚淺嗎？究竟音樂深度的可能性是什麼？筆者嘗試以哲學家瑞德萊（Aaron Ridley）對音樂深度的立論為基礎，進一步從《阿貢》（Agon，1957）的結構、認知等面向，探看此作品的深度內醞，提供一種對藝術作品詮釋的可能性。

2013年適逢《春之祭》的百年誕辰，〈《春之祭》世紀遺澤〉首先從觀眾對音樂與舞蹈的準備意識，談《春之祭》首演時的接受性，亦論及史氏對《春之祭》原版編舞者尼基斯金（Vaslav Nijinsky，1889-1950）前後不一致的評語，如何對於舞蹈界造成了傷害。之後，再回顧在過去百年中《春之祭》音樂在舞蹈界被應用的狀況，也提點它在影視媒體中的效應；最後則討論《春之祭》如何在現代主義的孤傲中誕生，又歷經後現代的變身而滲透至生活裡的其他層面，乃至成為深刻影響人類文化的單一曲目。

　　〈閱聽《阿貢》：音樂人與舞蹈人的對話錄〉是筆者以對話方式呈現《阿貢》的相關內涵，嘗試從音樂人與舞蹈人的視野中提問與解答，希冀模擬出真正的樂舞交流。《春之祭》與《阿貢》這兩部真正的舞蹈音樂，前者標誌著現代音樂與舞蹈的先鋒，後者則無疑是新古典芭蕾顛峰之作，史氏對於二十世紀舞蹈世界的貢獻，可說無與倫比。

　　「第三部：音樂‧時代‧文化研究」以文化研究觀點為基礎，探看史氏音樂在時代長流中所佔領的位置。史氏歷經了兩次世界大戰，個人也長久為流亡者，在其所處時代，紛陳的意識形態與多元的藝術創作不僅息息相關，箇中的權力運作或是植基於價值觀的集體力量，更影響整體藝術生態的變化。史氏懷抱貴族菁英思想的遺緒，在有意識或無意識中，扮演影響時代也被時代所影響的角色，他同時是一位號召性代表人物，也是一位被抗拒的傳統代表。在美蘇冷戰時期於歐洲舉行的「二十世紀藝術傑作」與「二十世紀音樂大會」，某種程度象徵著美國與歐洲藝術領導勢力消長的轉換；業已移民美國的史氏，對此局勢的因應之道既承受了命運中的不得不然，也企圖在此動盪中保持最佳的創作獨立性。

　　爰此，循著西方音樂界近年來逐漸打破形式主義掛帥的學術研究方向，〈在藝術價值起落之間：熱戰冷戰‧意識形態‧史特拉汶斯基〉墊基於冷戰資料陸續出爐的狀況而寫就，嘗試一解長期以來古典音樂界紛紛擾擾的路線問題。接下來〈文化研究脈絡中的史特拉汶斯基〉則把史氏置放在身份認同、菁英對大眾的階級意識、以及音樂與舞蹈位階概念等議題中討論，此外亦探究西方音樂歷史在現代主義大敘述脈絡下的書寫以及其不得不的轉變。最後以現代與

後現代主義所形塑的人類心理結構變遷，點出二十世紀以來風起雲
湧的流行音樂與學院派的對峙，並以此背境，探看史氏音樂在後現
代社會的處境與啟示意涵，並觸及史氏作品溝通的本質與廣被社會
接受的要素，藉以反思現階段古典音樂界面世的心態。

＊＊＊＊＊＊＊＊＊＊＊＊＊＊＊＊＊＊＊＊＊＊＊＊＊＊

　　晚近以來，學者托洛斯金、瓦爾胥（Stephen Walsh）等人相繼
完成大部頭的史氏研究，讓後人有一個對史氏趨向完整面貌的認
識機會，再加上史氏助理（後來也是音樂上的合作夥伴）克拉夫特
（Robert Craft，1923-2015）長期以來對史氏夫婦的近距離觀察，以
及其鉅細靡遺的談話與生活細節之記載——這些刻意的歷史書寫累
積，自然放大了我們對音樂家在生活與性格中好壞參半的認知。

　　以負面的部分來看，史氏喜歡製作劇場規格的作品，但當必
須與他人分享版稅時，他卻心裡百般不願、甚至千方百計避免這
種事發生；遇到演出作品遭到冷淡以對時，他時常推卸責任；他
在其相當長的一生中，與朋友的斷交、不合相當頻繁，藝術家巴克
斯特（Léon Bakst，1866-1924）與貝諾瓦（Alexandre Benois，1870-
1960）、經紀人迪亞基列夫、指揮家安塞美（Ernest Ansermet，
1883-1969）等皆為其例。[7] 無論是學術或非學術的論述，史氏某些
性格上的「缺點」不斷被提起。的確，一位被時勢所形塑的英雄不

7. Stephen Walsh, *Stravinsky: The Second Exile, France and America, 1934-71* (Berkeley: University of California Press, 2006), 376, 410, 486-7, 489.

免要接受人們殘酷的放大鏡檢視，人們總是希望在趨近真實中探勘歷史真相——爰此，或可對主角有時候在不同時間、不同場域裡說詞上的矛盾，或是他在顯意識與潛意識中採取「政治正確」、「學術正確」立場的心理背景，提供些許解讀指引。

在眾多資料的勘查中，雖然克拉夫特與史氏情同父子的關係以及他就近觀察的特權，似乎很難讓人質疑其專文內容的本真性，但是近年來不少音樂學者企圖動搖箇中的權威性，咸認其書寫內容包括不少克拉夫特個人的意志與觀念，有些描述不僅有錯誤，甚至有誤導之嫌。身為史氏目前為止最詳盡之傳記作者，瓦爾胥曾不留情面地指出克拉夫特對若干史氏資料有解釋上的訛誤，或是具有誤導傾向，但即便如此，他自己某些對克拉夫特的說法也不盡公允，一個最明顯的例子即出現在史氏傳記中。瓦爾胥曾描述史氏因《浪子的歷程》（*The Rake's Progress*，1951）首演而入宿於威尼斯某家旅館時，其所得套房既寬敞通風又富景致；劇作家奧登（Wystan Auden，1907-73）則運氣較差，先是被安排入駐於樓上一個沒有衛浴設備的房間，在對史氏哭訴這份羞辱之後，才被轉換到較好的房間；最後，瓦爾胥描述「克拉夫特安於其卑微奴僕的地位（menial position），想當然爾地以比較優雅的態度，接受安排入住於一樓較小的房間裡」。[8]

究其實，克拉夫特當年只是一位二十多歲的年輕人，瓦爾胥沒有必要以「安於卑微奴僕的地位」這樣的字眼形容資淺的後輩，從

8. 同上註，頁272-3。

這小處其實也透露了瓦爾胥個人寫作上的偏頗心態。不意外的，克拉夫特對學界種種疑問亦不甘示弱地回敬，對於他人有關史氏的研究工作，亦維持極高的批判標準，正如他描述自己和史氏相似的個性：好諷刺、吹毛求疵、完美主義、與不妥協等。[9] 事實上，克拉夫特個人的才情很高，史氏要求他入室相助，讓自己「接受」這位年輕人的影響並非不可能之事，而克拉夫特忠於並護衛雇主的態度也是可理解的人之常情，他的第一手資料的確有其無可取代性，但也不是不允許被質疑。然而，瓦爾胥明顯偏頗的態度，卻顯示了學界某種爭奪詮釋權的黑暗面。

　　不過，音樂人最在意的評論應該還是屬於創作類的部分。作為一個對中歐音樂情感氾濫的反制而努力之成果，《春之祭》讓一位初出茅廬的作曲家品嚐了鮮有的榮耀滋味，但史氏在1920年代轉向新古典主義以及在1950年代轉向序列音樂的作法，卻引發「保守」、「江郎才盡」與「變節」等的批評。鋼琴家顧爾德（Glenn Gould，1932-82）對史氏的說法是：「除了經常飄忽不定的認同轉換之外，他沒有辦法發現自己真正的個性在哪裡。這當然是一種悲劇。」[10] 誠然，對一位身份認同必須有所轉換或調整的流亡者，對一位不甘創作凝滯不前的作曲者，他應對世界的策略是什麼？所謂人是歷史的動物，因此總是處於「成為」的過程中，他如何維持穩定的同一性？若「改變」既是人生所不可免的，有什麼是一個不變的基礎，潛在於變動的生命底下？

9.　Robert Craft, *Glimpses of a Life* (New York: St. Martin' s Press, 1993), 15.

10. Tim Page, ed., *The Glenn Gould Reader* (New York: Vintage Books, 1990), 181.

　　事實上，當拉赫曼尼諾夫（Sergei Rachmaninov，1873-1943）、西貝流士（Jean Sibelius，1865-1957）等傑出作曲者活在二十世紀的變動世界裡，自覺像個孤魂野鬼時，史氏以自己的審美基準，與時代保持著若即若離的距離：他既不特別親近學院派，也未與商業世界有太密切的瓜葛；他有追隨者，但不曾以領導者自居。如果現代世界真是一種極端世界，我們可以期待許多現代性藝術創作表現出一種極端性，但事實上，史氏最具極端性的作品應僅限於像《春之祭》這樣的作品，爾後他傾向回歸傳統的創作，卻展現出折衷的取向，即使是晚年的序列音樂創作，仍然饒富綜合性的趣味。

　　史氏未曾像荀白克（Arnold Schoenberg，1874-1951）那般帶著野心，在1921年時宣稱他已找到足以使日耳曼音樂維持未來百年優越地位的方式；也從來不曾像年輕一輩如布列茲（Pierre Boulez，1925-2016）等人，生龍活虎地把音樂的智性面向發揮到極致；他沒有順著閱聽者的喜好，也沒有逆著閱聽者的期待；他標榜高度的藝術性，卻在職人的精神與毅力中達成；他說音樂無以表達情感，但其音樂仍時時帶有情感的痕跡……。如果現代主義的興起，意味著宗教、神祇的退位，史氏非但未曾遠離宗教，甚至極力擁抱。

　　史氏的確活在極端世界裡，老天也許讓他享有了極端世界裡的特權，然而整體而言，他的音樂並非稱得上為極端性的作品，他也未曾以革命者自居。若說我們的生命是個人與老天共謀的計畫，史氏的使命或許就是活出此變動不居的時代，並創造出一種活潑的秩序感，企圖駐留於某種平衡性。除了一些較為抽象性的作品之外，他的《火鳥》、《仙女之吻》是童話故事，《彼得羅西卡》、《狐狸》、《婚禮》採用民間主題素材，《士兵的故

事》、《浪子的歷程》是道德寓意劇，《伊底帕斯王》、《阿波羅》等是神話故事，《洪水》、《亞伯拉罕和艾薩克》是聖經戲劇。[11] 史氏面世的角度極為多元，音樂語言始終有一定程度的可親性。他正如同貝多芬一樣，是一位相信生命積極本質的音樂家，他的藝術歷程也許歷經滄桑，但沒有停止過對生命的肯定，也從未停止對增進一己生命飽滿度的努力。

誠如史氏所說：「音樂是我們最棒的消耗時間的方式。」（"Music is the greatest means we have of digesting time."）[12]

善哉斯言！

11. 《仙女之吻》（*Le Baiser de la fée*，1928）、《彼得羅西卡》（*Petrushka*，1911）、《狐狸》（*Reynard*，1916）、《婚禮》（*Les Noces*，1917）、《士兵的故事》（*Histoire du Soldat*，1918）、《伊底帕斯王》（*Oedipus Rex*，1927）、《阿波羅》（*Apollo*，1928）、《洪水》（*The Flood*，1962）、《亞伯拉罕和艾薩克》（*Abraham and Isaac*，1963）。

12. Robert Craft, "100 Years on: Stravinsky on *The Rite of Spring*," *The Times Literary Supplement* (19 June 2013).

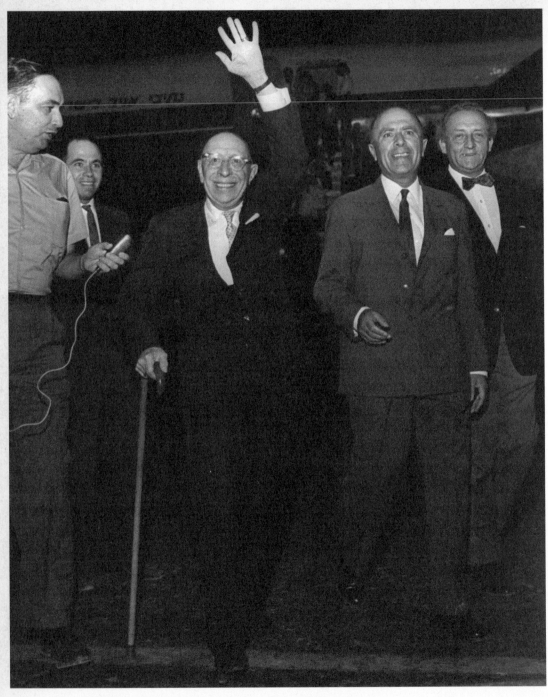

圖1-1-1：1962年，史氏訪問以色列（Moshe Pridan/Israel National Photo Collection）

1. 音樂‧啟蒙‧視覺藝術

1‧1

來自俄羅斯的歐洲人與美國人：
史特拉汶斯基小傳

> 俄國發現自己——她總是發現自己在十字路口
> 上，既面對著歐洲，又要背對著歐洲。
>
> 我們俄羅斯人是一種東方與西方的有趣組合，
> 這種混融對藝術來說是好的。
>
> ——史特拉汶斯基

第一句參見Igor Stravinsky, *Poetics of Music in the Form of Six Lessons*(New York: Vintage Books, 1947), 123. 第二句參見*London Budget*的報導（1913/2/16），取自Stephanie Jordan, *Stravinsky Dances Stravinsky Dances: Re-Visions Across a Century* (Alton: Dance Books, 2007), 522.

初生之犢遇良師

　　史特拉汶斯基在1882年六月十七日，於距離聖彼得堡西邊約五十公里處的小城奧拉寧包姆（Oranienbaum，今羅蒙諾索夫[Lomonosov]）出生，這是個聖彼得堡藝文界人士夏日度假的勝地。史氏的祖先來自波蘭，父親Fyodor畢業於聖彼得堡音樂院並在皇家戲劇院任職，後來發展成為當時公認俄國最傑出的歌劇男低音；母親Anna則是來自基輔的貴族後裔，其父曾是沙皇尼古拉一世（Nicholas I）麾下之國會議員，是位彈得一手好鋼琴的伴侶。基本上，史氏可說生長於次級的貴族家庭（minor nobility）中，以現代西方的標準來看，他的原生家庭歸屬於都會化的紳士階級，亦即是具良好關係的資產階級者（well-connected bourgeoisie）。[1]

　　根據史氏的自述，他最早的聲音記憶和幼年在鄉村的夏日經驗有關：一位瘖啞農夫兩個音節的簡單歌曲，其靈巧的節奏配上肢體拍打的響亮伴奏，刺激史氏模仿這種音樂的慾望；另一個記憶則是鄰近村婦在勞碌的一天後，回家路上齊唱的歌聲旋律令他難以忘懷。[2] 史氏一直到九歲時才開始正式的鋼琴課程，並且極喜愛在鋼琴上進行即興彈奏。除此之外，他也從父親書房中的歌劇樂譜閱讀中感到莫大的樂趣，是以，當史氏首次走入劇院欣賞葛林卡（Mikhail Glinka，1804-57）《沙皇的一生》（*A Life for the Tsar*，1836）時，他其實已經做足功課，為接受音樂戲劇的洗禮有備而來。

1. Stephen Walsh, *Stravinsky: a Creative Spring, Russia and France, 1882-1934* (Berkeley: University of California Press, 1999), 6.

2. Igor Stravinsky, *Igor Stravinsky: An Autobiography* (New York: W. W. Norton & Company, 1962 [1936]), 3-4.

對史氏而言，其童年與青少年時期過得並不稱心如意，至少在他個人的感受中，自己是四個兄弟中最不受父母疼愛的，在學校也常因個子矮小而備受嘲弄奚落。[3] 當他獲准進入聖彼得堡大學時，因不甚確知未來發展方向，遂順從父母的意見研讀法律。不過，史氏從十八歲開始自學的對位法為他開啟一個作曲的新視野，他不僅從解決對位的問題中得到極大的快感，創作的慾望也日益增強。二十歲時他透過同學Vladimir Rimsky-Korsakov而認識其父——即著名作曲家李姆斯基-高沙可夫（Nikolai Rimsky-Korsakov，1844-1908），雖然史氏攜曲求教的結果並未特別感到有所激勵，不過植基於李姆斯基-高沙可夫對專業的嚴格性，史氏很樂於接受李姆斯基的建議並確認個人音樂生涯的步伐：他將繼續深化和聲與對位法的技能，繼續大學的課程而不必思考進入不合適的音樂院，最重要的是，他能隨時提送作品給李姆斯基-高沙可夫，以得到系統性的指導和監督。

圖1-1-2：史特拉汶斯基約1903年的照片

圖1-1-3：李姆斯基-高沙可夫的素描像（Valentin Serov作品）

3. Robert Craft, *Glimpses of a Life*, 104.

　　李姆斯基-高沙可夫從1870年代到第一次世界大戰前，在聖彼得堡音樂界是位極受尊重的音樂家，他以個人的號召力在自家住宅舉辦定期的音樂性聚會，史氏以此為基礎開始拓展文化的社交圈：學者、畫家、年輕科學家等經常一起關照在首都裡進行著的各項智性與藝術活動。其中以迪亞基列夫《藝術世界》（*Mir Iskoustva*）為中心的團體，以及「當代音樂聚會」（Soirees of Contemporary Music）是強化史氏創造力的最佳來源。在史氏眼裡，當時學院派與這兩個團體的強烈對立性，適足以證明當時新興藝術艱困的處境，即使像李姆斯基這位在態度上較開明的老師，對於德布西音樂的評價都有所保留。無論如何，史氏一方面仍忠心師從李姆斯基，另方面千方百計地讓自己認識學院漠視的法國當代音樂，如法蘭克（César Franck，1822-90）、丹第（Vincent d' Indy，1851-1931）、佛瑞（Gabriel Fauré，1845-1924）、杜卡斯（Paul Dukas，1865-1935）、與德布西（Claude Debussy，1862-1918）等人的作品。[4]

初生之犢展頭角

　　史氏師從李姆斯基-高沙可夫六年（1902-08），在這段期間他完成了大學的學業，並於1906年與大他十八個月、同樣熱愛音樂與藝術的表姊凱瑟琳娜·諾森科（Yekaterina Nosenko，英文：Catherine Nosenko，1881-1939）結婚，並育有四位子女。由於諾森

4. Igor Stravinsky, *Igor Stravinsky: An Autobiography*, 17-8.有關李姆斯基對史氏的深刻影響性，參閱Stephen Walsh, *Stravinsky: a Creative Spring, Russia and France, 1882-1934*, 68-9.

科家族在距離聖彼得堡約一千三百公里、位於今日烏克蘭西邊與波蘭交界之處的Ustilug有一莊園，史氏成家後也在此建造家園作為夏日避暑之處，他從1907到1914年之間的作品大都完成於此；其中1908年的《煙火》（Fireworks）堪稱是其第一個重要的作品，迪亞基列夫從此曲在「當代音樂聚會」的演出中，覺察到史氏創作的潛力，因而開啟兩人一生密切的合作關係。爾後史氏隨著與「俄羅斯芭蕾舞團」合作的契機，順勢在巴黎推出《火鳥》、《彼得羅西卡》與《春之祭》，一躍成為西方世界知名的大作曲家。1913年《春之祭》的首演騷動，成為西方文化史上屢屢討論的事件，《春之祭》本身更從令人驚異，轉變為被公認最具現代革命性音樂語言的力作。

當時的俄羅斯芭蕾舞團以炫目的視覺設計引起眾人矚目，性感而暴力性格的異國情調，其實是當時俄國給予外人的印象；換句話說，舞團最主要的閱聽者、消費者，即巴黎人的回饋與嚮往，不可避免地影響舞團的發展方向。在此狀況下，史氏剛出道時的作品幾乎都充滿著俄國性格——這是迪亞基列夫賦予他的任務。大戰前夕的1914年，史氏最後一次回到Ustilug收集一些鄉村婚禮主題的歌詞與民歌（此即是後來《婚禮》的素材），迢迢到瑞士繼續其創作，萬萬沒有料到因戰事紛擾與政治形態之巨變，直到將近五十年後（1962年），他才有機會再回到祖國。

史氏一方面因俄國十月革命後，來自家鄉的經濟支援完全斷絕，另方面基於政治原因，作為流亡者的他在歐美無法得到舊作之著作權保障——這些背景因素，造成史氏給予他人對金錢斤斤計較的印象。不過，史氏向來是個注重外表的人，不僅好時尚，更講

行頭，手頭寬裕時，甚至在衣著花費上近乎如紈褲子弟。[5] 而他的心智、體能與居住環境也和他的外表一樣，永遠保持完善、整齊、精緻的狀態。無論如何，在戰時他仍持續與各種領域的優秀人才互動合作，《狐狸》、《婚禮》與《士兵的故事》等作品相繼產出。戰後史氏透過迪亞基列夫在義大利音樂院圖書館與大英博物館等地發現的手稿，接觸了義大利十八世紀作曲家裴高雷西（Giovanni Pergolesi，1710-36）的作品，史氏愛上了這些巴洛克遺緒，故欣喜地為它們再創作，成為符合舞團所需的音樂，並由畢卡索提供立體派風格的舞台設計——《普契奈拉》（Pulcinella，1920）就此誕生，此作標示了史氏由「俄羅斯風格」走向下一階段「新古典主義風格」的轉捩點。之後，他脫離瑞士的隱居歲月，重新在法國立足。

法國歲月：介於混亂與秩序的擺盪

1920年代的巴黎其實是個充滿矛盾的地方。雖然由沒落貴族結合企業家而形成的「贊助者」，延續了十九世紀支持藝術的模式，因此前衛藝術一直保有其發展的培育土壤，但傾右的政治情勢卻也讓大多數人以保守的心態看待文化發展。縱使巴黎擁抱各種通俗與菁英時尚，並企圖結合它們，卻又無法真正達到目的。

史氏和迪亞基列夫一樣秉持反布爾什維克的立場，蘇聯共產黨標榜的「革命精神」似乎讓他對此概念產生反感，因此他始終與所謂先進革新的藝術作品保持距離。在1922年的喜歌劇《馬芙拉》（Opera buffa，Mavra）演出時，史氏清楚表明個人反對俄國「五人

5. 參閱Robert Craft, *Glimpses of a Life*, 126-7, note 30.

團」（"Kuchka"；"the Five" or "the Mighty Handful"）民族圖
像式的音樂元素，他意欲以最純正的俄羅斯元素與西方精神結合起
來，回到聖彼得堡的文化氛圍；因此他把作品獻給他認為最純正的
俄羅斯文化代表人物——普希金（Alexander Pushkin，1799-1837）、
葛林卡與柴可夫斯基（Pyotr Ilyich Tchaikovsky，1840-93），以此俄羅
斯／義大利古老歌劇的形式對抗華格納的樂劇。

　　戰後滯留在法國的史氏積極擁抱歐洲文明的源頭，作品不
僅褪去俄羅斯色彩，並且試圖以形式主義的觀點抹去過往作品的
地方特性。他除了對器樂曲的傳統形式——協奏曲、奏鳴曲、交
響曲——有所著墨之外，蘊含古典希臘文化與宗教內涵的作品亦
佔有重要的份量：如《伊底帕斯王》、《阿波羅》、《詩篇交響
曲》（Symphony of Psalms，1930）、《珀瑟芬妮》（Persephone，
1934）以及幾首混融著早期基輔教堂音樂記憶的無伴奏合唱小品
等。其中《阿波羅》的編舞者巴蘭欽日後成了史氏最親密的合作
夥伴，前者由後者音樂的刺激而得以在編舞上創新，後者亦因前
者精彩的編舞而推廣其音樂知名度與流傳性。

　　1926年史氏重新皈依俄羅斯東正教。對他而言，宗教法規無論
是對個人的管弦樂創作，或是對個體的生命意義，皆發揮一樣的作
用，它提供人類一種神聖秩序感（divine order）以資對抗世間的混亂
無明，這份秩序感內化於心中，就如同外化於繪畫、音樂等藝術形
式一樣的迫切必要。[6] 不過，除了大環境文化氛圍的改變與1920年代

6. 參閱Stephen Walsh, *Stravinsky: a Creative Spring, Russia and France, 1882-1934*, 498-500.

末世界性經濟崩潰所造成的打擊之外，史氏個人生活的動盪不安也某種程度地促使他積極尋找新古典「秩序」的安定力量：一方面說來，史氏是一大家子的經濟支柱，故他需要不斷為指揮、鋼琴演奏的外務而忙碌奔波；另一方面，其個人因外遇而對妻子所產生的內疚，以及生命貴人迪亞基列夫無預警的去世皆令他心力交瘁。

　　話說史氏在1920年先是與香奈兒（Gabrielle "Coco" Chanel，1883-1971）有一段短暫的親密關係，後又與身為舞台服裝設計師的薇拉・蘇德基納（Vera de Bosset Sudeikina，1888-1982）發生戀情；他對婚外情的處理方式是馬上與元配分享，並且介紹兩造彼此認識，因為「妻子是我最在意的人」。[7]事實上，凱瑟琳娜在1914年得到肺結核後，幾乎完全退出了丈夫的社交生活，在久病孱弱的狀況下，她隱忍其痛苦並於無奈中接受丈夫的不忠，維持一向為人所稱道的虔誠、無我與溫暖之人格。她是史氏音樂作品未公開前最早的聽眾（正如薇拉後來所扮演的角色），也非常珍視丈夫的天分，可惜生命晚境長期待在療養院，無法和多方旅遊與奔走的丈夫同享其事業發展之苦與樂。[8]

　　史氏在1934年成為法國公民後，不久即出版了《自傳》（*Chroniques de ma Vie*），並稱法國是其第二祖國，然而反諷的是，法國並未真正視他如己人，反而德國是他最大宗的版稅來源國，美國人亦多方委託其創作。更有甚者，1936年由作曲家杜卡斯所留下

7. 史氏的外遇對象應不只二位，但為人所熟知的是這兩位。Robert Craft, *Glimpses of a Life*, x, 13.

8. 同上註，頁104-5。

的「法蘭西學院」（Institut de
France）院士遺缺，史氏經由幾
位院士朋友推薦而成為候選人，
但最後並未當選院士。這個照理
應該是網羅最優秀藝術家與作家
的機構，往往卻在院士們對一流
人才有所顧忌的狀況下，選擇了
較不具威脅性的他者成為在這個
金字塔裡相互取暖的伙伴。[9]院
士落選這個事件對史氏而言，成
為他往後再度出走的一個遠因。

圖1-1-4：1930 年代的史特拉汶斯基（The
New York Public Library Digital Collections）

在兩次世界大戰之間，史
氏三次造訪美國皆有拓展性的
收穫：除了接受委託創作、芭
蕾舞合作案之外，電影音樂是
另一個新的領域等待開拓。在
希臘悲劇之後，卓別林有關小

圖1-1-5：史特拉汶斯基在1930年代時，
指揮活動相當頻繁（The New York Public
Library Digital Collections）

人物悲喜交加與蘊含道德寓意的影像創作，令史氏心生景仰，故
1937年他曾和卓別林商談合作的可能。在同一時期，蕭斯塔高維奇
（Dmitri Shostakovich，1906-75）與普羅高菲夫（Sergei Prokofiev，

9. 法蘭西學院對於候選人士是否具備羅馬獎與學院教授等頭銜，仍有一定的堅持。
 詳細情形可參閱Stephen Walsh, *Stravinsky: the Second Exile, France and America, 1934-71*,
 35-8.

圖1-1-6：史氏與音樂教育家布蘭潔女士

1891-1953）為蘇聯創作一些電影音樂，前者甚至被好萊塢派拉蒙（Paramount）電影公司向蘇聯政府延攬借將，希冀以其音樂為電影加分——這股音樂家投入電影的熱切氣氛，也促使史氏樂於與迪士尼討論針對《春之祭》的動畫製作以及其他可能性。

對比於美國方面的友善熱絡，法國、英國對史氏的興趣缺缺，爾後淪為納粹掌權的德國也將其音樂名為「頹廢」之列，徹底杜絕了他在歐洲最大宗的經濟支持來源。在1938到1939年之間，史氏的女兒Mika、妻子凱瑟琳娜與母親相繼離世，他自己亦受到感染而進入療養院修養五個月。此時他在歐洲既無前景，美國紐約的經紀人亦突然過世，財務上向來很吃緊的狀況，短時間內似乎沒有好轉的可能。無庸置疑的，這是史氏人生裡的一個低潮點。

法國再也不是史氏幸運之地了，新大陸，是個不得不的選項！

美國新大陸：
「我希望這個國家的愚蠢不至於扼殺了你」[10]

正當史氏在歐洲為家庭、為工作焦頭爛額之際，哈佛大學在音樂教育者布蘭潔（Nadia Boulanger，1887-1979）女士的牽線下，邀請他給予系列演講。幸運的是，史氏在療養院中康復的狀況不錯，那時屢受希特勒威脅而不平靜的大西洋也沒有完全嚇阻他，史氏得以前往美東進行此事，因此這個為期近一年的合約（從1939年十月至1940年五月）幫助史氏脫離歐洲的戰亂環境，他也很快地與長久相伴的女友薇拉結婚。雖說在史氏濃重俄國腔的法語中，這系列演講不見得讓聽眾深入其精髓，但後續的出版——此即是《音樂詩學六講》（*Poetics of Music in the Form of Six Lessons*）——倒是給予後人一探其思想的機緣。

正如史氏1914年帶著《婚禮》資料離開Ustilug前往瑞士一樣，二十五年後，他帶著未完成的《C調交響曲》（*Symphony in C*，1940，芝加哥交響樂團委託作品）離開法國來到美國。與1920、1930年代時致力於嚴肅大型作品的企圖相比，1940年代剛移民至美國的史氏，為順應環境需求而創作多樣「輕」類型的曲目：給小酒館演奏的《探戈》（*Tango*，1940）、馬戲團的《波卡舞曲》（*Circus Polka*，1942）、爵士樂團的《黑檀協奏曲》

10. "We hope the stupidity in this country will not kill you." (Jane Heap，美國知名女報人，此給史氏之話語發表於*The Little Review*, January 6, 1925，正是史氏第一次訪美到達之日)

（*Ebony Concerto*，1945）、以及數首未曾被採用的電影配樂。除此之外，他也針對過往因流亡身份而失去版權的作品進行改寫，透過1945年所獲得的美國公民身份而保護其著作權。不過，史氏在美國安定下來之後，念茲在茲的作品卻是一齣完整大型的英語歌劇，此即是1951年完成的《浪子的歷程》，這齣作品表徵史氏新古典主義風格階段的完結篇。

截至目前為止，史氏相對悅耳的作品受到社會學家阿多諾（Theodor W. Adorno，1903-69）的撻伐，戰後崛起的新生代作曲家亦大步追隨荀白克、魏本（Anton Webern，1883-1945）的序列音樂體系，史氏雖有其基本擁護者，但在創作上的威望已呈現過氣之勢。不過，在史氏晚年生命中扮演重要角色的克拉夫特在1948年進入他的生活領域，為史氏的創作生命帶來些許活水。

這位與史氏相差四十來歲、聰明又具企圖心的年輕音樂人，日後以史氏助理的身份遷居入室，好一段時間與史氏夫婦幾乎三餐與共，並隨他們的足跡踏遍世界各地。克拉夫特與史氏的共棲關係長達二十三年，他是幫助史氏「美國化」的一位關鍵人物，後來也成為史氏音樂上的合作夥伴，有時扮演史氏對外的發言人；更有甚者，是透過他具洞察力的觀點與優秀的文筆，史氏若干生平軼事與諸多想法，乃得以專書的形式公諸於世。克拉夫特個人對序列音樂的概念遠較史氏熟悉，史氏由原先對序列音樂毫無興趣到後來認真看待序列音樂世界，克拉夫特有一定程度的功勞。史氏在過世的前一年曾經寫信給《洛杉磯時報》（*Los Angeles Times*）的音樂編輯，娓娓道來克拉夫特在過去二十餘年來不僅介紹新音樂，也介紹其他新的事物予他認識。克拉夫特是他晚年得

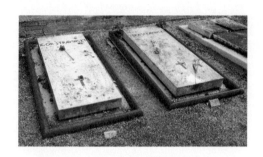

圖1-1-7：史特拉汶斯基夫婦
在威尼斯長眠之地（Ta2Ed/
Wikimedia Commons）

以維繫其創作活力的關鍵人物。[11]

　　根據克拉夫特的觀察，史氏在1940、1950年代的美國歲月，可說處於一種半隱遁的狀態，這對夫婦蟄居於與他們故鄉聖彼得堡差異性南轅北轍的好萊塢，其主要娛樂就是一星期去戲院看兩三次的電影、開車到海邊或沙漠走走、參加地方性的小型音樂會、或是在自家聆聽唱片。歌劇《浪子的歷程》之演出才使他重新活絡與歐洲音樂界的關係。七十五歲完成《阿貢》之後，史氏進一步奠定其無可動搖的大師地位，從此變成一位公眾人物，針對他的影片與照片數量遽增。[12] 1962年，史氏在暌違故鄉四十八年後，受邀回去蘇聯訪問，欣喜地瞭解自己的音樂已逐漸為祖國接受。

11. Letter to the Music Editor of the *Los Angeles Times* (23/6/1970).

12. 參閱Robert Craft, *A Stravinsky Scrapbook: 1940-1971* (London: Thames and Hudson, 1983).

　　繼1940年代一系列以經濟因素為考量的作品之後，象徵創作歷程轉捩點的《阿貢》正是史氏成功轉向序列音樂的代表作品。然真正說來，此曲所蘊含多方的歷史指涉亦是十足珍貴：文藝復興的音樂舞蹈元素、調性與Octatonic音階的素材、以及序列音樂技法之混合使用。爾後他繼續在無調性的「類序列音樂」（quasi-serial music）中悠遊九年，直到1966年為止。此階段的作品多半簡短緊密，其中具道德寓意的《洪水》不僅依循聖經故事，它的表演形式亦回歸到如《士兵的故事》一樣，以朗讀、樂器演奏與舞蹈的混融合一演出，可惜作為一個為電視傳媒而製作的節目演出，《洪水》不算成功之作。此外，史氏另有《為J. F. K.的輓歌》（Elegy for J. F. K.，1964）、《聖歌安魂曲》等作品，譜出與他人、與世界告別的離世之作。

　　他畢生最後一首作品——為女高音的英文獨唱小品《貓頭鷹與貓咪》（The Owl and the Pussycat，1966）——獻給第二任妻子薇拉。《貓頭鷹與貓咪》的歌詞是薇拉背誦的第一首英文詩，史氏由標題的語音節奏引伸為幾個音符，再由此發展為十二音列[13]；全曲輕盈精巧，見證其黃昏歲月中情感的歷久彌新。事實上，薇拉以獨立的生活風格與具備現代性高雅細緻的品味而為人所稱道，她也是位有天分的畫家，在美國定居時曾開過幾次畫展，史氏在情感上對她的依賴極深。

13. 參閱Eric Walter White, *Stravinsky: the Composer and his Works, 2^{nd} ed.* (Berkeley: University of California Press, 1979), 543.

史氏在1956年時曾經歷幾乎致命的中風，但他意志堅強的態度使外人鮮少知情，爾後身體雖然時有狀況，若情況允許，他仍舊經常外出旅行。1971年四月，史氏因肺疾在紐約過世，享年八十九歲，隨後遺孀依其遺囑移葬於威尼斯，落腳在距迪亞基列夫墓地的不遠處。誠然，生命如斯，史氏最終塵埃落定時仍與迪亞基列夫這位天才發現者為鄰相望，恆久回顧他們生命交鋒時相互輝映的光芒。

圖1-2-1：左起史氏、外交官夫人、迪亞基列夫、巴克斯特

1·2

迪亞基列夫小傳與
西方藝術之現代性轉折

> 迪亞基列夫，這位可怕又具魅力的人，可以讓
> 石頭跳舞。
>
> ——德布西

> 迪亞基列夫是路易十四。
>
> ——馬蒂斯（Henri Matisse）

> 迪亞基列夫綜合了俄羅斯文化中無限魅力與不
> 屈不撓的力量，堪稱是近代俄國最有趣與具個性的
> 人物之一。
>
> ——貝諾瓦

> 我們必須有所突破，我們必須使人感到驚異並
> 且無所畏懼地讓他們感到驚異，我們必須馬上進入
> 此境，表現我們國家認同裡的每一個面向，不管那是
> 優點還是缺點。
>
> ——迪亞基列夫

以上的引句，全數來自Sjeng Scheijen, *Diaghilev: a Life*
(Oxford:Oxford University Press, 2009). 它們出現在書名頁之前一
頁。本節亦以這本傳記為主要敘述內容。

以音樂作為藝術事業之啟蒙點

「音樂是我們最棒的消耗時間的方式。」史氏如是說，身為史氏音樂生涯中首位伯樂的迪亞基列夫，無疑也同意這樣的說法。這兩位俄羅斯人在西方藝術的現代性進程裡，扮演了無可取代的角色。

迪亞基列夫（Sergei Diaghilev，1872-1929）出生於聖彼得堡南方約二百公里左右的諾夫哥羅德（Novgorod）省區，但主要在歐亞的交界城市 Perm（烏拉山的西麓山腳下）成長。身為在 Perm 擁有獨佔生產與專賣伏特加酒（vodka）的貴族後代，迪亞基列夫生來即擁有自由去追尋社交生活與智識成長，音樂、文學與戲劇不僅是教育此家族孩子們的重要養分，也是凝聚家庭的一個核心力量，其中鋼琴的彈奏練習為迪亞基列夫奠定了相當重要的音樂基礎。

爾後這位十八歲的青年（1890年）在學校音樂會中首次登台，演奏了頗有難度的舒曼《鋼琴協奏曲》〈第一樂章〉，顯現他對音樂所投注的工夫。同年他進入了聖彼得堡大學，又經常參與音樂性的社交聚會，這使他得以對俄國「五人團」的音樂有較為真切之瞭解，並有機會親見箇中成員如巴拉基列夫（Mily Balakirev，1837-1910）、居易（César Cui，1835-1918）和李姆斯基-高沙可夫等人，開啟他對音樂的視野與見識。

在大學階段中，迪亞基列夫也認識了後來成為推廣芭蕾舞蹈的合作伙伴——藝術家貝諾瓦。貝諾瓦身為法國第三代俄羅斯移民後裔，父親是曾服務於俄國皇室的建築師，並把餘暇投入於繪畫創作，故貝諾瓦從小即在極富藝術氣息的家庭環境裡長大；他經常在

家人或親友彈琴唱歌的當下，自顧自地面對客廳的大明鏡騰躍一番或是模仿表演，他認為這是自己對芭蕾與默劇進行創造性表達的起始點。他亦曾嘗試為芭蕾舞劇創作音樂，但自覺天分不足而放棄。

根據貝諾瓦的說法，迪亞基列夫剛加入以貝諾瓦為領導人的「自學會」（"Society for Self-Improvement"）團體時，因為人文素養與他人相差太遠，故在這些「首都年輕人」定期的報告、討論等分享會中，迪亞基列夫常常是呵欠連連的那位，導致沒有人把他的意見當作意見。這種困窘的狀況一直到迪亞基列夫開發出自己家學中的音樂素養，才得以扳回一些顏面，特別是迪亞基列夫擁有當時還不為人所熟知的穆索斯基音樂之知識。未幾何時，迪亞基列夫又在多次跟隨自學會成員觀賞芭蕾舞表演後，逐漸建立起他的芭蕾舞品味。除此之外，他為了妝點自己的新家而諮詢身邊畫家友人，開始購置滿牆滿室的繪畫作品。是以，迪亞基列夫的眼睛與耳朵，他的聽覺與視覺，便在這樣的環境中練就出好身手。

對於大多數的俄國貴族來說，為了保障與強化他們的特權階級，年輕人通常有兩條路可以選擇：一是加入軍隊，另一是加入公職服務體系；迪亞基列夫的祖父與父親選擇加入軍隊，他自己則選擇研讀法律以便未來進入公職。為一位擁有強烈藝術傾向的人，這種選擇並非不尋常——就像穆索斯基（Modest Mussorgsky，1839-81）、鮑羅定（Alexander Borodin，1833-87）、李姆斯基-高沙可夫等人一樣，俄羅斯當時不少具高度藝術成就的人都有其公職之責，但這並未犧牲他們的藝術抱負與渴望。自1893年以來，迪亞基列夫因緣際會進入了聖彼得堡音樂圈，並透過此建立音樂家的人脈關係。他雖然喜愛俄羅斯五人團的音樂，也像年輕時的

德布西、史特拉汶斯基一樣，曾經一度沈迷於華格納的光環裡，不過至少在1914年之後，他肯定是一位日耳曼表現主義式音樂的反對者，終身為法國／俄羅斯的現代主義辯護。

值得一提的是，迪亞基列夫對音樂的熱愛甚至激發他投身為作曲家的慾望。1894年他把自己完成的音樂作品提請李姆斯基-高沙可夫給予指導，但沒想到其作品不為後者所欣賞，令迪亞基列夫大失所望。據說在臨別時，迪亞基列夫忿忿不平又驕傲地放話說，他對個人的天分有信心，因此有一天李姆斯基會對迪亞基列夫的否定，而在其傳記中留下一筆不光彩的印記，並為自己草率的批評感到後悔，屆時就太晚了……。

確認天命：從視覺藝術作為事業出發點

無論如何，迪亞基列夫以約兩年的時間準備成為作曲家，但這夢想似乎一夕之間橫遭破滅，他飽受自尊受損與自疑的痛苦啃蝕，然不久後即找到另一種出口。自進入大學以來，迪亞基列夫透過貝諾瓦等人的幫助，對視覺藝術的眼光日益敏銳；1895年大學畢業後，迪亞基列夫實行遍旅全歐的壯遊，藉由訪問各地藝術家、博物館之機緣，彌補他藝術涵養與知識之不足，並且從中發現自己作為藝術提倡者的天命。

未幾何時，迪亞基列夫自認是一位具備天才般敏銳識別力的「江湖郎中」（charlatan）、一位卓越的「魔術師」（charmer）；他可能缺少一些創作資質，但他發現自己具備發現藝術家才情的天分與因此而來的強烈責任感——成為藝術的贊助者（patronage）似乎

是一個無可抗拒的命數。1896年，二十四歲的迪亞基列夫開始撰寫
藝評，隔年他所策劃的一個包含英國與德國水彩畫之展覽，成為俄
羅斯有史以來第一個豐盛龐大的非本國藝術展示；雖然它奠定了迪
亞基列夫在藝術界的地位，但他也得為這個在風格上稱不上先進，
然而卻饒富社會教育意義的展覽賠上部分家產。

爰此，迪亞基列夫與他的伙伴們形成一個密切的合作團體——
這個包括貝諾瓦、巴克斯特、羅瑞奇（Nikolai Roerich, 1874-1947）
等後來為俄羅斯芭蕾舞團貢獻良多的藝術家——持續為推展視覺藝
術而努力。除了「英德水彩畫展」以外，之後的「斯堪地那維亞畫家
聯展」、「俄國與芬蘭畫家聯展」都是當時的藝壇盛事，也直接催生
了《藝術世界》（Mir iskusstva；The World of Art, 1898-1904）雜誌的
發行。《藝術世界》雜誌於1898年十月問世，成為傳播藝術的重要
平台：詩人在此著重於引介法國的象徵主義理念，音樂則曾討論史
克里亞賓（Alexander Scriabin，1872-1975）的作品，視覺藝術剛開始
由英德派佔優勢，後來則讓位給法國畫派，及至1904年停刊之前，
法國的後印象主義作品可說已被充分引薦。《藝術世界》成功地恢
復俄國與西歐前衛藝術的接觸，他們所辦之展覽企圖以國際性的規
模，含納純藝術作品以及陶藝、刺繡等工藝品。

面對當時仍顯保守的藝術界，迪亞基列夫逐漸以俄羅斯現代藝
術領航人自居，他特別關注在 Abramtsevo 和 Talashkino 之所謂「新民
族主義」（neo-nationalist）藝術圈的朋友，並決意要帶俄羅斯藝術到
西歐，這個想法很快的於 1898 年在慕尼黑實現。事實上，整個歐洲
自十九世紀以來，一直瀰漫著民族主義的思維，俄羅斯在快速發展
其現代化經濟之餘，必須時時顧慮到國際化與民族意識醒覺之間的

平衡。「新民族主義」的興起代表俄羅斯人對民族認同的追尋與肯定，也是對1870與1880年代翻轉農民地位思潮的一種回應。不過，《藝術世界》終究是一份強調超越民族與歷史藩籬的刊物，並致力於維護個人多樣性表達的自由；藝術世界的成員既不願任由歐洲文化主導俄國，也不願執著於孤立的民族主義傳統。

　　另一方面，迪亞基列夫不同於俄羅斯主流批判寫實主義（ideological realism）的主張，也屢屢造成藝術圈內的美學爭端，特別是多年來為推動俄國音樂界五人團與畫家列賓（Ilya Repin，1844-1930）等美學不遺餘力的史塔索夫（Vladimir Stasov，1824-1906），對迪亞基列夫「藝術不需要主題、內容，因『藝術執行』（artistic execution）本身即已足夠」這類想法非常不以為然。[1] 同樣是解放的概念，批判寫實主義強調的是人民思想的解放，社會禁錮制度的解放，迪亞基列夫強調的是個人藝術表達的獨立與解放。對於民族主義，迪亞基列夫認為：

> 　　唯一可能的民族主義是在血液中的無意識民族主義……除非我們在俄羅斯藝術中看到優雅、雄偉的和諧性，堂皇的簡潔性和罕見的色彩美，不然就沒有什麼真正的藝術了。看我們真正的驕傲：諾夫哥羅德（Novgorod）和羅斯托夫（Rostov）的古聖像畫——還有什麼東西比它們更高貴、更和諧？[2]

1. Sjeng Scheijen, *Diaghilev: a Life*, 86, 89-91.
2. 同上註，頁100。

當時對於古聖像畫的研究興趣，在聖彼得堡儼然是種大膽的摩登品味。無論如何，《藝術世界》剛開始成功地引起眾人矚目，它彷彿是聖彼得堡所有先進時尚的仲裁者，後來甚至得到沙皇的實質贊助。如此一來，獲得皇室認證的《藝術世界》便不愁資金來源了。

俄羅斯藝術的策展里程碑：「藝術與歷史肖像」

迪亞基列夫在1900年時擔任皇家劇院院長的助理，當時掌管全國兩個最大表演廳——聖彼得堡的馬林斯基（Mariinsky Theatre）與莫斯科的波修伊（Bolshoi Theatre）——的院長佛康斯基王子（Prince Sergei Volkonsky），希望藉由迪亞基列夫的力量可以為表演藝術界帶來新血，並活化業已停滯多年的劇院活動。迪亞基列夫一上任，劇院所發行的年刊就在其主持下，成為俄羅斯出版界的標竿，同時他也促使「藝術世界」的成員參與了部分芭蕾舞劇的設計製作，這可說是迪亞基列夫切入表演藝術領域的初始點。可惜後來人事變遷異動，迪亞基列夫因不得當局人士之喜愛與信任，終至被剝奪在皇家任公職的機會，此是日後「俄羅斯芭蕾舞團」在歐美發展而未於俄國出現的原因。

1905年，迪亞基列夫策劃的「藝術與歷史肖像」在聖彼得堡盛大開幕，長達兩百年（1705-1905）、多達四千多幅的肖像作品展出，堪稱是俄羅斯皇家歷史的一次總體回顧。親自主持開展的沙皇賦予展覽特殊的時代使命——當下俄羅斯與日本的戰役正處於不利的處境，俄羅斯國民正急需建立民族自尊與自信。迪亞基列夫努力挖掘十八世紀以來被埋沒的俄羅斯傑作，一方面為提升民族意識，另一方面意圖重估俄羅斯在歐洲多元菁英文化版圖中之地位。不

過，沒有人知道迪亞基列夫究竟如何搜尋到如此多被埋沒的傑作。
根據他人的敘述，迪亞基列夫以總指揮的態度，親自挑選每一幅作
品，親自執行事務，他的眼光犀利，無一細節能逃過他鋒銳之眼，
最後結果是這些來自550位藏家（149位來自偏遠地區、16位來自國
外）之典藏品的盛大展出。除此之外，迪亞基列夫還親自撰寫大部
分的辭條內容，提供各種主題大量的歷史與系譜資訊，這個展覽目
錄本身已成為俄羅斯藝術史極其珍貴的資料，展覽的成就與高度足
堪與後來的俄羅斯芭蕾舞團相比。[3]

這是迪亞基列夫在母國活動的高峰。此展覽開幕後，迪亞基列
夫在慶祝酒會中發表一令人印象深刻的演講，隔天報刊即以「審判
的時刻」（"The Hour of Reckoning"）為題刊登出來。迪亞基列夫
所昭告的訊息，是對沈痾歷史的揮別，是面對變動不安大時代而必
須更新文化的訴求，他很確定的是，死亡將宛如復活般燦爛美好。[4]

1906年，迪亞基列夫帶著俄羅斯當代代表性作品等750件——
諸如貢查羅娃、拉里歐諾夫（Michel Larionov）、Mikhail Vrubel、
Sergey Sudeykin、Nikolai Sapunov等人之作——來到巴黎大皇宮
（Grand Palais）展出，之後再前往柏林，繼而參加威尼斯雙年
展。一方面迪亞基列夫成功地提升俄羅斯視覺藝術的地位，另方
面他也打進了法國上流社會的社交圈。然而迪亞基列夫在國內卻
總是一位爭議性人物，俄羅斯當局人士面對業已動盪不安的環

3. 同上註，頁132-3。
4. 同上註，頁134。

境，基本上阻絕了迪亞基列夫繼續在國內發展的可能性，以求維繫藝術圈的平和氣氛。別無選擇的迪亞基列夫著眼於未來發展，從此將個人生活重心逐漸移往國外。

以俄羅斯品味來征服巴黎

即使迪亞基列夫在國內的發展橫遭阻撓，俄羅斯高層人士卻樂見他在國外推介本國藝術的積極作為，為當時因日俄戰爭失敗而損毀的自尊扳回些許顏面。事實上，擁有視覺藝術展覽規劃的成功經驗之後，矢志在西方推廣祖國文化的迪亞基列夫開始動音樂會的腦筋。無庸置疑的，法國的後印象主義繪畫業已開拓他的視野，不過當代的德布西、拉威爾等象徵主義、印象主義取向之作品，也為其拓寬了音樂品味。雖然俄羅斯音樂在西方社會並不是個陌生的題材，但是除了穆索斯基以外，西歐對五人團新民族主義創作的興趣並不高，柴可夫斯基的交響樂對他們而言也乏善可陳。

無論如何，包括前輩如葛林卡、柴可夫斯基、鮑羅定、李姆斯基-高沙可夫，以及後輩如拉赫曼尼諾夫、史克里亞賓等人的作品，在迪亞基列夫安排之下浩浩蕩蕩的於巴黎歌劇院演出。首演之日（1907年5月16日），聽眾對著名男低音夏里亞賓（Feodor Chaliapin，1873-1938）的演出忘懷不能自已，以致指揮無法控制場面，一氣之下拂袖而去。雖說接下來的演出場場爆滿亦順遂流暢，但難以避免的遺憾是，即使迪亞基列夫已從俄羅斯本土皇室以及法國上流社會中得到諸多贊助，在財務上仍以虧損收場。[5]

5. 同上註，頁156-7，160。

　　隔年五月，迪亞基列夫再一次征服了巴黎——這次他以當時被稱許為俄羅斯截至其時最偉大的歌劇《鮑里斯·戈杜諾夫》（*Boris Godunov*，1873）為主打項目，透過蒐羅傳統服裝、頭飾、刺繡等，又在猶太與韃靼的小店鋪中尋奇獵豔，迪亞基列夫與設計團隊的伙伴們，依循新民族主義風格的原則創新。其展現結果是一種極具吸睛效果、充滿異國情調、只有俄羅斯帝國才能提供的多樣史前民族風情之大拼盤，這種跳脫原本情節脈絡的演出，又彷彿是舞台上誇張之視覺競逐賽般的表現，後來成為第一次世界大戰前迪亞基列夫劇場製作成功的最大秘訣。

　　然後，真正令人大開眼界的芭蕾舞劇才要登場！

　　話說自1870年以來，俄羅斯芭蕾舞蹈傳統在培提帕（Marius Petipa，1818-1910）的領導中邁向其黃金時代，它在俄羅斯表演藝術領域中，一直佔有法國、義大利等國家所未能賦予的重要地位。但是從1890年代起，這種深深吸引藝術世界伙伴們的藝術形態走入委靡不振的狀態，因此振興芭蕾舞蹈的想法與作為在1900年代初期開始醞釀及展開。

　　一方面說來，美國舞者鄧肯（Isadora Duncan，1877-1927）1904年在聖彼得堡的演出，著實帶給他們異於傳統的刺激與反思，另方面年輕的編舞者佛金（Michel Fokine，1880-1942）亦亟思創意性突破，希望為陳舊的芭蕾語彙注入新生命。爰此，觀念的突破、皇家劇院傑出的編舞者與舞者、再加上藝術世界成員如貝諾瓦與巴克斯特等人傑出的舞台設計——象徵聖彼得堡舞蹈文化突破性的製作 *Pavillon d' Armide*（音樂由齊爾品[Nikolai Tcherepnin，1873-1945]創

作，是齣帶有宮廷味的舞蹈），正式於1907年在聖彼得堡演出。兩年之後，迪亞基列夫安排了250位舞者、歌者、技術人員，加上約80位管絃樂團員，於巴黎搬演各類舞碼如*Pavillon d' Armide*、第一齣無情節的芭蕾《仙女》（*Les Sylphides*）以及歌劇等，它們讓巴黎的驚嘆與讚美聲充滿天際，人們讚嘆著：

> 那好比是業已在第七天停止的「創世紀」，突然又開始行運起來了……。一個嶄新面貌的藝術世界……一個突然降臨的榮耀：俄羅斯芭蕾舞團的非凡現象！[6]

嚴格說來，此時俄羅斯芭蕾舞團的道具與服裝並不特別具革新性，但透過藝術家之巧手乃整合成視覺上的奇觀，亦頗有效果地增進表演的意義；芭蕾舞本身則屬於古典風格，尚未展現出特別的創意，但在佛金的督導下強化了戲劇性與默劇語彙；最弱的部分其實落在音樂創作，齊爾品的作品帶有好萊塢的味道，阿倫斯基（Anton Arensky，1861-1906）為《埃及豔后》（*Cléopâtre*）寫的音樂平平無奇，最好的部分是鮑羅定的音樂。整體說來，透過迪亞基列夫與各類專家的通力合作，芭蕾舞蹈的戲劇張力與表現被提升至另一種層次，它墊基於俄羅斯既有的藝術水平，為長久以來了無生氣的舞蹈文化注入活力與開發潛力，並對觀者造成一種引頸期盼之吸引力。

6. 同上註，頁174-6，182-3。

困難與挑戰

　　然而，為什麼在這種文化輸出戰績輝煌的狀況下，迪亞基列夫卻與聖彼得堡愈行愈遠，甚至後來都無法帶新作品回去演出呢？雖然追究起來原因的確不少，但最重要的幾項確實都具有強大殺傷力。首先，迪亞基列夫與皇家劇院明星舞者尼金斯基的同性戀情，與不久前轟動一時的英國文學巨匠王爾德（Oscar Wilde）同性戀情一樣受到矚目，一般人視此為醜聞一椿；另外，曾經在王爾德戲劇《莎樂美》（Salome）中跳〈七重紗〉（"Dance of the Seven Veils"）而在舞台上全裸的女舞者伊達·魯賓斯坦（Ida Rubinstein）早已觸怒東正教會，這位褻瀆聖人的猶太女性繼續在俄羅斯芭蕾舞團的《埃及豔后》擔綱演出，不免引起側目；再者，曾為沙皇情婦的舞者 Matilda Kshesinskaya 年事稍長，已無足擔綱大任，卻不甘淪為配角，因此據信她有力地影響沙皇對迪亞基列夫的觀感，爾後沙皇對原先承諾的演出資助臨陣縮手，已借出的排練場地亦突然收回，可說是諸多因素所造成的後果。

　　而壓垮駱駝的最後一根稻草，是迪亞基列夫的負債在尚未償還前，又秘密地進行下一季的演出，導致他在巴黎的合作者（後來演變為競爭者）傾全力在俄羅斯散佈迪亞基列夫的負面耳語，遂完全斷了他的後路。雖然這位競爭者意圖打垮迪亞基列夫，卻讓迪亞基列夫在面對祖國斷食絕糧、退無可退之際，反而孤注一擲地聚集能量，卯足全力在巴黎續舉其役。

　　1910年，由於缺乏沙皇的資助，迪亞基列夫一方面孤注一擲地投注在芭蕾舞劇上，不再繼續歌劇的演出，另方面積極尋求與法國

傑出藝術家、作曲家合作的機會。他並沒有就已功成名就的作曲家如聖桑、杜卡斯、丹第等作為優先考量的對象，反而以相對年輕的拉威爾與德布西為首選。然而，真正的挑戰還是迪亞基列夫對於製作「第一齣俄羅斯芭蕾舞作」的企圖，原先這理應具備新民族主義風格的作品，必須有個像歌劇《鮑里斯‧戈杜諾夫》般具備歷史以及人類學細節的故事，但其結果卻是一個神話故事——《火鳥》。

　　關於《火鳥》的音樂也是一個難產故事。話說迪亞基列夫在「冒險」地委託史特拉汶斯基這份任務之前，至少找過三位作曲者——Fyodor Akimenko，Anatoly Lyadov 以及齊爾品，然他們皆由於不同原因而未能投入或完成作品；他也曾經考慮過葛拉祖諾夫（Alexander Glazunov，1865-1936），但不認為這是具吸引力的選擇。就在此令人沮喪的時刻，迪亞基列夫猛然想起在1909年春天，令他印象深刻的史氏管弦樂作品《煙火》之發表，在沒有什麼選擇的狀況下，迪亞基列夫「欽點」這位無名小卒作為救火隊員，從此改變了史氏的一生。就像之前他造就出巴克斯特、伊達‧魯賓斯坦等明星，這一次，聚光燈將引向史氏——這位他眼中的明日之星。《火鳥》的演出果然一鳴驚人，雖然不少人認為音樂本身缺乏旋律，但就如德布西所言，

> 音樂再也不是臣服於舞蹈的軟弱奴隸……，你聽那陌生的節奏組合！法國舞者絕對不會同意用這種音樂跳舞……迪亞基列夫的確了不起，尼金斯基可說是他的發言人……。[7]

7. 此為德布西寫給出版者Jacques Durand的信件內容（1910. 7. 8）。取自Sjeng Scheijen, *Diaghilev: a Life*, 201.

　　不過，1910年最令人炫目的明星仍屬巴克斯特，他為《天方夜譚》（*Schéhérazade*）所設計的服裝背景造成一股極大的旋風，這位原來在俄羅斯就已是傑出的象徵主義畫家，必須應付應接不暇的時尚雜誌採訪，畫廊忙不迭地展示他的創作，博物館購藏他的舞台設計作品，法國與美國女星爭相請他設計衣服……。基本上，《天方夜譚》對東方式暴力與感官情調的描述，透過巴克斯特蠱惑性的魅力設計，起碼在一戰之前的巴黎，型塑了一種東方主義式的「他者」樣貌。

　　俄羅斯芭蕾舞團在巴黎所造成的風潮與話題性，在作家普魯斯特（Marcel Proust）的眼中就像「德雷福斯事件」（Dreyfus Affair）一樣，具有緊張熱烈的氣氛，畫家波拿爾（Pierre Bonnard，1867-1947）則認為舞團的表演對每一個人都造成些許影響。不過，儘管一切演出似乎都閃爍著耀眼光芒，迪亞基列夫團隊也面臨一些無可避免的挑戰：一方面聖彼得堡對這一切顯得極具敵意，當地媒體持續把其描繪成不光彩的、引發爭議的團體，另一方面，舞團中的芭蕾女伶不斷被其他人挖角，舞團若沒有出色舞者的支持，根本無法擔保未來的成功，而當時仍是學生、卻已備受肯定的尼金斯基，更是與皇室有約，短期內無法專心為迪亞基列夫賣命。

　　然而，舞團總有承蒙命運眷顧的一天。話說尼金斯基於1911年一月在馬林斯基劇院扮演《吉賽爾》（*Giselle*）中的男主角時，因其服裝不為皇室所接受而受到警告；當皇室成員要求他換裝時，尼金斯基卻態度有所不敬地拒絕了，因此皇家劇院被勒令在二十四小時之內驅逐尼金斯基，罪名是「在沙皇母親面前穿著不適當之服飾」。儘管皇家劇院並不樂見失去一位將才，但尼金斯

基倒是欣然接受這樣的判決。迪亞
基列夫受益於這「天下掉下來的禮
物」，尼金斯基——連同其妹妹尼
金斯卡（Bronislava Nijinska，1891-
1972）——的歸隊不僅為舞團注入
強心劑，他個人的情感狀態也得到
滿足。從此之後，迪亞基列夫信籤上
出現了新頭銜：「俄羅斯芭蕾舞團的
迪亞基列夫」（'Les Ballets Russes de
Serge de Diaghilew'）[8]，他註定要栽培
尼金斯基這位未來之星！

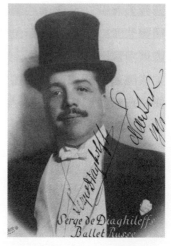

圖1-2-2：迪亞基列夫簽名照（1916/
The New York Public Library Digital
Collections）

俄羅斯芭蕾舞團：
藝術創新的代名詞

　　1911年，迪亞基列夫為了已在歐洲各地簽署的系列表演合
約，決定在蒙地卡羅成立新總部，這也表示他與聖彼得堡的高層
關係愈益疏離。這一季除了《彼得羅西卡》之外，《玫瑰花魂》
（Le Spectre de la Rose）特別為彰顯尼金斯基之卓越舞技而作。
同年六月，俄羅斯芭蕾舞團受邀在英王喬治五世之加冕典禮中演
出，連同其他在科芬園（Covent Garden）的演出場次，舞團受歡
迎與尊崇的程度可說到達前所未有的高度；倫敦成為讓舞團財務

8. 同上註，頁219。

穩定的重要支柱，迪亞基列夫因而開始有餘裕嘗試革新、實驗性的作品。隔年，受嚴格古典芭蕾訓練出身的尼金斯基以推陳出新的舞步演繹《牧神的午後》（*L' Après-midi d' un faune*），成為具現代芭蕾意識的首開先例者；儘管此作挑起的爭議性不斷，但俄羅斯芭蕾舞團卻因此成了藝術創新的代名詞。

　　1912年的另一齣重要舞碼是由佛金編導、拉威爾作曲的《達夫尼與克羅伊》（*Daphnis et Chloé*），然殊為可惜的是，由於迪亞基列夫全心放在《牧神的午後》，故對此作有所忽略，佛金一氣之下便拂袖而去。事實上，這位在迪亞基列夫與史氏眼中稍嫌保守的編舞者，創作了《天方夜譚》、《玫瑰花魂》與《波茲舞蹈》（*Danses polovtsiennes*）等舞團賴以維生的商業票房墊基石，對舞團的貢獻不可謂不大，也是透過他的編舞，幾位要角的演出才能發光又發亮。但顯然是佛金的變革腳步與舞團的領導人無法同步，而理念不合不相為謀乃是必然發展之事。

　　迪亞基列夫在繁忙的巡迴演出中，仍刻刻不忘帶領舞團回聖彼得堡演出的宏願。起初，俄羅斯皇室對巴黎愛珍獵奇的心態並不以為意，但倫敦皇家對舞團的尊重則勾引了他們的好奇，並短暫地打開了原本閉鎖的心房。不過，經過迪亞基列夫幾番的努力協調，卻礙於國內政治局勢愈加動盪，俄羅斯芭蕾舞團回鄉演出的宏願始終沒有實現。史氏即曾抱怨「真正的藝術品味」只存在於法國而不在聖彼得堡，這使他考慮移民的可能性。真正說來，迪亞基列夫遭遇的種種打擊不僅來自於家鄉的達官貴人，也來自所謂的仕紳商賈，對於祖國回報他們的態度，史氏感到忿忿不平！

　　儘管如此，預定於1913年的一連串大規模演出著實已夠迪亞基列夫忙進忙出了。原來在倫敦音樂界頗具影響力的指揮家湯瑪士‧畢勤（Thomas Beecham，1879-1961）打算規劃一個俄羅斯芭蕾與歌劇的大型表演藝術節，希望藉由驚天動地的嶄新作品，為沉滯不振的歌劇製作注入活力，而眼前這個俄羅斯芭蕾舞團應是解決「此難解之謎的關鍵鑰匙」。另外，在巴黎擁有重要表演場地的Gabriel Astruc即將完成標榜「極端現代性」（ultra-modern）設計的香榭麗舍劇院（Théâtre des Champs-Élysées），他也邀請迪亞基列夫為其製作綜合芭蕾與歌劇的盛大開幕演出。

　　在暌違了兩年的歌劇製作之後，迪亞基列夫一口氣推出了三部歌劇：舊作《鮑里斯‧戈杜諾夫》、新改版之《伊凡雷帝》（Ivan the Terrible）、與新製作的Khovanshchina。事實上，Khovanshchina是穆索斯基未完成之作，但推出這齣歌劇是迪亞基列夫自1910年以來一直想完成的夢想，除了請史氏和拉威爾為此遺作賦予新的配器，他也擅自作了一些刪減。他藉由在巴黎製作此歌劇，意圖向聖彼得堡的否定者證明，迪亞基列夫才是真正俄羅斯文化遺產的保護者。

　　除了歌劇之外，迪亞基列夫在這個「極端現代性」的階段裡，將其芭蕾舞碼的製作發揮到最為極致之地步。1912年，當俄羅斯芭蕾舞團巡演於柏林、維也納等地時，迪亞基列夫與當時名聲正值高峰的理查‧史特勞斯（Richard Strauss，1864-1949）會面，並委請他為舞劇《約瑟夫傳奇》（La Légende de Joseph）作曲，據說史特勞斯為此後來於1914年演出的創作開出了天價。1912年底，荀白克亦欣賞了史氏的芭蕾舞劇，並對《彼得羅西

卡》深感興趣，當時迪亞基列夫有意邀請荀白克為舞團寫曲，不過可能沒有機會進入到詳談的地步。無論如何，荀白克仍然邀請了迪亞基列夫與史氏聆聽他《月下小丑》（*Pierrot lunaire*，1912）的演出，這令人印象深刻的音樂使得迪亞基列夫與史氏在數月後還不斷討論箇中內涵。然而，即便史氏在與荀白克短暫的交會中，感到後者的友善與溫暖，爾後他也在私下信件或公開訪談中直接推崇荀白克——這兩位後來成為二十世紀西方音樂界執牛耳的大師，其交會之緣分卻僅僅止於此。

醜聞與傑作

另一方面，維也納聽眾對史氏音樂的反應又是如何呢？話說維也納愛樂交響樂團在1913年初該當排練《彼得羅西卡》之際，卻不顧在場的作曲家而拒絕排演，迪亞基列夫好說歹說才讓這些音樂家演奏他們眼中「骯髒的」（德文：schmutzige）音樂。因緣於這樣的遭遇，迪亞基列夫開始擔心年中將推出之芭蕾新作的接受性——《遊戲》（*Jeux*，1913）與《春之祭》是此刻正進行之大膽冒險的工作。其中《遊戲》可能受到1912年以來歐洲未來主義巡迴大展的影響，而帶有一種未來性的憧憬，迪亞基列夫以飛船、飛機的想像企圖使芭蕾逾越現有的時間感，不過作曲者德布西對此並不買單，因此最後的腳本取消了這些具衝擊性的景象。

德布西的音樂完成後，迪亞基列夫與史氏都對此洋溢著青春朝氣與熱情的佳作稱讚不已，迪亞基列夫甚至一度認為此曲可望成為1913年新一季的主打作品，之後編舞者尼金斯基也在現代主義視覺藝術之影響下，創作出第一齣打破世紀末美學而具現代感

之「新古典主義」風格作品。然而殊難預料的是，《遊戲》的一切後來都在《春之祭》的陰影下，久久未得翻身。

　　《春之祭》的音樂較《遊戲》稍晚完成，德布西透過與史氏共同彈奏雙鋼琴版本而認識此曲，他在驚艷之餘，直言《春之祭》真是個美妙的惡夢！果然《春之祭》的首演醜聞仿若惡夢般令人心驚，其美妙處尚待些許時日後才得以領會。某種程度說來，迪亞基列夫高估了巴黎觀眾對前衛性的接受度——《遊戲》本身的缺陷多於優點，故觀眾冷淡的回應或可理解，但《春之祭》首演引發的暴動，卻好像是觀眾對於「美好頹廢時光」不再的憤怒反應。過去他們沈迷於舞團給予新穎精緻的奇觀，現在的表演卻不為逢迎討好，其野蠻殘忍的強度與他們所習於的美感差距過大，甚至史氏的音樂只在導奏部分就遭人嘲笑。演出過程中，部分觀眾完全失去禮儀而叫囂與揮舞著手杖，迪亞基列夫為了減少噪音，屢屢命令技術人員開關劇院大燈，最後還有勞警察先生前來維持秩序。但演出完畢，熱烈的掌聲卻不絕於耳，史氏與尼金斯基一遍又一遍的回禮⋯⋯[9]

　　這著名的夜晚是怎麼結束的呢？根據幾位親近的核心人物之說法，演出完後的他們既興奮、生氣、嫌惡，又感到真是⋯⋯滿意。大約半夜三點鐘的時候，一夥人乘坐出租車到巴黎由月光點綴著的布洛涅森林（Bois de Boulogne），大家在草叢與林木間走著、跑著、玩著遊戲，然後吃吃喝喝消磨到天亮。曾經有一個在

9. 同上註，271-2。

湖邊的時刻，迪亞基列夫淚流滿面地以俄文朗誦著普希金的詩，史氏與尼金斯基側耳傾聽這再熟悉不過的語言——或許，此時是他們令人動容的共解鄉愁之片刻。[10]

　　就當時的舞蹈觀點來說，《春之祭》也許算是失敗之作，但真正扼殺其命運的一個關鍵卻是尼金斯基突然結婚的事件。以尼金斯基愛人自居的迪亞基列夫對伴侶移情別戀，深深感到被背叛的滋味，遂將尼金斯基從舞團中驅逐出境，從此《春之祭》的原典版本銷聲匿跡，長久以來徒留一個傳奇印記，史氏也曾為此深深感到挫折與失望。若從舞團經營的角度來看，迪亞基列夫必須面對大膽實驗作品的失敗風險，《遊戲》與《春之祭》固然如願攪動一池春水，卻不見得為舞團帶來真正的實質收益，爰此，迪亞基列夫1914年的表演製作被迫轉趨保守，委託史氏歌劇《夜鶯》（Nightingale, 1914）的創作，是為其中之一。

　　然而新的人才總是能帶來新的刺激！屬於俄羅斯前衛視覺藝術人士拉里歐諾夫與貢查羅娃開始進入迪亞基列夫的圈子，正如同史氏具強烈現代性的《春之祭》一樣，他們為舞團視覺上所帶來的現代主義風格，有別於過往挑大樑者如巴克斯特之異國情調與象徵主義風格。貢查羅娃為李姆斯基-高沙可夫歌劇《Coq d' or》設計具有斯拉夫異國情調的服飾布景，以俄羅斯民間的原始藝術混融了抽

10. 朗誦普希金詩文的片段是根據科克多的說法，參閱Sjeng Scheijen, *Diaghilev: a Life*, 272-3.但史氏卻否認有這麼一段「傳奇」，見Igor Stravinsky and Robert Craft, *Stravinsky in Conversation with Robert Craft*, 56.

象動機式的裝飾圖案，這種既原始又現代的表現，似乎更符合此時俄羅斯芭蕾舞團的習性氣質。

一時之間，貢查羅娃彷彿繼巴克斯特之後成為另一位設計明星。她與其伴侶拉里歐諾夫在1914年舉行一個含括百件以上「新原始主義」以及抽象性「射線」（Rayist）風格的展覽，它除了吸引圈內人之外，許多未來舞團的參與者皆靠攏過來：視覺藝術家如布朗庫西、德洛內、布拉克、畢卡索、德朗、杜象、葛立斯、雷捷、莫迪里亞尼等巴黎最傑出的藝術工作者，為這兩位名不見經傳人物的作品而驚嘆不已。[11] 1914這一年，俄羅斯芭蕾舞團在倫敦為期兩個月的演出，標示著他們最風光的時刻之一。

以「拉丁／斯拉夫文化」對抗日耳曼文化與蘇聯政權

不過，好景總是不長。第一次世界大戰開打之後，迪亞基列夫逗留在義大利避難，但他趁此機緣與義大利的未來主義藝術家們有所來往並吸收新的風潮養分，他和史氏都對當時魯索洛（Luigi Russolo，1885-1947）製造噪音的樂器感到好奇。是的，大戰方酣，然而迪亞基列夫沒有停止推陳出新的腳步，雖然不少計畫流產，實驗性作品如《遊行》（Parade，1917）更讓觀眾感到憤怒，但這由畢卡索、薩提（Erik Satie，1866-1925）、科克多（Jean Cocteau，1889-1963）共同完成的作品卻標示俄羅斯芭蕾舞團不

11. Sjeng Scheijen, *Diaghilev: a Life*, 297-8. 這些畫家依序是Constantin Brancusi, Robert Delaunay, George Braque, Paul Picasso, André Derain, Marcel Duchamp, Juan Gris, Fernand Léger, Amedeo Modigliani。

再如以往那麼「俄羅斯」——無論從參與人、題材性、風格表現等角度來看——反而走向國際化了，舞團得到更多在法國各藝術領域活躍的人才關注，而藉由西班牙的巡演因緣，法雅（Manuel Falla，1876-1946）等音樂家也成為團隊的生力軍。

對迪亞基列夫而言，西班牙與俄羅斯在文化上有些類似的傾向：他們都是古老的文明社會，長久以來企圖在歐洲文化中爭取正統的地位，而且兩國都受過外族如韃靼與摩爾人的入侵與統治，因此二者皆與東方文化傳統有密切的連結。迪亞基列夫一度意欲喚起「拉丁／斯拉夫文化」聯盟以對抗歐洲的日耳曼文化。

爰此，法雅／畢卡索／馬辛（Léonide Massine，1895-1979）合作的《三角帽》（*The Three Cornered Hat*，1919）成為俄羅斯芭蕾舞團第一齣較成熟的現代芭蕾舞劇。儘管藝術國際化是一種不可避免的趨勢，迪亞基列夫面對舞團的認同問題時，還是念念不忘當初創團發揚俄羅斯文化的基本理念。植基於此，迪亞基列夫熱烈催促史氏完成久等的《婚禮》，他聲稱史氏為他彈奏的《婚禮》將成為最美麗與純正的俄羅斯芭蕾，《婚禮》亦是當代最前線的俄羅斯音樂。經過多年的千呼萬盼，史氏／貢查羅娃／尼金斯卡的《婚禮》終於在1923年正式演出！

迪亞基列夫原先堅定的新民族主義傾向，隨著祖國一連串政治氣候的變化不免逐漸淡化，有鄉歸不得的他遂把眼光放在帝國時代的文化風華，但這並不代表他支持沙皇，某種程度卻是支持菁英文化的意思。1921年他對培提帕《睡美人》（*Sleeping Beauty*）的重建，可說是復興古典文化最具代表性的事件，許多追隨他的人並不喜

歡這好似違反舞團精神的作法，但史氏是少數支持而且出力甚多的
人。就文化上來說，也許迪亞基列夫想要證明的是，俄羅斯不僅擁
有異國的、亞洲性格的東西，歐洲傳統也是深植於他們內在生活的
一部分；就政治上來說，在蘇聯布爾什維克奪權勝利後演出沙皇時
代的精緻藝術，表徵的不外是一種抗爭意義，特別這是由政治受難
與非無產階級者在反布爾什維克的大都會裡演出。[12]

曲終與人散

在經過戰爭所帶來的幻滅感與嘗試了現代藝術實驗之混亂經
驗後，迪亞基列夫一面瞻前一面顧後，從中得出戰後美學的新方
向——在講究秩序與清晰感中，混合著回顧與革新的創作。他在義
大利音樂院圖書館以及大英博物館中找到十八世紀作曲家裴高雷西
的手稿，交給史氏據此譜曲，其結果就是史氏／畢卡索／馬辛的作
品《普契奈拉》。然而，無論是《普契奈拉》或是《睡美人》，這些
都未能拯救迪亞基列夫免於負債與財務日益困難的命運，於是他在
1923年時又以蒙地卡羅作為舞團落腳處，計畫以某些固定舞碼的演
出使收入來源穩定，同時支持其他具實驗性的新作。

接下去的年歲裡，迪亞基列夫在音樂方面先是倚賴法國年
輕作曲家如普朗克（Francis Poulenc，1899-1963）、米堯（Darius
Milhaud，1892-1974）等人——前者的《雌鹿》（*Les Biches*）和後者
的《藍色火車》（*Le Train Bleu*）代表法國現代生活中悠閒優雅、帶

12. 同上註，頁368。

著新古典享樂主義情調的作品——後來則幸運的得到普羅高菲夫作為生力軍加入。迪亞基列夫賦予普羅高菲夫創作一齣現代蘇聯「布爾什維克芭蕾」的任務（後來成為包含工廠女工與齒輪、活塞、錘子、滑輪等共舞的《鋼鐵之舞》[Le Pas d' acier]），緊接著的《浪子》（The Prodigal Son，1928）則是一個在西方流傳已久有關浪子的寓言故事，迪亞基列夫交代他把這個故事「移植到俄羅斯土地上」。[13]

在編舞方面，起先尼金斯基的妹妹尼金斯卡尚可挑大樑，但後來巴蘭欽的崛起，則為即將步入黃昏的俄羅斯芭蕾舞團注入一道璀璨之光，其中頗受好評的《小貓》（La Chatte）是巴蘭欽與俄國雕塑家嘉伯（Naum Gabo，1890-1977）結構主義（constructivist）風格設計的合作結果，《阿波羅》更是巴蘭欽與史氏第一個合作的重要作品——這兩位未來的互動成果將深深影響二十世紀的藝術文化世界。

1929年，迪亞基列夫因糖尿病控制不佳而突然在威尼斯過世。這位沒有恆產、沒有家，終身只拿著幾個行李箱到處行旅的人，獨鍾威尼斯這如夢似幻、充滿離奇變化的地方，最終亦葬於此。

史氏與迪亞基列夫

整體而言，迪亞基列夫以視覺藝術的評論與策展人起家，透過此身份，他為沉滯的俄國藝術界注入了象徵主義、新民族主義、新藝術等風潮概念，重現俄羅斯過去遭蒙塵的作品，亦重

13. 同上註，頁401，426。

建了俄羅斯藝術史；後來則以歌劇、舞蹈策劃人而著稱，他先是以斯拉夫及東方異國情調的表演藝術在西歐激起波濤迴盪，之後又搭起前衛藝術的實驗平台，與當時獨領風騷的藝術家（特別是法國與俄國人）合作。他從策劃視覺藝術展覽中了解自己從何處來，由策劃表演藝術中篤定地走向未來。迪亞基列夫一生對歐洲輝煌壯麗的文化傳統至為尊崇嚮往，對一己製作的實驗性作品也以這些經典作為衡量標準。

從第一次世界大戰以來，由於俄國的政治環境不變，迪亞基列夫身為地主貴族後代的「錯誤身份」，使他永遠處於遙望家鄉的境地，這是他一生中最大的痛。但流亡於歐洲的命運，對他而言並不全然是一種被迫的選擇，卻是必須完成使命而不得不然的一種作法。才情俱佳的製作者如史氏、尼金斯基與巴蘭欽等，沒有迪亞基列夫這位發現者的支持，西方的文化、藝術史必定有所改觀；因為天才在一定的社會文化脈絡中才能成其為天才，沒有發現者、支持者的鼓舞，沒有群體關係脈絡的支撐，天才的概念將無法顯示其意義。很自然的，當迪亞基列夫離世後，俄羅斯芭蕾舞團剎時如鳥獸散，舞者必須面臨一個重整的世界。

作為史氏漫長創作生涯中的第一位貴人，迪亞基列夫與他的關係自有其複雜的面向。迪亞基列夫以喜歡刪改（減）作品而著名，但他對音樂的敏銳度絕對是不同凡響，否則史氏從歌劇《夜鶯》（*Le Rossignol*，1914）改寫為管弦樂版的《夜鶯之歌》（*Chant du Rossignol*，1917）時，不可能對迪亞基列夫的指示言聽計從。據信迪亞基列夫在一封條列十二點的指示信中——某頁「刪掉前面四小節，重寫接下去的六小節」，另頁「前三小節需要再寫，以支持背

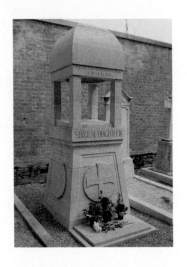

圖1-2-3：迪亞基列夫位於威尼斯的墓地（Elly Waterman/ Wikimedia Commons）

後的顫音，刪掉第七、八小節」等指示——顯現他介入史氏創作的地步。根據迪亞基列夫傳記作者的說法，史氏除了對其中一條沒有完全遵守之外，其他都遵從迪亞基列夫的指示修改。[14]

　　但這只是他們早期合作的狀態，後來迪亞基列夫針對《阿波羅》的刪減就讓史氏心生不悅，加之兩人於1920年代在金錢上都捉襟見肘，亦常為此起爭執，迪亞基列夫更不樂見史氏接受他人的委託案——這是他們日生齟齬，漸行漸遠的部分原因。以史氏傳記作者瓦爾胥的觀點來看，史氏與迪亞基列夫的矛盾情結，可從1927年史氏致贈《伊底帕斯王》予迪亞基列夫作為創團二十週年禮物的例子見到端倪：瓦爾胥認為在心理上，這齣作品反應了史氏對迪亞基列夫一種愛恨糾結的關係，而迪亞基列夫對此暗示並非完全無知，因而稱這是非常「馬克白式的禮物」。[15] 儘管兩人關係存在著諸多矛盾，當史氏為自己的外遇問題而感到內疚不安時，他除了重新進入

14. 同上註，頁354。

15. Stephen Walsh, *Stravinsky: a Creative Spring, Russia and France, 1882-1934*, 443, 448.

教會以求得平安，也寫懺悔信請迪亞基列夫給予他支持性的寬恕，二者交心的信件令人動容，他們兄弟般的情誼可見一斑。[16]

　　誠然，迪亞基列夫終身為實現高遠的夢想，以特有的狂熱激情喚起諸多有心者追隨奮鬥，卻也令人又愛又恨。他對於製作上的要求很高，常追著藝術家們給予指教，雖然指揮家安塞美認為他的態度有時誇張或不甚公正，但也不得不承認因為迪亞基列夫這種不休止的批評，才能對整個演出水準保持控管。正如一位長期夥伴、也是「藝術世界」的核心成員 Walter Nouvel 在迪亞基列夫去世後所說：

> 　　許多事情讓我們結合在一起，許多事讓我們分開。我常因他受苦、因他而生氣。……但我瞭解不能以一般的人際關係來看待這位優異的人。
> 　　無論他活著或是走了，他都是眾神所寵愛的一位。因為他是位異教徒，而且是戴奧尼索斯的異教徒，不是阿波羅的。他愛塵世間凡物——世俗性的愛情、世俗性的熱情、世俗性的美。天堂對他而言只是個可愛地球上的美妙穹頂，這並不代表他沒有宗教感，只是這感覺是屬於異教徒的而非基督徒的。[17]

　　是世俗者，是異教徒——正是此傳奇策展、製作人，改變了二十世紀的藝術生態！

16. Sjeng Scheijen, *Diaghilev: a Life*, 406-7.
17. 同上註，頁443。

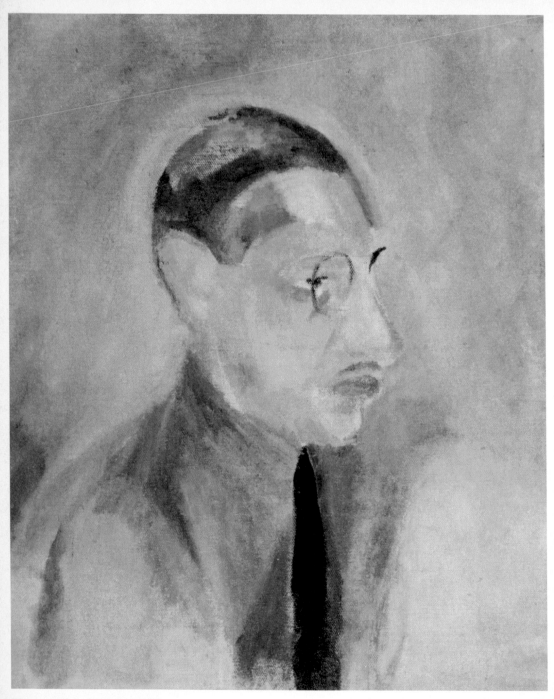

圖1-3-1：德洛內《史特拉汶斯基》

1·3

音樂與視覺藝術的類比：
史特拉汶斯基·貢查羅娃·畢卡索

> 為何「求變」這年復一年對我如生命自然之渴
> 望，卻是藝術界裡習以責怪的對象？
>
> ———史特拉汶斯基

Robert Craft, *Igor and Vera Stravinsky: a Photograph Album, 1921 to 1971* (New York: Thames and Hudson, 1982), 14. 這是史氏屬於私人的書寫筆記。

一、前言：音樂家的視覺藝術天分

史特拉汶斯基在1917年時，曾對音樂與繪畫的差別有所思考：

> 音樂比繪畫擁有更廣闊的維度（dimensionality），就此觀點來看，也許音樂與雕塑較為相似。這可以解釋為什麼音樂的發展比繪畫的發展來得更為緩慢。[1]

身為西方音樂史上現代主義的先鋒者，史氏的觀察其來有自，他不僅出身於音樂世家，更在充滿視覺藝術的環境中受滋養與培育。根據史氏的助理克拉夫特之說法，史氏晚年時不止一次地提及自己父親的繪畫天分與其頗具水準的水彩畫創作[2]，史氏自己則於早期的風景畫中展現些許繪畫天分，他在結婚（1906年）的前幾年，還猶豫著究竟該成為一位畫家或是一位音樂家。[3]

及至史氏與俄羅斯芭蕾舞團接觸後，他更常與當時俄羅斯、法國的一流藝術家互動往來。據聞史氏對迪亞基列夫、畢卡索以及《士兵的故事》劇作者拉穆茲（Charles-Ferdinand Ramuz，1878-1947）的素描，顯現出其對掌握人物造型核心的能耐，他有潛力變成一位才華洋溢的卡通繪圖者。[4]

1. Robert Craft, *Igor and Vera Stravinsky: a Photograph Album, 1921 to 1971*, 13.。這是史氏私人書寫筆記。

2. Robert Craft, *Glimpses of a Life*, 282. 據聞老史特拉汶斯基對其各種歌劇角色的自畫像相當出色。

3. 參閱Robert Craft, "100 Years on: Stravinsky on *The Rite of Spring*," *The Times Literary Supplement* (19 June 2013).

4. Robert Craft, *Glimpses of a Life*, 30.

　　雖然聽覺對於音樂家是最重要的傳媒感官，但對史氏而言，他由五感體驗中深化與闊延音樂的可能性與連結性，顯示他的音樂創作蘊含了全身的存在感。誠然，各種型態的藝術透過相互給予的力量，往往能跨出既有格局，分享與讓渡其中的創新概念以及奧秘的元素，這種不同藝術媒介之間相互的迴盪激發，是人類創造精神中很重要的一環。雖然文學、視覺藝術等有其承載觀念的優勢，音樂卻有超越概念的高度精神性，其饒富意義的聲響足以震撼身與心。

　　若由歷史性的眼光來看，人類於同時期同地緣之藝術表現，基本上是根植於藝術家與所處環境之互動與反應，在此根基上，不同的藝術形式表現往往具有相通的藝術核心精神，而成為社會文化演變過程中一自然產生的現象。史氏音樂與視覺藝術深刻的交相呼應之例，恰是西方文化史上值得深入探討的個案。然而，與其說這是一種個別現象，不如從一個宏觀的角度，說是俄羅斯、甚至是法國現代藝術文化運動發展的結果。雖然這是一個牽涉到諸多視覺藝術家的大時代議題，然囿於篇幅之故，筆者僅選擇性地以貢查羅娃、畢卡索與史氏的音樂做類比性之探勘。

二、俄羅斯現代藝術文化之啟蒙運動

五人團與巡迴畫派：俄羅斯民族意識的興起

　　自從十八世紀彼得大帝（Peter the Great，1672-1725）全力實施歐化運動後，俄羅斯一直都是西歐音樂的輸入國，但從十九世紀初始，知識份子開始有了民族意識的覺醒，音樂工作者不僅在歌劇與交響詩中選用民族傳說題材，也致力於民歌的蒐集與出版，更不時

採用民歌素材於創作的樂曲中——這些都是作曲家企圖擺脫彼時歐洲「世界性」（cosmopolitan）音樂傳統所做的努力。

1836年葛林卡歌劇《沙皇的一生》的演出，標誌俄羅斯音樂歷史的開端，而接續葛令卡挑大樑的幾位大將，則是號稱「五人團」的巴拉基列夫、居易、穆索斯基和李姆斯基-高沙可夫、鮑羅定。為了追求地道的俄羅斯音樂，五人團刻意忽略西歐傳統和聲與對位手法，並以民歌素材作為創作基底。姑且不論他們是直接引用或是模仿性地改造民歌，但這類創作某種程度地呼應了前輩文學家，例如普希金和果戈爾（Nikolai Gogol，1809-1852）的作法——他們借用民間傳說而撰寫出頗具特色的作品，提供閱聽者饒富傳統文化的藝術結晶。其中，穆索斯基歌劇《鮑里斯・戈杜諾夫》栩栩如生的人物姿態、人群喧鬧之聲音書寫，以及《展覽會之畫》（*Pictures at an Exhibition*，1874）種種視覺作品的詮釋性音繪，展現諸多戲劇性的鋪陳，都被認為與大文豪托爾斯泰（Leo Tolstoy，1828-1910）、果戈爾等的散文同屬「寫實主義」的美學範疇。其中《鮑里斯・戈杜諾夫》作為一個獨立於義大利歌劇與華格納樂劇的獨特書寫，恰與西歐佔主流地位的浪漫主義有所區別。[5]

嚴格說來，穆索斯基作品只有少數顯著的民歌旋律，但俄羅斯歌謠的本質卻深深地蘊含其中。俄羅斯民歌旋律通常在極窄的音域中遊移，以極強的驅迫性重複一個或兩個節奏動機，或是具

5. 參閱Carl Dahlhaus, *Realism in Nineteenth-Century Music*, tr. Mary Whittall (Cambridge: Cambridge University Press, 1985), 72-7.

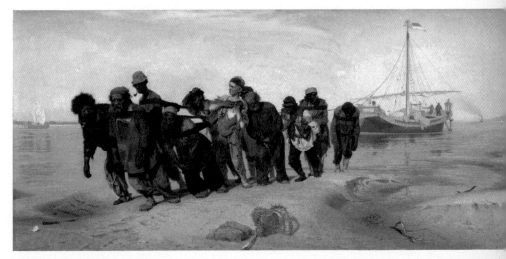

圖1-3-2：列賓《伏爾加河上的縴夫》

不規則節奏的樂句，除此之外，它最重要的一個特色是調式旋律
（modal character）——俄國五人團以此為基礎建立別具風格的和
聲音響與氛圍，並且遠離了傳統調性和聲的規格模式，對二十世
紀現代音樂的啟迪與影響，可謂貢獻卓著。穆索斯基大膽而渾然
天成的和聲語彙與諸多不規則節奏的運用也許不算先進與複雜，
卻十足提示了在地多聲部民謠演繹的豐富性。

　　同一時期，俄羅斯批判寫實主義的「巡迴畫派」
（Peredvizhniki；Wanderers）亦以反叛之姿崛起，他們認為藝術應該
要觸及社會脈動和關心現實，因此嘗試尋回長久被忽略的本土藝術
傳統，並企圖創造一個以俄國農民為基礎的新文化。隨著1860年代
農奴的解放，他們更揭露了封建農奴制的罪孽和資本主義的惡愆，
此舉對沙皇專制制度起了破壞作用。更有甚者，巡迴畫派突破了俄

國歷史中，畫家向來只在首都舉行畫展的作法，他們的足跡不僅觸及聖彼得堡與莫斯科，還擴延至其他城市展出，影響日漸深遠。

除了以自己的民族歷史事蹟為題材之外，畫家們惦念著探索本國人民的典型和性格，也不忘描繪本地浩瀚的大自然風光。著名畫家列賓在其《伏爾加河上的縴夫》（*Barge Haulers on the Volga*，1870-73，見圖1-3-2）中，把十一位縴夫畫成既是不幸的勞動者，又是英雄的象徵人物；他們既是生活在社會底層的縴夫，也是一支堅忍不拔的隊伍。就像托爾斯泰等人所達到的文學高度一樣，十九世紀後半的巡迴畫派造就了一批傑出的畫家，把俄羅斯美術推向輝煌發展的新階段。[6]

巡迴畫派認為俄國的傳統精神既是來自東正教（Orthodox），古老莫斯科的光輝文化就應當取代當下已極度歐化的聖彼得堡，因此在藝術上具有關鍵性地位的莫斯科，很快變成本土主義運動的中心，從而為俄國藝術的現代化運動奠下基礎。莫斯科商人中最著名的即是俄國鐵道大王馬蒙托夫（Savva Mamontov，1841-1918）以及紡織業大亨特雷亞科夫（Pavel Tretyakov，1832-98），他們對此運動的支持，直接激發本土的創造能量，其中特雷亞科夫將持續三十年所收購之巡迴畫派的作品，在1892年全數捐贈予莫斯科市，並成立了第一家致力於收藏俄國作品的美術館之事實[7]，無疑大大增進了創作者的自信與尊嚴。

6. 奚靜之，《俄羅斯美術史（上冊）》（台北：藝術家，2006），頁237-8, 227。

7. Camilla Gray, *The Russian Experiment in Art, 1863-1922* (London: Thames and Hudson, 1986), 10-1.

　　巡迴畫派與其他力求恢復俄羅斯傳統文化的團體固然對深化藝術之民族性貢獻良多，歐化甚深的聖彼得堡卻也醞釀了另一股反叛力量，這股勢力不僅奠基於西歐淵源，試圖恢復屈居劣勢的彼得大帝時代文化，也要致力發揚前輩所開發之俄國文化遺產。這股自1880年代以來所型塑的反叛勢力，後來成為二十世紀初前衛藝術運動的先鋒，其中尤以《藝術世界》這個刊物的團隊最具影響力，它包括後來成為俄羅斯芭蕾舞團核心成員的貝諾瓦、巴克斯特、羅瑞奇與迪亞基列夫等人。

史氏與「藝術世界」

　　「藝術世界」的崛起，代表巡迴畫派逐漸走入歷史，而正如巡迴畫派式微的狀況一樣，五人團的音樂發展在十九世紀末時亦遇到了瓶頸。一方面，這些畫家與音樂家們在經過一段困頓奮發的階段後，陸續進入學院任教；另方面，他們也面臨新一代改革的要求。五人團中最年輕的李姆斯基-高沙可夫於1871年進入聖彼得堡音樂院任教，雖然他在1880年代逐漸遠離以巴拉基列夫為主的極端性民族風格，而改強調寬廣、綜合性的題材和風格，但他的個人理念與音樂語彙進入學院體系後，亦免不了被後代模仿而陷入保守僵化的命運。無論如何，李姆斯基-高沙可夫至少扮演了連結民族樂派與二十世紀初期現代性作曲家的橋樑角色。他的二位聲名顯赫之學生：葛拉祖諾夫被視為是俄羅斯民族樂派傳承的最終弟子，史特拉汶斯基則是現代主義的先鋒。

　　事實上，史氏在二十世紀初接受李姆斯基-高沙可夫的教導時，包括其老師在內的一些俄國作曲家創作，皆對土地保持某種

安全的距離，乃至於對民歌真正精神的體現日益疏遠，在這種造作的民歌／藝術音樂之關係中，許多音樂變成了一種陳腔濫調。然而，迪亞基列夫以及其周邊的藝術家、舞蹈家們卻給予史氏前所未有的刺激——這些藝術家對民俗藝術展現了新的態度，並且使之化為現代藝術風格的靈感來源。無庸置疑的，史氏於1910年《火鳥》中所展現之生動的幻想情懷與明亮的管弦樂法，在在顯示他繼承了李姆斯基-高沙可夫的音樂語法及風格。但《火鳥》更重大的意義，則在於它正式開啟了俄羅斯音樂、舞蹈與視覺藝術之共業，進而邁向嶄新格局與引領風騷的時代。

根據貝諾瓦的回憶，史氏初入俄羅斯芭蕾舞團與諸多頗有聲譽地位的藝術家們共處一堂時，也許有一點不安，但他感到史氏很快地即與大家建立友誼，似乎在這種環境中如魚得水。而這其中最重要的原因就是史氏對戲劇的崇拜以及對造形藝術的濃厚興趣，尤其是繪畫、建築與雕塑。史氏在此階段像是一位具高度學習意願的迷人學生，尋求各種擴張知識的可能，他不僅與藝術家們共享類似之音樂品味，也時時對其他有所感悟之藝術進行回饋，在團隊中型塑出一種正面的交流氣氛。

除了舞團圈內的藝術家之外，1912年或1913年時，史氏曾由巴克斯特陪同拜訪義大利畫家莫迪里亞尼（Amedeo Modigliani，1884-1920）[8]，在第一次世界大戰期間，史氏也在義大利與未來主義藝術家有所接觸，並於1917年間以《煙火》搭配未來主義者巴

8. Stephen Walsh, *Stravinsky: the Second Exile, France and America, 1934-71*, 368.

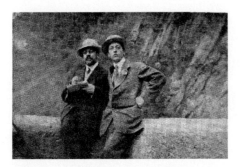

圖1-3-3：史氏與貝諾瓦（左），1911年

拉（Giacomo Balla，1871-1958）所設計的彩光律動共同演出。[9] 不過，貝諾瓦很遺憾地指出，史氏後來否認藝術家們對他的種種影響，並且讓教條主義扼殺了他的創造力。[10] 此話暗示史氏在後來轉向新古典主義之際，對早期作品所賴以成形的因緣，刻意忽略了其他人的貢獻。但這些背景已因史料陸續的揭露，研究者透過多種領域的探索，而有趨近真相的可能。

三、俄國的新原始主義：史氏與貢查羅娃

斯拉夫文化主體的自覺

一般學者咸認為史氏一生作品可分為三個時期，即俄羅斯時期、新古典主義時期、序列主義時期。在俄羅斯時期如《春之祭》等作品中，史氏不僅由民俗曲調裡尋得其音樂語彙的基礎，更重要的是藉此從傳統中走出，並作為自我解放的手段，再轉化這些固有素材成為既具強烈個人性又不失民族風格的曲目，終於成為開創歐

9. Robert Craft, *Glimpses of a Life*, 312.

10. 此段貝諾瓦的有關説法，皆出現於Alexandre Benois, *Reminiscences of the Russian Ballet* (London: Wyman & Sons, 1941), 302-3.

洲藝術音樂的先鋒。我們進一步想追問的是，為何《春之祭》這個具震撼性的開拓性作品來自於一位俄國作曲家？是什麼促使史氏走向這個新道路？在著手於新目標之際，是什麼東西指引他？

在學者托洛斯金看來，要回答這些問題，必先走出音樂的範疇，而直指視覺藝術的世界。[11] 誠然，《春之祭》最早的啟蒙點可追溯至1909年十二月，彼時聖彼得堡正展出立陶宛畫家塞里歐尼斯（Mikalojus Ciurlionis，1875-1911）的蛋彩畫作品，藝術家貝諾瓦與羅瑞奇敦促史氏前往觀賞，羅瑞奇——這位畫家、人種論學者（ethnographer）與前基督教時期的俄羅斯部落祭典專家，後來成為史氏《春之祭》的合作夥伴——此時已為塞里歐尼斯編輯了一本專書。據聞，史氏深為塞里歐尼斯的畫作所著迷，因此他購買了名為《金字塔奏鳴曲》（Sonata of Pyramids，1909）的作品。以音樂專有名詞為題的《金字塔奏鳴曲》包含了三幅連作，即〈快板〉（見圖1-3-4）、〈行板〉與〈詼諧曲〉（"Allegro"、"Andante"、"Scherzo"），顯示塞里歐尼斯是一位與音樂結緣很深的畫家。作品中由金字塔作為主題而表達的象徵主義式肅穆與展望天際之氣氛，以及畫家本人所致力於「音樂性繪畫」的努力，某種程度地打動了音樂家。以此推論，史氏在《春之祭》肇始處使用立陶宛的民歌素材，也就不是偶然之事了。[12]

11. Richard Taruskin, "From Subject to Style: Stravinsky and the Painters," *Confronting Stravinsky: Man, Musician, and Modernist* (Berkeley: Univ. of California Press, 1986), 16.

12. Robert Craft, "100 Years on: Igor Stravinsky on the *Rite of Spring*," *The Times Literary Supplement* (19 June 2013).

　　在克拉夫特眼裡，《春之祭》音樂自
始至終皆伴隨著濃厚的圖像性，神祇的形象
是核心所在。然而，史氏果真根據象徵主義
者如塞里歐尼斯和羅瑞奇之圖案想像而創作
音樂嗎？答案恐怕未必如是。《春之祭》
是西方嚴肅音樂界中，第一個處理基督教
前異教世界之主題的作品，羅瑞奇作為其舞
台布景、服裝設計、內容發想者，以考古學
工作的精神為基礎，又結合象徵主義的聯想
方式，從而引發遙遠的時空背景，以及神秘
的異教儀式與原始力量。羅瑞奇在泛宗教的
和諧、靈性與美之基礎上，一生抱持著重建
原始斯拉夫與早期俄羅斯文化的願景。[13] 然
而，史氏雖從此神秘性出發，卻一路趨近
「新原始主義」的表現，與當時主要活躍於

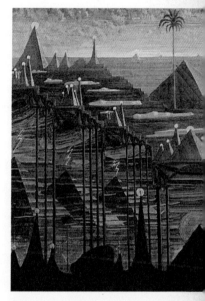

圖1-3-4：塞里歐尼斯《金字塔奏
鳴曲》的〈快板〉

莫斯科的前衛視覺藝術家如拉里歐諾夫與貢查羅娃等互相呼應。

　　嚴格說來，俄羅斯的新原始主義某種程度上與法國的野獸
派（Fauvism）、德國的表現主義（Expressionism）有所關聯，它
在1909至1912年間，特別指涉以原始粗獷之筆觸來描繪中低下階
層人物的作品，除了俄羅斯農民之外，還包括少數族群如吉普賽
人、猶太人、哥薩克人（Cossacks）、土耳其人，以及都會中的無

13. Evgenia Kirichenko, *The Russian Style* (London: Laurence King, 1991), 235-6.

產階級等弱勢族群。事實上，以這些人物作為題材並不是一件新鮮事，但過往畫家通常以美化的方式處理，使作品得以適合在資產階級之宅邸中懸掛，不過，貢查羅娃等人卻賦予這些人物天然粗糙又剛健的氣息，反映他們取自史前藝術、民俗雕刻、編織工藝、甚至西伯利亞薩滿教文物等的靈感來源。[14]

對新原始主義者而言，早期的俄羅斯文化有二個基本根源：一是喬治亞／亞美尼亞（Armenia）系統的拜占庭文化，另一是因蒙古人侵入而帶來諸多種族的東方文化。這兩股勢力融合而成的聖像畫傳統，是散播最廣、最為深入民間的文化現象，但這種普遍被接受的信仰與文化卻在彼得大帝的全面歐化下，淪為落後的象徵。在俄羅斯極度崇歐的歷程中，法文與德文是社交圈裡高尚的使用語言，西歐文明更是政治正確的品味。

然而，彼得大帝的改革在某些人眼裡，箇中城市與鄉村、資產階級與平民的巨大落差，卻是一個「致命性的結果」。[15] 事實上，俄羅斯以拔其根源作為快速現代化的代價，直接使民族國家的認同問題不斷浮上檯面。最早由建築與工藝所體現的俄羅斯風格（Russian Style；Style russe），是人民從藝術型態中尋找自我認同的依據，爾後新俄羅斯風格（neo-Russian style）者念茲在茲的信念，是進一步喚起斯拉夫文化主體的自覺，擺脫與西歐文化共謀的命運。這些觀念在十九世紀末、二十世紀初之際，已是沙皇與

14. Anthony Parton, *Goncharova: The Art and Design of Natalia Goncharova* (Woodbridge: Antique Collectors' Club, 2010), 141-3.

15. 同上註。

俄羅斯全民的共識。[16]

不談個人感情的新原始主義

　　表面上看來，新原始主義似乎和巡迴畫派一樣秉持著悲天憫人的情懷，在寫實精神的脈絡裡，企圖以藝術關照鄉土文化，但巡迴畫派並未應用俄羅斯本土文化的藝術元素，新原始主義者卻以此為基礎並延伸發展。一方面，鐵道大王馬蒙托夫與特尼希娃公主（Princess Maria Tenisheva，1867-1928）分別在1870年代與1890年代建置可集結作家與藝術家們的莊園，透過他們對傳統俄羅斯民俗藝術的研究與復興，散播開創俄羅斯新文化的種子，並企圖弭平一般平民與知識份子間的鴻溝[17]；另一方面，藝術世界的成員亦積極地透過他們的雜誌鼓吹與傳播這些成果，同時又引薦同為受原始藝術影響的法國藝術家如梵谷、高更、馬蒂斯、畢卡索等人之作品，充分吸收西歐最新的表現主義、野獸派與立體主義等養分，這些系統性的傳統檢視加上外來的刺激啟迪，遂促使新原始主義者展開一段既原始又現代的創作之途。

　　在貢查羅娃諸多的作品中，《種植馬鈴薯》（*Planting Potatoe*，1909，見圖1-3-5）、《跳舞的女人》（*Dancing Women*，1911，見圖1-3-6）、《儀式舞蹈》（*Khorovod*，1911，見圖1-3-7）、與《跳舞的農夫》（*Dancing Peasants*，1911-2，見圖1-3-8）

16. 參閱Evgenia Kirichenko, *The Russian Style*, 259. 所謂新俄羅斯風格不僅意指新原始主義，也包含康丁斯基、馬列維奇等其他人的藝術風格（參閱此書第四章）。

17. 同上註，頁141。Kirichenko認為真正新俄羅斯風格藝術之肇始處，正是馬蒙托夫在1875年於莫斯科近郊Abramtsevo所成立的藝術園區。

等，正是典型的新原始主義作品，箇中紀念碑式如巨石般分量的人物，即使在跳舞，仍然堅實而穩重，即便在工作，也不乏高貴的氣質。貢查羅娃透過幾何稜角式的造型處理，賦予這些人物一致的面貌，她在無區分性的面孔中強調集體性，以嚴峻的臉龐隱藏任何個人的渴望或觸景生情的可能，彷彿這占全國百分之八十五人口的農民階級，有一致的思想與行動。的確，東正教畫家從來不會就個人情感來下手，因為所有的俄羅斯藝術都符合一個基督教理想，也就是宇宙以上帝為中心，聖像畫中所發射出來的莊嚴力量，正是此宗旨之表徵。貢查羅娃所著墨的人物深深植根於大地，投射出沈重的節奏感，她藉由對俄羅斯文化中「他者」的著墨，成就一種結合宗教情懷與土地情感的形象。若以此意象回歸到史氏與尼金斯基所合作的《春之祭》，則不難想像箇中連結所在。

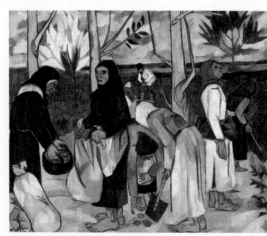

圖1-3-5：貢查羅娃《種植馬鈴薯》　　　　圖1-3-6：貢查羅娃《跳舞的女人》

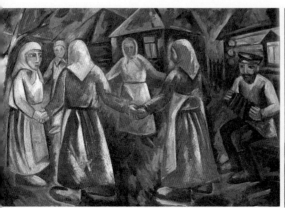

圖1-3-7：貢查羅娃《儀式舞蹈》　　　　圖1-3-8：貢查羅娃《跳舞的農夫》

　　事實上，作為一部「芭蕾舞蹈」作品，《春之祭》首演之所以變成醜聞的最大原因之一，即是它反常的「重力作用」。若說輕盈美妙的芭蕾舞世界象徵正統的中產階級品味，那麼尼金斯基設計的重踩踏步、內八字姿態，以及史氏的重節奏、高度不和諧聲響，無疑是對這種品味的挑釁，其衝擊性就像貢查羅娃等人粗獷沈著的反叛力道一樣，成為爭議性極高的表現。

　　然而，在備受讚譽的《火鳥》與《彼得羅西卡》之後，史氏的音樂何以進展至這種令人驚異的面向？從大環境的角度來看，俄羅斯在1904至1909年之間，隨著留聲機與錄音設備的普及化，首度出版了一系列（包含六十五首）具複音結構的民歌，這些需藉由錄音才能完整轉譯為樂譜的民歌記錄，使史氏比前輩有了更完善的素材可資應用，而他對這類資料積極搜尋的態度，更證明這些音樂對他的重要性。根據這位民歌採集與記錄者Evgeniia

Linyova的說法，民歌演唱者在表演之際，其深沈厚重、冷酷無感情的表現風格，其實已超越個人身份而扮演一種傳聲筒（vessel）的角色；她進一步敘述一位女農民演唱慢歌時的神態：

> 在一種低沈而具共鳴的聲響中……完全沒有感傷與咆哮。最令我驚異的是那優雅的簡潔性。這首歌均勻而清楚地流動，每一個字都被清楚地吟唱著。……她賦予歌詞的表現使她彷彿正在唱歌，又同時在講話。看著她嚴肅的臉龐，我深刻感受到歌曲內純粹、古典的嚴格性。[18]

史氏對此敘述當有頗深刻的認知。

從新原始到立體主義的俄羅斯風格

誠然，這位歌者所傳達之集體意識的冷酷風格，正與史氏和貢查羅娃合作的《婚禮》有異曲同工之妙。話說貢查羅娃與拉里歐諾夫於1914年受迪亞基列夫之邀而來到巴黎，展開日後一段與俄羅斯芭蕾舞團合作的歲月，史氏將其作品《貓的搖籃曲》（*Cat's Cradle Songs*，1915-16）題贈予他們，可見兩位藝術家與史氏的關係相當友好。之後，迪亞基列夫以獨到的眼光指定拉里歐諾夫為史氏的《狐狸》設計布景服飾，又指定貢查羅娃為《婚禮》進行相關視覺性設計，其中以《婚禮》較受後人稱許與討論。這場農民婚禮起始於史氏拙樸生猛的音樂，再經過尼金斯卡建築量體般的群舞造型來強化

18. 參閱Richard Taruskin, "From Subject to Style: Stravinsky and the Painters," 28-32.

儀式性與原始感，最後才由貢查羅娃
以非常簡練之白、棕色服飾，加以簡
潔的大塊同色系布景設計完成（見圖
1-3-9、1-3-10、1-3-11）。[19]

　　《婚禮》的音樂與舞蹈透露出
一種強烈尖銳的情緒，它暗示了古
時憑父母媒妁之言的男女結合，允
諾的不是浪漫情懷，反而是一種未
知的恐懼；男女舞者跳著類似的步
伐，尼金斯卡不但去除獨舞，也棄
絕以往芭蕾著重於陰柔美的足尖舞
步，反而賦予它剛強的力量，彷彿

圖1-3-9：尼金斯卡／貢查羅娃的《婚禮》劇照

婚姻這件大事——似是有情，亦是無情。圖1-3-9顯示女性舞者將
臉龐湊在一起而形成了「疊羅漢」的金字塔造型，表達了個人臣服
於威權和團體的意涵。貢查羅娃的白色代表純潔，棕色則是土地，
也是死亡的象徵，她摒除過往顏色繽紛的表現，以類似「構成派」
（constructivism）的原則，由儉樸節制的風格詮釋帶有悲劇意涵的
《婚禮》。整體而言，這三位伙伴所共同傳達的，是一種俄羅斯風格
中具東正禮儀教規的古典精神，不過，「《婚禮》像是俄羅斯的紀念
碑，銘文刻的是殘酷卻依然莊重的『結婚祭』」。[20]

19. 本節有關貢查羅娃之圖，皆取自於Anthony Parton, *Goncharova: The Art and Design of Natalia Goncharova*.

20. Jennifer Homans（霍曼斯）著，宋偉航譯，《阿波羅的天使：芭蕾藝術五百年》
（新北市：野人文化，2013），頁379。

圖1-3-10：貢查羅娃《婚禮》設計圖之一

　　儘管俄羅斯芭蕾舞團在其前後二十年的活躍期間，展現了各種或保守或前衛的表演，迪亞基列夫堅定的美學根源信仰始終沒有動搖過，他認為舞團的美學就建立在其祖國實用性物品的裝飾性「動機」（motives）上，如雪橇的圖案、農民服飾的顏色與形式、以及窗框的雕花等。他在1920年代時更宣稱感動、憐憫、靈感與所謂的國際主義都是過時的東西，植基於異國的東方根源才是具吸引力的保證。[21] 貢查羅娃1926年受迪亞基列夫委託的《火鳥》設計案，可說完全符應製作人這方面的要求。在第二幕的布景中，貢查羅娃以立

圖1-3-11：貢查羅娃《婚禮》設計圖之二

體主義去除透視法、但採多視點的原則，在布幕上鋪滿各種顏色、重重疊疊的俄羅斯教堂（見圖1-3-12），直接影射俄羅斯傳統聖像畫

21. Sjeng Scheijen, *Diaghilev: a Life*, 313-4.

圖1-3-12：貢查羅娃《火鳥》布幕設計

圖1-3-13：俄國Yaroslavl救世修道院（Monastery of Our Saviour）中「最後晚餐」之壁畫

佈滿教堂壁面的狀態（見圖1-3-13）。這一件被稱許為「立體主義在舞台上的勝利」（the triumph of Cubism on the stage）[22] 賦予《火鳥》再生般的光彩，正如史氏自己把重新改寫的《彼得羅西卡》與《火鳥》等作品，比喻如過去大師們的蝕刻版畫與繪畫作品，雖然重複，但有所差異[23]，貢查羅娃的作品無疑也增加了《火鳥》本身詮釋的多樣性。

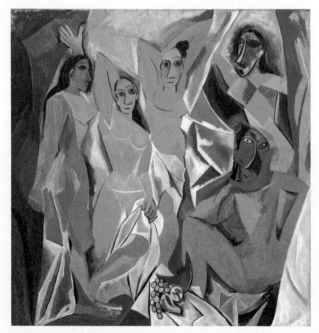

圖1-3-14：畢卡索《亞維儂姑娘》

22. Anthony Parton, *Goncharova: The Art and Design of Natalia Goncharova*, 356-7.

23. Robert Craft, *Igor and Vera Stravinsky*, 27.

　　史氏俄羅斯風格的作品固然與祖國新原始主義有密切之呼應
關係，但他後來新古典風格的轉向，某種程度上卻與在法國起源的
立體主義有相似之轉折歷程。一般說來，《春之祭》原始性格道地
到位之感，常與畢卡索以非洲雕刻為藍本的《亞維儂姑娘》（*Les
Demoiselles d'Avignon*，1907，見圖1-3-14）相互引述。雖說新原始主
義可以解釋史氏俄羅斯風格的某些面向，但若把史氏作品置放於立
體主義的發展脈絡時，則又是另一番藝術文化面貌之展現。

四、法國的立體主義：史氏與畢卡索

1920年代的藝術風潮：立體主義

　　自1907年畢卡索《亞維儂姑娘》開啟立體主義繪畫風潮之後，
它的影響力一直持續到1920年代，甚至曾被神聖化地標舉為當時
唯一重要的文化現象：1925年在巴黎舉行的「裝飾藝術博覽會」
（Expositions des arts décoratifs），其所展示的海報、傢俬，皆以立體
主義造型原則製作。同一時期，建築師柯比易（Le Corbusier，1887-
1965）亦以立體風格的繪圖基礎，進行其國際風格（International
Style）的建築設計。[24] 然而，什麼是立體主義呢？

　　對立體主義代表者如畢卡索、布拉克（Georges Braque，1882-
1963）、葛萊茲（Albert Gleizes，1881-1953）、雷捷（Fernand Léger，
1881-1955）等人而言，繪畫是客觀地對造形的一種研究，也就是

24. Jill Forbes and Michael Kelly, ed., *French Cultural Studies: an Introduction* (Oxford: Clarendon Press, 1995), 64.

說，繪畫是獨立於歷史、宗教、心理學、道德、教育等目的之創作。此種對造形賦予極其專注的態度，來自於塞尚（Paul Cézanne，1839-1906）創作的啟蒙，塞尚將一切物體還原成圓柱體、球體、圓椎體的想法，引導立體派畫家們以概括性之觀念來詮釋造形，衍生出如立體方塊構成的繪畫；而藉由此造形語言所營造出之嚴謹架構，確實表現出無比的知性美感。雷捷在1914年指出，「構圖高過一切」是立體派的創作理念，也就是為了讓線條、造形和色彩達到最大的表現能力，畫家盡可能地利用邏輯行事以獲致最好的結果。所謂藝術中的邏輯性，指的是一個人賦予形式秩序性的敏銳能力，並且能專心致力於自己的方法以達到最佳的效果。[25]

然而，是什麼樣的力量迫使立體派畫家打破傳統視覺觀點，而只呈現物體的幾何解構面？究竟說來，這是一種探索「真實」之動力，亦即對物體恆常存在本質的一種追尋。就如畫家們所相信的箴言：「真實不在吾人的感官中，而是在心智裡」，「感官所帶給我們的只是知識的材料，相反的，瞭解才帶給我們知識的形體」。[26]

依此推斷，傳統透視法、明暗法的繪畫方式所製造出的視覺幻象，並未能帶來對物象真實的瞭解；為了要全盤理解，畫家得從許多面向去觀照一件物體，並結合多角度觀點於單一造形裡，這種多面解讀和同時性的呈現，在畫作上的結果就是物象的變

25. Edward F. Fry, ed. *Cubism* (London: Thames and Hudson, 1966), 137. 中文翻譯參閱 Edward F. Fry編，陳品秀譯，《立體派》（台北：遠流出版，1991），頁176。

26. 同上註，頁151。此是1919年Maurice Raynal「立體派的一些意圖」文中所引述之語。亦參閱《立體派》，頁198。

形，此即是立體派畫家在二度空間的平面上，處理屬於三度空間之物體的方法和態度。更進一步來看，由於多角度的觀點牽涉到另一次元──時間的因素，也使立體派（尤其是分析立體派）成為一種可表現四度空間（即原先的三度空間加上時間的因素）的藝術形態，畫家在同一畫面中表現了不同時間裡物體的動向和面向，遂能在靜態的畫布上活生生地呈現動感。

以立體主義的發軔作品來說，畢卡索的《亞維儂姑娘》之所以成為真正革命性的藝術傑作，是因為其他「打破了歐洲繪畫自文藝復興以降一貫的兩大特點：人體的古典基準和單點透視的空間概念」。[27] 在完成《亞維儂姑娘》之前，畢卡索已經向數個原始藝術的來源尋求人體畫的新途徑，相較於文藝復興的傳統方式，畢卡索毫無疑問地以更概念性的手法來處理人體，他把人體簡略成幾何的菱形和三角形，並且捨棄標準的解剖比例。

當他從古典人體形式脫離出來時，便是相對於既存傳統的一個改變，並昭示了人體表現的新潛力。由於非洲土著的人物雕刻作品是不顯露情感的，因此其作品的語法自然偏向線條、形狀的組織概念。整體看來，《亞維儂姑娘》畫中的線條堅實有力，人物猶如巖石的橫切斷面，此處人體形態與背景塊狀的基調產生起伏有致的節奏感，雖然生冷的人面表情使觀畫者對作品感受到些許距離的分際，但是女人肌膚的暖色色調活化了這份理性的支解。畢卡索從對社會

27. 同上註，頁13。亦參閱《立體派》，頁10。

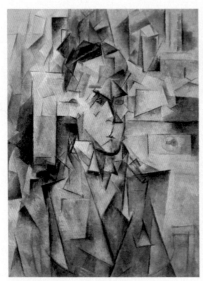

圖1-3-15：畢卡索《烏德肖像》

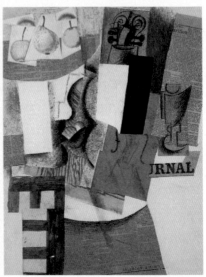

圖1-3-16：畢卡索《小提琴和水果的靜物》

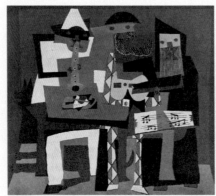

圖1-3-17：畢卡索《三位樂師》

圖1-3-18：畢卡索《三位樂師》

邊緣人物的認同作為出發點，賦予這些巴塞隆納的妓女們無人性的軀體臉龐，暗示一種暴力的內涵，它顯而易見的原始精神某種程度與《春之祭》有所連結。

但當立體主義逐漸去除其原始性內涵，而開始對邏輯與秩序有更多的要求時，它已是趨向古典理性的一種體現。畫家一方面重視對物象客觀與理性的呈現，另一方面也重視自己對物象內在的認知。畢卡索分析立體風格的《烏德肖像》（*Portrait of Wilhelm Uhde*，1910，見圖1-3-15）以暖褐與橄欖綠統一其色調，他以較明顯的光影打在烏德的右臉上，藉以凸顯其多角面塊的額頭與直視之眼，又從硬挺的衣領襯托出烏德這位藝術評論者與收藏家堅毅的面容，而他身後依稀可辨的抽屜櫃，亦反映其知性的環境面貌。

畢卡索以垂直線和斜線為主體，由線而面所形成的多面結晶體，在限縮的空間中凝結，然這些如積木般的立體方塊不但不會笨重呆板，還頗具節奏生動開展的能量——誠然，其真正的主題不是烏德，而是畫家使用造型語言所創造出的高度結構性美學物件。真正說來，這種「名片」（carte de visite）式的肖像畫自有其傳統，但畢卡索破壞了肖像畫原具有的清晰穩定之身份標誌，足證他一向以傳統題材與形式為基礎，卻藉由某種逸軌而創造新的可視性。[28]

28. Christopher Green, *Picasso: Architecture and Vertigo* (New Haven: Yale University Press, 2005), 81-2.

正當分析立體派在1911至1912年達到其高峰時，畫家們為了避免作品日益趨向純粹的抽象性，開始應用文字、數字、甚至真實物件如剪報、壁紙等作為視覺內容象徵物。這種提取日常生活物件的拼貼立體派（Collage Cubism），以大片的圓、方、橢圓、三角等平面幾何圖形取代了積木般的小立方體，他們自由地依據拼貼媒材中圖案、顏色等獨立的美學需求，一方面超越真實性的表現，另一方面又以其透露的訊息形構描繪的物體。畢卡索很快發現拼貼是他創造矛盾、曖昧和機智的工具，就如他在《小提琴和水果的靜物》（*Still Life with Violin and Fruit*，1912，見圖1-3-16）所表現的一樣。[29] 另有兩幅同名、同年創作的《三位樂師》（*Three Musicians*，1921，見圖1-3-17、1-3-18）運用相同的題材，卻表現出不同的形色變化，畫家以油彩表現拼貼式效果，利用主題來成就純粹的繪畫目的，以不同於《烏德肖像》的緻密結晶體，藉由大幅平面色塊的律動，令觀者產生愉悅之感。

音樂／繪畫自律性語言的類比關係

畢卡索至此所要求之繪畫自律性，與絕對音樂有了對話的可能，而此自律性精神又特別呼應了史氏的新古典風格作品；從另一角度來看，畢卡索運用部分實象物件的拼貼方式，又與史氏採納他人音樂素材的作法類似。原來在俄羅斯時期之後，史氏逐漸切斷與原生土地連結的臍帶，由於西方傳統的古典音樂史料

29. Edward F. Fry, ed. *Cubism*, 28-9.

不斷出爐，使史氏有機會認識更多這類資產，並進一步運用而開展其素材潛在的可能性，《普契奈拉》即是一例。史氏曾在一次訪談中強調《普契奈拉》不同樂器音色與音量奇特的「並置」（juxtaposition）效果，以及其「不均衡」（disequilibrium）的樂器編配，他以視覺性的比喻說明：

> 一個顏色只有在它與其他顏色並置時，才顯現出它的價值。紅色本身並沒有價值，只有當它鄰近另一個紅色或是綠色，它的價值才完整顯現。這是我想要在音樂中所達到的境地；這是一種聲音的品質。[30]

史氏在1924年時針對他的作品《為管樂器的八重奏》（*Octet for Wind Instruments*，1923）發表一份聲明，深刻地傳達了終其一生的作曲理念。為文中一開始即言：「我的《八重奏》是一個音樂物件（musical object），這個物件有其形式，而此形式受其音樂素材之影響。音樂素材決定了不同的音樂形式，就好比我們面對大理石與一般石頭，會有不同的處理態度一樣。」他以結構性的角度談論音樂構築體（musical architecture），強調此作品奠基於客觀的素材上，音樂本身的速度與聲量構成作品的驅動力，也決定了形式的存在與情感的基礎；他否認任何微妙表情在演奏上的必

30. 原文André Rigaud, "M. Igor Stravinsky nous parle de la musique de 'Pulcinella'," *Comoedia*, 15 May 1920: 1. 取自Scott Messing, *Neoclassicism in Music from the Genesis of the Concept through the Schoenberg/Stravinsky Polemic* (London: UMI Research Press, 1988), 113.

要性，並認為音樂只能解決音樂的問題而已，其他事物——包括文學性、圖畫式的事物——對於音樂來說都不具有實質關係（real interest），音樂素材本身的遞擲玩弄就是最重要之事。[31]

為了充分實踐這些理念，史氏在1920年代初期之作品特別加重管樂器的使用，因為絃樂器傾向和浪漫派音樂的感傷性結合，而管樂器卻具備了清亮以及敲擊性的音色，這樣的特性能使音樂脫離表情過多的危險，其中《為管樂器的八重奏》和《為鋼琴和管樂器之協奏曲》（Concerto for Piano and Wind Instruments，1924）等就是充分發揮管樂器特色的作品，它們顯示史氏拒絕音樂中任何主觀表現的決心。

在《為鋼琴和管樂器之協奏曲》中，鋼琴的確充分發揮其敲擊性本質的特色，由於此作品在音響上著重於乾澀感，故踏板的運用不多，演奏者為了傳達正確的演奏風格，音和音之間不能以圓滑奏接續彈出。譜例1-3-1是此曲一段鋼琴獨奏的部分，在這段音樂中，所有的八分音符都應予以「分開」彈奏（即一種介於斷奏staccato與持續奏tenuto的彈法），如此乾質的音響帶來較為輕快的感覺。除此之外，我們還可由史氏記譜的方式得知這段音樂包括了三聲部（即右手彈奏兩個聲部，左手彈奏一個聲部），每個聲部只在極其有限的音高範圍內，而且史氏選擇性地強調某些音高（例如最高聲部強調A與升G，最低聲部強調D與升C），故而

31. 原文Igor Stravinsky, "Some Ideas about My Octuor," *The Arts* (January 1924). 全文取自Eric White, *Stravinsky*: *The Composer and His Works, 2nd* [ed.], 574-77.

譜例1-3-1：史特拉汶斯基《為鋼琴和管樂器之協奏曲》，第一樂章

某種程度上造就了音樂的中心區（musical centricity）。若再進一步地檢視譜例一的和聲音組（pitch set）——鋼琴樂譜下方的*代表[0,1,5]，a 代表[0,5]，b 代表[0,1,6]，c 代表[0,2,5]，d 代表[0,2,7]——由這些音組的高度重複性，可知史氏在此創造極為有限的和聲感。[32] 音樂史學家將這種類似音響高度重覆之現象，稱為「音塊」（building-blocks of sounds and sound patterns）。[33]

32. 譜例取自Joel Lester, *Analytical Approaches to Twentieth-Century Music* (New York: W. W. Norton & Company, 1989), 150-1. 音組內的數字以0為基礎音，其他數字則代表某個音與0這個基礎音相距的半音數。例如[0, 1, 5]可能是C、升C、F三個音的音組。

33. Eric Salzman, *Twentieth-Century Music, 3rd ed.* (New Jersey: Prentice Hall, 1988), 47.

　　在這段音樂中，節奏型態的表現也非常單純，其基本動機形式由兩個十六分音符加上一個八分音符所構成，當配以精簡的音高素材時，整段音樂便具備了高度的統一性。然即便是音塊與節奏動機一再重覆，整體音樂卻不致淪於單調或成為靜態活動，因為史氏最擅長以節拍的變化、重音的移轉使音樂呈現活生生的動感，這一點在《士兵的故事》的音樂裡也得到證明。音樂理論學者 Joel Lester 以其中〈士兵進行曲〉為例，清楚地將弦樂與管樂部分另做拆解比較：譜例1-3-2下方可見弦樂部分以非常規律的節拍感拉奏著，但是管樂部分的不規則重音與律動，則使音樂有了不可預期的動感。[34] 的確，在不變中求變、以最少的素材作最大的運用，一向是史氏的作曲風格。

譜例1-3-2：史特拉汶斯基《士兵的故事》，〈士兵進行曲〉

　　誠然，「音塊」是音響高度重覆的基本單位，它在時間之流中
不斷重覆而累積能量，這正如《烏德肖像》中由直線、曲線所形成
的層疊擠壓之平面塊，它們象徵隨著觀看角度與時間變化而更替的
多重平面，這種形體的錯位化，像是空間量體裡的切分音節奏（a
syncopated rhythm measuring out of space）。[35] 由於畫作中幾乎沒有景
深的暗示，律動感遂布滿畫面，因此這類音樂或繪畫經常呈現活潑
機智、具強烈節奏性的體質。葛萊茲曾說：「要畫圖就要去活化平
面，要活化平面就讓空間節奏化。」[36] 依此大原則，節奏可說是史氏
與立體主義最接近的一環，他音樂中乾淨簡明的音響效果以及明晰
的句法與段落，也恰好呼應了畫中幾何面塊的分割線條。

　　再者，史氏在音樂中保持調性（tonality）的暗示性，堅持以
傳統三和弦為基底，卻非以傳統和聲法為考量，使其作品兼帶傳
統與現代之視角，帶給聽眾一種似是而非的熟悉感，這也如立體
派畫作中的變形體一樣，由於多重視角觀察的結果，畫中物象變
成解構後的幾何形塊，帶給觀眾若有似無的物像概念。基本上，
畢卡索的立體派作品從未失去具象的指涉，史氏新古典作品也從
未失去調性的暗示性，二者在抽象的形式意涵中尚留有具普遍性
的溝通線索，這或能視為一種類比的對照。

34. 譜例取自Joel Lester, *Analytical Approaches to Twentieth-Century Music*, 21.

35. Jonathan Cross, *The Stravinsky Legacy* (Cambridge: Cambridge University Press), 17.

36. Glenn Watkins, *Pyramids at the Louvre: Music, Culture, and Collage from Stravinsky to the Postmodernists*, 234.

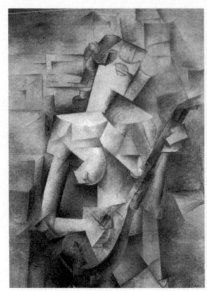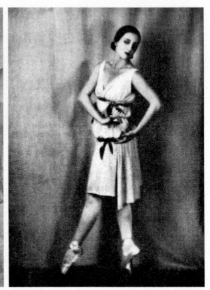

圖1-3-19：畢卡索《彈曼陀林的女孩》　　圖1-3-20：香奈兒設計之《阿波羅》服飾

　　不過，史氏的新古典作品不見得都像《為管樂器的八重奏》般乾淨俐落與歡喜雀躍，當他嘗試挑戰弦樂器的新古典表現時，抒情的線條即和緩了活潑的節奏感——其中芭蕾音樂《阿波羅》抒情高貴、莊重但又輕盈的舞蹈節奏步履，某種程度呼應了畢卡索《彈曼陀林的女孩》（*Girl with a Mandolin*，1910，見圖1-3-19）中柔和漸層色調的抒情性，以及簡中大塊幾何圖形的寬闊節奏。畫面中的裸身女子側臉垂首低眉，由層層疊疊、忽前忽後的框體壁面襯托著，恰是一種植基於學院派傳統的再創新。[37] 若再參照巴蘭欽為《阿波羅》編舞中之舞者服飾（見圖1-3-20）[38]，這款由香奈兒設計的極簡式剪裁風貌，進一步暗示了史氏新古典更趨簡潔的風貌。更有甚

者，巴蘭欽以素樸而具幽思般的舞步設計，配上他眼中的「白色」
音樂，直接連結了培提帕古典芭蕾的傳統。

《格爾尼卡》vs.《三樂章交響曲》

儘管畢卡索多變的風格令人目不暇給，但他的作品並不純然
囿限於形式美感，其大作《格爾尼卡》（*Guernica*，1937，見圖
1-3-21）即以冷靜理性的立體派繪畫語言，轉化為表達憤怒的形
式，這幅堪稱是二十世紀最偉大的作品之一，描述西班牙北部格
爾尼卡城鎮在內戰期間慘遭法蘭克將軍（General F. Franco，1892-
1975）屠殺的事件，展現一位畫家對文明遭受威脅時的人類關
懷。在此龐大的畫面中（349×767.8 cm），扁平擁擠的空間形式
充滿了扭曲變形的人物，畫家把場景放在由一盞孤燈所映照的窘
迫陋室，似乎暗示家國同室操戈的悲劇，箇中駭人的牛頭馬面、
殘肢斷體則是萬物為芻狗之體現。《格爾尼卡》在形式上可看成
一種三連屏的表現：左邊一位抱著小孩仰天淒厲呼喊的女子與其
頭上的牛頭是為其一，與左邊相對稱的右邊則有一位雙手朝天的
男子，仰天無奈的無語問蒼天，中間占最大面積的部分，則有最
雜沓的節奏板塊成為聚光燈下的焦點。畢卡索以這種古典對稱的
形式，承載失去人道、混亂極致的情緒與內容。

37. Michael FitzGerald, *Picasso: the Artist's Studio* (Hartford: Wadsworth Atheneum Museum of Art, 2001), 25-6.

38. 圖片取自Jane Pritchard, ed. *Les Ballets Russes de Diaghilev: Quand l'art danse avec la musique* (Éditions Monelle Hayot, 2011), 164. 此是香奈兒1929年的設計作品。

圖1-3-21：畢卡索《格爾尼卡》

　　無獨有偶的，史氏寫於第二次世界大戰期間、長達二十多分鐘的新古典作品《三樂章交響曲》（*Symphony in Three Movements*，1942-45）也與戰爭有關，他在此曲首演的樂曲解說中，說明這雖然是一首絕對音樂，卻可視為某種內涵的表達，特別是表述這個艱鉅時代中的失落與希望、無休止的折磨不安與最後的解脫。在這三個樂章的結構裡，屬於快板的第一和第三樂章是史氏觀看一些戰爭相關影片而激起靈感的創作，箇中從雙重調性（bitonality）或複音音樂手法所造成之強大張力的不諧和性，是史氏試圖把激發藝術家幻想的戴奧尼索斯（Dionysus）元素，馴服於阿波羅（Apollo）式理性秩序的結果，樂曲最終的複格與尾聲則象徵盟軍對德軍的勝利。[39]

39. Eric White, *Stravinsky: the Composer and His Works*, 428-31.

　　畢卡索的《格爾尼卡》與史氏的《三樂章交響曲》都是
他們運用其專擅之藝術語彙達到高峰性的作品，兩位原先強
調形式作為優先的美學原則，在此有了情感的驅迫性，片段
（fragmentation）、斷裂（discontinuity）與原始（primitivism）的
性格在古典的規格約束中，凝結悲憤情感的強度，豎起無言卻有
聲的抗議旗幟。不同的是，在《格爾尼卡》中沒有英雄，《三樂
章交響曲》卻饒富解脫的可能。過去批評者常謂史氏音樂太過強
調斷裂性、不連續性，而無以產生具深度的有機與整全性連結，
然而，這種結構性的「缺憾」有時卻翻轉為一種優點——從「瞬
間形式」（moment form）、斷面化（sectionalized）、靜態塊狀
（static blocks），乃至鋸齒狀、參差不齊的稜角造型感，以及一
種突兀的力量（forces of abruption）[40]——這些和畢卡索共享的特
徵，不是某種程度回應了時代騷亂的氛圍嗎？

五、把自我置放於古典傳承脈絡中的期許

從「原始性」出發的現代藝術

　　綜觀西方歷史的演進，音樂的發展的確比繪畫來得緩慢，然
而其原因是否如史氏所言，因為音樂比繪畫有更廣闊的維度呢？
真正說來，繪畫可以透過實境的描摹與印象的傳遞，音樂則較無
實境之對應；雖說不同的藝術媒材自是各有擅場，但一種音樂風

40. 參閱Joseph Straus, *Stravinsky's Late Music* (Cambridge: Cambridge University Press, 2001), xv.

格的醞釀、型塑、乃至成熟，的確需要較長的時間。史氏在其養成過程中與視覺藝術家多所接觸，他對音樂與視覺藝術箇中的差異絕不陌生，對視覺藝術作品中所蘊含的實用性、裝飾性等特質亦瞭若指掌。事實上，他也以這種「工藝精神」投入其創作，誠如其所言：「我個人的興趣，我的智性生活，我的日常生活，都是為了製作。我是一位製作者（maker）。」[41]

平心而論，史氏優異的作品雖然很多，然也有一些較缺乏創新性的作品，但他對這類作品某些「視覺類比性」的解釋顯得相當有趣。當史氏藉由《仙女之吻》的創作來紀念柴可夫斯基時，他以肖像畫作為比喻，謂畫家在肖像畫中以新的觀點將對象呈現出來，並使之與照片有所區別，他也對柴可夫斯基做如是工作，亦即以音樂顯現其肖像，一方面保留柴氏重要的音樂特色，但另方面又賦予新的意涵。[42] 也許《仙女之吻》本身「仿作」的趣味多過於新意，但史氏將其所做的視覺作品比喻卻饒富創意。

無論如何，史氏在二十世紀初期所造成之音樂性突破與掀起的創新旋風，絕對不是單一音樂領域的養分所能憑藉而型塑。他和畢卡索、貢查羅娃等開創性的作品一樣，都是從「原始性」開始，而「原始性」的確概括了二十世紀現代藝術起始的特徵。當視覺藝術工作者從原始藝術中找到天真自然的觀點與表現，他們起來反抗過

41. From *Portrait of Stravinsky* (1966 CBS documentary). 引自Charles Joseph, *Stravinsky Inside Out* (New Haven: Yale University, 2001), 177-8.

42. Robert Craft, *Igor and Vera Stravinsky,* 20.

度與頹廢的文明；對十九世紀末、二十世紀初期的俄國藝術家來說，這更是他們建立自我認同與獨特藝術的立基點。然而，歐化甚深的俄羅斯不會自外於先進國的影響，因此在文化上一向獨領風騷的法國藝術遂不斷被輸入：印象、後印象、象徵、乃至立體主義等的刺激，提供了藝術現代化的參考途徑。

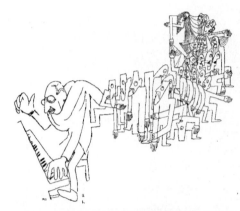

圖1-3-22：科克多《史特拉汶斯基演奏《春之祭》》

　　在音樂方面，史氏繼承了俄羅斯歐化的民族性音樂傳統，但該傳統已走入死胡同，他勢必要跳脫陳腔濫調，否則無以為繼。幸運的是，史氏得益於民族音樂學所開啟的新視野，透過錄音與完整記錄而能更透徹地認識原始音樂資源，進而創發了超越性的作品。毫無疑問的，他與貢查羅娃等人的新原始主義作品，共同創作了別無分號的俄羅斯現代經典。

　　事實上，俄羅斯芭蕾舞團的視覺藝術在由貝諾瓦、巴克斯特所代表的象徵主義作品推向高峰後，接續才由貢查羅娃為代表的新原始主義以及立體主義等富現代感的藝術形態取代。然第一次世界大戰前立體主義與新原始主義的交鋒重疊，業已在史氏《春之祭》中暗示與呈顯，即使由科克多這位非視覺藝術專業作者來表現箇中精神，亦與此類風格相差不遠（見圖1-3-22）。《春之祭》和《亞維儂姑娘》一樣，出世之時並未受到即刻的讚賞，後來卻都變成二十世紀不世出之名作，誠是現代主義共同里程碑的

標誌。[43] 以《亞維儂姑娘》為發軔作品的立體主義，透過原始性元素達到顛覆學院傳統的目的後，進而發展出新的空間、時間概念，致力於一種追求知性與真理的可能，建立趨近抽象的古典主義理想。

但在這種取消個人性的客觀表達中，卻也充滿個人自由意志的主觀藝術性安排——在那 X 光、無線電報與電磁波已被證實、亦被應用的時代，人類的感官覺受必不能免於這些抽象波動的影響，是以，過去實證主義的思維遂直接受到挑戰。[44] 立體主義作品中如結晶體般的多重面向同時性地展開，此時間向度的介入使立體派作品和音樂有了相通的介面。當然，這個時間已不是規整而可以測量的時間，它的多樣變化經常被轉化為一種機智的節奏遊戲。更有甚者，是立體主義者不僅期待雙眼體會到運動性的空間，也希望能引發觸感的覺受，簡言之，他們的繪畫性空間意圖向所有的感官求援。[45]

43. 《亞維儂姑娘》創作完畢後存放在畢卡索的畫室中，直到1916年才公開展示，在此之前並未受到太多賞識。參閱Pepe Karmel, *Picasso and the Invention of Cubism* (New Haven: Yale University Press, 2003), 28, 30.

44. Mark Antliff and Patricia Leighten, *Cubism and Culture* (New York: Thames & Hudson, 2001), 68.

45. 同上註，頁77-8。此處的觸感期待，筆者認為應是指拼貼立體作品中實質物象觸感之引發。

「撥亂反正」的新古典主義

真正說來，史氏承載俄羅斯民族性音樂傳統，其後又逐漸走向抽象與古典，不能不說有種「撥亂反正」的傾向，恰如立體主義藉由塞尚古典理念的啟發，試圖修正之前印象派和野獸派形式飄忽不定、獨重光線色彩的缺陷。[46] 史氏也企圖遠離華格納式情感過度氾濫的浪漫主義，以及德布西式模糊頹廢的象徵、印象主義，甚至揚棄自己新原始主義的表現，而走向簡明單純、客觀雅正的新古典美學概念。[47] 他曾說：「莫札特對我而言，就像拉斐爾（Raphael, 1483-1520）對於過去的安格爾（J. Ingres, 1780-1867）和現在的畢卡索一樣重要。」[48] 史氏此1922年的信件內容，顯現其個人視覺藝術的史學素養：拉斐爾是文藝復興高峰時期古典性格最濃厚的畫家，安格爾是十九世紀新古典主義的重要代表人物，畢卡索彼時正在他個人新古典風格的當頭——史氏對於這些藝術家的連結說法，無疑是一種把自我置放於古典傳承脈絡中的期許。

而由此所衍伸的一個議題，是人類藝術在歷史浪潮的迴盪中，週而復始地回歸古典、肯定古典、崇拜古典。畢卡索在1915年左右進入了他的新古典主義時期，積極地轉向傳統的表現方

46. John Golding, *Cubism: a History and an Analysis 1907-1914* (Cambridge: The Belknap Press of Harvard University Press, 1988), 60.

47. 史氏這種反學院、反印象主義的觀點，多少受到薩提（Erik Satie）的影響。參閱 Scott Messing, *Neoclassicism in Music*, 91.

48. Igor Stravinsky, *Selected Correspondence*, ed. Robert Craft, Vol. I (New York: Knopf, 1982), 160.

式以追求安定的不朽神態，他在其渾圓而極具雕像般量感的描繪中，不再以點線面的基本元素作為主導創作的動機，也不再表現出如立體派畫作所具備的機智、鮮活之節奏感，故真正說來，畢卡索的新古典與史氏的新古典風格，並沒有真正的對應現象，但史氏的新古典音樂與巴蘭欽的新古典芭蕾卻有某種同步的意涵。由此可見，二十世紀的音樂、繪畫與舞蹈之新古典主義，各有不同的內涵可資辯證與挖掘。

音樂史學家 Eric Salzman 對二十世紀初期以史氏為首的新古典風格作品，有如下的評比：

> 正如立體主義是一種詩意的表現，或關於物體、形式，或關於視覺的自然性、我們感受和認識形式的方法，或關於藝術的經驗、以及我們對物體和形式的藝術性轉換。史特拉汶斯基的音樂也是一種詩意的表現，或關於音樂的素材與聽覺的形式，或關於我們聽、我們感受、我們瞭解聽覺形式的方法，或關於音樂藝術的經驗和音樂素材的藝術性轉換，這些都在音樂經驗的特殊領域中，時間之流裡實踐與掌控。[49]

當然，這種類比並非空穴來風，因為根據學者Glenn Watkins的說法，僅是在1913到1916這短短三年間，就有多達八位藝術家曾為史氏執行肖像畫，這八位畫家分別是莫迪里亞尼、巴克斯特、

49. Eric Salzman, *Twentieth-Century Music*, 51-2.

波納爾（Pierre Bonnard，1867-1947）、葛萊茲（見圖1-3-23）、德
洛內（Robert Delaunay，1885-1941，見圖1-3-1）、拉里歐諾夫（見
圖1-3-24）、Jacques-Émile Blanche（1861-1942）、Paulet Thévenaz
（1891-1921）。除了波拿爾的畫作遺失之外，其他的肖像畫各有特
色，其中至少四位畫家是以立體主義風格呈現史氏之面貌（巴克斯
特、拉里歐諾夫、葛萊茲、Paulet Thévenaz）。[50]由此可證，史氏與
視覺藝術界的來往既頻繁又密切。待時序進入1917年，初識史氏的
畢卡索也陸續為他進行三幅肖像的繪製（其中二幅1920年之作品，
見圖1-3-25、1-3-26）[51]，史氏這段生命歷程，可說是他和視覺藝術
關係最密切的年代。

　　不過，既然有這麼多藝術家友人圍繞其身邊，史氏的藝術
品味又是如何呢？對此，克拉夫特提及史氏對畢卡索以及巴黎
畫派的欣賞，遠勝於對克利（Paul Klee，1879-1940）、康丁斯基
（Wassily Kandinsky，1866-1944）、蒙德里安（Piet Mondrian，
1872-1944）的喜愛。[52]以大方向來看，克利、康丁斯基與蒙德
里安皆是二十世紀初期純抽象繪畫的始作俑者，畢卡索與巴黎畫
派等則大體皆維持具象的暗示性——史氏心之所向，在此昭然若
揭。而史氏與畢卡索相似之處，不僅在於其作品多變以及風格氣

50. Glenn Watkins, *Pyramids at the Louvre*, 243-256.「至少四位畫家是以立體主義風格呈現
史氏之面貌」——此說法有待商榷，因為嚴格說來，拉里歐諾夫的作品不算是立體
主義風格作品，向來傾向於象徵主義畫風的巴克斯特，則未見作品得以證實。

51. Igor Stravinsky and Robert Craft, *Stravinsky in Conversation with Robert Craft*, 117.

52. Robert Craft, *Glimpses of a Life*, 31.

圖1-3-23：葛萊茲《史特拉汶斯基》

圖1-3-24：拉里歐諾夫《史特拉汶斯基》

圖1-3-25：畢卡索《史特拉汶斯基》

圖1-3-26：畢卡索《史特拉汶斯基》

質的互通聲息，兩人在長久的創作生涯中都持續仿效大師作品以學習及再創造，諸多謀合處恰好印證了這個多變的年代。

　　1917年，史氏曾在其個人筆記本中記述如下：「為何『求變』這年復一年對我如生命自然之渴望（vital appetite），卻是藝術界裡習以責怪的對象？」[53] 這是一種相對於繪畫界多變風格而產生的喟嘆嗎？事實上，史氏一生不斷地在多種藝術形態的合作中維護音樂的主導性，但他經常對音樂作品必須透過表演者來詮釋而感到不安，他感慨畫家的作品掛在牆上，是如此安全穩當[54]——終究，史氏對音樂詮釋的煩惱與憂慮，還是透過與視覺藝術的比較來說明。無論如何，儘管視覺藝術有其發展快速的優勢，幸好史氏的作品在質量上可以一人之力抵多人之勢，音樂在二十世紀所扮演的現代性角色，才不至於有更大的缺憾。

53. Robert Craft, *Igor and Vera Stravinsky*, 14.
54. 同上註，頁27。

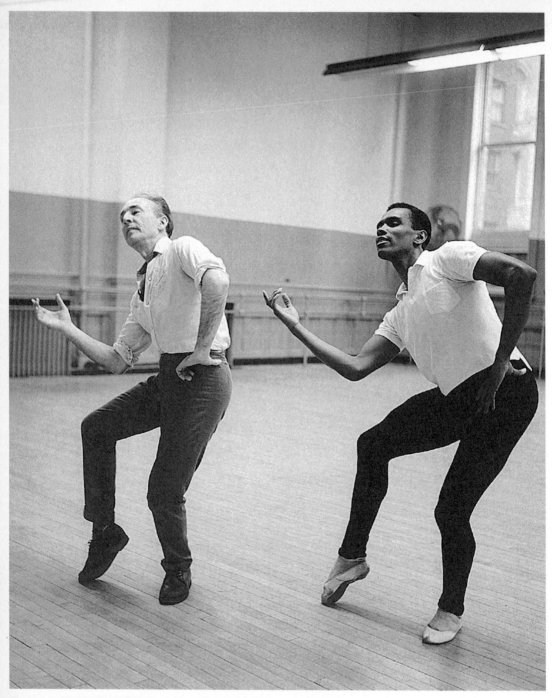

圖2-1-1：巴蘭欽指導舞者圖像之一（©Martha Swope, 1963/The New York Public Library）

2. 音樂‧舞蹈‧劇場表演

2‧1

舞蹈文化中的強者：
史特拉汶斯基之樂／舞因緣

> 音樂僅止於聆聽是不夠的，它也必須被看到。……我重複一次，我們看見音樂（One sees music.）。有經驗的眼睛有時會在不知不覺中跟隨音樂演奏者極小的動作，並據以判斷。由此觀點來看，我們可以瞭解演奏的過程就像嶄新價值的創作，箇中所需的問題解決和舞蹈創作所必須面對的情況是一樣的，二者都對姿勢的控制有所關注。舞蹈家是一位無聲的演說家，演奏家則是位使用著不甚明確之語言的演說家，二者都受音樂嚴格的要求。因為音樂不會在抽象中進行，它在造形上的翻譯要求精密與美，……。

> ——史特拉汶斯基

Igor Stravinsky, *Poetics of Music in the Form of Six Lessons*, 133-4.

一、前言：數字會說話

「音樂不會在抽象中進行，它在造形上的翻譯要求精密與美」，這是史特拉汶斯基對抽象性聲音藝術的基本態度，亦可解釋他深深為造形藝術所吸引的背景，特別是牽涉到人體造型的舞蹈藝術。誠然，要探討史氏在西方文化史中的地位與意義，不僅必須著眼於其音樂作品的表現風格與水準，也必須探討其音樂對舞蹈藝術的巨大影響性。史氏不僅提升了舞蹈音樂的水平，在某種程度上也提高作曲家在舞蹈劇場中的地位，更幫助舞蹈這門藝術成為廣受尊敬的對象，他可說是第一位經常啟動劇場跨領域製作並深刻介入排練過程的作曲家。

根據舞蹈學者史黛芬妮・喬丹（Stephanie Jordan）以全球視野為準的調查結果，我們得知截至2012年為止，百年來以史氏作品為基礎而編就之舞碼已超過1252齣，無論是為芭蕾或是為現代舞編創，超過703位編舞者前仆後繼、繼往開來地投身其中，史氏的99首音樂被引用為編舞之素材。[1]事實上，史氏全部登記在案的作品大約120餘首[2]，箇中六分之五的作品被納入編舞家們的運用，其比例不可不謂驚人。

1. 參閱Stephanie Jordon與Larraine Nicholas所編輯之網路資料 "Stravinsky the Global Dancer: a Chronology of Choreography to the Music of Igor Stravinsky"：http://ws1. roehampton.ac.uk/stravinsky本文的舞碼統計數據主要參考此網站所提供之資料。必須注意的是，喬丹透過專案計畫的調查在2002年後並未持續追蹤（但徵求首演資料主動入庫），因此史氏音樂為舞蹈界所用的紀錄應不止於她的統計數字；另外，西方世界如英美法德的舞蹈資料對她來說較易完整取得，然除此之外的地區，真正的演出狀況恐怕還未被完整關照。

　　真正說來，史氏直接為舞蹈而製作的音樂，或是含有舞蹈元素之劇場型創作，實質上只有18首。但是時至今日，《火鳥》與《彼得羅西卡》已有超出一百齣舞碼的創作，《春之祭》更已超越200齣，《士兵的故事》、《普契奈拉》、與《婚禮》等也有超出70齣的舞蹈製作，其他如《阿波羅》、《紙牌遊戲》（*Jeu de cartes*，1936）、與《奧菲斯》（*Orpheus*，1948）等，則享有20、30齣不等的創作演出，可見史氏舞蹈作品對編舞家而言，著實有其不可擋之魅力。

　　但史氏對舞蹈文化的貢獻未曾侷限於此，他的音樂會曲目如《繁音拍子》、《黑檀協奏曲》與《三樂章交響曲》等亦各有20多齣相應之編舞，是編舞家們的最愛。而儘管某些作品被編進舞碼的次數不多，卻是重要的舞蹈經典，如巴蘭欽利用《綺想曲》（*Capricci*，1929）而造就的〈紅寶石〉（ "Rubies" in *Jewels*，1967），後進編舞者David Parsons以《為弦樂四重奏的小協奏曲》（*Concertino for String Quarte*，1920）為基礎而創作的《兄弟》（*Brothers*，1982），無疑皆是舞界難得的優質作品。

　　由這些統計數字看來，史氏早期俄羅斯風格的舞蹈音樂無疑是最受歡迎之再創作對象，《火鳥》後來改編成組曲的模式，是爾後史氏在指揮生涯中指揮最多次的曲目。史氏新古典主義時期

2. 筆者以Stephen Walsh的兩本傳記所記載為準。見Stephen Walsh, *Stravinsky: a Creative Spring, Russia and France, 1882-1934*和Stephen Walsh, *Stravinsky: The Second Exile, France and America, 1934-1971*.

的舞蹈音樂雖然使用次數較少，但是此階段的音樂會曲目卻大受編舞者的喜愛，嚴肅碩大如《三樂章交響曲》與充滿愉悅爵士風情的《黑檀協奏曲》等皆給予舞者身體與思考的啟發，促使史氏的音樂會曲目在1950年代後逐漸成為舞台上的寵兒。

另一方面，可能肇因於作品數目不多與難度較高的緣故，史氏晚期作品被編舞者採納的次數顯而易見地大幅滑落，《阿貢》雖被演繹出11齣舞碼，尚且差強人意，為《為鋼琴與管弦樂的樂章》（*Movements for Piano and Orchestra*，1959）與《聖歌安魂曲》所編的舞碼則分別僅有4齣與2齣，若非巴蘭欽積極地參與後期音樂的編創，數字恐怕更是低落。

若依應用狀況的年代脈絡來看，在1950年代之前，史氏的音樂每年所激發之舞作是個位數字，從1950年代後半到1970年代尾，大體維持每年十幾齣新作的成長，1980年代、1990年代則幾乎每年都有二十齣以上據其音樂為本的新舞作。其中特別值得一提的「突起高峰」是1972年40齣與1982年69齣之舞作首演。

1972年是史氏過世週年，單就巴蘭欽「紐約市立芭蕾舞團」所主辦的「史特拉汶斯基舞蹈節」即推出二十來齣新作，1982年則是著眼在史氏百年冥誕的紀念意義，此時舞蹈表演在各地蓬勃發展，加之編舞者對於史氏的音樂已愈益熟悉，遂有萬丈拔地起的現象。而最近眾所矚目的高潮，則是2013年《春之祭》百年誕辰之活動，各地舞團與學術單位除了重建舊作與推出新作之外，當然也不乏形形色色跨領域之激盪成果。

　　若從舞碼原創產區的數據來看，美國佔了總數的四分之一弱
（303／1252）——著眼於美國本身在第二次世界大戰後的強盛國
力與位居西方文化的領導地位，加上史氏常駐於此三十餘年，這
個數據並不令人意外。但令人驚訝的是，德國舞蹈界的作品總體
加起來也占總數的四分之一弱（300／1252，包含威瑪共和時期、
納粹時期、西德、東德及統一兩德後的國家），究竟德國人是特
別熱衷於舞蹈藝術還是特別喜愛史氏音樂？這是相當令人好奇的
議題。比較起來，儘管英國102齣舞碼、法國75齣舞碼的數據不算
難看，但是小國如荷蘭、瑞士也各有55與47齣舞碼，由此可見，
即使同屬西歐文化系統之支脈，國家的人口多寡、國力強弱等因
素並不與舞碼的數據成正比對應。其他國家如蘇俄（或蘇聯）則
因其意識形態的關係而對史氏音樂有所隔離，故在二十世紀末期
以前參與度不高，不過亞洲西化最早的日本也僅有9齣舞作（多數
發生在1990年代），台灣目前登錄的僅有1齣舞碼，即林懷民1984
年的《春之祭‧台北‧1984》。

　　這些屬於舞蹈界的熱鬧現象，史特拉汶斯基是如何開始參與
的呢？

二、從史氏生命脈絡看其舞蹈因緣

劇場‧音樂‧動作意識

　　身為沙皇時代聖彼得堡馬林斯基劇院首席歌劇男低音之子，史特拉汶斯基在1890年代已接觸不少劇場演出，其中芭蕾舞劇《睡美人》之演出，是他爾後念念不忘的美好記憶。當他於1908年開始密集地與迪亞基列夫所領導的俄羅斯芭蕾舞團合作後，這位音樂人注定要逾越自己的本分，投入在本質上屬於多元關照性的劇場藝術。即使史氏一生的作品變化多端，但他劇場音樂人的出身背景，絕對是其音樂廣受歡迎的原因之一。

　　無庸置疑的，以斯拉夫神話為主題的《火鳥》是鞏固史氏名聲的第一部重要作品。佛金作為此舞劇的發想人與編舞者，對整個製作自然有較權威性的發言權，他將音樂部分視為其「舞詩」（choreographic poem）的伴奏，因此敦促史氏以描寫性、如「逐字歌劇」[3]般的方式寫就。無論如何，史氏被賦予「提升製作的音樂水準與創作令人振奮的新俄國音樂」之任務，戰戰兢兢地聽從佛金的示範解說而加以演繹。未幾，年僅二十七歲的史氏果然不負眾望，以非常有限的作曲與舞台經驗，創作了相當優異的「傳統性」作品，箇中傳承自「俄國五人團」、史克里亞賓、葛拉祖諾夫的音樂元素，顯示它濃郁的俄羅斯情態。

3. 此名詞來自 "Music as literal as an opera." 這是史氏自己的說法，見Igor Stravinsky and Robert Craft, *Expositions and Developments* (London : Faber and Faber, 1962), 128.

　　值得一提的是，《火鳥》最後加冕典禮的設計來自史氏
的主意，這段具有儀式意味的片段取代佛金原本傳統嬉遊曲
（divertissement）式的表演，史氏對於舞劇中儀式性質的喜愛與
尊崇，於此可見其端倪。[4]另一方面，史氏為舞者所帶來的震撼教
育，在《火鳥》首演準備期即已開始，扮演火鳥角色的芭蕾女伶
卡薩維娜（Tamara Karsavina，1885-1978）後來描述道：

> 　　我的音樂教育的確是隨著《火鳥》才真正開始的，並且
> 隨著史特拉汶斯基音樂的每一次體驗而進步。形象地說，這
> 是一次充滿眼淚的學習。雖然《火鳥》詩意的表現力立即打
> 動了我，但是對於像我這樣迄今為止僅按容易辨認的節奏和
> 簡單的、易把握的旋律來接受教育的任何一個人來說，是難
> 以跟上史特拉汶斯基那種把一個主題加以精細樂團編排的
> 作曲模式的。……史特拉汶斯基對我的缺陷表示出善意和寬
> 容。他經常在排練前很早就出現在劇院，以便一遍又一遍地
> 給我演奏一些難的句子。我不僅因為他幫助了我，而且也為
> 他的所作所為感謝他。他沒有對我緩慢的理解力表現出不耐
> 煩，沒有從大師的地位去鄙視我音樂常識的缺乏。[5]

4. Stephen Walsh, *Stravinsky: a Creative Spring, Russia and France, 1882-1934*, 134, 136.

5. 引自多姆靈（Wolfgang Dömling）著，俞人豪譯，《斯特拉文斯基》（北京：人民音樂出版社，2003），頁29。

　　承繼充滿神秘色彩與異國情調的《火鳥》後，接下來的《彼得羅西卡》與《春之祭》卻有寫實主義的影子——為因應劇情而呈現如實的市集群眾、以人類學考證研究為基礎而發想與設計——說明當時戲劇領域在象徵與寫實主義的發展樣貌，對史氏舞蹈作品概念具有一定程度之影響。就如史氏自己曾提過，打從1903年起，劇作家Stepan Mitusov（1878-1942，《夜鶯之歌》腳本作者）在俄羅斯戲劇發展至高點的那些年間，曾為他扮演著文學與戲劇導師的角色。[6]

　　話說迪亞基列夫在聽聞史氏的一首俄羅斯風格舞曲，與另一首名為〈彼得羅西卡的哭泣〉（*Petrouchka' s Cry*）的音樂之後，即刻邀請對劇場有高度興趣的視覺藝術家貝諾瓦，撰寫以聖彼得堡狂歡節為背景的劇本。爰此，《彼得羅西卡》便在史氏與貝諾瓦的共同發想下成立，史氏第一次掌握了劇場演出的主動權。在這徘徊於真實與非真實世界的舞劇裡，史氏的音樂不僅擴大了寫實性表現的可能，更因劇情需要進入「表現主義」式的暴力、焦慮、憤怒與苦悶。不過，執行編舞工作的佛金卻抱怨其音樂缺少「可舞性」（danceability），質疑其節奏複雜的必要性，更批評音樂困難度對舞者所造成的障礙與困擾。[7]

6. Igor Stravinsky and Robert Craft, *Expositions and Developments*, 27.

7. Stephanie Jordan, *Stravinsky Dances: Re-Visions across a Century* (Alton: Dance Books, 2007), 30.

　　然而深具俄羅斯通俗藝術氣質的《彼得羅西卡》，最後卻被
讚譽為一齣「真正實踐整體藝術理念」的作品，所有涉及之領域
皆跳脫固有之傳統舊習而展開獨樹一格的表現，包括抱怨不已的
佛金所編之舞蹈。史氏在此使用了民俗曲調，以機械化的單調低
音、重複和弦、或平行和弦的運用，對應劇中玩偶角色的生命狀
態；他不僅解放了節奏、解放了四小節樂句的限制，也在和聲與
配器中增添情境的生動性。學者瓦爾胥認為，當時正值諸多現代
音樂創作者隱匿於其私人世界中，以痛苦艱澀難懂的語言尋求避

圖2-1-2：1911年，由貝諾瓦設計的《彼得羅西卡》場景圖

難所，史氏大受歡迎的音樂在這背境下著實有其不凡之意義；不過此現象難以從歷史的角度解讀，卻只能訴諸一種令人感嘆的說法，即「對的人出現在對的地方、對的時間」。[8]誠有以也！

正當史氏為《彼得羅西卡》而忙碌之際，他逐漸視芭蕾藝術為一種具深度的劇場奇觀，就如「活生生的視覺藝術」（living visual art）般令人喜悅，史氏甚至把舞蹈當作承繼繪畫、雕塑之後的第三種造形藝術。在他1911年寫給恩師李姆斯基-高沙可夫兒子Vladimir的信裡，急切表白自己對芭蕾藝術的深愛之情，並對收信者以為芭蕾低於其他藝術的觀念不以為然，史氏認為所有藝術都有其自存的價值所在，它們皆在一種平等的位階上。[9]除此之外，他也認為俄羅斯芭蕾的色彩與活力足以恆久地保持其吸引力，因為「我們俄羅斯人是一種東方與西方的有趣組合，這種混融對藝術來說是好的」。[10]

另一方面，史氏在此與俄羅斯芭蕾舞團的蜜月階段中，德國劇場導演及改革者Georg Fuchs（1868-1949）對舞蹈的論述帶給他很大的震撼。Fuchs主要表達對文學劇場以及對抽象理智主義傳統之不滿，他倡議人類舞蹈以及對身體的崇拜，應與音樂共同在新劇場中扮演顯著的角色；他要求舞蹈重新強調在原始社會中所扮

8. 參閱Stephen Walsh, *Stravinsky: a Creative Spring*, 167.

9. 書信全文可見於Richard Taruskin, *Stravinsky and the Russian Tradition*, 972-4.

10. 見*London Budget*的報導（1913/2/16），引自Stephanie Jordan, *Stravinsky Dances: Re-Visions across a Century*, 522.

演的角色：即為整個社群而從事的神聖儀式性表達。[11] 毫無疑問的，這種理念在史氏的《春之祭》中得到了具體落實。

從劇場概念的角度來看，芭蕾性格明確且寫實／象徵風格並具的《彼得羅西卡》，與顛覆芭蕾性格而未見清晰敘事脈絡的《春之祭》，其差異不可謂不大。史氏與畫家兼民族誌學者羅瑞奇共同主導《春之祭》的創作發展，後者人類學家的背景使《春之祭》具有考證性內涵，因此含有一定程度的寫實意義，這必然對後來加入團隊的尼金斯基在編舞之依據上有所影響。

根據史氏在1912年描述創作《春之祭》的信件可知，他曾表達自己寫的並非芭蕾音樂，而是分為兩個部分的幻想曲，或兩個樂章的交響曲，對舞蹈部分的揣想，也傾向於所謂的「動作編導之戲劇」（choreographic drama），而非當下流行的芭蕾舞形式。[12] 無怪乎後來史氏／羅瑞奇／尼金斯基合作的成果在首演時掀起爭議的波濤，音樂固然一時難以消化，但是舞台上所表演著的那不像芭蕾的芭蕾，才真正是眾矢之的。

無論如何，若從回顧性的角度來看，「對的人出現在對的地方、對的時間」這句話，也許更適合《春之祭》的傳奇故事。史氏在創作《春之祭》之時，可說掌握了壓倒性的權力，羅瑞奇對劇場製作原來就沒有巨大的參與感與野心，尼金斯基又只是剛出

11. Stephen Walsh, *Stravinsky: a Creative Spring*, 170-1.

12. Richard Taruskin, *Stravinsky and the Russian Traditions*, 981-2.

道的年輕編舞家，何況舞蹈人的位階比起其他劇場參與者都來得低落，故史氏不僅在音樂上大膽跳脫傳統表現法，他對箇中動作亦有其篤定的想法，並據以此對尼金斯基下指導棋。

根據1967年一份面世的資料——《春之祭》四手鋼琴聯彈樂譜出現在蘇富比拍賣會中，它包含許多史氏給予尼金斯基舞台動作與節奏動能指示的筆跡，也數度表出男女舞者與樂器的對應關係[13]——所顯示，史氏／尼金斯基的《春之祭》應是他們密切合作而成就的果實。整體而言，史氏「越界」的強勢作為，證明他個人對編舞濃厚的興趣以及對劇場製作的控制慾。完成《春之祭》之後，史氏又進一步對包含舞蹈的音樂劇場，實施了頗具企圖心的製作：其中包含演奏、誦念與舞蹈的《士兵的故事》，以及包含歌與舞的諷刺劇《狐狸》是為其例。除此之外，歌劇《夜鶯》首演時亦參雜相當份量的舞蹈，後來又改編為「交響詩與芭蕾」的表演形式。

由此可見，史氏音樂創作的野心與劇場形式的考量息息相關，在對劇場概念愈益有信心之餘，史氏更以導演般的高度和姿態，展開其心目中理想的形式創作。最顯著的即是幾個帶有文本的音樂／舞蹈作品，其中《狐狸》與《婚禮》的民俗性文字內容還是史氏親自操刀的結果，舞蹈則皆由尼金斯卡接手。《婚禮》在一種濃厚的儀式氛圍中，透過打擊性樂器、強悍原始的人聲、以及尼金斯卡單色調系嚴峻有力的硬邊動作設計，型塑一種強調

13. Robert Craft 特別針對史氏手稿詳作分析，見其 "100 Years on: Stravinsky on *The Rite of Spring*"。

舞者堆疊造型而流動性不高的限縮形舞蹈，為史氏俄羅斯風格的音樂／舞蹈劇場創作畫下一個句點。

　　史氏創作除了具備音樂的聽覺性要素之外，感官中視覺、動覺、甚至是觸覺要素都納於他的思考中。他自稱創作《鋼琴散拍樂曲》（*Piano Rag Music*，1919）時，腦子裡充滿著阿瑟・魯賓斯坦（Arthur Rubinstein，1887-1982）強壯、靈敏又聰明之手指的意象，他感到樂曲本身打擊樂式的觸感與節奏，似乎是由手指之指令牽引而出，因為「手指是偉大的靈感激發者，在它們接觸樂器的當下，常能引發出不曾冒出來的潛意識概念」。[14] 史氏向來認為在作曲的過程中，透過對聲音的直接感受，要比依賴純粹抽象的想像來得更好。在談論《士兵的故事》時，他表示：

> 　　我總是對閉著眼睛聽音樂——讓眼睛無所事事地聽音樂感到恐懼，為了使音樂能夠被完整地掌握，觀看演奏者身體各部分的姿態與動作是必要的。所有的創作性音樂都應為聽者的感受而加以具體化，換句話說，音樂必須有個調解媒介者，一位執行者。
>
> 　　基本上，若音樂未能加以具體化時，將無法全然地探觸我們——為什麼要忽視它、為什麼要嘗試閉眼拒絕那原本是音樂藝術本質的事實呢？……為什麼不讓眼睛跟隨著鼓手、小提琴手、長號者的動作來增進聽覺的感受呢？[15]

14. Igor Stravinsky, *Igor Stravinsky: an Autobiography*, 82.

15. 同上註，頁5，72-3。

在這種「增進聽覺感受」的動作意識之下，不難理解史氏在《士兵的故事》與《婚禮》中，堅持音樂演奏者必須與舞者同台演出的要求。由此可知，史氏各種作品中所含納風格相異、難度不均、介於舞蹈與非舞蹈等動作之編排，正是他早期創作階段的一種劇場美學體現。

大歐洲情懷・新古典主義・芭蕾意識

在第一次世界大戰期間，巴黎的藝術氛圍已然悄悄改變，俄羅斯芭蕾舞團原本象徵主義式的歡愉與華美色彩，逐漸讓位給機械性美學，1917年科克多／畢卡索／薩提合作的《遊行》（Parade）是為其例。大戰之後，迪亞基列夫某種程度地因應巴黎日益保守的文化氛圍，正式從俄羅斯品味出走，向西方古典傳統與一種具備日常生活風格的現代主義靠攏，史氏1920年的《普契奈拉》乃是配合迪亞基列夫和當時首席編舞者馬辛（Léonide Massine，1896-1979）的發想而做。根據史氏後來的回憶，《普契奈拉》整體的舞蹈製作只能算是「舞蹈動作」（action dansante）而非芭蕾——但是史氏此話並非帶有貶意，因為他對馬辛的作品一向讚賞有加。[16] 嚴格說來，《普契奈拉》雖然不算是史氏的力作，不過此作品的確標誌著他走向新古典主義風格的起始點。

自1924年起，從大戰以來一直為經濟問題所困擾的史氏，開始為自己的指揮與鋼琴獨奏生涯奔波忙碌，創作興趣亦有所轉移，因

16. Igor Stravinsky and Robert Craft, *Expositions and Developments*, 112.

此他與俄羅斯芭蕾舞蹈團唇齒相依的狀況已有所改變，但他與舞團回應法國的方式則是一致的。此階段的新古典主義轉向，也同時反應在他對1921年俄羅斯芭蕾舞團於倫敦重建《睡美人》的熱忱態度中。在一封寫給迪亞基列夫的公開信裡，史氏熱情地提到：

> ……《睡美人》對我而言，是我們俄羅斯生活——即吾等所謂「彼得堡階段」（Petersburg Period）——最真切的表現，我的記憶裡充滿了偉大的皇帝亞歷山大三世、他的車伕與皇家雪橇在晨曦中出現之景，以及在晚間等待《睡美人》演出的無限喜悅。[17]

在此封信中，史氏進一步讚美柴可夫斯基卓越的旋律創作天分，並認為柴氏音樂一如普希金的詩、葛令卡的歌曲般具備深刻的俄羅斯內涵，有些甚至超過那些長期以往被賦予「莫斯科式之生動如畫」（Muscovite picturesqueness）的音樂。柴氏並未特別在其藝術中著眼於「俄羅斯農民的靈魂」，但他在無意識中已在民族真實而普遍的根源裡擷取他所需要的。

史氏在另一篇投書中再次讚揚柴可夫斯基對芭蕾舞音樂之貢獻，並提到推出《睡美人》的動力肇因於：「第一、我是如此熱愛芭蕾，第二、我真的是這家族中的一份子。」[18] 這家族既是俄羅

17. 原文刊登於*The Times*（1921/10/8），引自Eric W. White, *Stravinsky: The Composer and His Works*, 573.

18. 原文刊登於*The Times*（1921/11/4），引自Stephanie Jordan, *Stravinsky Dances*, 523.

斯芭蕾舞團，也是柴可夫斯基與培提帕以降的俄羅斯音樂／舞蹈
傳統。史氏日後在他的自傳中，再次由《睡美人》延伸到他的美
學觀，其中古典芭蕾秩序性的美感、貴族的嚴謹性、以及阿波羅
的理性原則，對他最是心有戚戚焉。

　　彼時《睡美人》在西歐並非是眾所皆知的舞碼，柴可夫斯
基也不是音樂專家眼中的一流作曲家，史氏這封公開信除了企圖
喚起大家對柴氏的注意，也蘊含了不少明示與暗示的訊息：一方
面，俄羅斯農民的靈魂對史氏來說是過去式，柴氏深刻的音樂證
明，俄羅斯內涵可以由極其歐化的「彼得堡」風格而非古斯拉夫
氣息的「莫斯科」風格達陣；另一方面，史氏對沙皇年代的某種
風華表達其無限追思，更藉由追憶他與迪亞基列夫在彼得堡之美
好時光，展露自己對歐洲傳統更新的省思與眼光。1928年的芭蕾
舞劇《仙女之吻》是史氏對柴可夫斯基致敬之作，它包含了不少
柴氏的音樂片段，顯然是十九世紀傳統芭蕾音樂的一種摹本，但
在許多樂評眼中，《仙女之吻》不啻為一倒退之作。

　　無可避免的，史氏在此階段經常為他創作的轉型而和朋友們有
所爭執，但作為一位具強烈主體與本位意識的音樂家，史氏更介意
音樂自主性存在的價值，因而反過來為過去所創作之劇場或舞蹈音
樂的純粹性進行合法化，並念念不忘提醒他人，自己的創作終究是
以音樂會之形式呈現最具有效果。他不僅將《士兵的故事》與《普
契奈拉》改編為音樂會形式版本，又把為芭蕾的《彼得羅西卡》改
編為鋼琴獨奏的《彼得羅西卡》，並將後者的三個樂章比擬為奏鳴
曲的樂章架構，即快板、緩板與詼諧曲（allegro、 adagio、scherzo）。

　　若從1925年連續幾篇的訪談記錄來看，史氏有段時間似乎對音樂與其他藝術的關係感到不安與疑慮；一方面，他認為舞台上舞蹈或是布景服裝設計的視覺元素，可能讓閱聽者眼睛所得的印象大於耳朵所得的感受，另一方面，他強調若嚴格的從藝術成就之角度來說，在動作與音樂間其實並不存在所謂同等的協調關係。隔年，史氏甚至一度認為芭蕾是對基督的詛咒，似乎有點抗拒繼續芭蕾音樂的創作。[19]

　　儘管史氏可能對自己身為芭蕾音樂作曲家的形象有所疑慮，然而從他對古典芭蕾日益尊崇的態度上來看，1928年與巴蘭欽合作的《阿波羅》成為繼承培提帕白色芭蕾傳統的力作，也就不令人意外了。誠如巴蘭欽傳記作者所述：

> 　　對這個神的教育故事，同時也是一個男孩成長為男人的故事，人們的回應是它充滿了令人難忘的片刻、段落與強烈的感動。而且所有熱愛舞蹈的人都會對它有特別又深刻的共鳴，因為阿波羅選擇舞蹈之神 Terpsichore 正象徵了對舞蹈的敬意。[20]

19. 同上註，頁524-5。見1925年*The New York Times, Tribune, Musical America*的訪談內容。

20. Robert Gottlieb著，陳筱點譯，《巴蘭欽—跳吧！現代芭蕾》（台北：左岸，2007），頁58。

　　過去，史氏以《火鳥》、《彼得羅西卡》與《春之祭》等作品幫助俄羅斯芭蕾舞團平步青雲，參與西方現代芭蕾的變革，現在他以回歸古典的《阿波羅》贈與步入黃昏的俄羅斯芭蕾舞團，並對舞者致上最高的敬意。

音樂滋養・芭蕾再生・巴蘭欽

　　與尼金斯基多舛的命運相較之下，巴蘭欽是幸運的。當史氏在新古典主義陣地上耕耘時，這位比史氏小二十二歲的編舞者一路與他以俄國、法國、美國文化同源的背景，一起為古典芭蕾的現代化而努力；兩個人戮力合作，以魚幫水、水幫魚的精神同步型塑了現代芭蕾及音樂，成為二十世紀後半葉最重要的人類文化資產。平實而論，巴蘭欽可說是史氏一生中唯一可全心信賴的編舞者，前者以後者音樂而編就之舞作高達39件，其中13齣舞碼仍然持續演出。

　　不過巴蘭欽與史氏在工作上的高度契合，主要係緣於巴蘭欽本身專業的音樂素養，以及他甘願「臣服」於音樂的態度——特別是史氏的音樂。誠然，他的舞者們總是說，在巴蘭欽的心中永遠是音樂第一，舞蹈第二。儘管如此，當他把對音樂的瞭解與臣服轉化為無與倫比的舞蹈時，音樂反而因精彩的舞蹈而煥發出更豐富的神采。

　　就如同培提帕與柴可夫斯基的相遇，當由史氏發想的《阿波羅》交給巴蘭欽編舞時，這份相遇的機緣不僅是巴蘭欽個人生涯的轉捩點，更為即將豐盛的現代芭蕾植入種子，巴蘭欽跟隨迪亞基列夫而接受的一段真正歐洲式修養之薰陶，在此初步萌芽成長。

　　然而好景不常，當1929年迪亞基列夫逝世時，帶著舞蹈創作天命的巴蘭欽失去了穩定的機構來發揮所長，又開始流浪的命運（事實上當時能供養編舞者的所謂穩定機構可說寥寥無幾）。這一延宕，要待另一位貴人的出現才有轉機，那即是來自美國波士頓的富豪子弟，矢志投入藝術文化的推廣，並自詡以迪亞基列夫——這位為二十世紀初期奠定極致之美學標準，亦為整體創意提供市場的人——為標竿的林肯‧科爾斯坦（Lincoln Kirstein，1907-1996）。

　　1933年，二十九歲的巴蘭欽抵達美國之後，與科爾斯坦為籌備「美國芭蕾學校」而努力，未幾又成立「美國芭蕾舞團」（American Ballet），以全然擁抱美國的心一展長才。美國的女孩健康結實，以運動型取勝，巴蘭欽依此特性編創出俐落敏捷而充滿活力的作品。雖然美國芭蕾舞團的經營起起伏伏，但未候多時，巴蘭欽在1937年即因緣際會地推出第一個史特拉汶斯基舞蹈節，彷彿為仍在法國的史氏鋪備移民美國之路。這個小規模的節慶演出了兩人的創意結晶：包括舊作《阿波羅》、委託作品《紙牌遊戲》以及舊曲新編的《仙女之吻》。

　　據了解，史氏在創作《紙牌遊戲》之前，巴蘭欽可能曾建議嘗試無角色無劇情的芭蕾製作，然而史氏終究還未準備好進入全然抽象之境，因此選擇了一個確切的主題——在盡可能地減少其敘事性之下，仍能讓最沒有經驗的觀眾捕捉其意的主題——《紙牌遊戲》於焉誕生。[21] 根據科爾斯坦的敘述，史氏對《紙牌遊戲》

21. Stephanie Jordan, *Stravinsky Dances: Re-Visions across a Century*, 527。見 "Letter to Balanchine" 與1938年訪談。

之舞蹈編排與服裝的意見都具有關鍵性的影響力，並且能看狀況
增加音樂以利編舞的發展。在科爾斯坦眼裡，史氏對整個製作不
僅非常配合，而且助益甚大。[22]

很有趣的是，當1939年史氏定居美國後，他接受巴蘭欽委託
的第一首音樂是為馬戲團中的五十隻大象與五十位表演者而作。
據說巴蘭欽打電話給史氏談這件事時，史氏問道：

「什麼樣的曲子？」

「一首波卡。」

「為誰寫？」

「幾隻大象。」

「多大年紀？」

「年輕的。」

「如果它們很年輕，我就寫吧。」

不過很遺憾的，這首標榜「大象芭蕾」的《馬戲團波卡舞
曲》（Circus Polka，1942）似乎很不得大象的喜愛，相較於它們
所熟悉的圓舞曲或是柔軟的音樂，它們在此新作感到困惑與受
挫，無法從中得到安全感與信心。不過，即使大象們不買單，這
場表演還是進行了四百多場的演出。[23]

22. Eric W. White, *Stravinsky: The Composer and His Works*, 395-6.
23. 同上註，頁414。

　　真正說來，史氏移民美國後為舞蹈劇場所做的音樂作品並不多，原因之一應是落腳在洛杉磯之後，他不免遠離了主流的舞蹈圈。而令人意外的是，雖然史氏夫婦不時會造訪紐約欣賞表演，史氏對於正在美國崛起的現代舞蹈似乎沒什麼接觸與關心，換句話說，他並沒有繼續擴展對舞蹈的不同想像。

　　但是，不同想像的需求反而來自於舞蹈界！一直以來，史氏的各類音樂都被編舞家們要求授權編舞。史氏對編舞者音樂的敏銳度既有所要求，又不能容忍因種種考量對音樂可能引來的調整或變動（如樂團的編制等），他對於舞蹈表演時的樂團演奏也有相當高的要求，加之其個人無比精明的生意頭腦，因此史氏一方面拒絕了不少合作契約，另一方面不少舞團或舞者也因無法負荷昂貴的版權費而放棄音樂的使用。

　　當他的音樂會曲目逐漸被要求用以編舞時，史氏以非常謹慎小心的態度面對之，他經常以曲目本身擁有其自足性，但尚未廣為人知之理由，拒絕讓它們伴以「動作造型」（plastique）的形式出現；對他而言，音樂可以被使用，但前提是音樂本身的自足性必須受到重視。[24]

　　史氏認為編舞雖然需要借重音樂的組成單元，但必須實現一種不依賴音樂形式的獨立價值，編舞絕非亦步亦趨地跟隨音樂節拍或線條而走。儘管他個別地強調了音樂與舞蹈的主體性，但史

24. Stephanie Jordan, *Stravinsky Dances: Re-Visions across a Century*, 74-5, 530.

氏又認為編舞者應該像巴蘭欽一樣，他必須先是一位音樂家。言下之意即是除了巴蘭欽之外，他對其他人的編舞大都存有疑慮。

不過自1940年代起，巴蘭欽以史氏《D大調小提琴協奏曲》（*Concerto in D for Violin and Orchestra*，1931）編就一無設定角色的芭蕾舞碼*Balustrade*（1941）後，史氏對音樂會曲目應用於編舞上的作法，態度逐漸軟化。繼之巴蘭欽又以比才、柴可夫斯基和巴赫等人的音樂創作抽象性舞蹈，使史氏對抽象的樂舞表演產生莫大的信心，因而打破了劇場演出必有劇情引導的舊框架，《舞蹈協奏曲》（*Danses Concertantes*，1942）即是史氏第一個非以劇情出發的芭蕾舞蹈音樂。到了1950年代時，史氏對其音樂會曲目的穩固地位已有把握，逐漸開放讓它們走入舞蹈劇場。

在第二次世界大戰期間，美國芭蕾舞團的存在搖搖欲墜，巴蘭欽的創作因此停滯了好些年，然一旦戰爭結束，他驚人的爆發力乃迸現於幾齣傑作中。除了由亨德密特作曲的《四種性情》（*Four Temperaments*）之外，《奧菲斯》是他與史氏密切合作的優異結果。此齣作品配以日裔藝術家野口勇（Isamu Noguchi，1904-88）充滿立體雕刻般的布景與服飾呈現，在在令人驚艷；它征服了過去對巴蘭欽不甚友好的評論界，也讓紐約市中心劇院出面邀請科爾斯坦與巴蘭欽偕同舞團永久落腳其地。自此，巴蘭欽與1948年更名為「紐約市立芭蕾舞團」的這個穩定組織，步上一個建立芭蕾王國的康莊大道。在此，編舞家是明星，也是台柱。

誠然，《奧菲斯》成功首演的最大意義不見得是在芭蕾舞蹈史上又增加一齣傑作，而在於它為剛建立的年輕舞團「紐約市立芭蕾舞團」奠定一個良好的啟程基礎，成為二十世紀結束前最有魅力的表演團隊之一。當歐美其他的競爭團隊仍流連於迪亞基列夫的舊舞碼時，紐約這個充滿活力、動態、以及總是展現節制性狂放氣質之舞團，卻可以推陳出新，更以詮釋史氏音樂權威者自居。隔年，巴蘭欽再以史氏改編過的《火鳥組曲》編舞演出，其受歡迎的程度讓舞團的地位益加鞏固。

以當時整個世界的氛圍來說，戰後的美國以安定世界秩序之警察自居，由於本土未受戰爭凌虐，故社會充滿著活力。然而，1948年的紐約雖然因聯合國之進駐而獲得政治上的肯定，但美國人瞭解自己在文化上的不足，加之後來美蘇冷戰的威脅，遂有一連串刻意安排的藝術推廣活動，此謂文化宣傳戰也。植基於此特殊政治環境下的美學型塑，近來成為學者對文化冷戰相關討論的重點。真正說來，史氏與巴蘭欽雖說身不由己地於冷戰中插上一腳，某種程度上卻是屬於文化冷戰裡受益的一群。

冷戰‧序列音樂‧美國文化之型塑

在第二次世界大戰之後，蘇俄因戰勝納粹而控制中歐局面，這頗具擴張威脅性的共產勢力引起美國保守派的激烈反應，以致於在美國境內，所有暗示與傾向社會主義的事件與文本皆遭遇到打壓的命運，文學藝術發展甚至引導性的成為蘇維埃文化策略之一種反面照：蘇維埃政權反對文學的形式主義與其實驗性，美國學術界則再歡迎不過；蘇聯視抽象繪畫為一種墮落現象，美國紐

約菁英則大力提倡之；蘇聯把前衛音樂當作危險的表徵，美國長春藤名校則給予它自由的發揮空間。[25] 音樂界在音列主義的當道氣氛下，許多過去無意以此為創作技法的作曲家，紛紛倒戈相向，其中亨德密特、科普蘭（Aaron Copland，1900-90）與史特拉汶斯基是著名的例子。

姑且不論史氏轉向音列作曲法的動機為何，但他晚期的序列音樂對巴蘭欽來說確實是一個新的禮物。話說紐約市立芭蕾舞團在1954年獲得洛克斐勒基金會的贊助，促使科爾斯坦與巴蘭欽積極催促史氏完成他們心目中的古典希臘三部曲：即《阿波羅》、《奧菲斯》、再加上一齣可能的新作。科爾斯坦為此陸續提供史氏建議，其中最關鍵的資訊是一本描述十七世紀法國宮廷舞蹈的書：F. de Lauze的《舞蹈之道》（*Apologie de la danse*，1623）。史氏部分地援引此中舞曲的形式，亦參考其樂器的配置，最後在與巴蘭欽密切合作之下，推出原意為「競爭」的希臘標題舞作《阿貢》。這首帶有十二音列音響氣質與技巧的作品，在洛杉磯的音樂首演並未特別受到矚目，但配合舞蹈推出後立即獲得肯定，並成為劇場界一大盛事，它是史氏／巴蘭欽合作以來內容上最為抽象的創作，亦被譽為兩人三十年來合作的顛峰之作。

25. 參閱 Gene H. Bell-Villada, "On the Cold War, American Aestheticism, the Nabokov Problem—and Me," *Art and Life in Aestheticism*, ed. Kelly Comfort (New York: Palgrave Macmillan, 2008), 159-70. 此文作者指出美國文學界自1945年至1960年代主要由著重形式主義的「新批評主義」（New Criticism）當道，年輕學者如果以社會性的觀點研究寫作，則可能危及他們的學術生涯。

　　「競爭」僅是《阿貢》的一種原型概念，因此希臘古典神話的題材事實上與《阿貢》並無直接關係；它的音樂與法國宮廷舞蹈音樂固然有所牽連，但嚴格說來，那不必然是欣賞的重點，聽者接收到的訊息主要還是一種介於調性與序列音樂的混合體。雖說屬於史氏招牌的節奏推進力仍舊安在，然箇中不和諧的部分平添音樂不少弔詭性的張力，它的複雜度對舞者來說不啻為一大挑戰。

　　巴蘭欽舞蹈中最精彩的高潮、也是「序列」感最高的一段「雙人舞」（"Pas-de-Deux"），以一對男女的慢速肢體線條，透過如特技般的纏繞、盤旋、勾轉等各種牽連動作，將舞者置於危險崩潰的邊緣，營造一種吸睛而令觀者全神貫注的神奇力量；儘管這樣的力量令人摒息，卻不見得會損害聽覺的樂趣——一位評論家曾提到《阿貢》由舞蹈呈現時，比單純聽音樂來得更能讓人「聽」到音樂[26]，由此可見巴蘭欽某種程度地剝除了任何不必要的動作材料，而以最精粹、本質性的造型動覺搭配史氏音樂。

　　《阿貢》本身在西方舞蹈歷史上的里程碑地位固然無庸置疑，它也常與巴蘭欽《珠寶》中的〈紅寶石〉、《四種性情》等相提並論其中的「美國性」（Americanization）。然則，何謂音樂與舞蹈的「美國性」呢？嚴格說來，美國在戰後雖然曾經大力支持序列音樂的創作，卻無法把它納為一己文化的特色，只能說在方向上從屬於大西方的文化脈絡，而真正與歐陸有所區隔、也較容易被貼上美國文化標籤的，當屬其通俗文化與黑人文化。

26. Stephanie Jordan, *Stravinsky Dances: Re-Visions across a Century*, 244.

　　史氏對美國音樂的概念，最早得自於指揮家安塞美由美國帶給他的爵士樂譜，他很快即應用於《士兵的故事》（第五幕的"Ragtime"）及其他的散拍音樂單曲。不過史氏最令人稱道的「美國式」音樂，是他後來為爵士樂團所作的《黑檀協奏曲》，此曲展現了古典協奏形式融入爵士的經典手法，也成為編舞家們最鍾愛的曲目之一。

　　然而真正說來，史氏死後葬於威尼斯的這件事實，標誌著他永遠心繫歐洲的情懷，而年輕些的巴蘭欽則無疑擁有較為廣闊的美國經驗，他深愛美國，死後亦葬於紐約州，未對其他國家有所眷戀。巴蘭欽除了追隨培提帕以來的俄羅斯古典芭蕾傳統，他也在歐美等地吸收各種不同的養分——他曾在酒館、歌劇院、馬戲團、好萊塢、百老匯等性質迥異的場合工作，對流行娛樂文化之參與甚深，他不僅瞭解圓舞曲、爵士舞、步態舞（cakewalk）、查爾斯頓（Charleston）等社交與通俗舞蹈的精髓，又從其所喜愛的美國音樂歌舞劇明星、踢踏舞王亞斯坦（Fred Astaire，1899-1987）之表演中得到滋養，更嘗試去學習踢踏舞之道，這使他的舞蹈設計既具古典之美，又具通俗之幽默樂趣。

　　更重要的是，巴蘭欽對音樂超凡之領悟力，更激發出新的芭蕾語彙表現，形成多層次的豐富內涵，並真正達到高雅與通俗藝術融合的境地。誠然，美國的活力與速度，紐約的自由與繁華，業已在他的生命中烙下深印。《阿貢》的音樂縱使不是典型的美國樣品，但它的難度與高度刺激巴蘭欽將抽象性舞蹈提升至另一層次的境界；他不僅賦予《阿貢》些許爵士意味的動作，又刻意在此使用黑人男舞者以構成視覺上的強烈反差——彼時黑人可否從屬於向來是白人

天下的芭蕾領域，尚是個爭議性話題——巴蘭欽所挑起的這類美國訊息，無疑既具藝術思量，又不失政治意涵。

　　巴蘭欽另一個明確定義為美國性的作品是〈紅寶石〉，它是芭蕾史上第一部三幕「抽象」芭蕾《珠寶》——〈綠寶石〉、〈紅寶石〉與〈鑽石〉——的中間段落。巴蘭欽在《珠寶》中透過三種不同的珠寶意象藉以表徵法國、美國與俄羅斯風格，並分別採用了佛瑞、史特拉汶斯基和柴可夫斯基的音樂。

　　自〈紅寶石〉演出以來，舞評、舞者們對它的形容與描繪，可說生動地傳述了巴蘭欽的經典動作印記：突現的臀部、腿部像大鐮刀般上下擺動、爪子似的手掌、快速的進擊、彈性折彎的腳掌、對比於足尖的腳跟走步；或者是斷裂的線條、離心重量的置放、糾結的身體、突然停止的動作、舞者突兀的凍結、很多的切分音；又或者是腿部以令人意外的角度飛擺、期望中的足尖舞步瞬間變扁平、在調情戲弄中似優雅又含惡意；最後則是活潑輕快的攻擊、銳利的形式變化、重音的轉換、往內轉的腿部動作、如秀場舞者般愉悅而過度的性感、和最重要的——幽默。[27]

　　實際上，作為〈紅寶石〉所倚重的音樂——史氏《綺想曲》箇中不規則的重音群、糾結重疊的複節奏或複格形式、以及活潑有力的氣質，給予巴蘭欽絕佳發揮的藉口，無論它原先與美國是

27. Sally Banes, *Writing Dance: in the Age of Postmodernism* (Hanover: Wesleyan University Press, 1994), 53-4.

多麼無關，但也禁不起這些動作所誘發的美國性聆聽和想像，音樂的衍生性演繹，此為卓越之一例。

　　不言可喻的，巴蘭欽對史氏作品進行了最廣泛的探索與推廣，其偏向抽象形式的美學標的成為冷戰期間「反政治意識之純粹性」（apolitical purity）之代表，他的新古典主義標示一種樂觀與理想主義，因之成為戰後美國對外拓展文化交流時的最佳選擇。除此之外，他對黑人舞蹈的致敬與對黑人舞者的尊重，成為美國文化界的一種表率。紐約市立芭蕾舞團在冷戰期間曾多次巡訪歐洲，巴蘭欽僅此一家的史特拉汶斯基芭蕾演繹，使史氏的音樂有更多發聲之機會，更幫助他成為二十世紀影響力最廣闊的一位音樂家。

　　整體而言，史氏音樂的「舞蹈」生涯獨特而成功，不過其中難免有失敗之作。大文豪紀德（André Gide，1869-1951）撰寫腳本的《珀瑟菲妮》是繼《仙女之吻》之後，由著名舞蹈家伊達・魯賓斯坦委託史氏的第二齣劇場作

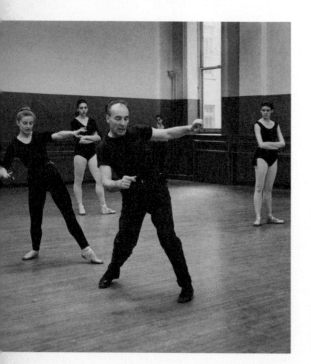

圖2-1-3：巴蘭欽指導舞者圖像之二（©Martha Swope, 1960's/The New York Public Library）

品。伊達‧魯賓斯坦素以支持需要多方資源的混種（hybrids）劇場
演出而聞名，《珀瑟菲妮》包括身兼演員的舞者主角、獨舞者與舞
群、身兼敘述者的獨唱者、成人與兒童合唱、以及管絃樂團——
「它不是歌劇、不是芭蕾，如果你一定要給個標籤，那就是傳奇劇
（melodrama）」，史氏如是說。[28] 比較特別的是，這齣帶有宗教儀式
氣質的作品由當時剛在巴黎得到編舞大獎的德國編舞家尤斯（Kurt
Jooss，1901-79，《綠桌》之作者）負責。儘管此劇音樂上的抒情性與
寧靜堪與《阿波羅》相比，然整個製作似乎不算成功。[29]

　　另一個失敗之作是為電視而製作有關諾亞方舟的《洪水》。根
據史氏的說法，《洪水》是以戲劇性、而非音樂性的角度來構思，它
比較接近《伊底帕斯》與《珀瑟菲妮》等屬於他歐洲時期帶有文本
與舞蹈元素的劇場表演。[30] 雖然對電視製作並不陌生的巴蘭欽參與
了舞蹈編製的部分，但是最後失敗於整體效果不彰。史氏的電視媒
體初體驗，基本上並未給嚴肅藝術或是媒體加分，不過這絲毫無損
史氏／巴蘭欽的合作默契，只是可惜了傳媒的一番美意。

　　史氏與巴蘭欽的相繼過世，標誌著新古典芭蕾的沒落，天作
之合的絕響！

28. Stephanie Jordan, *Stravinsky Dances: Re-Visions across a Century*, 52.

29. 同上註，頁53。

30. Stephen Walsh, *Stravinsky: the Second Exile*, 408-9.

三、史氏續航者：巴蘭欽的樂／舞遺續

　　1983年，巴蘭欽因罕見的庫雅氏症（Creutzfeldt-Jakob disease）而辭世。正如迪亞基列夫過世而引起舞蹈界恐慌的狀態一樣，巴蘭欽的過世使其親近者與崇拜者，莫不對未來感到焦慮。「喪禮現場的每個人都瞭解芭蕾是多麼脆弱的一門藝術。如果紐約城市芭蕾舞團和巴蘭欽所編的舞將會因為沒有他而崩解，他們生命中至高無上的經驗將會結束」。[31]

圖2-1-4：1920年代的巴蘭欽

　　誠然，純正之古典芭蕾的確脆弱。巴蘭欽走了，紐約市立芭蕾舞團終究難以維繫其往日之聲望；不僅是舞蹈界失去一位重量級台柱，音樂界也喪失了一位忠實的盟友。更精確地說，古典音樂界從此少了一位以舞蹈為基礎的有效演繹者而有所缺憾，史氏／巴蘭欽樂舞的新古典輝煌年代，更成為一種永恆的緬懷。令人好奇的是，巴蘭欽究竟是何許人也，在西方音樂舞蹈的藍圖上如此優遊自在？

31. Robert Gottlieb（高特利伯）著，陳筱點譯，《巴蘭欽─跳吧！現代芭蕾》，頁195。

巴蘭欽vs.史氏：音樂・身體・舞蹈

　　出生於聖彼得堡的巴蘭欽，青少年階段不僅接受過嚴格的芭蕾訓練，也致力於音樂的學習；他的音樂天分與對音樂執著的態度，後來成為其編舞的最佳利器，並深切地影響作品風格。在他還未離開俄國之前，一位主張「讓音樂跳舞」（dancing the music）而非「貼近音樂」、「隨著音樂」或「在音樂中」（close to the music, to the music, in the music）跳舞的編舞家洛普科夫（Fedor Lopukhov，1886-1973）對巴蘭欽影響最大；事實上，洛普科夫將舞蹈結構視為「音樂結構的類比，超越文學的臆測、戲劇的具體化以及主觀的詮釋」之美學觀，一直是巴蘭欽終身不渝的信念。另一方面，葛列左夫斯基（Kasian Goleizovsky，1892-1970）當時富基進實驗性質的舞蹈語言對巴蘭欽也發揮不可抹滅之影響力，葛氏根據傳統姿態變化而來的大膽姿勢與動作，為1920年代初期的俄國舞蹈界帶來一股新鮮活潑的氛圍。[32]

圖2-1-5：1942年時的巴蘭欽（State Library and Archives of Florida）

　　1924年，巴蘭欽與幾位伙伴趁著以出國公演的名義輾轉到柏林、倫敦，對生活與藝術環境皆日益險惡的祖國無所眷戀，儘管一開始遭

32. 同上註，頁29-31。

遇到諸多不如意，乃致他們必須到提供無國籍人士庇護的法國避
難，但當迪亞基列夫出現並賞識他們的才華時——突然間，巴蘭
欽發現自己成了世界上最負盛名之芭蕾舞團的芭蕾總監，是年，
他才二十歲。

在1928年《阿波羅》成功的首演之後，某位重要的俄國評論
者問巴蘭欽：

「告訴我，年輕人，你哪裡看到阿波羅是用膝蓋走路的？」

「某某先生，你知道我想問你的是：『你哪裡看過阿波羅
呢？』」

用膝蓋走路不代表什麼意義，巴蘭欽心裡真正嘀咕的是：阿
波羅不是用膝蓋走路，他正在跳舞！[33]

是的，《阿波羅》被視為一齣繼承培提帕白色古典芭蕾傳統
的傑出作品，它以概要的腳本模式，演繹阿波羅的誕生、阿波羅與
三位繆思女神（掌管敘事詩的 Calliope、啞劇的 Polymnie 與舞蹈的
Terpsichore）的交流、以及最後主角神化的過程。舞作透過組曲的
段落模式，交替展現了獨舞與群舞的個性，段落名稱直接使用古典
芭蕾常見的術語如情節舞（Pas d' action）、雙人舞（Pas de deux）、
以及變奏曲（Variation）等，在抽象中傳遞穩重溫暖的氣質。

33. Lynn Garafola, ed., *Dance for a City: Fifty Years of the New York City Ballet* (New York: Columbia University Press, 1999), 157.

　　由現今仍然持續演出的史氏／巴蘭欽版本來看，在極簡的道具布景中，身著白色、簡潔優雅服飾的舞者們，隨著具法國十七世紀風格的音樂，高貴優美地起舞。由純粹弦樂所演出的莊重旋律、充滿法國序曲式的附點音符配合著上行音型、以及輕盈而不單薄的半透明聲響——在在營造了靈妙的天上神祇理想世界。巴蘭欽的舞蹈讓每位神祇充分發揮所長，三女一男的合作動作偶爾影射了尼金斯基《遊戲》中二女一男的噴泉造型，優雅中透露著芭蕾歷史性的幽默感。另外，透過米開朗基羅創世紀之景所得之靈感，巴蘭欽設計了阿波羅與舞蹈女神指尖互相碰觸的動作，此安排可說是巴蘭欽對文藝復興古典藝術的致敬！

　　很難想像這樣高貴的《阿波羅》，原初的靈感其實來自於幾幅具素樸風之畫作。話說迪亞基列夫在法國某個農場看到幾幅小畫，心生喜愛而買下來，箇中原始的阿波羅形象就是此齣舞劇的出發點。巴蘭欽受到畫作中素樸的山丘影響，一開始把芭蕾塑造成有點像法國素樸畫家盧梭（Henri Rousseau，1844-1910）之風格樣貌，比如主角走路時，頭稍微傾斜而略顯僵硬笨拙的樣子。據說迪亞基列夫最早設計的女神衣著剪裁奇特，阿波羅則穿著紅與金的衣裳，整體上看來無甚可取，直到香奈兒重新設計服飾，才造就現在簡單優雅的白色系希臘短袍版本，巴蘭欽後來也不再使用過時的布景。[34] 當一件一件不適宜的東西去除之後，《阿波羅》逐漸出落為一高貴之現代性經典作品。

34. 同上註，頁155。此為巴蘭欽1974-5年間的訪談內容。

　　毫無疑問的，巴蘭欽是唯一一位與史氏發展出平等關係的編舞者。在《阿波羅》之前，巴蘭欽曾嘗試編演史氏的《繁音拍子》、《普契奈拉》與《夜鶯之歌》（其中《普契奈拉》只有排練而未曾演出），《阿波羅》之役證明他有能力滲透史氏的音樂本質，並透過絕佳的肢體語言毫不屈讓於音樂、甚至可說提升音樂整體與靈魂合一的意象，是年他才二十四歲。史氏曾表示聽音樂並同時觀看音樂演奏者的體態表現，是深化領悟音樂的一種途徑，但若觀看《阿波羅》中的舞動，此視覺經驗足可取代音樂家的動態演奏。

　　真正說來，史氏之所以能與巴蘭欽愉快合作，他個人對舞蹈的敏感回應無疑也是對編舞者最有力的回饋，其體魄鍛鍊與優雅身段的型塑，亦很早就受到矚目（見圖2-1-6、2-1-7、2-1-8）。在巴蘭欽看來，史氏喜愛社交舞蹈，其身體柔軟敏捷到可以像特技表演者一樣倒立走路[35]；另外從許多知名或不知名的報導中顯示，史氏演奏、指揮時的身體性與舞蹈感，著實令人印象深刻；在某些舞者眼中，史氏脫帽致意時是一種「壯麗時髦」的姿態（gallant gesture），當他挾緊腳跟以軍禮致意時，讓人仿若置身於宮殿接待儀式中。[36]

35. Stephanie Jordan, *Stravinsky Dances: Re-Visions across a Century*, 94.

36. Barbara Milberg Fisher, *In Balanchine' s Company: a Dancer' s Memoir* (Middletown: Wesleyan University Press, 2006), 33.

圖2-1-6（左）：1912年，史氏送給朋友的照片

圖2-1-7（中）：1923年，史氏對自己勤於鍛鍊的肌肉感到驕傲與自信

圖2-1-8（右）：史氏1925年的照片（以上照片皆取自Robert Craft, *Igor and Vera Stravinsky: a Photograph Album*, 69）

　　1929年迪亞基列夫逝世之後，舞蹈界一時群龍無首，許多流亡西歐的舞者再度面臨離散的命運，大家在混亂中尋求下一波的落腳與定位，滯留於巴黎的巴蘭欽亦是其中一位。雖然巴黎提供了巴蘭欽成為優秀編舞者的環境，但爾後幫助他事業發展的貴人卻是來自美國的林肯‧科爾斯坦。

　　這位期許能與迪亞基列夫看齊的企業家族傳人，邀請巴蘭欽到紐約創辦芭蕾舞學校與芭蕾舞團，並於1963年時促成「福特基

金會」給予舞團與學校一筆龐大而關鍵的補助——巴蘭欽從此在紐約當家，成為一位傳奇性人物。科爾斯坦作為舞團的領導者，不僅從未支領薪水，更以家族財力投入無可計量的資金支持芭蕾舞團；每當舞團有緊急事件如音樂家罷工或舞者抗議發生時，他總是第一位救援者。科爾斯坦的家族經營波士頓著名的 Filene 百貨公司，具體地說，在那兒徘徊的每一位消費者，可能都是滋養世界級芭蕾舞團的貢獻者呢。

不同凡響的音樂素養

巴蘭欽對於音樂之見解，有其超越於一般舞者、甚至一般愛樂者的深度。在十九世紀末及二十世紀前半期，許多俄國人對柴可夫斯基音樂的評價並不高，一方面相較於俄國五人團的作品，他們以為柴氏作品不夠「俄國化」，另一方面在俄國革命後的時代氛圍裡，柴氏作品被認為是悲觀、頹廢的音樂，因此無產階級（proletariat）不需要這類的音樂。然而巴蘭欽從未因此動搖過他對柴氏音樂的激賞，他不僅自己以柴氏音樂為基礎而創編過許多舞作，也引導其他舞者認識柴氏作品，並極力推薦以其音樂創編舞碼。[37]

以現在幾乎已成定論的浪漫主義音樂之評價而言，巴蘭欽對柴氏的看法可說極為接近音樂專家的見解。儘管柴氏與史氏的音樂

37. 參閱 Solomon Volkov, *Balanchine's Tchaikovsky: Conversations with Balanchine on His Life, Ballet and Music* (New York: Doubleday, 1985), 3-5.

都不刻意標榜所謂的俄國成分，巴蘭欽卻認為他們的作品才是真切確鑿的俄國音樂；他時常在史氏的音樂中聽到柴氏的影子，並且認為二者對芭蕾舞蹈的瞭解一樣深刻。[38] 真正說來，巴蘭欽對史氏音樂的瞭解並不是立即性的，而是透過經紀人迪亞吉列夫之引介，才得以讓他一窺堂奧，不過巴蘭欽的進展，令自視音樂素養甚高的迪亞基列夫也不得不服氣。除此之外，迪亞吉列夫也引領巴蘭欽認識美術界的傑出作品。雖然巴蘭欽往後曾與諸多著名的視覺藝術家合作，但他自言其創作靈感通常不來自於畫作。[39]

事實上，自尼金斯基《牧神的午後》發表以來，音樂如何「介入」舞蹈一直是舞蹈界有所爭議之事；對於巴蘭欽而言，他總是尊重音樂優勢的地位，並力圖使自己的編舞達到和音樂同等的高度。他在1933年定居於美國後，為了繼續精進其音樂涵養，還不時向作曲家納勃科夫（Nicolas Nabokov，1903-78）討教和聲與對位的問題。巴蘭欽自認不如史氏或納勃科夫般博學而能懂羅馬法、拉丁文或德文，但他不僅擁有能力改編總譜成舞蹈排練用的鋼琴版，亦堪稱是不錯的指揮者。[40]

38. 同上註，頁87，155-6。

39. 同上註，頁161。

40. Charles M. Joseph, *Stravinsky and Balanchine: a Journey of Invention* (Haven: Yale University, 2002), 212.

　　1953年二月，史氏歌劇《浪子的歷程》在威尼斯首演之後，初次移駕到紐約舉行美國首演；針對此重新改版的製作，史氏所指定的舞台導演不是別人，正是巴蘭欽。編舞者涉入不編舞的歌劇導演工作，史氏當時的決定不免引人側目。把自己視為史氏「傳訊者」（messenger）的巴蘭欽，義不容辭地接受這樣的委託，本著「寧願是表現劣演技優音樂，而不是優演技劣音樂」的導演原則，他謙虛謹慎之作風獲得公開的讚譽。[41]

　　巴蘭欽對美國音樂界最大貢獻之一，是他以芭蕾作為平台，引介諸多尚未為美國大眾所熟識的音樂，比才（Georges Bize，1838-75）、古諾（Charles Gounod，1818-93）的交響曲等是為其例。*Episodes*（1959）是巴蘭欽與瑪莎·葛蘭姆（Martha Graham，1893-1991）分別以不同的音樂段落為基礎，合創的一齣芭蕾作品。巴蘭欽在此應用了魏本（Anton Webern，1883-1945）的《交響曲》（*Symphony*，op.21）、《協奏曲》（*Concerto*，op.24）等多首音樂，造就了一個具詭異造型的舞碼。

　　對他而言，魏本的歌曲是作曲家最好的音樂，但它們是為純粹的聆聽而作；管弦樂作品則像是滿佈於空氣的微粒，它是為天體大氣而寫的音樂——打從他第一次聽到魏本的管弦樂曲，即知這是可入舞之樂。[42] 在*Episodes*中，巴蘭欽把女舞者身體倒轉過來

41. 同上註，頁216-7。

42. Stephanie Jordan, *Moving Music: Dialogues with Music in Twentieth-Century Ballet* (London: Dance, 2000), 110.

的造型，據說是要反應十二音列反行（inversion）的狀態，這是他從音樂技法而得之靈感。

托史氏引介之故，巴蘭欽不但認識魏本的音樂，也對荀白克的作品有所探索。巴蘭欽現已失傳的 Op.34（1954）即根據荀白克的 Op.34 而編就，它被描述為一個古怪和具實驗性的作品，也被視為是《阿貢》預備之作。同樣也在這一年，巴蘭欽以美國作曲家艾伍士（Charles Ives，1874-1954）《無解之題》（*The Unanswered Question*）入其舞作，堪稱艾伍士音樂的早期知音。

當然，巴蘭欽對於史氏音樂的應用與推廣可說無人能及，他於1937、1972與1982年為史氏舉辦的三次舞蹈節，各具有不同的意義。1937年的小規模展演，是初來美國的巴蘭欽對史氏的致意。在1972年史氏過世一年時，巴蘭欽為這位在他心目中如同愛因斯坦般的前輩，舉行為期一週、演出31齣史氏音樂舞碼之節慶，一舉將紐約市立芭蕾舞團之名望推向最高峰。

事實上，巴蘭欽是以回顧性的觀點籌備這個節慶，希望藉由一系列音樂演奏與舞蹈表演，脈絡性地呈現史氏一生多變的音樂創作，他甚至宣稱這次節慶裡的芭蕾舞蹈看來如何不是重點，重要的是美妙的音樂。[43] 巴蘭欽對音樂與史氏的尊重特別顯現在節慶的尾聲：他尊重史氏生前不願《詩篇交響曲》入舞的想法，故在

43. 參閱Richard Buckle and John Taras, *George Balanchine: Ballet Master* (New York: Random House, 1988), 269-70.

節慶最後一天的壓軸節目中，讓舞者坐在歌者的旁邊與後面，靜靜聆賞《詩篇交響曲》的演唱，以純音樂演奏結束一系列表演。一位舞評讚嘆道：「在芭蕾史上，紐約劇院的巴蘭欽就等同於倫敦環球劇院的莎士比亞。」[44] 這個舞蹈節慶讓巴蘭欽攀上藝術生涯之最高峰。誠然，這種大規模的「音樂作品回顧展」不是由音樂界來做，反而是由舞蹈界來主導，也堪稱是史前無例之舉吧。

十年後（1982）適逢史氏冥誕百年紀念，巴蘭欽在十天的舞蹈節中，特別揀選史氏極少被演奏的早期作品《眾星之王》（*Zvezdolikiy*；*The King of the Stars*，1912）在接近節慶尾聲時演出。這首為男聲與管絃樂團的清唱劇以一充滿啟示錄意象與象徵主義神秘氛圍的俄文詩入樂，它的超越性聲韻光量使得被題贈者德布西說了：「這大概是柏拉圖式永恆天體的和聲吧……除非在天狼星或Aldebaran（金牛宮座中某星團裡最明亮之星）上，我不認為這『行星體的清唱劇』會有演奏機會。若在我們這個較謙遜的地球表演此曲，恐怕會在深淵中迷失吧。」[45]

這是「哲人已遠，典型在夙昔」的暗示嗎？事隔一年，巴蘭欽也過世了，紐約市立芭蕾舞團的輝煌歲月正式告一個段落。

44. 同上註，頁282。

45. 見德布西給予史氏之信件，引自Eric W. White, *Stravinsky: The Composer and His Works*, 205.

珍奇的雙重身份：編舞家／音樂家

整體而言，史氏音樂對身體的刺激，傾向於喧嘩、魯莽、甚至機械感的挑撥，即便是溫婉亦不失力量，它通常是舞者直接面對的一個生理性對象，而不是心理性對象。史氏的音樂縱使不容隨意調整速度，然在樂舞的施與受之間，傑出的音樂家與舞者總以不破壞節拍動能為原則，而保有微調的彈性空間。

以巴蘭欽為例，他總是讓舞者動作加快以符合音樂要求，而不是讓音樂因舞者的緣故而變慢，因此舞者對動作的準備時間不多，也進一步型塑他們敏捷的速度。這種先講求時間的節奏配置與動能，再賦予空間流動造型的作法，某種程度上應和了二十世紀以來所謂復古演奏的風格基調。所謂復古演奏，就是把巴赫等人的巴洛克時期音樂，以裁縫機風格般（sewing-machine style）的樣貌演奏，史氏個人的演奏態度對此風格的成形自有其一定的影響力。巴蘭欽1941年的《巴洛克協奏曲》（*Concerto Barocco*）藉由巴赫《D小調雙小提琴協奏曲》「現代性」的表演即為其例，它展現了「充滿前驅性的動力…有趣的切分音、運動般的上下蹦跳…」[46]。這種仿古的現代性想像，的確充滿了似乎與情感無關的節奏驅動力。

不過，巴蘭欽從未嘗試《春之祭》與《婚禮》的編舞，他以個人對俄國文化的瞭解，直言《婚禮》像是個悲劇，音樂亦像是喪禮音樂；無論是《婚禮》或是《春之祭》，都不應該進一步發展為舞

46. Stephanie Jordan, *Moving Music: Dialogues with Music in Twentieth-Century*, 119.

蹈作品。令人意外的是，巴蘭欽認為貝嘉（Maurice Béjart）的《春之祭》是眾多《春之祭》中最好的作品[47]，但史氏對貝嘉的編舞卻有所不悅（詳見後文〈《春之祭》世紀遺澤〉）。這或許顯現了不同世代對藝術尺度有所差異的寬容度。

俄國著名的小提琴家米爾斯坦（Nathan Milstein, 1903-1992）在他近九十歲的時候出版回憶錄，對其所敬重的巴蘭欽做了一番栩栩如生的描述。他認為巴蘭欽的《小夜曲》（Serenade）描寫的是浪漫的愛，但卻透露出克制與智慧；《四種性情》則是其最大膽的作品之一，令人感受到俄國前衛派戲劇所透露的革命精神。他也進一步提示，巴赫在俄國並不受歡迎，但巴蘭欽被巴赫音樂中的數學根基，以及對上帝那種純粹感性與無偽追求的特質所吸引。[48] 在米爾斯坦眼裡，巴蘭欽是史氏晚期作品的最大推手，雖然巴蘭欽不如史氏那般有意識地為作品注入嚴謹之智性深度，但他憑藉對音樂嚴格的分析，透過舞作精準地呈現樂曲精髓；巴蘭欽的重要性是超越芭蕾自身領域的，他是唯一真正的「編舞家／音樂家」。

的確，當巴蘭欽成功地處理史氏艱澀的晚期音樂時，更顯現其「編舞家／音樂家」雙重身份的珍貴性。在史氏的晚期音樂中，《阿貢》與《為鋼琴與管弦樂之樂章》（1959）是含有十二音列技法之音樂，另一首具濃厚調性感的作品*Monumentum Pro*

47. Lincoln Kirstein ed., *Portrait of Mr. B* (New York: The Viking press, 1984), 134.
48. Nathan Milstein and Solomon Volkov著，陳涵音譯，《從俄國到西方》，頁280，291，295。

Gesualdo（1960），則是史氏改編自文藝復興時期作曲家傑蘇阿爾多（Carlo Gesualdo，1560-1613）三首五聲部牧歌的作品。

　　演出時間約各為七分鐘與十分鐘的*Monumentum Pro Gesualdo*與《為鋼琴與管弦樂之樂章》，在巴蘭欽巧手編製之下，後來經常作為一套舞碼相連演出，前者在調性中富涵莊嚴高貴的氣質，後者在無調性中表現弔詭有趣的氛圍，為史氏作品平添另一番美感。對比於前階段仍以垂直性聲響與調性思維為主的創作，史氏自認《為鋼琴與管弦樂的樂章》中最重要的發展傾向是其反調性的結果。[49] 誠然，史氏以魏本式的聲響結構和他難以捉摸的節奏準則，留給音樂家、舞蹈家一個不易跨越的挑戰。

　　十八、十九世紀的芭蕾跟隨對稱性的音樂結構單位，由前後偶數小節的樂句，很自然地引導出均衡性的舞步，也強化肢體對稱性的運用；此時音樂著重於清晰的旋律線，舞者為勾勒明確的樂句，即便在潮起潮落間仍保有明確的呼吸空間，以其必然產生的大呼吸與準備動作琢磨精準美妙的動作。然而，史氏無窮動的節奏加以不規則的重音，讓能量似乎不落地般的持續其張力，完全顛覆傳統舞蹈語彙，在其或強勢或輕巧的脈動裡，另一種「舞之樂」（musique dansante）遂卓然誕生。但是，面對像《為鋼琴與管弦樂的樂章》這麼困難的舞碼，舞者如何克服箇中挑戰呢？

49. Igor Stravinsky and Robert Craft, *Stravinsky in Conversation with Robert Craft*, 38, 235.

　　事實上，《為鋼琴與管弦樂的樂章》的音樂比起《阿貢》來說，更加令人難以親近，但對首演舞者法蘿（Suzanne Farrel，1945- ）而言，這齣讓她一戰成名的舞碼著實是有趣的，其音樂與動作沒有什麼重複性，箇中暗示性的踢踏舞步更平添另類風味。對付這種困難的音樂，她認為保持一種脈動（pulse），再加以調節時間點與速度感（timing），才可能掌握箇中舞步，才能讓結構保持完整性。史氏音樂的脈動是如此強烈，它迫使舞者以不同的動作方式回應。

　　在法蘿看來，此舞碼帶有動物般的原始氣質，強調精力與狠勁；男女間以扭曲性的身體，在偏離重心的狀態中尋找平衡處遊走。這裡沒有所謂正確的位置，只有正確的能量；當能量正確了，位置就會是對的。[50] 例如舞者在第二樂章中，常表現出躡手躡腳又扭轉臀部之技巧，若以 X 座標為方向準則，當舞者身體正往東北方向前進之際，常有突如其來的後退腳步把身體轉向西北，以此模式展現快速方位的變化。第五樂章則展現了如動物把單腳往後掃，像是準備好好大幹一場做什麼似的張力。法蘿不斷強調作品中所需要的力量（power），由於她個人內在的節奏驅力非常強，致使其表演具有非凡的說服力。

50. 參閱DVD：*Suzanne Farrell coaching principal roles from 'Monumentum Pro Gesualdo' & 'Movements for Piano and Orchestra.'* directed by Nancy Reynolds (New York, N.Y. :George Balanchine Foundation, 2007). 法蘿的原說法如下："The more you throw yourself into these forces, the better it is. There is no right position, but there is right energy. If the energy is right, the position will be right."

另一方面，分為五個樂章的《為鋼琴與管弦樂的樂章》具備了魏本原子式散佈於空中的聲響，其神經質的點狀聲態充滿能量，某種程度地啟動人們對他們最小的肢體律動的感知。巴蘭欽面對此不規則節拍感的音樂，有不少音樂視覺化的例子，例如〈第一樂章〉的m.42（樂譜上將此小節再細分為42、42a、42b、42c，見改編為雙鋼琴版本的譜例2-1-1），舞者遵循忽起忽落的點狀音所構成之小樂句，依序數著11、8、9、2、2、2等拍子（即譜例上方劃上圓圈的數字），以或高或低的姿態、或點或踏的腳步，應和音樂的變化。

不過法蘿對於音樂的傾聽和感受，著重於脈動與時間性的掌握，而不是倚賴數拍子。在她看來，現在大部分舞者喜歡快速舞步，算拍子對他們不見得是一件難事，在此狀況下，只要預先告知舞者拍子的結構組成，序列音樂也許不至構成太大困擾；但每個人對拍子的性質會有不一樣的解讀，有時候非動態的動作（non-movement movement）對舞者反而是困難之事。在學者喬登所主持的舞蹈研究影片中，我們看到一位老師在《為鋼琴與管弦樂的樂章》〈第四樂章〉的最後部分（見譜例2-1-2，mm.136-40），為舞者數拍子到二十四拍，這裡脈動與時間感的掌握，的確非常態所能相提並論。[51]

51. 參閱DVD：Stephanie Jordon, *Music Dances:Balanchine Choreographs Stravinsky* (New York, NY : George Balanchine Foundation, 2002).

譜例2-1-1：《為鋼琴與管弦樂的樂章》，〈第一樂章〉，mm. 41-2

譜例2-1-2：《為鋼琴與管弦樂的樂章》，〈第四樂章〉，mm. 136-40

　　史氏在1963年對巴蘭欽的《為鋼琴與管弦樂的樂章》有如是感慨：

> 　　此舞蹈作品表達了我未曾感知到的關係……這表演好比是一個在建築體中的遊覽活動，我雖然設計了建築的內部構造，但卻不曾真正探究規劃的結果。[52]

　　言下之意，作曲者似乎對聲響的結果尚不盡詳悉，然透過肢體的「放大」效果，他才把箇中細節與關係搞清楚了。

抽象vs.具體‧工藝vs.藝術

　　史氏與巴蘭欽對於新古典主義風格的貢獻，墊基於其對素材、形式等施以節制性的發揮與控制，他們從不諱言只願從藝術來談藝術，因之作品常給予外人高度形式化的印象。巴蘭欽說：

> 　　我不賦予我的姿勢以任何意義……，你將不會在我的舞蹈中發現任何文學意義。我反對文字，我不瞭解文字，它們是一種威脅。我只聽音樂和看音樂。阿波羅的頭在女神們的手掌上，這不代表任何意義。音樂是如此甜美，而他是一位年輕的男孩——此即是也。它只是一個姿勢。[53]

52. Igor Stravinsky and Robert Craft, *Themes and Episodes* (New York: Alfred A. Knopf, 1966), 24.

53. Lynn Garafola, ed., *Dance for a City,* 156.

「阿波羅的頭在女神們的手掌上，這不代表任何意義」。此話可說得通嗎？就如熟悉舞蹈史的人所知，芭蕾對於巴蘭欽來說，等同於音樂與女人，他最喜愛的主題之一，就是男性對女性的崇拜。評論家曾認為在巴蘭欽1972年舞碼《史特拉汶斯基小提琴協奏曲》中，「性」是箇中重點，編舞者創造了對男女關係細緻入微的研究；他喜歡把自己的情感昇華，以一種不煽情的方式同時帶給舞者與觀眾深邃的滿足感。[54]

事實上，當一對男女舞者牽手共舞，不同的想像與敘事可能，就在閱聽者心中冉冉升起。由此可知，巴蘭欽的芭蕾並非來自純然抽象的概念，他常為特定的舞者創作舞碼，從一個既定的身體、氣質與性格中擷取靈感。巴蘭欽對曾擔任其主要舞者的Melissa Hayden說：

> 妳藉著跳巴蘭欽的舞碼而成為巴蘭欽芭蕾女伶……，妳的腿改變，妳的身體改變，你變成「小雌馬」（filly）。[55]

以芭蕾舞蹈美學的本質來看，這種傾向於陰性的藝術形式（feminine form），正是此崇拜女性者最好的創作媒介，但這陰性藝術形式絕非僅止於陰柔的氣質，巴蘭欽舞者具備速度、彈性及高度延伸性的長腿，他們剛柔並濟的表現，透過與恰當的音樂配合而彰顯出來。

54. Peter Gay（蓋伊）著，《現代主義：異端的誘惑》，頁304-5。

55. Helen Thomas, *The Body, Dance and Cultural Theory* (New York: Palgrave Macmillan, 2003), 111.

另一方面，史氏在1946年的一個訪談中，宣稱自己早已脫離如《彼得羅西卡》那類敘事性書寫，因為芭蕾真正的根基是抽象性，即使是十九世紀的敘事芭蕾也不例外。基本上，舞者和他的音樂一樣，沒有意圖表述什麼，就像若是除去了《吉賽爾》的故事性，以其天真、不炫耀的傳統和單純性，就足以達到一種客觀與純藝術的境界。外在世界是提供藝術內醞抽象性的一種託詞，就像畢卡索靜物畫裡的吉他。[56]

圖2-1-8：1965年巴蘭欽指導舞蹈團員演出之景（Ron Kroon/Dutch National Archives, The Hague, Fotocollectie Algemeen Nederlands Persbureau）

很遺憾的，史氏這種否定《吉賽爾》故事性的說法，著實顯得牽強與誇張。難道這些託詞一點都不重要，乃至必須一而再再而三地強調抽象觀念？如果沒有這些託詞，還有對託詞意義本身的深入研究與體認，難道會有如《春之祭》、《阿波羅》這樣的傑作？

56. 原文 "Igor Stravinsky on Film Music, as Told to Ingolf Dahl," *Musical Digest* (Sep. 1946) 取自Stephanie Jordan, *Stravinsky Dances: Re-Visions across a Century*, 528-30.

　　從某種角度看來，史氏似乎是承襲漢斯利克（Eduard Hanslick，1825-1904）的美學觀，即音樂無以表達音樂以外之內容的「絕對品格」，而巴蘭欽對此觀點並無異議。可是即便如此，巴蘭欽仍然意有所指地辯解他的編舞不是「抽象」（abstract），而是「具體」（concrete）的：雙人舞幾乎就是一個愛情故事。[57]事實上，即使去除了故事套劇，肢體動態本身已經隱含著故事：男女天生有別的身體、服飾背景、空間動線，哪一個不能拿來當作暗示、聯想的素材呢？同樣的一段表演，舞者穿衣或不穿衣的選擇，馬上改變觀感及意義。

　　真正說來，在古老的年代中，舞蹈和語言曾經被認知為音樂的根本特徵，但自十九世紀後半以來，「非音樂性」這一概念卻被排除在「真正的」音樂之外，儘管它們與音樂一如既往地保持著關係，卻總是被排擠到音樂概念的邊緣。的確，芭蕾以身軀為載體，如《胡桃鉗》這類的俗套故事若以美麗、創新的肢體語言表述成功，故事就僅是一個藉口而已。然而對大部分人來說，即使「非音樂的」也經常從屬於音樂，它並不損及音樂本身抽象性的美好；只要運用得當，「非音樂的」部分也可作為進入音樂的良好媒介。回顧史氏「矯枉過正」的話語，這種非音樂與音樂絕對切割的概念，某種程度貶抑了生活、生命與藝術的密切聯結性，對後世難免產生了令人困惑的負面影響。

　　有趣的是，當巴蘭欽剝除外在的裝飾到了極致的地步，而讓舞者僅穿著緊身衣褲表演時，其藝術似乎與實際生活劃上了一條界線，但他對自己與史氏美學傾向的謀合，卻有一種既生活化又務實的說法。對巴蘭欽而言，史氏的音樂比較精瘦、比較輕盈，他說：

　　我們年紀漸長，我們會較喜愛吃少油脂的食物……。史氏的音樂完全透明，相較而言沈穩些，我感到比較舒服。

　　在針對《阿貢》的訪談中，巴蘭欽曾以不熟練的法文，詞窮地表示：

　　這是一齣關於十二個人的舞蹈，先是四位男生，再來八位女生，然後是十二位成員全體出現，他們變換位置，如此這般……。就像你去馬戲團買票看戲，你期待看到活潑生動的演出。[58]

　　這些話語所暗示的訊息，是人類對口感、對品味的發掘與探索，使藝術可能是為一種需求而存在，它是精神導向的，但也需要感官性的刺激，創作者必須適當地顧慮閱聽者的「期待」。

　　另一方面，史氏與巴蘭欽藉由工藝精神的發揮，在某種程度上也使抽象化藝術與生命裡務實的面向有所連結。史氏在其《音樂詩學六講》中，強調詩學的古典意義即是去做或製作；以工藝精神的態度製作音樂，可以說是他身為作曲家的基本態度。他曾說：

　　只有上帝具創造之能。[59]

57. Stephanie Jordan, *Moving Music: Dialogues with Music in Twentieth-Century Ballet*, 114.

58. 這兩段話來自於DVD：*New York City Ballet, Montreal, Vol. 2* (Video Artists International, 2014). 1960年的*Agon*演出。

59. "Only God can create." Igor Stravinsky and Robert Craft, *Stravinsky in Conversation with Robert Craft*, 242.

> 當我想把一些令我感興趣的音樂元素有秩序地安排時，
> 某種欲望會被喚起，這類欲望不是偶然性的靈感，而是習慣
> 性的、定時的，就算不是經常的，也像是自然的需要。就如現
> 代生理學家所言，這種必要的預想，這種快樂的期待，這種受
> 條件限制的本能反應，顯示了發現(discovery)與努力工作(hard
> work)的概念，對我具有十足的吸引力。[60]

　　好一個「必要的預想」，好一個「發現與勞動」的理念與
趣味——史氏幸運的地方，在於他可以相對自由地發現問題與
尋求解決，不必過多地顧慮閱聽者的需求或是接受度，他勤於勞
動——他自己就是一位需求創造者。

　　除此之外，史氏對時代科技產物亦有相當積極的配合度。
他在1930年代時經常進出於錄音間，《A調小夜曲》（*Serenade in
A*，1925）完全是為錄音而設計的作品：四段長度皆是四分鐘的
音樂，恰好符合唱片一面所能承載的長度。同時期《鋼琴散拍音
樂》（*Piano-Rag-Music*）的錄音效果也極好，史氏對結果感到相當
滿意。[61]

　　比較起來，巴蘭欽擔負了一個舞團的生計，行政、票房壓
力等雞毛蒜皮大小事，使創作不免牽涉到藝術性以外的考量。
他的任務是設計足以吸引人觀賞的芭蕾，確保舞者與音樂人溫飽

60. Igor Stravinsky, *Poetics of Music in the Form of Six Lessons*, 52.

61. Robert Craft, *Igor and Vera Stravinsky: a Photograph Album, 1921 to 1971*, 28.

無虞後，才規劃一些不純然是娛樂性的作品。喜好烹調的他自言為欣賞者端出多樣的菜色——長短有別的、輕鬆嚴肅的、德法音樂的——不一而足；這些作品並不全然是靈感式的激發成果，更多時候是一種必需品。而所謂必需品，乃是植基於人性的一種渴望，那是穩定與變化、理智與情緒、世俗與超越性之間的各種可能。巴蘭欽的名言是：「上帝創造，我來組合。」（God creates, I assemble.）這種強調「製作者」（maker）而非「創造者」（creator）的精神，有種務實的謙遜內涵。

　　柴可夫斯基曾描述芭蕾音樂的創作過程：發想者在選定主題之後，先根據經費規模來發展劇本，爾後編舞者編排場景與舞蹈細節，並規定音樂節奏、性格，甚至是確定的小節數，此時作曲家才開始創作音樂。巴蘭欽強調這正是他與史氏的合作模式。[62] 基於史氏與巴蘭欽的「工匠」（craftsman）精神，他們一開始工作即要求清楚的規格模式，即準確的表演時間長度、小節數與人數等。史氏更經常要求到分秒計較的時間長度——因為一分鐘、一分半鐘或是兩分鐘的音樂，可以是完全不同概念的創作。史氏這種不以限制為忤之態度，其實是對客觀環境需求的尊重。

　　誠然，工匠式的精準與高技術表現，只是作品對創作者的基本要求——當然也是史氏與巴蘭欽對作品的基本要求。事實上，巴蘭欽藉著嚴格要求舞者的肢體伸展，高度地提升了芭蕾技術，

62. Solomon Volkov, *Balanchine' s Tchaikovsky: Conversations with Balanchine on His Life, Ballet and Music*, 115.

他不但創造出客觀冷靜的藝術語彙與具審美快感的舞蹈語言，又常在多變的造型感中注入幽默討喜的成分，施以精妙歡愉之感。然批評者面對這些新穎的作品時，卻常認為巴蘭欽對主體經驗的探索不夠，故內容空洞、深度不足。平實而論，在業已經過數十載、甚至近百年歷練的史氏／巴蘭欽作品，它們究竟可否稱得上是具有深度的作品？

「深度」的釋疑

「深度」在音樂上是一個頗具爭議性的判詞，特別是當「音樂只是關於音樂自身」（music about itself）時，所謂「深度」可以植基於何種觀點與立場來討論，一直是令人起疑之處。[63] 但是，音樂作為一種具深度性表現之藝術形式的這種概念，卻普遍為專家與一般閱聽人所認同，問題在於，這「深度」感到底是如何產生的？

哲學家萊文森（Jarrold Levinson）與瑞德萊對音樂深度的立論，恰可帶給我們一些啟示，他們認為在聆聽具深度的音樂作品後，其根本印象是：音樂**「表現或揭示」**了生命的某些特性。[64]

63. 哲學家彼得·基維（Peter Kivy）對於音樂深度只限制在「音樂自我表現」裡的討論，即完全不涉及音樂本身以外的意義之討論，引起學者們諸多爭議。見*Music Alone: Philosophical Reflections on the Purely Musical Experience* (Ithaca: Cornell University Press, 1990). 雖然學者們大多同意音樂可以被描述為深刻的，但不能認同基維所提之深度看法。筆者亦認為基維的論述過於狹隘，故在此不予著墨。

64. Aaron Ridley, *The Philosophy of Music: Theme and Variations* (Edinburgh: Edinburgh University Press, 2004), 140-1. 翻譯上部分參考Aaron Ridley（瑞德萊）著，王德峰等譯，《音樂哲學》（上海人民出版社，2007），頁182-3。粗黑體為原文所有。以下

　　萊文森指出有深度的音樂以更富於洞察力、更具啟發性的方式探索了人類的情感或心靈境遇，也就是說，人所領會的內容超越了音樂，而達到了情感或心靈的領域。瑞德萊則以此觀點為出發點，進一步探索更具深度的「深度」立論。對於深度的概念，他認為兩種既具區分性、又具聯繫關係的，是認知的深度（epistemic profundity）和結構的深度（structural profundity）。前者揭示、表現或提出某種特性（不管是自然特性或是人類存在特性），後者則是指某種特性在它所處的系統中所擔當的結構性角色，它是理解整個系統的關鍵所在；這兩者關係密切，但有認知深度者未必有結構深度，反之亦然。

　　此外，深度通常牽涉到與生活、世界、自然、人類狀況等重要議題有關，它所引起的關注不是短暫、偶然、地域性的，它終究有其普遍意義，並且提供洞見與呈現價值，最終並影響甚至轉變我們的思維方式，使我們對自身、對世界、對人在世界中所處的位置有所思考。

　　然而，當我們理解一段音樂時，我們把握到的是什麼？瑞德萊的回答很簡潔：它的「純」音樂屬性和它的表現性屬性（'purely' musical properties and its expressive properties）。[65] 如果一

為文以 *The Philosophy of Music* 的第五章 "Profundity" (pp. 132-65)（中文版〈深度〉，頁175-215）為基礎而發揮，關於貝多芬《第五號交響曲》的深度詮釋模型，是筆者根據內文理解而得的簡要改寫與補充。

65. 同上註，頁158。

部音樂作品中的某個屬性能夠賦予整部作品的其他屬性以結構，如果它能夠為我們理解整部作品的構成系統提供關鍵，那麼這個屬性就具備結構深度。

結構深度的屬性有可能是「純」音樂的屬性，例如貝多芬《第五號交響曲》主題材料的濃縮構造，即是純音樂構成系統的關鍵，但另一方面，「抗爭」這一情緒特徵構成了整部交響曲的所有表現性內容的結構，它處於作品的深處——它是我們解讀、理解這部作品棲身其中的情感境遇的關鍵所在，因此，我們可以說「主題材料的濃縮構造」與「抗爭」這分屬內在理解與外在理解的結構深度，有一種互為條件的必然性。

進一步的說，如果一個屬性在表現性的意義上具備結構深度，那麼當它被理解為指向人生或世界的某種態度時，它就有可能被認為具有認知深度。也就是說，如果這態度能賦予那些對我們來說真正重要的問題——無論是形而上的、生存的或其他形式的問題——以結構，那麼它就具備認知深度。比如說，當我們領會了位於貝多芬《第五號交響曲》深處的「抗爭」，瞭解了此曲對世界的一種態度，我們也就把握了這特徵可能表達的觀點：世界是富於威脅而可以抵抗的。此觀點是對於這態度的一種註釋，但是這種觀點必須倚賴具有說服力的音樂創作，才能成就一種不流於陳腔濫調的認知深度。

瑞德萊認為，作品中呈現的態度所具有之獨特「彩暈」（shade），得自下列事實：一種性質的結構深度以及這種性質本身的特性，非得在它以自身方式而建構的整個作品當中，才能得

到領會與把握。此處應是指被註釋之物的價值，必須建立在一種恰當的形式原理與技術處理之基礎上，如是，貝多芬「抗爭」的結構深度才能顯出其獨特之處。

那麼，《第五號交響曲》的整體獨特「彩暈」是什麼呢？在瑞德萊眼中，此作品在一次又一次的咆哮爆發中，傳達不斷地開拓新視野、走向更為廣闊世界的意境；這一「抗爭」是浩瀚博大的，恢弘和慷慨都容納其中，它不是汲汲於自身利益的痛苦憤恨，也不是咄咄逼人、誇誇其談的演說，而是有寬容、博愛、以及如陽光般明朗的心靈。這一態度可以被認為是強調、展現了人生和世界的某些特徵，而這些特徵對於我們理解人生、理解世界而言，將具有（或可能會有）結構深度，與進一步的認知深度；爰此，音樂本身才俱足深刻的意義，並體現了深度的價值。

瑞德萊為深度所做的闡釋，源於他企圖打開一個被自主論所封閉的空間，他認為唯有在這個開放的空間裡，所謂的音樂哲學才可能承擔起思索音樂價值的責任，亦即是意圖去說明，為什麼音樂是生活的一部分。貝多芬《第五號交響曲》是他所選擇的示範者之一，經過對示範者既是內在、也是外在的理解，我們跳脫「專屬音樂自身價值」的桎梏，並掌握了何種價值被呈顯出來，以及這份價值如何以這般的形式被呈現出來。平實說來，這個深度詮釋原則似乎可以擴張到音樂以外的藝術領域，由於史氏／巴蘭欽的作品是本文的重點，茲以《阿貢》試論之。

　　標題《阿貢》在此是作品一個重要的指引與想像起點[66]，原文 agon 於希臘文中影射「角力」或「競爭」的意思，在史氏／巴蘭欽的《阿貢》中則意味著男女間的張力，黑與白的對比等，「競爭」之含意不言自昭。雖然創作的兩位大師沒有對箇中內容作清楚的說明，但首演時舞評 Edwin Denby 指出第一段是所有參賽者的集合，第二段則是比賽本身，第三段是參賽者別離的時刻——此說法不失為是一個恰好符合現實邏輯的理想架構。爰此，「競爭」提供給我們一個理解整部作品構成系統的關鍵，這個屬性可說是此舞碼外在理解的結構深度。接下去我們必須看「競爭」在史氏、巴蘭欽兩人手中，以什麼樣的態度與觀點展現。

　　如眾所皆知，史氏與巴蘭欽所極力推崇的美感，是充滿優美禮儀的古典主義。基本上，《阿貢》影射了古早優雅年代的舞蹈，因此保有一種宮廷舞蹈的重量感，但本質上，它又想要成為一齣快樂有趣的芭蕾——一方面，我們看到最正宗的、優雅的古典芭蕾舞步，另一方面，大量的爵士元素又讓舞者的身體能夠「離開中心」，但又「保持中心」；再者，觀眾一方面見識了紐約街頭搞怪的拉丁小子，在放肆的神態中揮灑精力又不失宮廷禮儀的節制性，另一方面又感受到芭蕾女伶帶有天使般純潔的情感，但也訝然她們像是部會思考的機器⋯。諸如此類之種種張力對比元素，賦予「競爭」有趣但表演性極高的特質。除此之外，我們聽到輕盈的音響與不尋常而

66. 此處關於《阿貢》的描述，與本書2-3節〈閱聽《阿貢》：音樂人與舞蹈人的對話錄〉有所重複。

有趣的配器法，史氏混合古代〈布朗爾舞〉與現代爵士五拍、六拍、七拍的思考，造就多層次組合之聽與看的律動，這不僅是樂舞的競爭，也是一種智性挑戰。

不過，整齣舞碼最大的「競爭」感，是後面長達五分多鐘的重頭戲〈雙人舞〉。男女兩位舞者透過纏繞性的肢體線條、性感但充滿焦慮張力的滑步走位與造型，成就令人屏氣凝神的「懸境」──性感，因為在弦樂器綿延的線條旋律中，男女肌膚的黑白對比與肢體的纏繞糾結，是一種欲拒還迎的競爭；焦慮，因為音樂裡緩慢之音列主義的不和諧性，營造出全曲最強、最詭譎不安的內聚張力，也因為舞者必須挑戰最高難度的動作，他們在挑戰身體極限之餘，又須在最冷靜的處理中表達最熱情的內醞。男女舞者在〈雙人舞〉的最後時刻彼此環抱，相互貼身並雙首垂掛，為這齣古典形式中的精彩高潮表現，做一個圓滿合拍的解決。

當我們領會了位於《阿貢》深處的表現性特徵，瞭解了《阿貢》對世間「競爭」的一種態度，我們也就把握了這特徵可能要表達的觀點：這個世界或許免不了競爭，但競爭可以是優美典雅的，它也可能充滿愉悅的表演性，它是男與女、自然與人工、古老與現代的拉拔與調和。

事實上，若《阿貢》果真是這種觀點的範式，紐約市立芭蕾所代表的美國芭蕾一直就是其最佳執行者。長久以來，此舞團本身即是一種複雜的混合體：人體解剖學、純粹的幾何造型、通俗文化與常民傳統、上流社會禮儀的遺緒與態度等，在在呼應第二次世界大戰後紐約的多元活力。所謂社會禮儀的遺緒與態度之傳

承，並不是顯揚過去階級分明的狀態，而是對其節制優雅之精神
一方面外顯於體態、又內化於心性的一種讚美；所謂對通俗文化
與常民傳統的親近，也不是矯情卑微的模仿，而是以平等伙伴的
心情悅己愉人。

「競爭」是一種君子之爭，無論是智性之爭、情感之爭、體
能之爭、技術之爭或是樂舞之爭，人類有權盡其所能展現所長，
也有義務尊重異己，而最佳狀況應是互相學習、彼此融合，進而
發揮偉大的創造能量。《阿貢》對人類存在中競爭之必要、優雅
之必要，做了一番只有透過音樂／舞蹈才有的獨特之確認，這種
認知深度乃是它無可取代的價值。雖說價值是一種建構的成果，
它亦隨著歷史而有所變異，但是《阿貢》在人類文化史上，應是
二十世紀中無可撼搖的表演藝術里程碑。

儘管巴蘭欽曾說：「舞蹈就像花朵，而花朵不需要任何文字
意義就能生長，它們就是美麗而已。」[67] 然對於不斷在有限生命中
尋找價值意義的人，對於巴蘭欽所「製作」的種種「花朵」，卻
不願任它只是花開花謝，了無痕跡。因為確認價值為許多生命而
言，仍是一種尋求「永恆精神」的必要過程吧。

67. Robert Gottlieb著，陳筱點譯，《巴蘭欽—跳吧！現代芭蕾》，頁216。

巴蘭欽：舞蹈界的奇特例外？

米爾斯坦曾形容巴蘭欽這位真正的俄國名士：「他走起路來抬頭挺胸充滿自信；迅速但不倉促。那條很讓人受不了的德州牛仔領帶搖搖晃晃地懸掛在他的脖子上……。他散發出優雅、活力與快樂。……」[68] 身為無法歸鄉的流亡者，巴蘭欽和史氏一樣，以樂觀之姿克服離散與偏安的境遇。

與巴蘭欽比較起來，史氏缺少了對現代城市漫遊的想像，他像是擁抱歷史感、確定性、並傾向固守貴族品味的音樂家，然無庸置疑的，史氏的作品在巴蘭欽手下，進一步地成就了具權威性的經典地位，其中《阿波羅》與《阿貢》達到了難以超越的高度，似乎阻絕了其他編舞者挑戰的慾望。然而，史氏／巴蘭欽的作品都是如此卓越而總是具備了深度嗎？

事實當然不會總是如此完美。曾經有一度，無人性、無情感、機械導向、商業化等是巴蘭欽和史氏最常遇到的批判詞語，在機械性動能取代發展性過程的藝術創作中，他們剔除了多餘的感傷，在無窮的活潑動能裡，讓舞蹈好比是音樂完美的視覺化與鏡像化。但是，巴蘭欽喜歡大又充滿活力的動作，又要求清楚、速度、明確的表達[69]，這使得他的舞者有時被音樂「催」著跑，或是被迫「追趕」音樂，這種情況並不僅只發生在史氏的音樂中。

68. 同上註，頁209。
69. 同上註，頁206，215。

　　一般而言，由於聲音在本質上擁有敏捷與俐落的節奏、音色變化，故演奏中的音樂家運用小肌肉的時候遠多於大肌肉的使用。相對而言，舞者（特別是西方舞者）在劇場中運用大肌肉的機會遠多於小肌肉的使用，因此肢體在空間中欲實踐節奏的靈敏性、動作到位的精準性等，無疑需要較長時間的鋪陳，而視覺／動覺運作中不可避免的殘留影像（after-image），亦延宕了俐落的感覺。如果說節奏是音樂與舞蹈相通的根本元素，節奏本身分別在這二種藝術形式中所能承載的能量與複雜度，絕對有所差異。

　　整體而言，音樂家透過聲音所能呈現的律動感，比舞者肢體性表達來得敏捷快速，這是媒介本質使然之故。比較起來，電影俐落的影像剪輯與變換，與音樂搭配起來則未有這方面的問題。

　　但是，人的表演之所以無可取代，正是人本身特殊的身體與心理質素有其玄妙處，故即使不完美，亦能引起偌大共鳴。有趣的是在舞蹈表演中，當不同世代的舞者對同樣的音樂於感受上有所差異時，產生的表演效果即不一樣。對於巴蘭欽舞碼如《阿貢》與《三樂章交響曲》等的早期舞者來說，史氏這些晦澀艱深的音樂，使他們總是以如履深淵、如履薄冰般的態度，戰戰兢兢地迎接高難度挑戰；在這種心情下的表演，自然造就出一種強大深刻的張力。然而，當往後的舞者對音樂日益熟稔之際，他們不再對音樂產生不安全感，這種多了一些熟悉、少了一點「剃刀邊緣」感的表演，和早期的演出的確有所不同。[70]

　　無庸置疑的，巴蘭欽透過音樂把古典芭蕾舞蹈推向難以超越的高峰，但目前的舞蹈界並不特別崇尚巴蘭欽這種音樂性編舞的作法。在難有突破的情境下，舞蹈界也許要問：編舞者是否必須具有正統的音樂訓練，才能創作出充滿音樂性與音樂旨趣的舞蹈作品呢？是否還有其他途徑通往「音樂性編舞」（choreomusical）的境地？

　　或者，巴蘭欽是一個歷史上將音樂與舞蹈如此平衡擺在天平兩端的奇特例外？

70. Nancy Goldner, *Balanchine Variations* (Gainesville: University Press of Florida, 2008), 111-2.據聞台灣「雲門舞集」早期與近期舞者的表現性差異，即與此狀況類似，但「雲門舞集」前後代舞者表現有所差異的原因，應該和巴蘭欽舞者不同。

圖2-2-1：1941年，史氏（左二）、巴蘭欽（左一）與華德・迪士尼（Walt Disney，右一）在迪士尼公司觀看《幻想曲》中的河馬角色造型（©Herald-Examiner Collection /Los Angeles Public Library）

2・2

《春之祭》世紀遺澤

《春之祭》讓我品嚐到作曲家鮮少享有之勝利榮耀。

————史特拉汶斯基

Igor Stravinsky and Robert Craft, *Expositions and Developments*, 143.

一、前言：《春之祭》的百年慶祝vs.現代音樂的困境

1913年五月二十九日在巴黎上演的《春之祭》事件，剛剛度過它的百年生日。根據出版商Boosey & Hawkes的統計，僅僅在2013這一年，《春之祭》的演奏至少就有386個場次，所有世界頂尖的樂團都不願錯過加入此盛會行列的機會。[1] 無庸置疑的，西方古典音樂世界有意趁此在錯綜複雜的文化版圖中奪回一些發聲權，而在所有熱鬧喧騰的、有組織的慶生活動中，不乏令表演藝術愛好者心動的多元演出與具備深度的學術探討。

其中巴黎原《春之祭》的演出會場香榭麗舍劇院（Theatre des Champs Elysée）推出了十四齣《春之祭》的相關表演：除了來自俄國的馬林斯基芭蕾舞團（Ballet of the Mariinsky Theater）以尼金斯基原作為基礎而演出之「原版」，其他還包括編舞家碧娜‧鮑許（Pina Bausch，1940-2009）的《春之祭》版本，以及阿克郎‧汗（Akram Khan，1974- ）為百年紀念而產生的新作等，主事單位可謂篩選了一世紀以來《春之祭》延伸發展的精華，而展現出活動的大氣格局。

另外，美國的北卡羅萊納大學在2012-13學年度結合眾多學術與研究單位，以全景式的關照，從多樣化的相關演出探看《春之祭》在舞蹈、傀儡戲、爵士樂與當代音樂領域中，所造就的影響與成果。同樣令人矚目的是北卡羅萊納大學音樂系教授Severine

1. 關於《春之祭》的百年慶祝活動資訊，主要參考自http://www.wqxr.org/series/rite-spring-fever/

Neff以五年時間所準備名為「《春之祭》之再評估：百年紀念研討會」的兩場大型學術研討會：第一場在2012年十月份於主辦學校內舉行，另一場則在2013年五月移駕到莫斯科柴可夫斯基音樂院舉行。無可諱言的，此研討會所邀請的發表人自是西方學界一時之菁英人選，討論內容包括了一般可以想像到的音樂分析、文化因緣、舞蹈與時尚等議題，然唯獨缺少《春之祭》在通俗文化中所扮演角色之討論。[2]

事實上，對在美國西岸的Pacific Symphony這個團體而言，《春之祭》不僅是一種演出曲目而已，為了這難得的百年之慶，他們更以「有關春之祭」（Re: Rite Of Spring）為名，徵選各種詮釋《春之祭》的影音作品，透過網路這個強大的社會傳播媒介，強化凡夫俗子對此曲的分享交流；箇中最令人驚艷的莫過於是 Stephen Malinowski 和 Jay Bacal 所合作製成《春之祭》動畫版之圖形樂譜，其視覺表現之精確與精緻度，為聽覺饗宴注入另一層面的感知提示。[3]

若單純從音樂的角度來看，史特拉汶斯基的《春之祭》身為現代主義音樂先鋒之一，其「死後生命」如此磅礴精彩，原因何在？其他現代主義經典音樂的命運又如何？西方歷史學家彼得‧

2. 參閱研討會手冊 *Reassessing The Rite: a Centennial Conference, Oct 25-Oct 28, 2012.* 研討會邀請了三位重量級學者Richard Taruskin，Lynn Garafola與Pieter van den Toorn分別就《春之祭》之整體性、舞蹈性、以及音樂理論等面向進行演說，另有其他二十二位學者發表論文。

3. 動畫版圖形樂譜之相關資訊，可參閱http://www.reriteofspring.org/portfolio-item/
stephen-malinowski-animated-graphical-score-of-stravinskys-rite-of-spring/

蓋伊曾經不客氣地指出，荀白克是二十世紀音樂劇變無可爭議的發起者，但從來沒有獲得夠多的忠實聽眾，而在他死後超過半世紀的今日，他的音樂還是一種特殊品味。在這位史家眼裡，荀白克又憂鬱又自大，一生都努力在自己與別人之間建立距離，他以文化貴族自居，始終鄙夷他周遭的社會，其所造成之現代音樂的疏遠效應，實在不能只歸咎於消費者一方。[4] 事實上，根據「《春之祭》之再評估」研討會策劃人 Severine Neff 的說詞，他於2012年所策劃的荀白克《月下小丑》百年研討會，確是難以激起人們的熱忱與興趣……。[5]

誠然，彼得‧蓋伊所發之忠告絕非孤掌難鳴，因為在其他文化人眼中，樂評與音樂學，以及演奏與作曲的世界，確實和主要的文化批評領域距離很遠；例如哲學家傅柯（Michel Foucault，1926-84）在與布列茲的對話中，曾提到關心哲學、歷史與文學的知識份子，對爵士樂或搖滾樂可能有短暫而了無意義的興趣，但他們絕大多數認為音樂過於菁英主義、太無關宏旨、太困難，不值得他們注意。西方知識份子什麼都能談，就是對音樂不得其門而入。[6]

4. Peter Gay（彼得‧蓋伊）著，梁永安譯，《現代主義：異端的誘惑》，頁274，278。

5. 參閱James R. Oestreich, "Stravinsky 'Rite,' Rigorously Rethought" 針對研討會的報導與評論http://www.nytimes.com/2012/10/31/arts/music/reconsidering-stravinsky-and-the-rite-of-spring.html?pagewanted=all&_r=0

6. Edward W. Said, *Music at the Limits* (New York: Columbia University Press, 2008), 43.

　　不過，現代音樂比其他任何藝術都更孤立的狀況，音樂家本身並不是沒有覺知。巴倫波因（Daniel Barenboim，1942- ）亦提到當今音樂教育愈來愈專門化，範圍愈來愈小，職業音樂家具備高度技巧，卻欠缺深掘、悟解並表達音樂本質的根本能力；更有甚者，音樂的世界已經演變成由一種專家——他們對愈來愈少的東西知道的愈來愈多（who know more and more about less and less）——構成的社會，音樂已從其他生活領域孤立出來，不再視為知性發展的必要層面。[7] 這裡所謂「愈來愈少的東西」，應是指愈來愈少為人所瞭解之艱深孤立的音樂；當只有少數專家在討論鑽研這些專門化而欠缺溝通性的東西，音樂本身失去威信、被人視為無關宏旨其實並不令人意外。

　　事實上，當今的美學若可稱為顯學，它更常是伴隨著大眾文化而出現的，然而，若我們對無所不在的消費文化滲透（acculturation）與商品化世界有所憂心，音樂界該如何面對這種文化氛圍？百年來熱鬧的「春之祭現象」又帶給我們什麼省思？平實而論，《春之祭》在現代性文化資產裡的崇高地位，除了來自音樂界的推崇之外，舞蹈界之推波助瀾亦功不可沒，而透過對通俗文化的參與，它也順勢強化一己之影響力。究竟說來，《春之祭》這百年來的樂／舞因緣是如何形成？它在多媒體時代中的入世參與，又演繹出何種風潮脈動？

7. Daniel Barenboim, "Forward" from *Music at the Limits* by Edward W. Said, vii.

二、現代音樂與舞蹈之蒞臨：
　準備意識‧接受性‧歷史正義

《春之祭》樂舞的迥異命運

　　時至今日，我們經歷了西方二十世紀以來現代藝術之洗禮，對其「語不驚人死不休」的本性早已見怪不怪，但對1913年的巴黎閱聽者而言，《春之祭》樂與舞的震撼效果，著實對他們產生莫大的衝擊。現今多位音樂學者常指出首演時的不滿與暴動主要是針對舞蹈部分而非音樂部分，他們忽略了這種現象的背境，其實著眼在觀眾「準備意識」的差異性。彼時理查‧史特勞斯的歌劇《莎樂美》（*Salome*，1903-05）與《艾蕾克塔》（*Elektra*，1906-08）幾近無調性的音樂戲劇表現，對巴黎聽眾絕不是陌生的現象；而象徵西方音樂史上走向無調性而具分水嶺意義的作品——荀白克《第二號弦樂四重奏》（*String Quartet No. 2*，Op.10，1907-08）已在1908年十二月首演，他的《月下小丑》亦在創作完成後即於多處展開巡迴演出。

　　我們可以合理推測，這些高度不諧和的表現主義代表性作品已經為閱聽者預設了準備意識。爰此，雖然史氏的《春之祭》於首演時因舞蹈部分備受爭議而受到忽略，但隔年（1914）四月在蒙鐸（Pierre Monteux）指揮下單獨演出，《春之祭》即刻死灰復燃，其受讚賞之程度使史氏自稱「品嚐到作曲家鮮少享有之勝利榮耀」[8]，音樂本身一夕躍登為現代經典之作。比較於舞蹈難以在

8. Igor Stravinsky and Robert Craft, *Expositions and Developments*, 143.

短時間被悅納的現象，《春之祭》音樂本身能在極短的時間內被肯定與接納，著實有其歷史背境。

在尼金斯基發跡之前，他的老師佛金已致力於解脫種種的古典芭蕾束縛——例如啞劇與舞蹈部分的絕對區分、掩蓋了情感的不當炫技、以及總是必須穿著硬式短紗裙（tutu）及芭蕾硬鞋（pointe shoes）表演之現象。佛金在教學中強調每一齣芭蕾舞劇必須有符合劇情及時代背景的動作，戲劇主題的展開應由全體成員而非個別舞者表現，舞者應以全身的運用（而非只是手部與腿部）來展現戲劇性等。[9]

平實而論，佛金的改革企圖雖有限，他與史式合作的《火鳥》與《彼得羅西卡》，仍然成就了俄羅斯芭蕾舞團輝煌歲月之開端。在尼金斯基的妻子 Romola 眼裡，佛金在《彼得羅西卡》中以典型的古典芭蕾語彙深刻傳達主角的悲劇性，真正達到戲劇性的目的，其中音樂與舞蹈的結合，直可媲美華格納音樂劇中管絃樂與戲劇之整合，因此她稱《彼得羅西卡》是「我們這個時代真正的舞劇」。[10]

不幸的是，尼金斯基遠遠跳脫傳統芭蕾舞蹈語彙與題材的編舞概念，卻面臨更大的社會既定成見與制約性的挑戰，其接受性所遭遇到的磨難，成為尼金斯基悲劇人生的遠因之一。

9. Jamake Highwater, *Dance: Rituals of Experience* (New York: Oxford University Press, 1992), 79-80.

10. Romola Nijinsky, *Nijinsky* (New York: Simon and Schuster, 1934), 127.

　　首先，尼金斯基與音樂家德布西、藝術家巴克斯特合作的《牧神的午後》造成了極具話題性的演出。尼金斯基把所有的舞姿統統處理為平面的造型，並使芭蕾演員適應這些永遠呈現側臉與肩線的動作，彷彿讓古老的希臘浮雕活動起來；他有意識的以凝滯（immobility）之動作要素作為編舞素材，而芭蕾舞中常常出現如完整句子（whole phrases）般的舞蹈動作也被排除，此與過往完全不同的動作設計是西方舞蹈史上之創舉。[11] 爾後尼金斯基再度與德布西合作而完成了《遊戲》。《遊戲》以舞蹈詮釋當代生活中的愛情，其背景設在網球場中，以兩女一男間的三角挑逗性關係，呈現愛情即是遊戲的想法；舞蹈本身具有造型上之抒情性（plastic lyricism），同時洋溢著矯捷有力的現代性青春氣息。[12]

　　基本上，《牧神的午後》與《遊戲》在動作的風格表現上，皆源自同樣的原則，只是前者凍結的動作在後者轉變為活潑流動之舉，二者都具有濃厚幾何稜角性之動作造型，雖然敘事的場景有古今之區分，然都不脫離情愛慾望的背境。從後設性的客觀角度來看，《牧神的午後》可說是一饒富創新與藝術性的作品，《遊戲》卻因其幾何式動作的系統化處理流於瑣碎與片斷化，過度拘泥於音樂的細節框架，因此無法被稱許為成功之作。[13]

11. 同上註，頁153。
12. 同上註，頁199。
13. 較詳細之分析可參閱彭宇薰，《藝術跨界詮釋：德布西的象徵、印象、與後印象》下篇第四章〈音樂與舞蹈的對話〉部分。事實上，《遊戲》或許無法被稱許為成功

　　誠然，無論是尼金斯基的《牧神的午後》或是《遊戲》，這些都不是當時閱聽者所習慣的舞劇。二者短短十多分鐘、不忌諱猥褻性表現的演出，首先沸沸揚揚地引發了非關藝術本身的道德性爭議，遑論讓大家平心靜氣地思考第一時間內所感受到的樂／舞風格之協調問題，以及其新整合的可能性。而緊接在《遊戲》後的歷史性事件，即史氏與尼金斯基的《春之祭》風潮，更延宕了專家們對它進行客觀討論與評價的時機。在此背境下，幾乎沒有古典芭蕾語彙特徵的《春之祭》遭受到前所未有之責難，其實並非意外之事。更有甚者，是《春之祭》的原始性與暴力內涵，在舞蹈界尚難從一種超越道德性的角度來看待，因此與抽象的音樂表現比較起來，舞蹈中的具象意涵反而挑起更多起源於意識形態的刁難與挑戰。

　　不過真正說來，尼金斯基在《牧神的午後》與《遊戲》中尚能以發想者與劇情編導者的身份，擁有某種程度的創作主導權，但他在《春之祭》中顯然僅扮演後進支持的角色，因為史氏與身兼考古學家、視覺設計者羅瑞奇共同發想、演繹《春之祭》的內容與規模，待樂曲大抵確定後才交予尼金斯基編舞。當面對這陌生又先進、而且與典型芭蕾舞音樂完全悖反的曲子時，尼金斯基能有什麼選擇呢？

之作，但根據迪亞基列夫傳記作者的說法，從各方面角度來評估（除了音樂以外），此作確是第一次大戰前最先進的芭蕾舞作（the most progressive ballet）。參閱 Sjeng Scheijen, *Diaghilev: a Life*, 269. 筆者認為這種說法應是以排除《春之祭》為芭蕾舞作為前提。

　　無庸置疑的，史氏在第一時間給予尼金斯基的音樂「制約」其實已構成非常嚴峻的挑戰，這種事前沒有參與性、事後沒有選擇性的合作關係，直接把尼金斯基推上火線。不過根據1967年一份面世的資料——《春之祭》鋼琴四手聯彈的樂譜出現在蘇富比拍賣會中，它包含許多史氏給予尼金斯基舞台動作與節奏動能的指示筆跡，也數度表出男女舞者與樂器的對應關係[14]——所顯示，史氏／尼金斯基的《春之祭》應是他們密切合作而成就的果實；而尼金斯基在1917年的一次訪談中，確曾自言《春之祭》的音樂與芭蕾是同時創作、同時產出的結果。[15]

　　儘管後來在排練過程中有其艱難險阻，《春之祭》首演也遭遇到前所未有的挑釁，幾封史氏私人信件的內容卻顯示出他對尼金斯基讚賞有加的態度。在排練早期階段，史氏描述尼金斯基「以無上的熱情與完全無我的態度」編導《春之祭》。在具爭議性的首演之夜後，史氏寫信給好友表示：「尼金斯基的編舞是無與倫比的；除了幾個地方之外，所有都是我想要的模樣。」同年九月尼金斯基因結婚之故而被逐出俄羅斯芭蕾舞團時，史氏更表達其遺憾：「為我而言，未來恐怕將有好長一段時間無法看到有價值的編舞作品。」[16]

14. Robert Craft特別針對史氏手稿詳作分析，見其 "100 Years on: Stravinsky on *The Rite of Spring.*"

15. 參閱Robert Craft, *Stravinsky: Glimpses of a Life*, 246. 尼金斯基的訪談資料出現在 *Hojas Musicales de la Publicidad* (Madrid, 1917/6/26)（取自Nicholas Cook, *Analysing Musical Multimedia* [Oxford: Oxford University, 1998], 207）。

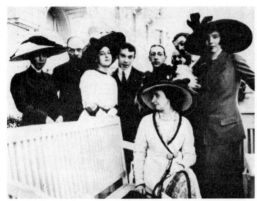

圖2-2-2：尼金斯基（左四）與旁邊站立的史氏合影　　圖2-2-3：研究音樂中的尼金斯基

史氏對尼金斯基的批判

　　但是史氏對尼金斯基的態度在1920年代時邃然不變，1935年更透過其《自傳》的出版（先是法文、緊接著有英文版），狠毒地公開披露他對尼金斯基負面的評價：包括尼氏對音樂的無知、其編舞才華的有限、以及其仰賴迪亞基列夫才得以扛起《春之祭》編舞的背景。[17] 由於尼金斯基當時已在精神異常的「失語」狀態，因此對史氏的毀謗與貶抑絲毫沒有反駁的可能，導致在往後相當長的一段時間中，藝文界人士對尼金斯基的編創能力存有

16. Peter Hill, *Stravinsky: The Rite of Spring* (Cambridge: Cambridge University Press, 2000), 109.

17. Igor Stravinsky, *Igor Stravinsky: an Autobiography*, 41-2.

高度的疑慮。直到1967年他們的合作記錄出土——即《春之祭》鋼琴四手聯彈的樂譜，耄耋高齡之作曲家就此又改變了觀點，私下謂尼金斯基的《春之祭》編舞乃是截至其時最好的作品。[18]

音樂界對史氏不厚道、不人道的作法自1990年代始有撻伐之聲，其中最關鍵的肇始點在於音樂學者托洛斯金揭穿史氏自身對《春之祭》所編的「說詞」或「謊言」。原來《春之祭》在1920年代以後，被史氏自圓其說而變身為一不帶敘事性的純音樂會曲目，並以一種「音的構造體」（architectonic）自居，試圖去除它與俄羅斯的深厚淵源。史氏《自傳》中所陳述「音樂在本質上無以表現任何事物」等類似形式主義之論調，更為《春之祭》可能詮釋之道，立下權威性的斷言。

在托洛斯金眼中，史氏的轉變不啻符合他日益保守的政治取向，一方面他想削減《春之祭》與異形怪誕的聯想，或是與尼金斯基的瘋狂狀態劃清界限，一方面他意圖使其作品順應現代主義中形式至上的潮流，爾後英美的音樂學體系之所以熱衷此種僅談文本並去脈絡化的音樂研究策略，史氏乃是其推波助瀾之大功臣。[19] 著名的音樂理論學者 Van den Toorn 甚至認為《春之祭》既然明顯地身為「舞蹈音樂」，編舞的詮釋就顯得多餘，編舞甚至

18. Stephanie Jordan, *Stravinsky Dances: Re-Visions across a Century*, 421.

19. 簡中討論詳見Richard Taruskin, *Defining Russia Musically* (Princeton: Princeton University Press, 1997), 360-88.

會使音樂退化而淪為一種「奇觀」（spectacle）之境，因為以當今的現實而言，音樂之所以成功地成為音樂，乃奠基於它的結構……。[20] 形式主義者罷黜音樂以外之要素，更為結構之故忽視創作原意，而優異的舞蹈音樂居然應該抗拒舞蹈本身——此等悖論，是否一種矯枉過正的結果？

托洛斯金對史氏言語與行為的動機推斷，自有其嚴謹之研究根據，他特別透過《春之祭》的俄羅斯根源與其意義之探索，對抗音樂學中奉形式分析為圭臬的研究進路。誠然，不管是基於美學觀念之轉變或是基於一種生存之道，史氏對《春之祭》原始風貌的扭曲與對尼金斯基無情的判準，基本上脫離不了誤導視聽之嫌，這對西方舞蹈史來說不啻是一個帶有傷疤的遺憾。

所幸自1970年以來，隨著尼金斯基的傳記與相關資料的出版，以及1980年代以來的舞作重建（1987年的《春之祭》、1989年的《牧神的午後》與1996年的《遊戲》），後人對尼金斯基的音樂與編舞能力，總算有了更新的評價，而箇中所引發之舞蹈與音樂性省思，無疑已為尼金斯基挽回些許歷史正義，並還給他較公正的歷史定位。這些平反的機會也讓《春之祭》一度分道揚鑣的音樂與舞蹈，因再次結合而產生新的歷史觀點與視野。

20. Pieter C. Van den Toorn, *Stravinsky and the Rite of Spring : the Beginnings of a Musical Language* (Berkeley : University of California Press, 1987), *16-8.*

三、百花盛開：《春之祭》之後的《春之祭》

從馬辛到碧娜・鮑許

　　根據舞蹈學者史黛芬妮・喬丹的統計數字，截至2008年止，約有一百八十五齣以《春之祭》音樂為基礎而編的舞碼，其中超過一百齣舞碼編創於1990年之後。[21] 換句話說，《春之祭》的相關舞碼在1990年前其實已具有相當的份量，但從1990年到今日約二十餘年間，一方面應是舞蹈界受到《春之祭》舞作重建之刺激，另方面由於各國舞蹈團體的經營已趨向穩定成熟，舞蹈藝術乃在各地開花結果，《春之祭》的熱潮才得以風起雲湧之勢造就而成。這百年來的《春之祭》舞蹈傳統如何演變與塑造，是很耐人尋味的現象。

　　事實上，在第二次世界大戰之前，《春之祭》的音樂雖已獲得響亮的名聲，但一般人聆聽它的機會仍然非常有限，直到1929年史氏與蒙鐸在巴黎指揮錄音、1930年斯托科夫斯基（Leopold Stokowski）又帶領費城交響樂團為此曲錄音後，《春之祭》才首度以較為廣泛的形式介紹與大眾。[22] 但《春之祭》在本質上與古典芭蕾性質相去甚遠，而現代舞於此階段還未蔚為氣候，因此音樂本身被舞蹈界採用之機會其實遠少於《火鳥》與《彼得羅西

21. 參閱 Stephanie Jordon 與 Larraine Nicholas 所編輯之網路資料 "Stravinsky the Global Dancer: a Chronology of Choreography to the Music of Igor Stravinsky"：http://ws1. roehampton.ac.uk/stravinsky/short_musicalphabeticalcompositionsingle.asp 本文的舞碼統計數據主要參考此網站所提供之資料。

22. Peter Hill, *Stravinsky: The Rite of Spring*, 118, 162.

卡》。在第二次世界大戰前除了尼金斯基版本之外，僅有八個不同的《春之祭》舞蹈版本，箇中以1920年在迪亞基列夫旗下、由馬辛編導的《春之祭》較為人所討論。

馬辛在1913年為迪亞基列夫相中為其「被保護者」（protégé）後，曾先後與藝術家拉里歐諾夫與畢卡索合作過，對於俄國民俗藝術、新原始主義以及法國立體主義等藝術風格，已有相當的體會與瞭解。拉里歐諾夫之於馬辛的教授關係，就如同羅瑞奇之於尼金斯基。除此之外，馬辛亦有不俗的音樂敏銳度，藉由史氏的引領幫助，馬辛了解自己必須避免尼金斯基在《春之祭》中過猶不及的缺陷，而致力於與音樂行「對位」（counterpoint）式的交好關係。

據當時演出「被揀選者」的芭蕾女伶 Lydia Sokolova 的回憶，整齣舞碼在進入最後〈獻祭之舞〉之前，她已在舞台中央一動不動地站立達十二分鐘之久，可見馬辛透過此安排，建立其獨特的戲劇性效果。[23] 儘管舞評剛開始對此版本的《春之祭》演出褒貶皆有，但史氏稱讚馬辛的作品遠離敘事性，無疑是一個客觀的結構體，而與德布西、史氏交好的評論家拉盧瓦（Louis Laloy，1874-1944），也在相對質疑尼金斯基編舞能力的基礎上，對馬辛作品盛讚不已。此作於1930年在美國費城與紐約演出，瑪莎‧葛蘭姆（Martha Graham，

23. Shelley C. Berg, *Le Sacre du Printemps: Seven Productions from Nijinsky to Martha Graham* (Ann Arbor, Michigan: UMI Research Press, 1988), 64-9.

1894-1991）所主跳的〈獻祭之舞〉令人驚艷，因而也確立了它的經典地位，這場演出不僅對她個人舞蹈生涯來說具有重大的啟發意義，對美國現代舞的發展亦可謂影響深遠，某種程度說來，馬辛的《春之祭》延續了俄羅斯芭蕾舞團的香火命脈。[24]

第二次世界大戰後第一個重要的《春之祭》，當屬其時年歲已高的表現主義舞蹈先驅魏格曼（Mary Wigman，1886-1973）為柏林歌劇院（Berlin Municipal Opera）所編創的大型舞作（1957）。魏格曼的《春之祭》作為年度表演藝術季節目之一，與法國作曲家布列茲的作品首演、貝克特（Samuel Beckett，1906-89）的劇作演出等，共同型塑當時西柏林意欲標榜的藝術實驗性——以此對比於國家社會主義與蘇聯集團的意識形態。

時值所謂的冷戰時期，因此基於反共立場的評論者乃認為此藝術季誠是威瑪共和時期現代主義（Weimar modernism）的一種延續，魏格曼的《春之祭》不僅出乎預料的達到勝利與成功之境，它更象徵1920年代德國表現性舞蹈（Ausdruckstanz）的復活與再生。整體而言，此藝術季的成功演出表徵了德國現代主義並未受到1930與1940年代納粹統治的影響而斷絕不振，這正是自由主義陣營所樂於見到的現象。[25]

24. 參閱Louis Laloy, *Louis Laloy on Debussy, Ravel, and Stravinsky*(Brookfield, Vt. : Ashgate, 1999), 279-81. Shelley C. Berg, *Le Sacre du Printemps*, 78-87. 瑪莎・葛蘭姆直到1983年幾近九十歲之高齡時，才推出她的《春之祭》版本。

25. 參閱Susan Manning, *Ecstasy and the Demon: Feminism and Nationalism in the Dances of Mary Wigman* (Berkeley: University of California Press, 1993), 235, 239.

圖2-2-4：魏格曼《春之祭》之最後獻祭場景，Dore Hoyer是箇中「被揀選者」（©Ullstein Bild/Getty Images）

　　雖然魏格曼的《春之祭》內涵大體繼承史氏原來的腳本，但箇中犧牲者——即被揀選之處女——在一位母親與兩位女祭司的護衛及教導下，卻秉持著犧牲能帶來神奇力量的信念，以自我超越式的情懷面對最後困難的時刻。女祭司屢屢昂首並張開雙臂朝天，以祈求超自然支持之動作，賦予犧牲者神聖、壯烈的英雄使命感，彷彿這一切都是為了美好大我而必要之犧牲。[26]

　　誠然，透過《春之祭》的創作，魏格曼延續過往對儀式裡蘊含之神秘性、心醉神迷之境的嚮往，以及對個體性與集體性、領導者與犧牲者、人與超自然界的關係探索等，一方面以饒富女性英雄主義的意涵呈現出來，另方面也表達對命運所賦予人類的使命，有堅強而虔誠接納的意願。爰此，《春之祭》不僅是魏格曼個人創作生涯的一種重要反顧，它所展現之意識形態的表徵作用，亦反應出時代變遷的意義。

　　有趣的是，在魏格曼如此嚴肅甚至帶莊重之情的《春之祭》製作後，在法國出生、發跡於比利時的編舞家貝嘉（Maurice Béjart，1927-2007）兩年後所創作的《春之祭》（1959年），卻以人海戰術強烈表徵了男女集體交媾的性解放。在不斷聆聽音樂之後，貝嘉體認到春天其實是一種正面、青春又強大的力量，他的《春之祭》乃本著陰陽互補之概念，顯揚出愛神（Eros）的精神，呈現屬於宇宙性的人類愛之祭典。[27] 此處音樂的不諧和性與強大力度衍生為一種

26. 同上註，頁236。

27. Shelley C. Berg, *Le Sacre du Printemps*, 93-4.

「淋漓痛快」之感，特別在最後〈獻祭之舞〉中，尼金斯基的單一少女獻祭形式被一對經過揀選的男女所取代，這對男女和全部舞者無所保留的身體力度，結合了芭蕾語彙準確精緻的質感，成為一種既清醒又糜醉的狂歡表現，或可說是重生的喜悅。

當史氏得知貝嘉在《春之祭》中強烈暗示性交的愛欲表現時，他很機警地馬上知會出版商，意欲阻止貝嘉的演出。雖然他並未成功地阻撓演出，但反感之情不言而喻，他甚至在看了演出後反諷地說，「《春之祭》最大的問題在於它的音樂！」這是史氏觀賞貝嘉作品唯一的經驗。[28] 由魏格曼與貝嘉《春之祭》巨大反差的表現來看，此現象多少反映出在第二次世界大戰之後，中歐與西歐人民於心理狀態與生活態度上的差異性。

容或是貝嘉的貢獻，《春之祭》在1960年代以及1970年代早期時，多半被追隨者理解成純粹的性愛祭典，直到碧娜‧鮑許於1975年再將重點回歸於原本的祭獻情節上，某種程度地承繼魏格曼表現性舞蹈的傳統，再加上其極具能量的詮釋演繹，《春之祭》才較顯著地跳脫出既有的情色框架。

不過，碧娜‧鮑許在《春之祭》中仍然或多或少地逸出原典意義的詮釋，縱使她在舞蹈地板上鋪滿了具原始概念的棕黃土壤，但是獻祭的意義卻設定在社會上或是性別上的暴力意涵。在

28. Stephanie Jordan, *Stravinsky Dances: Re-Visions across a Century*, 60.

圖2-2-5：碧娜‧鮑許的《春之祭》劇照（©Anne Christine Poujoulat/Getty Images）

此舞作裡，女舞者常各自展現緊張而煩躁之表情，箇中類似群體自殘的表演方式——舞者一致高高地舉起手肘，再將它往胸腹腔方向用力戳刺，軀體因此不由自主地往前傾——加上她們毫不掩飾的痛苦喘息聲，似乎意圖把女性世世代代的苦楚宣洩出來。男舞者則以一種霸凌的氣勢面對女性，箇中類似群交的暴力場面，引領出一種令人恐懼的性意識。爾後一塊代表祭獻品的紅布在戰戰兢兢的氛圍中，由一位位飽受驚嚇的女舞者傳遞下去，直到犧牲者接收為止；而令人驚懼的結尾〈獻祭之舞〉則呈現了犧牲者抵抗致死的命運，她因著激情狂舞而半裸的身軀，更暴露其自身不得不屈服於群眾暴力的悲慘命運。

自始至終，全體舞者的身體不僅汗水淋漓又混雜著髒污土塵，彷彿天地不仁，以萬物為芻狗！[29] 鮑許不像魏格曼賦予《春之祭》「犧牲有價」的意涵，卻以女人與男人間的失衡關係，或是女性在一個男性主導世界中遭到剝削等狀態來詮釋「犧牲」；透過史氏的音樂平台，她的《春之祭》恰是這類主題表現的最佳作品之一。值得注意的是，鮑許最後被獻祭之女舞者的半裸身軀，後來成為不少全裸獻祭者的前鋒（例如法國編舞家 Angelin Preljocaj 與德國編舞家 Sasha Waltz 的《春之祭》），女舞者在舞台上為藝術所做的「犧牲」，可以說到達了某種極限。在《春之祭》之後，碧娜‧鮑許正式邁入舞蹈劇場的階段，此作乃成了她為傳統現代舞編作的絕響。[30]

尼金斯基原典版的重建演出

接下來的《春之祭》大事，當屬1987年尼金斯基原典版的重建演出。話說尼金斯基的《春之祭》雖然失傳已久，它的傳奇神秘性與在舞蹈歷史上的懸疑性，仍然給予眾人無限的遐想與追思。透過學者哈得森（Millicent Hodson）於舞蹈動作上和Kenneth Archer於服裝背景上為時八年的尋索（1979-87），重建作品終於由傑佛瑞芭蕾舞團（Joffrey Ballet）在美國紐約與洛杉磯公演。[31]

29. 參閱DVD：*Pina* (Neue Road Movies & Eurowide Film Production, 2011).

30. 此段部分參閱Jochen Schmidt著，林倩葦譯，《碧娜‧鮑許：舞蹈、劇場、新美學》（台北：遠流，2007），頁63、65。在Stephanie Jordan眼中，鮑許此作是《春之祭》傳統中是最具承先啟後性的作品。

31. 相關資料來自Millicent Hodson, *Nijinsky's Crime against Grace : Reconstruction Score of the Original Choreography for Le Sacre du Printemps* (Stuyvesant, NY : Pendragon Press, 1996).

　　雖然有不少人強烈質疑此作的本真性[32]，不過舞蹈界大抵非常肯定這份成果，儘管研究者宥限於歷史資料的短缺——照片、手稿筆記、繪圖、訪談、評論敘述等——但這已然是最可能接近原作的一場演繹。評論人瞭解其中不少舞蹈片段需要哈得森根據既有資料而推論與引伸，但更重要的還是其中大體輪廓與精神的傳達。誠然，《春之祭》首演作為一個歷史著名的傳奇事件，作品的重建提供了一種珍貴的現實想像基礎。

　　事實上，尼金斯基的《春之祭》在巴黎演出五場、倫敦演出三場之後即未再重現過。根據研究資料顯示，《春之祭》的觀念與劇本主要是羅瑞奇的發想，他以其俄羅斯考古學家以及畫家的身份，給予史氏諸多專業知識上的協助，兩人後來共同合作完成舞碼的腳本大綱，「俄羅斯異教徒之畫像」（"Pictures of Pagan Russia"）是為其副標題。舞蹈評論者 Anna Kisselgoff 針對重建作品發表在《紐約時報》的兩篇文章，一方面呼籲過往僅著重在史氏貢獻的歷史觀點，需要平衡與修正，另方面釐清我們以現代之眼觀看此二十世紀初期的舞蹈作品，必須有立場與歷史結構性的調整。例如從古斯拉夫文化的角度來看，箇中長老女巫與日月天地的對應關係，以及充滿「熊」精神的薩滿巫師（shaman）之現身，使所有的舞蹈動作都充

32. 舞評者 Joan Acocella 以「建基於不全的樂譜來懷想完整的音樂面貌」來比喻重建《春之祭》不可能的任務（見*The New Yorker, Books*, May 18, 1992）；另外，史氏晚年親近的助手 Robert Craft 也認為重建作品忽略諸多音樂與舞蹈對位性的細節，因此恐怕與原貌相差遠矣。

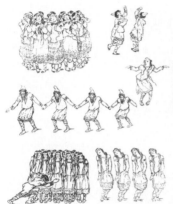

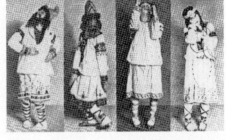

圖2-2-7：羅瑞奇的《春之祭》服裝設計

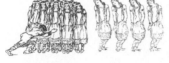

圖2-2-6：羅瑞奇《春之祭》的設計稿

圖2-2-8：《春之祭》劇照之一

滿北俄羅斯風土的祭祀意義與傳統象徵，這些都得到近來斯拉夫研究學者的證實，對 Kisselgoff 而言，羅瑞奇對《春之祭》的貢獻絕對是關鍵性的角色。[33] 事實上，羅瑞奇以傳統元素為基礎的服裝設計曾被批評無法與史氏革新性的不諧和音相匹配，然而證諸史氏在1912年寫給友人信件中所提到的《春之祭》概念：

33. 參閱Anna Kisselgoff, "Dance: the Original 'Sacre'" 和 "Dance View; Roerich's 'Sacre' Shines in the Joffrey's Light"：http://www.nytimes.com/1987/10/30/arts/dance-the-original-sacre.html?pagewanted=2&src=pm、http://www.nytimes.com/1987/11/22/arts/dance-view-roerich-s-sacre-shines-in-the-joffrey-s-light.html?src=pm

圖2-2-9：1988年，傑佛瑞芭蕾舞團重建尼金斯基的《春之祭》，Beatriz Rodriguez是箇中「被揀選者」（©Anne Knudsen, 1988/ Herald-Examiner Collection /Los Angeles Public Library）

> 我要在作品中讓聽者感受到人與土地的親密感，以及生命
> 與土地的共性。[34]

　　這種「和諧度」頗高的願景，似乎與史氏重擊節奏之暴烈意象有所反差，然羅瑞奇作為一位泛神論者，其象徵主義傾向的設

計更著重於人與自然之結合，反而較忠於原初的概念。

從舞蹈的部分來看，儘管哈得森在某種程度上復原了尼金斯基稜角有緻的舞姿與古樸的力量，並處理了困難的節奏性舞步與呈現了多層次的節奏安排——最多曾有五組舞者同時演繹五種節奏——但整體效果卻不免予人一種「馴服」感的調子（tame effect）。造成這種結果的原因之一，是哈得森根據研究的結果，研判尼金斯基的《春之祭》其實是《牧神的午後》語彙風格的一種延伸，因為他強調在新作中回歸到「靜態的暗示效果、嚴格精簡但節奏清楚的姿態與動作」[35]，所以據此而作之重建作品，其舞蹈風格不如一般人所想像的那般狂野有力。

Kisselgoff 則以歷史性的眼光肯定哈得森的作法，即尼金斯基的《春之祭》雖然是「跺腳踩踏之舞」（stamping dance），但它可能不是我們長期以來被引領去相信的那種「重荷型舞蹈」（weighted dance），更沒有抓狂或是放肆的精力。再者，在《春之祭》首演七十多年後又再重現的《春之祭》，面對的是對音樂業已非常熟悉、且習慣於龐大聲響的閱聽者，在真正要做出公正的評價前，我們對於閱聽者理解的「前結構」必須有所覺知，也必須去除當下歷史處境所賦予我們的成見。

34. 取自Richard Taruskin, *Stravinsky and the Russian Tradition: a Biography of the Works through Mavra*, 874.

35. Millicent Hodson, *Nijinsky's Crime against Grace*, xv. 亦參閱DVD：*Stravinsky and Ballet Russes* (Bel Air Classiques, 2009).

尼金斯基在接獲《春之祭》的任務時，不過是二十三歲初出茅廬的編舞新手，他從音樂最終段「被揀選者」（the Chosen One）的獨舞著手，在熟悉整體音樂的過程中，之後才確認整齣舞碼需達到四十六位舞者參與的規模。根據哈得森的說法，尼金斯基所設計之「被揀選者」的獨舞，顯現出一種具非凡勇氣的英雄形象，而非可憐可悲的造型表現，她雖是命運作弄下的犧牲者，但始終立足在固有的生命力量之上。[36] 由此可見尼金斯基延續《牧神的午後》古體風格而有的進一步演繹，乃是以節制性的力量詮釋悲壯而具尊嚴的犧牲祭典，屬於他的「現代性」仍然在一種高更（Paul Gauguin，1848-1903）原始主義或是帶有幾何造型的俄國新原始主義（Neo-primitivism）之氛圍裡。更有甚者，他所設計的動作造型必定也參考來自羅瑞奇所提供的資料，羅瑞奇本身象徵主義風格的繪圖常呈現出精緻化的原始氛圍，相信對尼金斯金亦產生相當的影響力。

然而，另一個使尼金斯基《春之祭》看來不夠「精彩」的原因，恐怕還是來自當時音樂演奏的限制。尼金斯基在《春之祭》的編舞階段，其對音樂的認識純粹來自鋼琴彈奏與其樂譜，在此他所得到的不諧和音刺激、不尋常聲響與力量的感受等，與管弦樂演出之豐富效果自是相差甚遠。嚴格說來，尼金斯基的《春之祭》其實是鋼琴版的《春之祭》舞碼，因此我們對它的想像與期待，必須對此背境有所認知。[37]

36. 同上註，頁xi.

37. 關於編舞家根據《春之祭》鋼琴版或管弦樂版本而產生的差異性，Stephanie Jordan 在 *Stravinsky Dances: Re-Visions across a Century* 中有所討論。

數位時代與台灣的《春之祭》演義

　　無論如何，尼金斯基這齣曾在媒體上被稱為「逆反優美的罪愆」（crime against grace）之舞碼，隨著重建工作告一段落而還給他較公正的歷史地位，爾後這個版本的持續演出也深化了西方舞蹈傳統的歷史感。令人驚異的是，當時序邁入1990年代，新的《春之祭》編舞不減反增，無論是西方或東方底蘊的身體，編舞者將各種可能的元素或意識狀態以不同形式滲入其中。

　　不過史黛芬妮・喬丹觀察到新世代編舞者開始以另一種角度面對《春之祭》音樂這個龐巨怪物——原來史氏管弦樂版的《春之祭》，其巨大的聲響力量一直讓編舞者有難以承擔的壓力，換句話說，許多人認為舞蹈的能量很難與音樂的力量匹配，因此有些舞者開始把音樂當作一個舞蹈以外的角色，將音樂無與倫比的力量視為超越他們的另一種存在體。如此一來，《春之祭》就再也不必然是群舞的專利，個體與龐然大物對話的可能性就此展現。[38]

　　在二十一世紀數位時代來臨之際，人類與物件間屬於個體／龐然大物的對話，或是真／假、虛／實間的對應，《春之祭》顯然也沒有錯過此中奧秘。對於奧地利裔的作曲家兼媒體藝術家克勞斯・歐伯梅耶（Klaus Obermaier）而言，由於人類所處的環境愈來愈虛擬化，關於感官的真實性問題遂浮現出來，「這是因為我

38. Stephanie Jordan, *Stravinsky Dances: Re-Visions across a Century*, 476.

們的感覺認知、時空的連續性、實體／虛擬及事實／假造之間的界線日趨模糊，這樣的變化帶領我們步向存在的極限。」[39]

因之，歐伯梅耶在其《春之祭》（2009）將獨舞者置於虛擬的三度空間中，以立體照相系統（stereoscopic camera systems）捕捉其影像，然後經電腦過濾與操作，使觀者能藉由3D眼鏡而對台上舞者有虛擬之立體感受。舞者則隨著音樂的動態及結構而產生交互作用式的變形，或是以多重虛擬分身的形態出現，箇中不乏舞者畸形地延伸手腳的長度、或是讓肢體以怪誕方式聯結的詭譎造型，這些不尋常的視角與時間疊置的效果，促使觀者對舞者身體與動作操弄的過程有新的感知。

歐伯梅耶透露此作品中的音樂動機，以互動之方式影響及操作3D投影，暗示音樂在此所扮演的角色相當重要，當然其獨特影像亦有不可忽略的時代性意義。對歐伯梅耶來說，儘管舊時代信仰與新時代科技都充滿著對人類幸福的允諾，當獨舞者——「被揀選者」——置於虛擬環境中，她與音樂、空間的互融，即象徵人類為追求永恆幸福的一種現代化獻祭。

觀諸這一百年來著實精彩的《春之祭》演義，台灣的情形又是如何呢？「雲門舞集」的林懷民率先於1984年以充滿鋼筋水泥

39. 克勞斯・歐伯梅耶的《春之祭》在2009年3月28、29日於台北國家音樂廳上演，此處資料多取自該場由歐伯梅耶所撰寫的節目單內容，並夾雜筆者親身觀看的經驗描述。

的都市叢林為背景，陳述現代男女生活困境，成就台灣的第一個
《春之祭禮‧台北1984》；2001年「台北首都芭蕾」的李淑惠，
在《春之祭典——追尋祖靈》中以阿美族祭儀為基礎元素，嘗試
融合芭蕾與原住民舞蹈；2004年吳義芳領軍的「風之舞形」嘗試
以京劇融入舞蹈，搭配史氏《春之祭》的音樂；2009年「台北室
內芭蕾」余能盛的《2009春之祭》以台北為背景，安排舞者在愈
益窄小的空間中舞動，藉以表徵他們淪為此城市之祭品。[40] 之後
較為人所矚目的是2010年「世紀當代舞團」的姚淑芬以其《春之
祭》榮獲第九屆台新藝術獎，其得獎理由為：

> 《婚禮／春之祭》氣勢恢弘且具深度，挑戰台灣舞蹈之動
> 作慣性、主流審美與性別規範，呼應西洋舞蹈史上曾發生的革
> 新創舉，在歷史、文化、性別面向具有批判性與開創性。對照
> 編舞家姚淑芬過往作品，本製作突破性大，不懼醜陋與實驗。
> 此外，整場演出結合王攀元畫作的多媒體投影，開拓東西對話
> 空間，讓本演出不只是一個西方作品的詮釋版本，更是向本地
> 藝術家致敬的最佳典範。[41]

40. 以上資料皆取自當年度報刊報導。

41. 見台新銀行文化藝術基金會：http://www.taishinart.org.tw/chinese/2_taishinarts_
 award/2_2_top_detail.php?MID=3&ID=4&AID=13?MID=11&AKID=&PeID=143

圖2-2-10：姚淑芬《婚禮／春之祭》劇照之一
（世紀當代舞團提供）

　　姚淑芬以《春之祭》作為創團階段性成長的作品，一方面檢視自身情慾流轉，一方面帶領年輕舞者挑戰音樂的難度與開啟慾念之肢體語言，能被藝術界肯定，殊為不易。2013年「新古典舞團」的劉鳳學剛好參與了《春之祭》百年朝聖之旅，她借鏡商朝開國明君商湯王的故事，將《春之祭》變身國君為了人民寧可獻祭自己的東方文本。劉鳳學在此展現了她對音樂的敏感度，舞團與音樂節奏、力度方面的配合相當密切，高度的整合性可說適切地表達了獻祭的尊嚴與高貴。

　　儘管《春之祭》音樂對編舞家是如此重要的繆思，然而放眼西方現代舞壇，幾位赫赫有名之編舞大師如巴蘭欽、康寧漢（Merce Cunningham，1919-2009）與季利安（Jiri Kylian，1947- ）等在此潮流中卻對其編舞付之闕如，可見真正的樂舞融合，還是繫於編舞者與音樂風格間的相應默契，以及彼此間氣質性的對話。不過難能可貴的是，《春之祭》所擁有之深厚的舞蹈傳統，並不因他們的缺席而有所遺憾。

四、繪聲繪影：多媒體年代中的《春之祭》

高雅藝術進入大眾媒體與傳播領域

　　基本上，西方世界在史氏《春之祭》創作的時期，已開始邁入蓬勃發展的機械複製年代，機械應允了藝術作品的複製——攝影、電影、唱片——因此顛覆了過往藝術作為一種在公共廳堂沉思冥想之對象的可能，或是翻轉其作為祭典儀式之一部分的角色。換言之，當傳統觀念裡高不可攀的藝術仍繼續在殿堂裡有所演繹，更多的普羅大眾開始藉著複製性作品進入藝術世界，在某種程度上，他們擁有為自己的生活添加色彩之自主權。可以想像的是，當正襟危坐的聽眾在音樂殿堂裡領略那可能屢聽而不懂的音樂時，那難以收受的情緒確實會驅迫不少人步出演奏廳堂；當聽眾面對外界萬花筒般的花花世界時，作曲家仍依照傳統要求他們保持專心一致聆聽純音樂的習慣——此種期待無疑已受到前所未有的挑戰。

　　與音樂直接相關的機械裝置自然是留聲機，二十世紀以來的留聲機為人聲與新興的散拍旋律提供了機械性的延伸，也被當代某些主潮流推到中心位置，人們願意接受新的進展、新的言談形式、新的舞蹈節奏，這接受現象本身，便直接證明在這些新事物的背後，有著與它們重大相關的實際趨勢發展。人際關係中出現新的重點、節奏、細微差別，使得這種表達發生意義。[42] 早期單面七十八轉唱片

42. Marshall McLuhan（麥克魯漢）著，鄭明萱譯，《認識媒體》（台北：貓頭鷹，2006），頁320-1。

所能錄製的音樂長度有限，因此僅能錄製短小樂曲，並透過收音機傳播；真正對古典音樂的傳播具革命性意義的，是在第二次世界大戰後，較堅固耐用亦能在單面錄製長達三十分鐘樂曲的黑膠唱片。往後人們逐漸趨往立體身歷聲的境界，並把古老或現代的多國聲音文化，無限制地帶進我們的生活裡。

　　學者麥克魯漢在1960年代觀察此現象，即認為：

> 　　當一個媒體變成深度厚度經驗的手段，舊有的分類如「古典」、「大眾」，或者「高品」、「低品」就不再適用⋯⋯，當長效黑膠唱片與高傳真、身歷聲到來，深度切入音樂經驗的手法也已到來。每個人都不再對「高品」卻步，嚴肅人也不再對通俗音樂、文化感到噁心。任何以深度著手之勢，都如同最了不起的大事一般，得到人的關注、興趣。因為「深度」意指「處於關係之中」，而非處於孤絕。⋯⋯ [43]

　　麥克魯漢以如此樂觀的眼光看待古典經典大眾化的可能，真正的狀況又是何如呢？時序溯往至1930年代，當時迪士尼公司有心以嶄新的技術為基礎，意圖透過卡通動畫將高雅藝術文化帶給一般大眾，因此當研究人員著手以火山、浪潮、恐龍等素材來表現地球初始成形的狀況時，海頓的《創世紀》是他們唯一所能想到的藝術音樂。然而這首音樂似乎欠缺史詩般宏偉壯麗的格局，

43. 同上註，頁326-7。

故迪士尼以此問題就教於指揮家斯托科夫斯基，指揮家大膽地提出了使用《春之祭》的建議，此音樂加動畫的成果後來即收錄於1940年出品之《幻想曲》（*Fantasia*）中。[44]

嚴格說來，《幻想曲》製作的過程不算順暢，結果亦不盡如意。由於迪士尼與斯托科夫斯基為順應劇情腳本而對音樂做了不少更動，史氏對此大為不悅，他甚至批評視覺部分的製作其實是一種愚蠢的作為，對於他的音樂是一種「危險的誤解」（a dangerous misunderstanding）；他也不屑音樂是否可讓更多人聆賞，因為「群眾對藝術無任何加乘作用」（The mass adds nothing to art.）。史氏輕蔑之語與倨高的態度，得到當時某些評論者的應和，因為在他們的眼裡，讓卡通來演繹古典音樂簡直就是一種褻瀆。另一方面，一般大眾對《幻想曲》「道貌岸然」的演出亦有所遲疑與迴避，因此以商業性的考量來說，《幻想曲》在出片之始並不算成功，這種情況直到三十年後才有所改變。根據學者 Nicholas Cook 回憶自己在1970年代初期，想進電影院看《幻想曲》卻受阻於大排長龍而無法如願的親身經驗，可以想像當年影片重見天日的盛況。

《幻想曲》的另一個重要意義是迪士尼對現存音樂（existing music）的深化應用，也就是說，《幻想曲》的動畫是跟隨著音樂而設計與調整，而非音樂跟隨畫面而有所調整裁減（這是後來較

44. *Fantasia*之相關資料參考Nicholas Cook, "Disney's Dream: *The Rite of Spring* Sequence from 'Fantasia'" in *Analysing Musical Multimedia*, 174-214. 以及DVD《幻想曲》（台北：沙鷗，2000）。

流行的影像配樂作法），因此這種「音樂影片」對音樂的完整保
留度很高。

平實而論，迪士尼以描繪宇宙渾沌初開、地球啟動生命機
制與其盤古開天的恐龍演化歷程來演繹《春之祭》，這屬於《幻
想曲》中唯一現代音樂風格的作品，透過動畫平易近人的模式，
讓許多成年人有機會認識《春之祭》，更使小朋友們有機會聆聽
《春之祭》長大，並為許多後來走向音樂或舞蹈生涯的藝術家們
營造了難忘的現代音樂聆聽經驗。經由迪士尼廣泛的傳播能力，
《春之祭》不拘於一時一地的普世性格，可說透過複製品傳送至
蒙受西方文化影響的世界。

事實上，《幻想曲》的效應在史氏過世後始蓬勃發酵。不
過，若我們瞭解當1957年美國波士頓交響樂團演奏《春之祭》
時，仍有兩百位聽眾直接走出音樂廳[45] ——兩個事件相隔十餘
年，卻有如此強烈反差的接受度，不禁令人反思箇中原因所在。
某種程度說來，麥克魯漢所謂藉由媒體「弭平古典與大眾文化差
異性」的說法，對其他艱深的現代音樂不見得有效，但對《春之
祭》而言卻是有效的。誠然，《幻想曲》寓教於樂、把高雅藝術
嵌入大眾傳播媒介而再創新意的現象，無論在動畫史或是西方藝
術音樂史中，都是一件值得書寫與討論的事件。從教育的眼光來

45. Mark DeVoto, "The Rite of Spring: Confronting the Score," *The Boston Musical
 Intelligencer*：http://www.classical-scene.com/2008/10/28/the-rite-of-spring-confronting-
 the-score/

看，《幻想曲》中動畫與音樂結合的成果，縱使不符合作曲家創作的原始初衷，但它或可作為教育者的教材以推廣所謂的藝術音樂，其中又以《春之祭》的推介最具影響力。

除了《幻想曲》之外，另一個著名寓教於《春之祭》的例子要等到二十一世紀初才被啟動。《舞動柏林》（*Rhythm is it !*，2005）是柏林愛樂指揮拉圖（Simon Rattle）於2003年所主導的一項活動記錄片，片中記錄來自德國各地不同國籍約二百五十位青少年，如何在 Royston Maldoom 的舞蹈編排指導下進入《春之祭》世界。在十二週的排演過程中，他們歷經各種信心危機、高低情緒起伏、懷疑與熱情變動等的心路歷程，嘗試領略未嘗踏過之境界。編舞者特別強調箇中學員專注力與訓練紀律的重要性，以威嚴有度之態度讓這些多數處於社會邊緣性的學員，建立自我存在的尊嚴與價值感。[46] 爰此，記錄片本身已變成一個教育上發人深省的教材。

拼貼、挪用、改編的商業性應用

機械複製年代帶給音樂教育文化上的巨大影響，不僅止於傳播上的無遠弗屆與流通於各種階層的可能性，作品本身的片段性拼貼、挪用、改編以作為廣播、廣告、電影或其他商業性應用，更改造了音樂生態。在社會學家阿多諾（Theodor Adorno）眼裡，這種分散的、偶發的、消滅了「結構性的」完整之聆聽，雖然造

46. *Rhythm it is !* http://www.digitalconcerthall.com/en/concert/101/maldoom(Berliner Philharmoniker)

就了招牌曲調、商業化的經典，但貶低了古典音樂的價值，從聽覺文化的角度來說，此不啻為一種倒退的現象。然平實而論，對一般充斥著異化狀態的社會來說，普羅大眾對藝術的需求往往是「散心」的成分遠大於「專心」的成分，阿多諾的批判固然有道理，但這屬於對人類精神之理想層面的鞭策，對那已然充滿著現代性問題的社會，並不具有效落實之意義。

是以，當《春之祭》在電影 *Coco Chanel & Igor Stravinsky*（2009）[47]中被片段性的改編與挪用，而拼湊出真假虛實、藝術與娛樂兼具的影片時，它的爭議性反而遠低於音樂完整度高的《阿瑪迪斯》（*Amadeus*，1984）。受益於《春之祭》舞蹈部分重建的結果，此電影開頭的部分，可說相當平實地將《春之祭》首演的混亂狀況揣摩建置出來，使閱聽者的歷史想像初次有客觀具體化的可能，但電影中後來描述史氏在1920年代仍持續埋首處理《春之祭》而忽略其他音樂的情節，則顯然是一種為《春之祭》而《春之祭》的手法。換句話說，《春之祭》在此不僅表現為一極具戲劇性的音樂主題，也是一個半虛構故事中的優美架接物。

由於電影本身受限於影像敘事的各種條件，因此《春之祭》音樂不免以分割的狀態呈現，猶有甚者，是電影片首《春之祭》〈導奏〉音樂的「變聲」處理，更積極配合了萬花筒的影像變化而展現，賦予其華麗又詭異的氛圍。毫無疑問的，結構性的完整

47. 參閱DVD：*Coco Chanel & Igor Stravinsky* (Sony Pictures Classics, 2009).

聆聽在此已蕩然無存，摘要式的舞蹈觀賞也有其不得不然的必要性。事實上，若從後現代的角度而言，作品的意義或可在消費的層次上被人們產製、更動與管理，以 *Coco Chanel & Igor Stravinsky* 為例來看，此電影本身（特別是前半部分）對嚴肅音樂的產製處理可說是相當成功的，它對一般觀眾所提供的進入高雅文化之切入面，有其不可抹滅的貢獻度。

不過殊為可惜的是，*Coco Chanel & Igor Stravinsky* 後半段走入虛擬臆測的情節，編劇與導演詮釋兩位主角情愛所表現的商業性煽情取向，不可避免地惹人非議，因此整個電影的藝術價值遂大幅滑落。誠然，人類在消費的層次上能否堅持精神性的揚升，實在是頗具挑戰的考驗，而如何在嚴肅的藝術與低俗的情色間求得平衡，乃是人類永恆的課題。

由配合新編的舞蹈而出現在電影《末代舞者》（*Mao's Last Dancer*，2009）的《春之祭》音樂，則有它寫實與戲劇性的意義。《末代舞者》乃根據中國舞者李存信的同名自傳改編而成。[48] 話說李存信自1973至1981年從山東到北京學習芭蕾舞，1981年以見習生身份到美國後，感受到此環境對自己生涯發展的重要性，因此投奔西方，從此他一方面飽受家人可能在家鄉遭遇不測的心理折磨，另方面也力爭上游進而成為世界知名的舞者。電影最後呈現李存信

48. 參閱DVD：*Mao's Last Dancer* (Last Dancer Pty Ltd and Screen Australia, 2009)改編自Li Cunxin, *Mao's Last Dancer* (New York: Walker & Co., 2008).

在1986年與美國休士頓芭蕾舞團表演時，於謝幕時與父母在台上相見的戲劇性經過。為了電影中所必須呈現的諸多風格相異之片段性舞蹈，製片團隊邀請澳洲編舞家 Graeme Murphy 為此影片編舞，其中包括以蓋西文（George Gershwin，1898-1937）音樂為主的片段，也有耳熟能詳的芭蕾經典《天鵝湖》，另有中國文革時期的樣版芭蕾，也有在美國演出的中國風芭蕾。

在電影接近尾聲處，編舞者以三分多鐘的《春之祭》建立此影片的戲劇性高潮。這裡《春之祭》的音樂只擷取少許的〈導奏〉，大體是由最後〈獻祭之舞〉的強烈音響與衝撞動作中，營造了藝術上的、情緒上的激動性，李存信在《春之祭》精彩的演出後沈浸於熱烈的掌聲裡，卻不期然地見到懸念已久的父母親，彼時電影夾雜著以中國笛與二胡為主的配樂，配合李存信在台上向至親敬跪——此等中國親情倫理觀的感性與之前充滿壯烈犧牲情懷的衝撞感，顯然是極大的反差。雖說《春之祭》的壯烈感不無影射男主角過往生活的情境，但藉由表演本身的鋪陳，更造就戲劇中必然之張力。

由以上諸影片之初探可見，無論在音樂或是舞蹈的面向，《春之祭》透過不同脈絡的演繹，不斷鞏固其無可撼搖之地位，而這些頗具水準的相關影片，可說持續強化其作為現代經典的認證。《春之祭》搭配其罕有的傳奇身世，特有的音響激情，而因緣際會地躬逢多媒體年代繪聲繪影的盛況，成為現代音樂家族中稀有的明星與公眾者，從某種角度而言，它也是得天獨厚的驕子。

五、現代主義的孤傲vs.後現代的變身與滲透

「異化」中的狂亂本質與客觀呈現

　　從1913年現身至今，《春之祭》音樂本身的再現，對文化景觀造成巨大的影響。即使一百年來人類的環境多所變動，《春之祭》卻在相異的社會脈絡中不斷被演出，它的不諧和音響並未因世代更迭而成為和諧悅耳的音響，卻在人們心中形塑了一種超越種族的共鳴。反觀同時期如表現主義幾位作曲者的不諧和音樂，一樣是解放傳統調性的音樂，卻往往叫好不叫座，真正成為一種「獨白」式的音樂景觀。

　　更有甚者，是《春之祭》成為編舞者們源源不絕的創作靈感之一。如果說原始的《春之祭》版本是一種對遠古祭典的詮釋，爾後的《春之祭》即是諸多對二十世紀當代「異化」狀態的想像，那起源於音樂的詭異、躁動與破壞力，賦予肢體狂暴的肌理，為人心最原始的騷亂心緒做了合理化的詮釋。真正說來，《春之祭》是一部充滿「主體文化」（subjective culture）的作品，其中滿溢著史特拉汶斯基對於生命根源的體認意識，但他從過往文化遺緒擇取本質要素並演繹之，同時又超出特定侷限的空間與時間，終究指向具有獨立超越生命（more-than-life）的狀態，從而形成了一種「客觀文化」（objective culture）的實質體，不僅輝映現在，也照耀未來。

　　這種客觀文化之得以型塑成功，音樂本身的可及性與熟悉感是其關鍵要素。無論對演奏者或是欣賞者而言，《春之祭》都是具高度挑戰性的作品，但得益於機械複製品的傳播效益，方便

的可及性造就了聽者的熟悉感，進而促使閱聽者主動對它有所回應。基本上，人們遊走於多種媒體之間，但又必須將所接觸的媒介及訊息與予以組織，因此閱聽人總是為自己建構一個有意義的媒介秩序，使之成為一個與自身生活相容的世界。閱聽人生活在日益複雜的環境裡，不再滿足於僅以一種媒介享受他們揀選的產物，尤有甚者，是互動性科技讓閱聽人也可以成為訊息的傳佈者和意義的產製者。[49] 自從電腦程式語言（programming language）在1980年代以其愈益成熟的發展，而普及性地滲透於一般人的生活之後，人類歷史再也回去不了過去類比式的「純真年代」，對於數位科技的依賴確是與日邊增。

史氏對自動鋼琴（pianola）的迷戀與投入，似乎也暗示其個人的美學癖好正呼應著機械、數位年代的特質，易言之，機械性裡精準無誤的計算規則，在某種程度上可將《春之祭》音樂中難以預期之節奏組合或不規則的音型句法、以及令人眩暈的狂亂本質，給予客觀冷靜的呈現；聆聽者可能在既困惑又痛快的「受虐」經驗裡，暫時不帶情感地在失序狀態裡徘徊。基本上，相比於其他飽含情感的音樂作品，《春之祭》與現代電子合成器本身冷靜的聲音特質謀合性較高，筆者在前言中所提到的《春之祭》動畫圖形樂譜，就同時在繪圖與音樂中利用了數位媒材精準計算的特性，而造成音樂／圖形表現上同位的平行性，它們並未因經由數位複製而有重大的藝

49. 盧嵐蘭，《閱聽人論述》（台北：秀威資訊科技，2008），頁157。

術性損失。也就是說，《春之祭》數位化的演奏效果與人工的演奏效果，差異性並非以千里計，反而是相當接近的狀態。

多義解讀・變身有道

如此看來，《春之祭》既是如此科技，但它先天上又與最原始的身體性密切結合。基本上，二十世紀可說是人類運動覺崛起的時代，運動覺可能涉及軀幹、關節、肌肉、觸覺、視覺乃至聽覺等，簡言之，它就是我們以身體為媒介的動覺與其他感官體系的交涉現象；由於運動覺備受重視，人類的身體從此得到更多的關注與研究。事實上，若從歷史性與人類學的角度來看人類的身體，二十世紀恐怕是其經歷最深刻變革的世代，因為此時期身體的獨特性、身體被投射的目光、以及身體與身體之互動關係，再再引起廣泛的討論，其理論的建構也對思想界造成極大的衝擊。

的確，種種前所未有的現象令人又愛又怕：人體從未如此深入地被醫學視覺技術洞察；私密的性別身體從未經歷如此高密度的曝光；表現身體所遭受的戰爭和集中營暴行的影像在我們的視覺文化中達到了無與倫比的程度；以身體為對象的表演也從未如此接近身體的騷動，當代的繪畫、攝影、電影都呈現出這種騷動，並由此建立身體的形象。[50]

50. Jean-Jacques Courtine主編，孫聖英、趙濟鴻、吳娟譯，《身體的歷史—目光的轉變：20世紀》（*Histoire du Corps: Les Mutations du regard. Le XXe siècle*）（上海：華東師範大學，2013），頁3。

　　對舞蹈藝術而言，身體的解放正表徵著舞蹈語言的自由，而舞蹈內涵的表達自然也脫離不了對整個社會身體文化的衝擊，是以當《春之祭》音樂似乎「正確」地符應編舞家的各種想像時，它為閱聽者提供各種或隱或顯之象徵譬喻：恐懼、死亡、性慾、愛恨、殘暴、狂喜、莊嚴，這些聯繫無須言語多做解釋，是身體直接可從聲響之刺激中感受到的，這可解釋何以《春之祭》之後的《春之祭》一直有再生而具說服性的能量，特別在1990年代後到達鼎盛之境，其多義之解讀歷經百年而沒有疲乏的現象。

　　整體而言，《春之祭》風起雲湧之勢有其歷史進程裡因緣際會的機遇，以效果歷史的角度來看，適可媲美貝多芬《第九號「合唱」交響曲》對後世的啟發與鼓舞；後者若象徵十九世紀充滿人道關懷與希望的時代，前者則表徵了二十世紀動盪不安又對犧牲祭獻充滿指涉意義的時代。作為一位現代主義者，不無傲氣的史氏支持高雅／流行文化的分界，但他的音樂進入後現代主義時代之際，後現代文化所標榜的高雅／低俗、商業／藝術文化等概念模糊與崩解之概念，直接對《春之祭》各種各樣的挪用與拼貼進行合法化。

　　有趣的是，《春之祭》早已超越史氏的意志而穿梭於各種藝術領域、飛舞於各個階層人民的生活裡，在無數原型與變形的樣貌中，似乎無出入而不自得。當今的人們透過一個與他們無甚相干的古老東歐的儀式祭典，體認個人當代社會情境並尋求救贖與解脫之道；在此過程中，《春之祭》的「靈光」或閃或滅，或從或去，它的整全與碎片、創造與毀滅性，並置共存；而它被多所挪用的歷程不但記錄了歷史、人心的變化，更在音樂與舞蹈人的愛恨關係中，體

現藝術交流中位階更迭輪轉的真相。誠然，《春之祭》成為二十世紀以來一個大眾情感的寄託物，在古典音樂界中，其所掀起的風潮與滲入一般民眾生活的程度，除了貝多芬的《第九號交響曲》差堪比擬，短時間內恐難有其他作品可望其項背。

圖2-3-1：舞者Diana Adams和Arthur Mitchell表演《阿貢》〈雙人舞〉之劇照（©Martha Swope, 1957/The New York Public Library）

2·3

閱聽《阿貢》：
音樂與舞蹈人的對話錄

　　《阿貢》（*Agon*）是什麼呢？簡單地說，它是一部由史特拉汶斯基所發想的芭蕾舞蹈作品，其音樂與舞蹈分別由史氏與巴蘭欽完成，史氏並將此作獻給巴蘭欽與科爾斯坦——這兩位是作曲家持續為舞蹈世界貢獻心力的有功者。1957年十二月一日《阿貢》在紐約首演，觀者賞畢即知：現代芭蕾經典之作，捨它其誰！知名藝術家杜象（Marcel Duchamp，1887-1968）欣賞完後，直道像是回到當年《春之祭》首演的感覺。

　　對於紐約以外的音樂舞蹈愛好者，想要觀賞完整的《阿貢》並不容易，還好現在的Youtube造福許多嚮往表演藝術的有心人，最近亦有完整表演的DVD發行。一位音樂人與舞蹈人預先做足了功課，準備一起觀賞《阿貢》表演，並手持樂譜互相討論。以下對話D代表舞蹈人，M代表音樂人。

Edwin Denby, "Three Sides of *Agon*," in *Portrait of Mr*. B, 147.
參閱DVD：*New York City Ballet, Montreal, Vol. 2* (Video Artists International, 2014), *Agon* performed in 1960.

（一）

D：Agon究竟該就法式發音ahgohn來發聲，還是就希臘式發音ahgoon好呢？

M：既然這個詞來自希臘，我們就盡量用希臘式發音吧，這是我選擇《阿貢》而不是《阿岡》作為中文音譯的原因。史特拉汶斯基取名的靈感來自艾略特（T. S. Eliot，1888-1965）的詩作，其中提到希臘劇作大師埃斯庫羅斯（Aeschylus）和歐里庇得斯（Euripides）之間的偉大「agon」——這可能是運動競技、戰場爭鬥、或是公共集會的辯論，希臘人透過 agon 來證明自己優異的本領。

D：是的，agon 於希臘文中影射「角力」或「競爭」的意思，在史氏／巴蘭欽的 *Agon* 則意味著男女間的張力，黑與白的對比，是一種慶祝差異、高度競技的扣人心弦的比賽。也許奧林匹克競賽的想像是一個活化此作品的起點，只是這當中並沒有輸贏，而是機智與勇氣的展現。

M：科爾斯坦早在1948年《奧菲斯》演出受到歡迎後，即不斷催促史氏創作希臘三部曲的最後一幕——也就是說，科爾斯坦希望以1928年的《阿波羅》與《奧菲斯》作為前二幕，並期待有最後一齣芭蕾來總結這希臘系列的創作。不過，史氏先是埋首於歌劇《浪子的歷程》，後來又因種種原因延宕，因此直至1957年《阿貢》才大功告成，哇！這些依序分別相距二十年與九年時間所造就的希臘三部曲，也真是一種因緣際會的奇蹟。

　　不過，《阿波羅》與《奧菲斯》都有清楚的希臘神話作為依據，《阿貢》除了一點希臘式概念以外，其實也可以說和希臘無關，你怎麼看這個現象呢？

　　D：其實史氏在構思第三部作品時，在結構上已把《阿波羅》與《奧菲斯》考量進來，因此他曾表達為了平衡或「克服」這兩齣整體上趨向慢而莊嚴的音樂，他必須創作一齣趨向快樂而有趣的芭蕾。往後這希臘三部曲作為系列演出項目時，史氏堅持由《阿波羅》開始，《阿貢》接續下去，《奧菲斯》作為收尾。以此觀點來看，《阿貢》雖然不具備希臘神話內涵，仍無損它身為希臘三部曲一份子的身份。但是《阿貢》一個較直接的淵源倒是與法國有關——透過研讀法國人 François de Lauze 的舞蹈論述《舞蹈之道》（*Apologie de la danse*，1623），史氏以類似像組曲（suite）的模式串起若干宮廷舞蹈。

　　但《舞蹈之道》不僅是如何跳舞的手冊而已，它也論及法國路易十三、路易十四的宮廷教養與外交禮節，是一種古典主義神聖性美德的宣揚與證言；這類充滿優美禮儀的貴族態度正是史氏、巴蘭欽與科爾斯坦極力推崇的美感。史氏對《舞蹈之道》中的布朗爾舞曲（Bransle）情有獨鍾，那是當時的一種圓舞（circle or round dance），作為最古老的群舞之一，布朗爾舞曲在當時的舞會中常作為開場白。據說這些表面上是法國曲調的舞曲音樂，其實都有希臘節奏的根底……。

　　另一方面，《阿貢》本身也具有某種未來性，巴蘭欽將它比喻成IBM的電腦，他在首演的節目單寫道：「它是一部機器，但

是個會思考的機器……它透過動態的身體，在空中呈現一個丈量好的結構體。」[1]恰巧的是，蘇聯也在1957年發射人類第一顆人造衛星，正式開啟太空世代的紀元。

M：據我瞭解，《阿貢》音樂本身的首演其實並沒有特別引人入勝，當時樂評以冷淡但禮貌的態度回應它，許多過去的忠實擁護者為史氏轉向音列創作手法而感到有所不解，或是有種被背叛的感覺，但是透過巴蘭欽視覺、動覺性的詮釋與補充，《阿貢》得到了新的生命。小提琴家米爾斯坦曾說：「要不是巴蘭欽，史特拉汶斯基晚期的作品恐怕還是侷限於一小撮專家的圈圈裡。」[2]此話並不誇張。

真正說來，《阿貢》對史氏與巴蘭欽來說，都屬於他們創作生涯中重要的風格轉折性作品。七十五歲的史氏寶刀未老，將音列手法玩弄於股掌間，帶出屬於他特有的音響色澤，進而誘引五十三歲的巴蘭欽，為現代芭蕾開創了另一種可能性。史氏瞭解對一般人的耳朵來說，類似像序列音樂這樣的作品並不容易被接受，所以他有意識地避免過長的音樂，巴蘭欽與他商討《阿貢》的音樂時，兩人共同決定此舞碼總長約二十分鐘（最多到二十二分鐘），為了讓聽者熟悉內涵，所以每段音樂的導奏都一樣，每段變奏曲不超過一分鐘，屬於女孩的變奏曲則設定在一分鐘二十五秒……。[3]

1. Charles Joseph, "The Making of Agon," *Dancing for a City*, 99.

2. Nathan Milstein and Solomon Volkov著，陳涵音譯。《從俄國到西方》（台北：大呂，1994），頁280。

　　D：讓我們來看看《阿貢》的大架構吧。史氏為《阿貢》十二位舞者（四男八女）所做的音樂，大體是依舞者人數變化而標示出十幾個小段落，在現行的樂譜中並沒有大段落的提示。但若循其手稿題綱所明示之資訊，則可明確分為大三段[4]：

第一段		I
之一：四人舞（四男）		(i) Pas-de-Quatre (4m)
之二：二組四人舞（八女）		(ii) Double Pas-de-*Quatre* (8f)
之三：三組四人舞（四男八女）		(iii) Triple Pas-de-*Quatre* (4m 8f)

第二段		II
A：前奏		A：Prelude
（第一個三人舞）		(First Pas-de-Trois)
之一：薩拉邦德（一男）		(i) Saraband-Step (1m)
之二：嘉雅（二女）		(ii) Gailliarde (2f)
之三：尾聲（一男二女）		(iii) Coda (1m 2f)

3. Lynn Garafola, ed., *Dancing for a City*, 166. 巴蘭欽訪談內容。

4. 手稿題綱資料來源：Irene Alm, "Stravinsky, Balanchine, and *Agon*: and Analysis Based on the Collaborative Process," *The Journal of Musicology* (vol. 7, number 2, spring 1989), 254-69.

B：間奏	B：Interlude
（第二個三人舞）	(Second Pas-de-Trois)
之一：儉樸布朗爾舞（二男）	(i) Bransle Simple (2m)
之二：快樂布朗爾舞（一女）	(ii) Bransle Gay (1f)
之三：雙重布朗爾舞（二男一女）	(iii) Bransle de Poitou (2m 1f)
C：間奏	C：Interlude
之一：雙人舞（一男一女）	(i) Pas-de-Deux (1m 1f)

第三段	III
之一：四組雙人舞（四男四女）	(i) Four Duos (4m 4f)
之二：四組三人舞（四男八女）	(ii) Four Trios (4m 8f)
之三：尾聲	(iii) Coda

　　M：啊！這很有意思，我過去從幾位音樂學者的分析來認識《阿貢》，卻是一種四段體，我以學者 Eric White 所寫的範本為例：

第一段	I
之一：四人舞（四男）	(i) Pas-de-Quatre (4m)
之二：二組四人舞（八女）	(ii)Double Pas-de-*Quatre* (8f)
之三：三組四人舞（四男八女）	(iii)Triple Pas-de-*Quatre* (4m 8f)
前奏	Prelude

第二段	（第一個三人舞）	II	(First Pas-de-Trois)

之一：薩拉邦德（一男）	(i) Saraband-Step (1m)
之二：嘉雅（二女）	(ii) Gailliarde (2f)
之三：尾聲（一男二女）	(iii) Coda (1m 2f)
間奏	Interlude

第三段 （第二個三人舞）	III （Second Pas-de-Trois）
之一：儉樸布朗爾舞（二男）	(i) Bransle Simple (2m)
之二：快樂布朗爾舞（一女）	(ii) Barnsle Gay (1f)
之三：雙重布朗爾舞（二男一女）	(iii) Bransle de Poitou (2m 1f)
間奏	Interlude

第四段	IV
之一：雙人舞（一男一女）	(i) Pas-de-Deux (1m 1f)
之二：四組雙人舞（四男四女）	(ii) Four Duos (4m 4f)
之三：四組三人舞（四男八女）	(iii) Four Trios (4m 8f)

　　D：這個嘛，我覺得有些奇怪，因為早在《阿貢》舞蹈首演時，評論者都知道這是三段體的作品。當時最支持紐約市立芭蕾舞團的舞評Edwin Denby，還直指第一段是所有參賽者的集合，第二段則是比賽本身，第三段是參賽者疏散別離的時候——無論你認同與否，《阿貢》之三段體絕對不是一個陌生的概念。

　　M：既是如此，我們還是優先以三段體作為《阿貢》之架構原則，其他的再說。讓我們看表演吧！

（二）

　　幕升起，第一段開始。四位男舞者背對著觀眾排成一列站立不動，他們白色貼身襯衣與黑色緊身褲的簡潔形象，襯映在單純的藍色背景上。突然，一個轉身，他們全面向前方，銅管的號角音樂以C音為主的推進音型（見譜例2-3-1，mm.1-4），開啟了充滿信心的序奏。接著〈二組四人舞〉以寶馬奔騰之節奏感，驅迫八位身著黑色連衣褲的女孩一個個依序展技踢腿，呈現無比的活力，後續無間斷地緊接著氣勢更龐大的〈三組四人舞〉，彷彿大型的運動展示場。

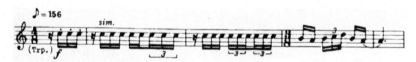

譜例2-3-1：《阿貢》，〈四人舞〉，mm. 1-4

　　M：一開始的〈四人舞〉其實就是全曲的序奏，它的最顯著特徵就是同音反覆的驅動力，類似形式的音樂也在後續的〈前奏〉與〈間奏〉中出現，這種古老的召喚儀式或是作為架構上畫龍點睛的東西，在《阿貢》競技式的場域氛圍裡是重要的。從這個角度看，我突然覺得《阿貢》其實是非常「公領域」的作品……。

　　D：是相對於「私領域」的「公領域」嗎？嗯，那我們可以想像這四位男舞者是負責開幕閉幕的成員囉！不知道你是否注意到，這

個號角音樂其實是由四位舞者的plié（一個屈膝動作）來啟動的。由於史氏的音樂以弱起拍開始，巴蘭欽讓plié落在沒有聲音的十六分休止符之正拍上，舞者藉此而點出音樂弱拍開始的素材性質。

M：真的嗎？難怪我剛開始看時有點疑惑，搞不清楚箇中的樂／舞關係，經你這麼一說，我明白創作者的初衷了。可是我必須說，這個plié動作太小，更沒有accent（重音式加強）的力

圖2-3-2：蒙德里安《百老匯爵士樂》

量，因此沒法點出它僅比強壯有力的小喇吧早十六分音符出現的意思，所以我還是把音樂聽成正拍開始，plié看起來幾乎是和音樂同時出現的。

D：哈！這究竟是編舞上的缺憾，還是作曲者故弄玄虛呢？不管如何，這些熱鬧的音響確實炒熱了氣氛，人愈多時樂器的使用也愈多，好一個大型開幕盛典！

M：史氏認為《阿貢》的舞蹈好比是蒙德里安（Piet Mondrian，1872-1944）的畫作，我猜想他指的應該是像《百老匯爵士樂》（*Broadway Boogie-Woogie*，1942-3，見圖2-3-2）這種象徵紐約活力的抽象作品吧。

　　D：我倒覺得巴蘭欽從人體造型出發的視覺概念比蒙德里安的抽象畫有趣多了。巴蘭欽喜歡大又充滿活力的動作，他的舞者不僅具備絕佳的速度感，更致力於清楚明確而優雅的表達，當然，最棒的部分是他們所擁有的音樂造詣。若說方法即是目的，那麼嚴格的古典芭蕾技術訓練是巴蘭欽的方法，也是他的目的，對他而言，豐富的情感來自於全然投入舞步，而非誇張的表現。

圖2-3-3：《阿貢》第一段結束時的排場（〈三組四人舞〉的中心區域劇照）。舞者展示單腳piqué（單腳屈膝足尖著地）的動作（©Martha Swope, 1982/The New York Public Library）

　　史氏作品最大的特色之一就是無刻不變的節奏律動，這無可預期的動能使得巴蘭欽在編舞上設計常有突如其來的方向轉折、停頓與出發，我特別喜歡《阿貢》裡的好些段落，伴隨最後一個簡潔短促之結束音而來的奇異造型，就像這一段結束時的排場，只是一個單腳 piqué（單腳屈膝足尖著地，見圖2-3-3）的動作，在平衡對稱的團體造型中卻顯得如此有力量。

（三）

　　第二段A的〈前奏〉過後，「第一個三人舞」正式開始。先是男獨舞者〈薩拉邦德〉登場，再來是兩位女舞者的〈嘉雅〉面世；前者古怪，後者俏皮，之後三人一起完成詼諧有趣的〈尾聲〉。

　　M：雖說這裡的〈薩拉邦德〉符合慢三拍的規則，不過其原有的特色大抵都不在了，所以不必太在意標題可能代表的含意。由於是男性獨舞的緣故，史氏安排的配器就較為精簡，主要以小提琴獨奏與兩支高低音長號展開節奏性強烈的對話，在我聽來，這兩個樂器有點像各唱各的調，是此種不搭嘎的感覺造就了曲風滑稽之感吧。

　　D：可不是嗎？舞評Edwin Denby就形容舞者像紐約街頭穿著皮衣的拉丁小子，耍著小搞怪動作，又小心謹慎地展現一點宮廷的禮儀。一開始他上身後仰腳步卻往前跨，手腳關節來回折疊，屈膝關節左右晃動；在他橫向的挪移中，我看過舞者明明腳要往

右邊移去，卻突然一個拐彎往左後方跑了。最後，史氏遵循古書所寫的要求舞者往前走五步並敬禮，男舞者真以相當自信與尊貴的態度呈現自己呢。好一個莊嚴穩重的小丑！

M：難怪Denby曾以立體派中的靜物畫來比擬這個表演，可能畫中那半被支解的靜物樣貌有點滑稽又有點正經吧。不過〈嘉雅〉雖然比較正經，卻不失俏皮。這音樂有濃厚的調性感，其中聲響輕盈的主體樂器——長笛、曼陀林與豎琴——卻常以氣音或泛音的演奏方式，讓音樂聽起來有種「走調」的古風氛圍，可說頗如實地勾起往日情境。兩位舞者如雙胞胎姊妹般以相同或鏡像式動作，以非常多具銳角造型的passé（一腳屈膝將腳掌靠近另腳膝蓋）舞步，展現正典的芭蕾式輕盈……。

D：人家常說下一首〈尾聲〉是《阿貢》中第一個以十二音列為基礎的舞曲，可以簡單說明一下「十二音列音樂」嗎？

M：基本上，作曲家在創作這類音樂時，會至少排列出一個不能重複出現的十二個音的序列組合，這十二個音即是鋼琴鍵盤上兩兩相鄰的十二個音，以此音列為基礎，它還可以轉化為其他形式，如「逆行」（retrograde）、「倒影」（inversion，亦譯為「反行」）、「移位」（transposition）等不同形式的音列。當嚴格執行十二音列作曲法時，理論上說來，因為十二個音符出現的機會均等——它必須走完一輪再走向另一種序列音的模式——所以在音響上多偏於不諧和，而且作曲家們為了與調性音樂有所區分，常常刻意避開可能引發調性聯想的三度、五度音程等。

譜例2-3-2：《阿貢》，〈尾聲〉的原型音列（P）與倒影音列（I）

譜例2-3-3：《阿貢》，〈尾聲〉，mm. 198-200

　　如果以史氏這首曲子為例，我們可以在mm.198-200這一小樂句中，看到原型音列與倒影音列並置的樣貌。譜例2-3-2中的兩行音列，P代表原型音列，I代表倒影音列，數字一到十二是它們的出現次序；譜例2-3-3則顯示了這兩行音列如何被安排在mm.198-200的音樂中。[5]

　　M：你可以看到長笛與曼陀林即照次序地反應了原型音列的內容（見P的數字①至⑫），鋼琴與長號則自198小節起呈現倒影音列的部分內容（見I的數字：⑪、⑫、①、②、③、④），最下方的小提琴獨奏則與音列內容完全無關。對我而言，反而是這與音列無關的小提琴部分佔據此曲中心的地位，所以我們可以瞭解，所謂十二音列作曲法，它的音列組合方式固然有跡可尋，但指認十二個音的過程並不是最重要之事，何況史氏音列技巧的應用，並非具有絕對的嚴格性。能認識音的組合與來由當然很好，但認識後也可以拋掉音列概念，以一般「正常」聽法進入，有些學者過度分析的作法，或甚至證明巴蘭欽的舞句是如何配合了音列的配置，在我看來對欣賞者沒有什麼幫助。

　　D：請問「正常」的聽法，指的是什麼？

　　M：我建議就像聽其他音樂一樣，以節奏、句子、呼吸感、單旋律或複旋律等概念來聆聽，由音列組合所造成有別於調性音

5. 參閱Charles M. Joseph, *Stravinsky and Balanchine: a Journey of Invention*, 249-52.

樂的聲響，我們可試著熟悉它所產生的幽微層次。一般說來，目前最受推崇、可能也是接受度較高的序列音樂是奧地利作曲家魏本的作品，史氏受他的影響很大。

D：啊！他們兩人的作品都很短、很縝密、張力強大……。

M：是的，同時他們的配器手法都十分精簡，十二音的排列是作曲家行使意志下的結果，從和聲概念來說，每件新作品都是一個新的和聲產品。有人說魏本屬於抒情性作曲家，他的透明性聲響傳達一種宇宙性氛圍，史氏的氣質當然不同，比較起來，他比較喜愛在人間遊戲，討厭賦予人生過於沈重的負擔，哈，包括聲響上的負擔！

D：難怪他曾說過：「音樂是最棒的消耗時間的方式。」

M：不過，史氏不以浪漫主義那種動不動以超過一小時的格局來消化時間，他的新古典主義音樂常在人們可以「忍受」的範圍：以器樂曲來說，二十、三十分鐘是最常見的規模，四十分鐘就已經是極限了——這些都還是段落性的組合。十二音列音樂的話，嗯！他知道得更短一些。

我覺得史氏雖然有他對音樂的堅持，但他並非完全不管聽眾接納的限度，這點和以荀白克為首的幾位維也納音樂家完全不一樣。我相信巴蘭欽更關心觀眾的接受性，特別是他需要一個機構來支持他進行創作並保障舞者的生計，所以他必須比音樂家們更加考量藝術叢林的生存法則。

D：你可以這個〈尾聲〉作為例子，說明它試圖親近聽眾的要素？

M：由於〈嘉雅〉的音樂是如此清新與平易近人，因此接下來〈尾聲〉所引介的新聲音，反差不能過大。史氏知道旋律、和聲在此相對而言是令人感到陌生的，因此他在節拍上就保持單純的6/8拍。你聽，這小提琴蹦蹦跳跳的節奏（jig rhythm）就充滿動能，即使十二音列的音在不同的樂器間演奏，或是在大跳而難以捉摸的音程裡——有點像魏本那種點狀音響，音符似乎在空間飛舞甚至亂竄的感覺——這穩定的動能卻給人安全感。史氏在〈尾聲〉的後端也營造有趣的聲響，除了小號的打舌技巧與低音長號的弱音器使用之外，弦樂器的滑音、撥弦在接近琴橋的地方運弓等，在在造成特殊好玩的效果。

D：難怪巴蘭欽竭盡所能要表現幽默與機智的感覺，我看到男舞者手臂高舉左右搖擺，手腕卻鬆弛垂放，刻意不加以控制，差點就要噗哧笑出；三位舞者不時擺臀扭腰，又讓彎曲的腿左右晃動，即使音樂沒有卡農，他們卻自顧自地玩卡農（如mm.202-4，234-5）；當點狀音從高處「一點、一點」地掉下來，舞者遂彼此貼近聳肩又垂肩的樣子，「一節、一節」地彎下腰（mm.241-4）——這種逗趣樣，果真是巴蘭欽式幽默！我想，這個〈尾聲〉是《阿貢》裡爵士味道最為濃郁、也是最有趣的一段。

（四）

　　第二段B開始。首先，「第二個三人組」在活潑的〈間
奏〉中出場，開始新一輪的競賽。〈儉樸布朗爾舞〉以活潑敏
捷的卡農開始，兩支小喇叭逐步追逐，兩位男舞者亦如是，
好似有無限的精力互較與玩耍，展開《阿貢》裡較少見的長
時效卡農。〈快樂布朗爾舞〉以響板「短短長-長-」作為頑固
的底音節奏（3/8拍子），一位女舞者翩翩起舞，優雅輕巧，
兩位男生則在旁舉手以掌擊拍，與響板聲音完全同步。〈雙
重布朗爾舞〉則一反之前的簡約性，以勢如破竹之氣勢，首度
以十二音列的經典形式帶進舞曲……。

　　M：雖說史氏這個「布朗爾」系列的音樂語言屬於所謂音列技
法的創作，但他的靈感觸媒還是跟古書資料有關：他不僅擷取布朗
爾舞曲的古調旋律音型作為〈快樂布朗爾舞〉的素材，古書作者所
提的演奏樂器景象也作為他的配器參考，如兩位小喇叭手在陽台
上演奏的插圖景象，直接被史氏拿來在〈儉樸布朗爾舞〉中代表兩
位男舞者。另一方面，〈儉樸布朗爾舞〉與〈快樂布朗爾舞〉各使
用了部分的音列素材（也就是不到十二個音的音列素材），和聲效
果上較為單純，之後的〈雙重布朗爾舞〉則進展到以十二音列為基
礎，其密度與重量相對遽增，暗示統整性的音樂組織與高潮。

　　D：的確，史氏擅長吸收不同的養分，綜合成一個屬於他自
己獨特的創作。對巴蘭欽而言，音樂的樂器、內容、形式不同，
其所設計之動作質感、重量即有所不同。

圖2-3-4：〈儉樸布朗爾舞〉兩位男舞者的卡農式互動（©Martha Swope, 1982/The New York Public Library）

　　M：我覺得〈儉樸布朗爾舞〉中的卡農主題以 D 音為始，整體的音型又具有上升的態勢，因此多少有令人充滿正面能量的感覺——想想貝多芬的《D 大調小提琴協奏曲》、以及 D 大調和d小調交錯混合的《第九號交響曲》（「合唱」）就知道了。有趣的是，〈快樂布朗爾舞〉以長笛演奏的高音主題也是 D 音開始，D 和 F 音兩音不斷交替的動機音型形成整曲前後重要的素材，我相信史氏以 D音為主並聯結快樂、正面的情境，應該是慎思過後的決定。基本上，這兩首布朗爾舞曲的結構都算單純，只是〈快樂布朗爾舞〉樂譜上木管部分又是七拍又是五拍的，底下又有六拍「短短長-長-」的響板節奏（見譜例2-3-4，mm.310-5），對你們會不會造成干擾？

　　D：〈快樂布朗爾舞〉中「短短長-長-」的六拍響板節奏（3/8等於6/16拍），是史氏直接從古書裡取來的概念，這是快樂布朗爾舞的典型節奏；雖然高音部分七拍、五拍的混合看似複雜，但這裡底音的六拍（或三拍）感實在太強，所以聽覺上它有種主導的傾向。有人批評史氏在玩智性遊戲，對不對？不過以D／F動機音型的律動來看，史氏確實是以七與五的格律來思考，所以音樂的感覺確實不好抓。

　　對首演《阿貢》的女舞者Melissa Hayden來說，〈快樂布朗爾舞〉沒有提供任何故事、旋律、心境（mood）的引導，一切只能靠自己，我可以體會她的心情。史氏曾經指示舞者這裡的「爵士味兒」必須多些（jazzier），可見這些五拍、六拍、七拍的混雜思考，與爵士風格的啟發是有所連結的；這個提示對我來說蠻重要

譜例2-3-4：《阿貢》，〈快樂布朗爾舞〉，mm. 310-5

的，否則光聽音樂，真不知它的憂喜何在……。

M：有些聽來較中性、理性的無調性音樂，確實讓不少聽者無從體認。我想對一般人而言，主要的癥結還是在和聲語彙吧，要能進入這個世界，唯一的方法就是多聽而漸進熟悉囉。我認為先瞭解樂曲的結構組成，再從此出發熟悉主題與其他細節，慢慢地就會有深入的感受，當然，能夠讀譜的話更最好，音樂可以透過穩定的視覺性幫助我們更有效率地深化難以捉摸的聆聽經驗。

不過，我很好奇你們怎麼處理這種複拍子的結構：響板若以六拍來算，它與木管樂器之五與七的變化拍相對，已經夠複雜了，何況女舞者也有她自己的拍子。在我的觀察中，剛開始時她在動作上應和五拍與七拍的組織律動，但第二個樂句（mm.316-9）似乎傾向以六拍的組織句法應和響板的節拍。這種多層次組合之聽與看的律動，對欣賞者也不容易呢。

D：的確，音樂家有音樂家的拍子，舞者也各有自己的拍子，不過舞者有時必須學著去抵觸音樂的拍子。事實上，對舞者來說，進入《阿貢》最重要的技巧之一，就是數拍子（counting）！因為有太多不規則重音、太多突然的定格、太多動作方向的變化，你只能靠數學——精確地數數兒，才能確保不出錯；因為音樂節拍的變化有多頻繁，舞者數拍的變化性就有多頻繁，所以史氏寫七拍、五拍，基本上舞者可能也需要七拍五拍這樣算。

常有舞者說，他們得花一年的時間學《阿貢》，因為每個人都有自己的拍子要數，當然，每一組的拍子計數基本上都界定一系列的動作組合，但舞者除了掌握自己的拍子外，也要有能力

面對其他與你數著不同數兒的人。有位資深舞者就曾經宣稱，處理《阿貢》的唯一法則就是專注在自己的拍子計數，並且不去聆聽管絃樂團，因為管絃樂團的演奏也會有錯誤，有時還會加快速度，此時若經驗不足的舞者一緊張，就帶給大家混亂；所以只要專注數好自己的拍子，在幾次表演之後，你開始會與音樂呼吸，並且音樂與你的動作之間，就開始產生結合的意義了。[6]

M：所以數拍子的記憶與舞步組合的記憶會彼此加強……。

D：是的，基本上巴蘭欽舞者是與音樂一起工作（work with the music），而非隨著音樂而舞（to the music），他們也許與音樂相應和，或者與音樂有所角力，他們也許以舞步強調音樂，但也常將它輕輕帶過；舞者的重音或節奏點（accent）有時比音樂早一點、有時慢一點出來。巴蘭欽在音樂重複的時刻，都以不同的角度去面對它，他甚至曾安排同樣的動作應和不一樣的音樂……，各種可能性，太多太多了。這就是為什麼數拍子的工夫對巴蘭欽舞者至為優先，那是維持穩定性的基本條件。

M：不過，面對複雜的拍子與節奏，音樂家都還可以看譜演奏，舞者卻要全部背記起來，這很不簡單！

D：所以《阿貢》的每一段舞曲才這麼短。但是為求快速進入狀況而過度倚賴數拍子的舞者，可能在數拍的過程中忽略音樂的細節與其幽微的變化，必須更時時提醒自己回到深度傾聽的可能。

6. Joseph H. Mazo, *Dance is a Contact Sport* (New York: Da Capo Press, Inc., 1974), 47.

讓我們回到〈快樂布朗爾舞〉多層次的複拍子。其實你會注意到，不管史氏、巴蘭欽給了我們多難的功課，在音樂與舞蹈短暫的頡頏後，音樂中響板一小節單獨的拍板「短短長-長-」，加上舞者全然合拍搭配的手勢，似乎是一個對所有衝突的解決；同樣的，當最後D／F動機音型再現之時，因為和前面比較起來變得簡短些，所以給人懸而未決之感，但響板單獨的拍板「短短長-長-」作為尾端的註腳，好像在告訴你：別想太多，我就是你穩定的力量……。

M：我同意你的解釋。不過你的樂舞「頡頏」說法，倒是讓我想到一些不知所云或是沒法傳達意義的對應，有人美其名為「對位」（counterpoint），但我認為這可能是彼此不夠瞭解的錯置。我曾經看過明明音樂有種愈來愈高漲的能量，舞者卻若無其事、無動於衷而如故不變，從前後的脈絡來看，也不知這種「對位」或「對抗」有什麼意義，這個時候，我就會有種為音樂家叫屈的感覺。

D：有時也得看舞者本身的詮釋，舞者對音樂沒有感，或者是無法捕捉編舞者的意圖，都可能導致這些現象。通常〈快樂布朗爾舞〉的女舞者面無表情，她必須冷靜清明地與那聽來似乎簡單又複雜的音樂共處，這種疏遠乾冷但優雅的幽默，和接下去熱血澎湃的〈雙重布朗爾舞〉顯然差異很大。

M：像〈雙重布朗爾舞〉這種充滿七度與九度音程的音樂鋪陳，就是十二音列作品典型的特色之一，此處在弦樂強力的拉奏下，稜稜角角的張力，確是正典的二十世紀音響標誌……。

D：也是某種程度地預示《阿貢》〈雙人舞〉與之後的音樂囉？

M：沒錯！

（五）

　　第二段的C帶出《阿貢》最精彩之處。首先，〈雙人舞〉的兩位主角以卡農的模式高調出場，男舞者的黑皮膚與女舞者的白皮膚呈現視覺上強烈的對比——〈間奏〉為五分多鐘的〈雙人舞〉預備就坐。〈雙人舞〉的主體部分「慢板」是一段純粹的弦樂音樂，兩位舞者透過纏繞性的肢體線條、性感但充滿焦慮張力的滑步走位與造型等，成就芭蕾史上最令人驚嘆的雙人舞傑作之一。

　　〈雙人舞〉之後，「像疊句般」之小段落啟動了類複格的長篇論述，它與相連不輟的第三段〈四組雙人舞〉、〈四組三人舞〉回歸熱鬧的場域，彷彿要舒緩〈雙人舞〉緩慢凝結的強大張力，又不忘遙遠地與第一段如跑馬奔騰般的音樂呼應。末了，四位男舞者掌理閉幕儀式，在音樂結束之後，才轉身以背面向觀眾。正如當初由他們從無聲中開啟序幕一般，現在由他們在無聲之中回轉身軀，宣告曲終人散的訊息。

　　M：我很佩服巴蘭欽的原因之一，是他能把音樂上相當困難度的《阿貢》，轉化為一種可能音樂人想都想不到的一種詮釋性，相對而言較長的〈雙人舞〉就是一個例子。聽說在芭蕾舞蹈的傳統中，〈雙人舞〉佔有特殊的地位……。

　　D：「雙人舞」向來是芭蕾表演中的精華處。就像台灣各劇種不免倚賴當家小旦、小生的魅力來號召戲迷，芭蕾舞界也有他們的「公主與王子」擔綱最重要的角色，而雙人舞通常就是充分展現其技巧與音樂性的時候。

圖2-3-5：舞者Heather Watts和Mell Tomlinson表演《阿貢》〈雙人舞〉之劇照（©Martha Swope, 1982/The New York Public Library）

圖2-3-6：《阿貢》最後氣勢磅礴的〈四組雙人舞〉（©Martha Swope, 1968/The New York Public Library）

圖2-3-7：舞者Diana Adams和Arthur Mitchell彩排即將首演的《阿貢》〈雙人舞〉，史特拉
汶斯基與巴蘭欽在照片右側處觀看（©Martha Swope, 1957/The New York Public Library）

M：我聽說巴蘭欽心目中理想的芭蕾女伶，帶有天使般純潔的
情感，即使遭遇到悲劇性事件，仍能像天使般免於自身受苦。

D：巴蘭欽受美國文化的影響，他的芭蕾女伶偶爾也在天真
與優雅之中，表現出無憂無慮、或不顧一切勇往直前如女子樂隊
指揮或啦啦隊隊長的形象。巴蘭欽強調放肆精力中的節制性，故

舞者不能過於小心翼翼而拘束了動能，能量必須敢於遠離中心，這才是他的舞蹈令人興奮的地方。

事實上，《阿貢》首演的黑人男舞者Arthur Mitchell是以踢踏舞起家的舞者，他不斷強調爵士元素在此的重要性，例如舞者的身體能夠是「離開中心，但又仍然保持中心」（off center, but still in center），換句話說，你的身體傾斜了，你的中心仍在。對Mitchell來說，跳舞的單腿平衡常只是繼續動下去的階段性靜止，巴蘭欽要的是一種運動感（a sense of movement），因此爵士元素在他的舞蹈中幾乎無所不在，稱爵士是新古典芭蕾的預設前提並不為過，而對於史氏音樂的聆聽，也可運用同樣的原則。[7]

M：還沒見識舞蹈之前，我很難把爵士與史氏這段〈雙人舞〉的音樂聯想在一起，因為典型十二音列風格裡強調七度、九度音程的線性旋律或是和聲音響（見譜例2-3-5，mm.411-4），先把我置入詭譎不安的氣氛，何況這裡弦樂的綿延性使律動感極為隱諱。不過最令人訝異的，還是透過巴蘭欽的詮釋，〈雙人舞〉竟然成為蘊含著濃郁男女熱情的「冷感」表現……。

D：巴蘭欽是無可救藥的異性戀者，即使你很中性地看這些穿著緊身練習衣褲的舞者，還是很難避免人類情感關係的聯想。巴蘭欽向來擅長於為女舞者編舞，通常男士以騎士精神與態度護衛、扶持、展現女性，以一種自豪而謙讓的情懷禮遇對方，並在

7. 參閱DVD：*Arthur Mitchell coaching pas de deux from "Agon"*, directed by Nancy Reynolds (George Balanchine Foundation, 2006),

譜例2-3-5：《阿貢》，〈雙人舞〉，mm. 411-4

適當時機展現自己；也有人形容男舞者好比是一位放鷹者，在擁有與釋放的拿捏之間，享受他的自由。[8]基本上，男性必須給予女性極強的信任與安全感，互動的品質才可能圓滿。

　　由於這段〈雙人舞〉沒有強烈的脈動，它很像一個非常長的呼吸，男女間所有的延展、拉鋸與四肢纏綿接轉等的互動，都需經過精密細膩的角度處理，才能合體式地表現美妙的幾何線條造型，當然，男女舞者之間皮膚的撫觸感可能為彼此、也為觀者傳遞了強大的電流能量，他們黑白皮膚對比的落差，也可能賦予旁人異樣的性感衝擊。

8. Deborah Jowitt, *Time and the Dancing Image* (Berkeley: University of California Press, 1988), 270.

M：是啊，兩位舞者背貼著胸、或是胸貼著胸、或是女生從男生跨下經過的各種動作，給了一些舞者「性感化」的藉口。你怎麼看這類的詮釋？

D：如果做了過多的性感暗示，其實就流入低俗的趣味了。巴蘭欽舞作既然被稱為「新古典」風格，就表示節制、含蓄、簡約表達的重要性。史氏的美學觀不也如此嗎？我聽說他的《春之祭》被貝嘉以集體性交來讚美原始能量的概念詮釋，可讓他氣壞了！

M：可不是嘛！

D：另一方面，〈雙人舞〉音樂似乎很柔軟，但不是那種讓人放鬆的柔軟，相反的，是那種柔中帶剛、令人稍許不安的品質。不過別忘記了，《阿貢》原則上還是影射古早優雅年代的舞蹈，它的基本精神保有一種宮廷舞蹈的重量感，在教導〈雙人舞〉的過程中，巴蘭欽還示範里高東舞（Rigaudon）呢。如果以社交舞的角度來看，男女二人如何牽手、握手，很自然地會傳達身體的訊息給對方，當然也關係到舞蹈的品質，這對職業舞者也不例外。巴蘭欽的男舞者通常會上一種「慢板課程」（adagio class），強調如何在舞蹈中支持、扶持女性。

M：就像其中的一幕：男舞者躺在地上，伸手扶持處於雙腿撐開到一百八十度的阿拉貝斯克姿態（arabesque penchée）的女舞者（見圖2-3-5），他的腳隨著音樂的顫音而抖動、身體又在地板上挪移（mm. 446-7），那種「高度危險」的藝術性處理，同時卻帶著情感連結，果然和馬戲團經常遊走於危險邊緣的走鋼絲式表演不同。有時他們複雜的手腳在空間中交錯連結，肢體扭轉到好

似軟骨功表演的地步，那種是特技又不流於特技而已的感覺，我感覺音樂部分幫了一些忙……。

　　D：也許這正是史氏音樂對巴蘭欽的魅力所在，因為音樂誘發、刺激、開拓他的想像，透過他的引導，舞者也習於藉由音樂引導合適的詮釋。巴蘭欽曾自言這段〈雙人舞〉是耗費他最多創作時間的舞作，可見這曲子與舞碼對他的特殊意義。

　　M：雖然《阿貢》是史氏與巴蘭欽密切合作的結果，不過從個別演出的結果來看，〈雙人舞〉在音樂與舞蹈上的結構佈局其實是有所出入的，目前為止，我覺得音樂界與舞蹈界都不太在意這裡的不一致性。基於好奇心使然，我還是提出我的觀察與想法，順便就《阿貢》三段體與四段體的分析現象作一種評估。

　　首先，我認為史氏在其作品索引卡中為〈雙人舞〉所標示的時間長度，非常值得認識與參考[9]，例如：

（一）慢板（Adagio）mm. 411-62

　　史氏在慢板中寫出了分化後之結構的時間標誌，即慢板開頭三小節的「前奏」十三秒（mm.411-13）；主體二分四十秒（mm.414-51）；尾聲二十秒（mm.452-62，充滿變化拍的段落）。這是〈雙人舞〉的主體部分。

9. Charles Joseph, *Stravinsky & Balanchine: a Journey of Invention*, 245-6.

接下來進入短暫的男女獨舞部分：

（二）男舞者（Male Variation）mm. 463-72
（三）女舞者（Female Variation）mm. 473-83
（四）男舞者（Male Refrain）mm. 484-94

史氏為這速度較快的三小段獨舞插曲，標誌總共四十四秒的長度，無論從何種角度來看，這與前段具相當的反差性。

最後，〈雙人舞〉又回到二人共舞的狀態：

（五）尾聲（Coda）mm. 495-503
（六）雙重緩板（Doppio Lento）mm.504-11

史氏在此為強勁有力的「尾聲」標誌十八秒，後又回歸到慢板的速度——「雙重緩板」的確呼應起始處的氛圍，史氏為它標誌二十八秒，〈雙人舞〉在此正式結束。雖然從樂譜上看起來，音樂應該直接演奏下去，但是兩位舞者的表演具有一種終結感——當他們兩人互相擁抱並傳達了凍結的時間感時，音樂因此順勢暫停，〈雙人舞〉的能量似乎也暫留片刻。通常此時觀眾會大聲鼓掌，我也看到男女主角起身答禮，這無可避免的中斷往往切割了前後音樂的聯繫關係。或者，這是巴蘭欽違逆史氏的一個例子？還是史氏不得不的一種妥協？

事實上，史氏後來又在「雙重緩板」之後加上一「像疊句般」（Quasi Stretto，mm.512-19）的小段落，它在樂譜上看起來好

像屬於〈雙人舞〉的一部分，但嚴格說來，我認為這段由八位舞者參與的音樂照理不能算是〈雙人舞〉的尾巴，它無間斷地銜接後面的〈四組雙人舞〉，二者有類似的複格語彙與相似的音型走向，因此，若以《阿貢》三段體的大架構來看，第三段真正開始之處恐怕不是在〈四組雙人舞〉，反而要往前推到那額外加進來的「像疊句般」之小段落。奇怪，這個細節難道不重要？好像沒什麼人提出這種大架構修訂的可能。不過，〈雙人舞〉與後續音樂有一些結構上的模糊地帶，這導致了舞蹈表演和嚴格照譜演奏的音樂之間的落差，則是無庸置疑的。

　　D：唉呀，我知道你贊同巴蘭欽的詮釋模型，不過，也許當音樂和舞蹈各自主政時，可以有不顧對方的特權。

　　M：我只是覺得以史氏這種對分秒如錙銖般必較的人，對結構的講究絕對有種潔癖。

　　D：剛才你比對了《阿貢》的組織結構版本，你怎麼看這三段體版本和四段體版本的差別呢？

　　M：事實上，我早先並沒有什麼異議地接受音樂學者的四段體版——因為以前奏、間奏等作為區別大段落的分析方式，在音樂界是稀鬆平常的事，但是我心頭隱約有些納悶，即是比起其他皆一分鐘左右的小段舞曲，第四段一開始長達五分多鐘的重頭戲〈雙人舞〉顯得非常特別，在芭蕾舞中它無疑是最高潮、最精彩之處，在音樂裡由於它的緩慢之音列主義的不和諧性，也營造出全曲最強的內聚張力。

之後緊接的〈四組雙人舞〉與〈四組三人舞〉則是強勁有力的類複格表現形式，我感覺這二者其實是一體成形，它們的外顯張力是為釋放或解決〈雙人舞〉強大之內聚張力而存在的。但就結構上來說，〈四組雙人舞〉與〈四組三人舞〉又太短了，短到不足以化解〈雙人舞〉的張力——這種不對稱現象在我心中一直造成困擾，直到我瞭解史氏原始構想時，他的三段體才讓我以另一種角度重塑閱聽態度。

D：怎麼說呢？

M：我想，史氏與巴蘭欽是那麼「古典」的人，對於形式與素材的清晰度、平衡性等，都有其一定的要求。三段體裡的中間段乍看之下是如此龐雜，但箇中又分為 A（第一個三人舞）、B（第二個三人舞）、C（雙人舞）三組結構體，各包含一至三位舞者的表演，對比於前後兩段包含四人、八人、十二人的表演，這種態勢上的均衡是很明顯的，而且前後兩段類似的時間長度以及音樂、動作素材的相互呼應等，這種框架包覆式結構無疑是史氏與巴蘭欽在相同默契下的決策。

D：不過，這〈雙人舞〉不管是在三段體裡的中間段最後一組，還是屬於四段體中第四段的開頭部分，反正音樂舞蹈就是按照整個流程走下來，它被放在什麼地方有什麼差別？

M：嗯！這是一種音樂結構關係的問題。如果〈雙人舞〉屬於三段體裡中間段的最後一組成員（也就是C成員），我會更多地考慮它與A、與B的脈絡關係，而不是考慮它與後面音樂的關係；也就是

說，A、B與C雖說各自成一格，但亦有其平等的位階。以音樂部分來說，兩段三人舞可說都較為簡潔愉悅，但也有愈到後面愈遠離調性的傾向，到了B段最後一首〈雙重布朗爾舞〉時，其較為厚實的織體結構又加上音列式的不和諧音響，的確為〈雙人舞〉的不安氛圍預作了鋪路的準備。然而很有趣的是，在別的芭蕾舞碼中，一段高潮性的雙人舞總是有飛揚或起伏洶湧的音樂作為映襯，你可以期待舞者在空中停駐，但這裡的〈雙人舞〉卻是令人屏氣凝神的聲響：幽微、寂靜、詭異的弦樂帶出纏繞捲曲複雜的肢體造型，兩位舞者是如此充滿自信地支解空間、玩弄空間；我只能說這真的是一個概念的大翻轉，讓我打破舊有〈雙人舞〉的認知模式。

當然，〈雙人舞〉作為個人性競舞的總結，身為一個大段落的結束，它不愧是一個精彩萬分的壓軸，但是音樂呢？對我而言，第二段〈雙人舞〉音樂的內聚張力已透過舞者型塑的語言悄然釋放，它已自給自足，無須贅言。因此若以這種角度來解讀，之後第三段的類複格段落，在概念上就無須附著於〈雙人舞〉，而可以統整全曲的角色出現了……。

D：你的意思是，如果〈雙人舞〉屬於四段體中第四段的開頭部分，你的聆聽結構感會不太一樣？那你認為音樂學者有必要「發明」和原創者不同的聆聽概念嗎？

M：當然，三段體和四段體的結構意義不會是一樣的，我相信這會影響表演者的詮釋與接收者的解讀，整個能量的配置與方向性會有所不同。至於音樂學者的新「發現」（不是「發明」囉）有時可以激起另類有意義的解讀，但是從《阿貢》這個例子

來說，我認為不少分析者的四段體說法並不能說服我，何況這裡包含著對「十二」這個數字的迷思：十二音列、十二位舞者、還有硬是要湊成十二段編碼（四段體中每段包含三小支舞碼）的思維——這是有點超過了。

D：如果史氏仍在世，他也許會針對這些結構問題再修改也不一定。對我來說，《阿貢》存在的意義當然還是在於其樂舞結合的完整模式。

M：我同意你的看法，畢竟這也是他們合作的出發點！

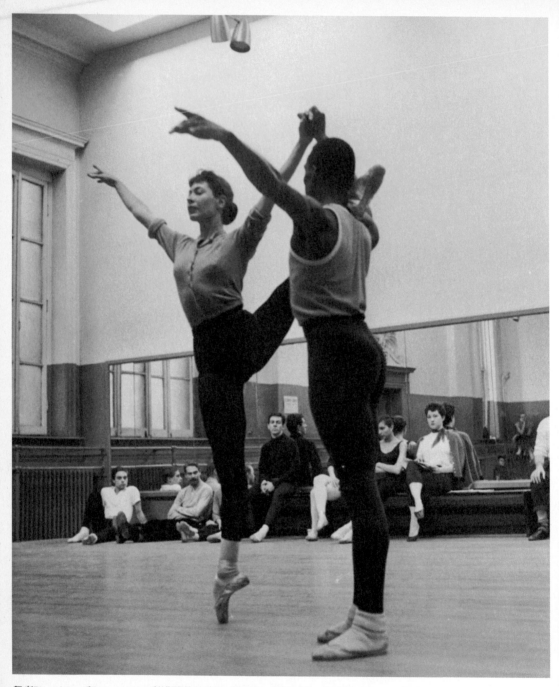

舞者Diana Adams和Arthur Mitchell彩排即將首演的《阿貢》〈雙人舞〉（©Martha Swope, 1957/The New York Public Library）

3. 音樂・時代・文化研究

在藝術價值起落之間：
熱戰冷戰・意識形態・史特拉汶斯基

> 意識形態在積極方面就是帶來全體確認，說明
> 意識形態從來就不是個人的，而是群體的；在消極方
> 面，帶來的是對事物的扭曲和變形，是對人的認識能
> 力的侷限。
>
> ——詹明信

Fredric Jameson（詹明信）著，《後現代文化與文化理論》（台
北：合志文化，2001），頁75。

一、前言：競賽性的認同建構

　　一般而言，二十世紀的創作人才沒有十九世紀古典藝術家那種孤家寡人獨行的奢侈，這與整個社會變遷、藝術贊助者的轉換、以及中產階級對藝術之大量需求有直接的關係。然其中不變的定律，是權威的形成，樹立了品味與價值的典範。在二十世紀的西方音樂發展中，其權威是如何形成的呢？音樂品味與價值的典律又是如何建立？無庸置疑的，藝術價值的認定牽涉到各種美學觀與意識形態等的複雜作用，它的建構直指一種人心的認同，而認同感可隨著美學觀與意識形態的變遷而變動，套用薩依德（Edward Said，1935-2003）的話來說：

> 　　這種自我或他者的認同是一個歷史、社會、知識和政治過程所產生出來的東西，它絕不是靜態的，反而比較像是一種競賽，一種發生在所有的社會之中，並且將個人與體制都牽連在內的競賽。……認同的建構與每一個社會中有權和無權的部署安排有緊密的關連……人們的認同不僅不是自然且穩定的，而且是被建構出來的，甚至是被創發出來的。[1]

　　基本上，我們都是活在一個業已「經過選擇的傳統」中，我們理解事物、認定與賦予事物價值的依據，甚至據以行動、期待

1. Edward Said（薩依德）著，王志弘等譯，《東方主義》（台北：立緒文化，1999），頁497-8。薩依德在此談的是東方或西方、法國或英國，任何一種可區分開來的集體經驗之建構工作。

未來的驅力與概念，皆來自於透過特定環境而建置的意識形態。意識形態是人看待事物的觀點和態度，當它成為進步或保守、普及或菁英、全球化或本土化等對立觀念的爭辯與競賽時，它所揭發的種族、性別、階級等問題便暴露在權力角力場中。一般說來，主流社會、統治階級所型塑的一種有利於他們的思想模式，經常成為歷史演進的優勢力量，他們所型塑的意識形態作為一種社會的黏著劑，也有助於霸權的形成。藝術身為文化圈的重要一環，無論藝術家們有意識或是無意識地與權勢共起伏或相對抗，其實都很難脫離意識形態的指涉。在一個國家急需凝結一致性的意識形態力量時，賦予藝術意義與價值的人經常是統治者，因之每個時代的主流文化幾乎都是統治階級的文化，這在號稱民主自由的國家也是難以避免的現象。

對大部分出生於十九世紀末、二十世紀初的西方人而言，俄國十月革命、兩次世界大戰所帶來的不僅僅是生命的威脅而已，各種社會制度、意識形態、人性考驗等的殘酷體現更是生命必須直接面對的挑戰。雖然二十世紀伴隨著現代化的高峰展現，卻從來沒有一個時代像它這般製造異鄉漂流者不知凡幾──史特拉汶斯基、荀白克、亨德密特（Paul Hindemith，1895-1963）與巴爾托克（Béla Bartók，1881-1945）等是箇中最有名的幾位作曲家，他們隨著生命變動與時代變遷而各有其應變的態度，藝術語言與理念乃是他們面世的一種表徵，但有些時候，他們的音樂卻被賦予「額外的」意義與價值，並超乎作曲者可以控制的局面。

　　其中史氏生於俄羅斯末代沙皇時期，後來因其祖國革命的衝擊而成為身心「離散」之人，年未三十然已名聲赫赫的他，在第一次世界大戰後先是成為法國公民，第二次世界大戰前移民美國，又歸屬為美國公民。他不僅歷經世界兩次狂烈而荒謬的戰爭熱潮，也比任何二十世紀前期的音樂大老，更充分地活在美蘇冷戰的歲月裡。在這流離不安卻不時有桂冠加身的日子中，史氏所創作的音樂與主流的意識形態有何牽繫？在各種社會浩劫與重建的來回擺盪中，西方音樂價值判準的根據何在？藝術作為一種表意實踐的活動，應可納入社會權力的脈絡中來探究，並追究其意義如何產製、如何傳播、如何對人們產生效益。無庸置疑的，從第一次世界大戰至1960年代的冷戰時期，圍繞在史氏周遭的音樂事件與大環境之意識形態息息相關。情勢是如此詭譎、如此險峻，史氏如何以其美學態度因應呢？

二、熱戰與意識形態之分崩離析

法國的新古典與傾右派

　　1917年俄國布爾什維克黨的十月革命對二十世紀之意義，就如同1789年法國大革命之於十九世紀一般，具有政治的核心地位。在當時許多人眼中，俄國革命之爆發是一響應民心的事件，他們亦把世界和平與正義之希望訴諸於此。1917年之後的數十年間，國際政治完全著眼於兩股勢力之間的長期對抗，也就是舊秩序對社會革命之爭；而社會革命的體現，則落實在蘇維埃聯邦與共產國際身上。俄國社會主義化的最終目的，是達到世界革命，因此這種革命意識傳遍之廣可謂無遠弗屆，特別在涉及到勞工及社會主義的運動中，

俄國大事可說給予各地的革命份子無比的激勵力量。

　　以藝術的領域來說，在第一次世界大戰與十月革命之後的歲月裡，吸引前衛藝術家的政治是左派路線，而且經常是革命左派，不少原本在戰前與政治無涉的俄法前衛藝術，也多少染上了政治色彩。之後視覺藝術達達主義（Dadaism）的竄起，確切是為了呼應革命，繼起的超現實主義（Surrealism）也對該走哪一條革命路線而有所考量。[2]

　　戰爭所帶來之壁壘分明的敵我意識，套用在音樂上無疑是一種困難的抉擇與界定，然而，為了明辨敵我身份，甚至凝聚向心、認同力量並進而對抗非我族類，此時國家機器或知識份子對意識形態之操弄，某種程度上成為一種必要之惡。一般法國音樂人在第一次世界大戰期間的演出，或多或少都會為戰時宣傳而夾帶必要之文化意義與愛國情操；若說音樂家也是知識份子，那麼這就是知識份子透過音樂的立場而表達對社會的關心與認同。即使音樂曾被標榜其無國界的優點，但釐清其本源、傳統與記憶等，暫時的定案不啻為一安定人心的作法。

　　爰此，法國的新古典主義（Neo-Classicism）在大戰期間與1920年代時蔚為風潮，並被認為是「國家風格」（national style）的代表，它就等同於「愛國主義」（patriotism）──雖然箇中確切內涵因牽

2. Eric Hobsbawm（霍布斯邦）著，鄭明萱譯，《極端的年代：1914-1991（上）》（台北：麥田，1996），頁82，87，272，279。

涉到右翼或左翼的政治觀點而有所不同，或者音樂人間也對所謂國家風格各有差異性的解讀（例如對丹第[Vincent d' Indy，1851-1931]與對德布西的代表性爭辯），但基本上說來，崇尚平衡性、比例結構、秩序感以及反個人主義等，無疑是普遍認同之新古典主義的「拉丁」（Latinity）美德。另一方面，一種排外以免污染本族的「純粹性」想法，也曾經甚囂塵上，戰時法國人就其傳統哲學與思想上的明晰、準確性來看，認為表達性的文化亦該如是，爰此，文化的最高形式其實是民族性的，而非普世性的（universal），藝術正如思考能力一樣，有一個「祖國」（patrie）的意識存在。[3]

　　總之，第一次世界大戰期間與1920年代的法國有感於自己在歐洲領導與國際地位的滑落，再加上法國共產黨的成立給予國家分裂的威脅，因此後來居上的右翼政治勢力對文化採取保守的護衛姿態；他們除了避免與德國有智識上交換意見的機會，凡事亦以民族特色、祖先靈魂之標籤作為守護原則。相較於同時期德國威瑪共和體制以藝術培育社會改革與進步的力量，法國官方的「古典」概念則著重於鞏固、哀悼、以及保護的基調，某些年輕人甚且因試圖脫離這種基調而成為危險的現代主義者，他們可能被媒體貼上「非古典」或「非法國」的標籤。然而，法國左翼始終以為批判智識沒有國界之區分，反而在文化方面力主「非基督教」與超越國家民族等的普世性格。

3. 參閱Jane Fulcher, "The Composer as Intellectual: Ideological Inscriptions in French Interwar Neoclassicism," *The Journal of Musicology*, Vol. XVII, Number 2 (Spring 1999), 198-201.

對於法國作曲家而言，面對意識形態的選擇是不可避免的生存之道。屬於「古典右翼」（classical right）的丹第不認同「六人組」（Les Six），拉威爾亦不認同右翼囿於國家的狹隘概念——這些與當道執政主流意見的錯置，其例不少。是以，由爵士樂、機器噪音等所造就之「每天的音樂」（Music for every day）似乎跟著立體主義、未來主義、達達主義、超現實主義等現代風潮而來，但這通常由六人組所創作具實驗性之「每天的音樂」，卻只侷限在某些贊助者的小團體中，尋常百姓根本無緣聆聽。[4]

此時蟄居於法國的史氏，其新古典主義音樂在著名音樂教育家布蘭潔女士等人的支持下，在法國始終佔有一席之地，雖然他並不追隨科克多與薩提所強調之現代生活的實驗風格，但年輕一代作曲家對史氏並不減其敬重之意。在學者 Fulcher 看來，史氏雖然和法國作曲家們一樣把條頓民族的浪漫主義棄之若敝屣，不過並未身陷於法國文化意識形態的矛盾糾結中，他從傳統中找到自己的挑戰，而這種挑戰反而更接近德國威瑪共和作曲家們的概念：追求客觀性、不動情感地分析過往的音樂風格、追求作品的結構原則。[5]

這究竟是怎麼一回事呢？

4. Alex Ross, *The Rest is Noise: Listening to the Twentieth Century* (New York: Picador, 2007), 108-9.

5. Jane Fulcher, "The Composer as Intellectual," 223.

德國的新客觀與傾左派

話說德國表現主義（Expressionism）在第一次世界大戰前所強調之孤絕性的吶喊和內在情緒的迸發，某種程度上在藝術裡成了一種難以溝通的表徵，因此戰後威瑪共和時期（1919-33）的「新客觀主義」（Neue Sachlichkeit；New Objectivity）摒棄了表現主義的隔離與抽象性，更拒絕作品僅是一種鮮少演奏的文獻而已。

對新生代音樂家而言，唯有透過具溝通性的語彙，新的公民與社群團體才得以建立起來。就在此時，史氏模仿、重組熟悉的音樂語言，但帶給欣賞者預期外的聆聽經驗之作法，立即對德國作曲家們產生啟發的效果，這應是箇中「溝通」的潛力直接打動他們。另外，史氏《士兵的故事》呈現了一種「離間」（alienation）的概念——在離間的觀看態度中，觀者始終置身事外，以疏離懷疑之心境而保持清明理智的感受與欣賞——更直接對年輕作曲家產生影響，作曲家庫特・威爾（Kurt Weill，1900-50）與劇作家布萊希特（Bertolt Brecht，1898-1956）即墊基於此概念，合作創出後來風靡一時的《三分錢歌劇》（*Dreigroschenoper*，1928），此正是威瑪時期依據左派理念而大受歡迎的作品。

威爾在1927年曾為自己這種輕量類形的作曲傾向有所說明，他認為當時的音樂人已開始明顯地分為兩種路數，其一即是鄙視觀眾者，他們傾向把公眾排除在外而一意尋求美學問題的解答；另一類則是願意與觀眾接觸，並使作品與更大的關懷整合在一起的作者，因為他們認為在藝術之上，存在著共通的人性態度，這

種共有的屬性基本上決定藝術作品的創作。[6] 爰此，1920年代的柏林藝術家們以不避諱政治與道德的態度，期盼直接以硬邊、客觀、不帶情感的藝術代表人民；但音樂又必須是整合性生活中的一部分，因此作曲家如亨德密特等創作各種「實用音樂」（Gebrauchsmusik）與表現時代精神的作品——如具教育性質的 Lehrstück、具流行語彙的 Zeitstück 和 Zeitoper 等——皆是脫離「為藝術而藝術」美學觀點之作品。當時文化哲學家 Emil Utitz 把海德格現象學理論中藉由「互為主體性」（intersubjectivity）而達到的客觀事實，視為是一種具本質性價值的真實存在（objective being of intrinsic values）；換句話說，客觀化的風格只是一種手段，而不是目的，過去表現主義式的小世界無以完成互為主體性的客觀性理想，只有蘊含在生活世界裡的音樂才具有客觀意義，因為重要的不是我們如何表達自己（how to "express" ourselves），而是追尋「我們何所是」（how we "are"）的意義。[7]

　　平實而論，史氏在運用各種樂曲模型時，已遠離原始模型的精神原旨，他以中立的客觀化態度將歷史素材型塑為其個人創作之所需，但威爾等作曲家對各種採用的音樂素材，卻始終抱著一種較忠於原味的精神。比起遠離祖國的史氏來說，威爾更希望以其音樂直接反應生活而打動聽眾、感動民心。整體說來，威瑪共

6. Stephen Hinton, "Germany, 1918-45," *Modern Times: From World War I to the Present*, ed. Robert P. Morgan (Eaglewood Cliffs: Prentice Hall, 1993), 90.

7. 同上註，頁97。此言説發表於1927年。

和國時興的新客觀主義拒絕憤世嫉俗與遁世的態度，以務實之原則用心面對當下的現實面，許多藝術家越過表現主義的光環，從狂亂的戲謔走向小心謹慎的客觀與準確。顯然的，一套實踐結構已被另一套所取代，史氏在此所扮演之催生與支持的角色，其重要性不容小覷。但一般史書多喜好以史氏與法國藝術風格、國家認同的關係來做正向詮釋，並傾向強調史氏與德國的對立關係，忽略此階段真正德國的樣貌與史氏的影響力。

荀白克vs.史氏＝德法對抗？

雖說威瑪時期的德國可以「新客觀主義」之概念統涉當時普遍的藝術態度，不過這並未指涉其風格的一致性，相反的，多元性的藝術活動使威瑪德國既具活力亦不失批判力。比起文化上相對保留的巴黎與非常保守的維也納，柏林自由的文化氛圍以及其對新奇性的渴求，使它一直在藝術與智識領域維持執牛耳的地位，從這個城市的普魯士藝術學院敦聘荀白克任教（1926-33）之事實來看，更可知它對前衛性藝術的包容氣度。誠然，荀白克此時已發展出十二音列的創作手法，他以此確保嚴肅音樂作曲家不致流於庸俗的地步；同時，以荀白克為首的第二維也納學派等人亦認定具深度的音樂必定難以進入大庭廣眾，因此他們對所謂大受歡迎的成功作品，始終以不信任的態度回應之。

同時期的社會學家阿多諾以站在支持他們的立場，也對具有立即性效應的作品存疑懼之心——這與左派音樂理念完全相反的觀點，的確為業已動盪不安的大環境注入更多對立的因子儘管新客觀主義的作品有其深入民心之效，仍遭到阿多諾無情的批判而

蒙受陰影。阿多諾指控新客觀主義明顯的厭惡政治（apoliticism）之傾向，代表了虛假錯誤的客觀性，它只是順從了保守的統治力量，而不是真正面對社會的矛盾與衝突。[8] 這種「進步與保守」截然二分的認定與批判，揭示阿多諾個人尖銳的意識形態；在他的眼裡，未能引發社會性論辯的作品，則失去其有效性，亨德密特的音樂如此，史氏之音樂亦復如是。

　　無論如何，第一次世界大戰的敵對國家縱使曾經敵我分明地劃清界限，戰爭結束後卻有一個於1922年成立的「國際現代音樂協會」（International Society for Contemporary Music，簡稱ISCM），嘗試在音樂上實現不分國籍種族而得以共容的組織。[9] 誠然，在一戰後隨著德國文化氛圍的轉變，史氏在此發揮他法國以外的影響力，不僅其音樂在德國被引用來編舞的次數好幾倍地多於在巴黎的演出[10]，德國城市法蘭克福甚至在1925年時為史氏舉辦為期兩天的「史特拉汶斯基音樂節」，所謂「音樂的歐洲主義」（musical Europeanism）呼之欲出[11]——這些現象證明了德國音樂與舞蹈界，對史氏作品的一種契合與欣賞。

8. 同上註。

9. 台灣在1992年以「國際現代音樂協會台灣總會」之名加入這個國際性組織。

10. 史氏舞蹈作品的演出記錄可參閱Jordan, Stephanie, and Larraine Nicholas compile, "Stravinsky the Global Dancer: a Chronology of Choreography to the Music of Igor Stravinsky." : http://ws1.roehampton.ac.uk/stravinsky/short_musicalphabeticalcomposition single.asp

11. 參閱Scott Messing, *Neoclassicism in Music from the Genesis of the Concept through the Schoenberg/Stravinsky Polemic*, 143.

但這並不代表紛爭就此平息，未幾，國際現代音樂協會很快地又落入兩個敵對陣營的局面：荀白克與史氏所分別代表的美學理念，往後走入白熱化的競比路程，重拾古老德法對抗的傳統。然而真正說來，「德法對抗」的這種一般性說法實不足以道盡箇中複雜的意識糾結。

毀滅與重生

德國的「黃金二零年代」（Golden Twenties）在1933年後，由於希特勒國家社會黨的統治而一去不復返，其文化氛圍亦一夕間遽變。對藝術相當有概念的希特勒以其個人品味與愛惡，決定作品與藝術家的去留；而恰是音樂裡模糊的訊息概念，給予極權者偌大操弄的空間。

希特勒不像史達林一樣，執意要藝術反應政權的意識形態，反而相當尊重藝術的自主性（特別是對巴赫、貝多芬、華格納與布魯克納等人之作品），他雖然趕走、打壓、與迫害荀白克等猶太音樂家，但並未全然地排拒無調性音樂（比如理查‧史特勞斯的《莎樂美》）；另一方面，他基於種族優越性而拒斥非洲、美國爵士樂，為了保護優秀傳統而質疑所謂的現代音樂。[12] 平實而論，所謂的「納粹音樂」是一種模糊而沒有定論的概念，希特勒意識形態與音樂的連結，只是證明其排斥猶太、獨尊亞利安的

12. 參閱Alex Ross, *The Rest is Noise: Listening to the Twentieth Century* 中 "Death Fugue" 的章節。

種族歧視與個人狂妄，音樂本身大多遭及無妄之災。爰此，無論1938年由希特勒手下所主導的「頹廢音樂」大展是如何據理抹黑，在納粹圈內也未能得到正面迴響；它除了展示第二維也納學派、亨德密特、威爾等人的作品外，史氏音樂也含納其中。

當聯軍終於終結了希特勒的暴行後，歐洲普遍有種不堪回首的心情，而渴望諸事回歸原點重新開始。音樂一向是德意志民族最引以為傲的一項傳統，而無巧不巧的是，戰後音樂發展上的轉捩點，亦正是在德國之領土內型塑而成。令人困惑的是，身為戰敗國，何以德國在殘頹廢墟、百廢待舉的環境中，尚有餘力優先支持音樂這種較不具急迫性的活動？原來，由美軍接管的德國佔領區正接受美國官方指引與財務支援而邁向重建，重建的目標包括了民主、美國式生活風格等思想價值觀的再教育，並徹底消除納粹化的影響。

在音樂方面的「整肅」中，希特勒所喜愛的華格納與曾受納粹禮遇的理查・史特勞斯——兩人的音樂自是被打入冷宮，西貝流士則是因其《芬蘭頌》恐怕引起反蘇聯的情緒而被打壓。[13] 總之，美國人對與納粹、共產主義無甚瓜葛的先進實驗音樂感到最放心，也認為被納粹與共產世界所抵制的音樂，應當被年輕人重新認識。

13. 同上註，頁378。

此階段的音樂強人是師承梅湘（Olivier Messiaen，1908-92）的布列茲，戰事甫休而年方二十的他，已陸續完成其知名作品如為鋼琴的《記譜法》（*Notations*，1945）和《第二號鋼琴奏鳴曲》（*The Second Piano Sonata*，1948）等。布列茲在這年輕氣盛的年代裡，雖然展現了他極高的作曲才華與對前輩作曲家音樂的敏銳理解，但他也毫不留情地批判前人的努力成果與展露捨我其誰的領導人態度。

在其師梅湘眼裡，布列茲此階段對什麼都反抗：的確，他的尖銳言詞沒有放過任何大師，包括荀白克、貝爾格（Alban Berg，1885-1935）、巴爾托克、史氏以及梅湘自己，甚至他對自己相當推崇的魏本也擱下「過於依賴傳統節奏」這樣的批評。[14] 弔詭的是，布列茲拼命打破偶像、否定傳統的極端作法，後來反倒讓他成為登高一呼的傳奇偶像，這種現象在音樂界居然默默地被接受，實不能不說是一種時勢造英雄的現象，而布列茲往後在樂壇的深遠影響力，確實也是英雄造時勢的一種表現。然而，是什麼樣的背景因素造就這樣的「英雄人物」，讓史氏這樣的大老也必須禮讓他三分？[15]

14. 布列茲於1948年前後尖銳批判之為文，最主要收集在Pierre Boulez, *Stocktakings from an Apprenticeship* (Oxford: Oxford University Press, 1991, original *Relevés d' apprenti*, 1966,). 亦參閱Paul Griffiths, *Modern Music and After: Directions Since 1945* (Oxford: Oxford University Press, 1995), 4.

15. 史氏一方面深知布列茲對當代音樂界的影響力，另方面也欣賞他的才華，因此即使讀過布列茲對自己表示輕視之意的文章，仍在他們1952年的初次會面中和善以對。史氏與布列茲往後的關係波動不斷，最後以不愉快收場。參閱Alex Ross, *The Rest is Noise: Listening to the Twentieth Century*, 422.

三、文化冷戰與意識形態之型塑佈局

美蘇冷戰與文化武器

話說在美蘇兩國進入冷戰後，雙方皆投入大量的資金宣揚各自的美學觀。由於西歐（尤其是法國）的知識份子對於左翼思想特別具有同理心，美國政府遂特別關照在西歐執行的文化宣傳計畫，以示國威與自由世界之價值觀。在音樂活動方面，美國軍事佔領政府早在1946年即提出了一個大膽的創意，在德國達姆斯達（Darmstadt）舉辦暑期的新音樂課程，使其成為激進音樂實驗的重要場域。「國際新音樂夏令營」（Internationale Ferienkurse für Neue Musik）在美國人力財力的支持下成立，其主要目的有二：其一是傳播美國的政治與文化價值，透過對德國人民的再教育，為其準備民主機構的建立；其二是提供一個讓曾被法西斯政權統治過的音樂家們聚會之地點，藉由瞭解曾經被禁止發聲的音樂而有所再教育。

達姆斯達學院成立之初，曾經有觀察人士認為這些實驗性音樂不值得大力提倡，但自蘇聯進行文化大整肅的活動（Zhdanovshchina）之後，美方授意彼時新成立的西德政府，對達姆斯達的前衛音樂家予以特別保護，讓他們免於任何社會與政治之脅迫，以創作自由之名維護這個基地。在此種背景下，達姆斯達產生了後來獨霸一方的三位主角：布列茲、史達克豪森（Karlheinz Stockhausen，1928-2008）與Bruno Maderna（1920-73）。他們以梅湘的教導為基礎，又獨尊魏本美學觀，逐漸發展出一種具全然掌控性的律令與秩序作為作曲之基本規則：此即「完全序列主義」（total or integral serialism），它由戰前的十二音列系統脫胎而成，承諾了一個

新的烏托邦世界。一時之間，作曲界充滿了各種精細的音樂素材計算手法，建基於此的音樂理論也應運而生。

這種趨近去人性化的作曲方式，某方面說來是虛無主義作祟，過去對人性的肯定、對個人性的尊崇，經過大戰的洗禮後變成一種反諷，因之完全序列主義的機械性規定，意圖去除個體性，並以此方式棄絕傳統音樂之模式與價值觀。在此充滿軟弱無能氣氛的大時代裡，以布列茲為主的一群激進者，以斷然權威性的態度「宣令」藝術必須超越個人，他們對於藝術是為人類而生的想法，有強烈鄙夷的態度；因為沒有個性、沒有感覺、沒有表情的數字與規則不僅超越世間之微不足道與偶然性遇合，更沒有肉體腐朽性的問題。[16]

更有甚者，是此階段音樂創作手法與政治意識形態結合的一種「誤謀」。科普蘭1952年在哈佛大學的演講中即曾提到：

> 十二音列作曲家不再寫音樂來滿足自己，不管他喜歡或不喜歡，他寫的音樂都是一種對聲音與好戰敵對者的反抗（against a vocal and militant opposition）。[17]

16. 以上三段為文參閱Richard Taruskin, *Music in the Late Twentieth Century* (Oxford : Oxford University Press, 2010), 20-2, 27, 37, 42-4.

17. Aaron Copland, *Music and Imagination* (Cambridge: Harvard University Press, 1952), 75.

　　此處的敵對者毫無疑問就是冷戰時的共產主義當權者，敵對者好戰的本質固然無庸置疑，但是為何有反抗「聲音敵對者」的說法呢？此時十二音列作曲法與反共意識形態的聯結乃昭然若揭。

　　誠如音樂學家托洛斯金所言，由於以荀白克等作曲家為代表所創作的十二音列音樂，在納粹時期完全被禁止演出，因此於冷戰時期乃反轉成為抵抗與創作自由的象徵；更有甚者，由於序列音樂箇中形式主義意味濃厚而造就的超越腐敗之純潔性，以及其無能為宣傳行事而得以脫逃政治指涉；又加上音樂界如布列茲等人在狂熱的激情中，鄙夷所有未投入十二音列寫作法的作曲家，使得未嘗試者似乎困窘地淪落為保守派——凡此種種，遂使序列音樂在1950與1960年代，幾乎成為每位作曲家必然嘗試的一種作曲法。不但原來戰前對此作曲法不以為意的如亨德密特、科普蘭等人相繼嘗試，最後連與荀白克如同勢不兩立的史氏也「淪陷」——這的確是前衛音樂界的一個恢弘戰利品，從此序列音樂的聲勢更加扶搖直上。[18]

史氏在低潮中的尊榮

　　基本上，布列茲主要延續荀白克的思想路線而繼續前進，他將兩次大戰之間的大部分音樂視為不進反退的現象，然認為一戰前的無調性音樂如《月下小丑》、《春之祭》等作品值得發揚光大。1949年之後，已然是巴黎新生代序列作曲家領銜者的布列

18. Richard Taruskin, *Music in the Late Twentieth Century*, 16-7, 103-5, 116.

茲，持續朝「完全序列音樂」的方向邁進。他的態度沒有妥協、沒有退讓、沒有居中協調這種事；他和阿多諾一樣，為史氏的音樂冠上法西斯代名詞。史氏除了必須為其新古典風格作品承受音樂界來勢猛烈的批評，另一方面，他也得承受來自蘇聯的批判：蕭斯塔高維奇於1949年代表蘇聯與美國進行交流時，特別公開指責史氏背叛祖國，加入現代主義陣營，其虛無以及無意義的書寫遠離了人民的精神生活。[19]

尤有甚者，是阿多諾於同年出版的《新音樂哲學》（*Philosophy of New Music*）裡，鮮明地賦予荀白克先進、史氏倒退的標籤，其言說論理的精密與氣勢，誠屬駭人；再加上史氏殫精竭慮、以三年苦心創作的英語道德寓意歌劇《浪子的歷程》，被布列茲等譏為江郎才盡之作——這位將屆七十歲的老人家，好一陣子似乎難以安享晚年。

在這看似晦暗的局面裡，由美國政府所出資規劃的兩個大型音樂節慶，像及時雨般賦予史氏尊榮的地位——這舉行於1952與1954年的音樂節慶，事實上是一種意識形態辯證的產物，也是文化冷戰下的成果之一，其所牽涉的複雜背景在1990年代才陸續被揭露，特別是透過英國記者桑德斯（Frances Stonor Saunders）《文化冷戰》這本書的出版，當年冷戰活動的內幕真相才較為廣泛地傳播開來。[20]《文化冷戰》自1999年出版以來，已相繼被翻譯為德、法、義、阿拉

19. 參閱 "Shostakovich Bids All Artists Lead War on New 'Fascists'," *New York Times* (28 March 1949).

伯、土耳其、保加利亞、中文等十種語文，可見它所引起的全球性
關注。某種程度說來，作者冒著危險所揭露的真相——桑德斯的母
親深信作者有天可能會被美國中央情報局綁架——直接提示了2010
年代所爆發的美國政府作為之可能性：即竊聽、竊看國與國、人與
人之間的電話信件內容。一切的一切，皆其來有自。

四、「二十世紀藝術傑作」：
歐洲的傳統、美國的節日

「文化自由代表大會」的「二十世紀藝術傑作」

　　根據桑德斯的說法，在冷戰高峰期間，美國政府投入鉅資在
西歐執行一項文化宣傳計畫：這項計畫的重要特徵就是號稱此計
畫不曾存在——它必須在美國中央情報局（以下簡稱CIA）於極端
秘密的狀態下執行。執行這項計畫的主體「文化自由代表大會」
（Congress for Cultural Freedom）在1950與1960年代時特別活躍，
它網羅美國的菁英階級，以超黨派的原則與CIA共同推動其理念：

20. 此書最早之名是：*Who Paid the Piper?: CIA and the Cultural Cold War* (1999)，再版後
　　有所修正。見Frances Stonor Saunders, *The Cultural Cold War: The CIA and the World of
　　Arts and Letters* (New York, London: The New Press, 2000).平實而論，雖然桑德斯對冷
　　戰之議題貢獻卓著，但由於其處理的議題龐大博雜，再加上個人不平的情緒之作
　　用，造成《文化冷戰》的議論風格稍嫌主觀；雖然作者引用相當多的原始資料，但
　　有些音樂方面資訊的解讀不十分正確——這有待後續學者持續修正與補充，
　　而Mark Carroll的專著 *Music and Ideology in Cold War Europe*（Cambridge: Cambridge
　　University Press, 2003）在某種程度上補足了箇中不足。

此即是這世界需要美國和一個新的啟蒙時代，而這個時代可稱為美國世紀。

　　文化自由代表大會在其高峰階段曾於三十五個國家設有辦事處，在冷戰作為一種人類思想戰的前提下，文化武器乃是他們著眼的重點。代表大會透過出版各種刊物與圖書，以及舉辦會議、研討會、美術展覽、音樂會、與授獎等等，積極建立「傾美」的價值觀。許多歐洲知識份子在知情或不知情、喜歡或不喜歡的狀況下，或多或少地與這些活動有所關連。[21] 1951年，身為「文化自由代表大會」國際秘書處秘書長的尼古拉斯‧納勃科夫（Nicolas Nabokov，1903-78）提出一份有關舉辦大型藝術節之計畫大綱的機密備忘錄，他說明此藝術節的宗旨是要策動

> 美國第一流藝術團體在歐洲與歐洲的藝術團體第一次密切合作，同時也使美國的藝術品與歐洲的藝術品完全平起平坐地展示給觀眾。由此，通過展示歐美文明在文化上的團結與互依，並將取得全方位的有益效果。如果這次藝術節取得成功，那麼將有助於打破歐洲盛行的關於美國文化低劣的神話，而這一神話正是史達林主義者成功地培植起來的。藝術節將使自由世界的文化向集權主義世界的非文化提出挑戰，同時也將成為提高勇氣和振奮精神的力量泉源，對於法國知識份子來說尤其

21. F. Saunders, *The Cultural Cold War*, 1-2. （參閱中譯本《文化冷戰與中央情報局》[北京：國際文化，2002]，頁1-2。）

如此。因為法國和大部分歐洲的文化生活處於錯位和瓦解的狀態，而這次活動將向那裡的文化生活注入某種判斷力和自覺性。[22]

　　CIA的高層人士認為納勃科夫的計畫正是文化進攻的良策，因此在審核委員會中批准了藝術節的活動。由於納勃科夫是來自蘇聯的流亡作曲家，他對於蘇聯音樂界狀況的瞭解自然較其他人更為深入，音樂乃成為藝術節最重要的部分。他所邀請的第一位作曲家即是史特拉汶斯基，得到有一定聲望的史氏之首肯，自是音樂節成功的保證之一。納勃科夫在計畫書中強調：

　　　　藝術節的政治、文化、精神道德上的用意何在，甚至藝術節的計畫，都不應公諸於世，應讓公眾自然地得出邏輯性的結論。藝術節上演出的作品幾乎都是被史達林份子和蘇聯的美學家貶為「形式主義」、「頹廢」和「腐朽」的作品，其中包括俄國作曲家普羅高菲夫、蕭斯塔高維奇、史克里亞賓和史特拉汶斯基。

　　這個名為「二十世紀藝術傑作」（*L' Œuvre du XXe siécle*）的藝術節，其音樂部分在1952年四月三十日於巴黎揭開序幕，除了開幕音樂會饗以來賓巴赫的宗教性音樂之外，其他皆是活躍於

22.　同上註，頁95。（參閱中譯本，頁122。）

二十世紀前半的音樂家作品：馬勒、理查・史特勞斯、德布西、荀白克、魏本、亨德密特、科普蘭、巴柏（Samuel Barber）、布烈頓（Benjamin Britten）、薩提、梅湘、布列茲和幾位法國的六人組成員等，意圖呈現「我們世紀中創作的合法代表」（the validity of the creative effort in our century）。[23]

不過，儘管音樂作品琳瑯滿目，史氏的中心地位卻是無庸置疑的：一方面他在此藝術節中親自指揮《伊底帕斯王》，亦享有他人未有的兩場個人大型音樂會；另一方面，紐約市立芭蕾舞團表演幾齣採用其音樂的舞碼，又增添了他個人音樂曝光的完整度，而蒙鐸身為《春之祭》1913年首演的指揮，三十九年後又在巴黎同樣地點擔綱同曲的演出，更是一饒富話題的事件。

真正說來，這為期一個月、約三十多場演出的慶典可說所費不貲，除了交響曲系列、室內樂系列音樂會之外，尚有歌劇與芭蕾舞的專場演出；演出的團體除了網羅歐洲各大樂團之外，美國的大型團體如由蒙鐸帶領的波士頓交響樂團、以及由巴蘭欽帶領的紐約市立芭蕾舞團等，更遠赴重洋扮演要角。其中單是波士頓交響樂團的出訪歐洲就超過十六萬美元，但這龐大的支出或是以基金會之成立作為 CIA 的經費通道，或是透過知名人士和機構捐款的名義解決。

23. 所有的演出曲目可參閱 Mark Carroll, *Music and Ideology in Cold War Europe*, 177-85.

法國vs.美蘇冷戰vs.左右路線

事實上，法國在二戰後不穩定的環境裡，發現自己夾在冷戰分裂的中樞地帶，意識形態對立的集團無不對其走向虎視眈眈；爰此，他們在文化上究竟該走重建（restoration）之路，或是從全新創發（innovation）的方向發展，一直都是爭辯的焦點。毫無疑問的，布列茲屬於後者的代表，他和推廣序列音樂不遺餘力的前輩萊伯維茲（René Leibowitz，1913-72）持續挑戰傳統，並與存在主義者沙特（Jean-Paul Sartre，1905-80）互通聲息，期待前衛音樂為社會帶來改變。另一方面，則是史氏、納勃科夫與布蘭潔所代表的重建路線，這主要指的是已經發展有成的新古典風格之作。

為了充份掌握此千載難逢的機會，納勃科夫不避諱地忠於自己的美學觀為「二十世紀藝術傑作」抉擇曲目，他以其美學信仰與政治信念為基礎，企圖透過史氏新古典主義作品表達人類救贖與精神更新的可能，並相信這類音樂對歐洲普遍政治上無根之感將有所助益，同時也呼應了當時文化自由代表大會的價值觀：意即人類的高貴性與政治的自由度，建立在一種緊密相連的依存關係中。以學者 Mark Carroll的觀點來看，這看似保守的力量其實是當時法國穩定社會的良方。[24]

24. 同上註，頁6，12-3，15。

誠然，藝術節以多元的作品作為世界「自由」的保證，也意圖賦予戰後世界一種秩序性。其曲目之巨大反差性如史氏的《C調交響曲》、《三樂章交響曲》與布列茲的新作《結構1a》，在許多人眼裡自有不同而重要的意義：前者是菁英階層潛意識裡需要的力量，後者則是打破傳統的戰爭機器。其中史氏的《C調交響曲》曾是1945年巴黎慶祝重獲自由的紀念音樂會之核心曲目，它儼然是振奮道德人心的代表，而布列茲則是當年曾在音樂會中針對史氏音樂鬧事起鬨的學生之一，多年後以新銳作曲家的身份出現，誓言絕不走馴服和諧之路——二者極端的美學立場在此卻是一致對外的伙伴。[25] 不過整體而言，透過納勃科夫別具用心的策劃，「二十世紀藝術傑作」對前衛性作品的安排，比較像是「神格化」史氏之祭典中的附屬品；納勃科夫將史氏所代表的音樂陣容與文化自由代表大會的意識形態整合而呈現，亦證明美國捍衛與維繫西方傳統不可或缺的地位。

總之，這美國的節日（Cette fête Américaine）既令人大飽眼福、耳福，但不免也引來撻伐之聲。首先，藝術節實在無法掩飾其反共的宣傳重點，因此文化自由代表大會把二十世紀大師級傑作和政治意圖拉在一起的作法，不免引起了普遍的憤慨；另一方面，更有不少人批評納勃科夫刻意避開了「現今美學」的呈現。

25. 同上註，頁1-2，10。

　　儘管波士頓交響樂團的卓越演出顯示了美國文化雄厚的面向，成功地打造了一塊文化金字招牌，但是「當時法國的反美情緒十分強烈，納勃科夫舉辦藝術節的用意就是要抵制一下這種反美情緒，但是藝術節卻讓人更加相信，代表大會的背後是美國在撐腰」。[26] 事實上，無論左派與右派如何批評，法國社會普遍有種不願淌這意識形態渾水的心情，更不願承認美國在政治與文化上業已取而代之；是以，即使藝術節的內容多麼令人讚嘆，即使主辦者感到這節慶確為美國扳回一城，但在某些人眼裡它卻是一個極受歡迎的大失敗（an extremely popular fiasco）[27]，像是一個受邀者並不領情的超級大宴會！

五、「二十世紀音樂大會」：
　　序列音樂與美國文化版圖的確立

序列音樂vs.抽象表現主義繪畫

　　如果說「二十世紀藝術傑作」較多地以回顧性角度呈現作品，並賦予新古典主義作品以非凡的重量，接下來的音樂事件卻轉向其對立面，也就是著重在荀白克以來的序列音樂以及新生代的實驗性音樂。納勃科夫雖然曾對序列音樂「只有音符、沒有音

26. 除了音樂節之外，另有由紐約現代藝術博物館組織規劃的繪畫與雕塑展覽。

27. Ian Wellens, *Music on the Frontline: Nicolas Nabokov' s Struggle against Communism and Middlebrow Culture* (Farnham: Ashgate, 2002), 45,

樂」的傾向深表疑慮，但隨著史氏轉向序列音樂的作法，他終究回應了之前藝術節沒有呈現「現今美學」的批評，進行文化自由代表大會第二波的音樂宣傳。

1954年四月中在羅馬召開為期兩週的「二十世紀音樂大會」（*La Musica nel XX Secolo*），以推動前衛性音樂的創作為宗旨，大會選出十二位有潛力但不知名的年輕作曲家，邀請其創作並在羅馬演出，由評委選出優勝者，所有獎金、樂團演奏、錄音、出版以及他們的出席費用等，都是由代表大會買單。其中曾大量贊助抽象表現主義（Abstract Expressionism）繪畫作品的洛克斐勒基金會，這次也扮演關鍵性的贊助角色。[28]

納勃科夫按其慣例，敦請老友史氏擔任音樂節顧問委員會的主席，委員會尚有巴伯、布烈頓、達拉皮科拉（Luigi Dallapiccola）、奧涅格（Arthur Honegger）、米堯（Darius Milhaud）、湯姆森（Virgil Thomson）等多位作曲家。在音樂會的演出曲目中，最引人注目的是史氏傾向序列技法的新作《七重奏》（*Septet*，1952-53），它讓評論者察覺到史氏終於向荀白克與魏本妥協，並把其追隨者放在令人尷尬的地方——好像作曲家不加入序列音樂這個園地將有落人後之虞。[29]當然，史氏的轉向確實呼應了「二十世紀音樂大會」強調無調性音列體系作品的重

28. F. Saunders, *The Cultural Cold War*, 185-6.（參閱中譯本，頁248-9。）

29. Mark Carroll, *Music and Ideology in Cold War Europe*, 167.

要性，雖然大會的評審委員們並非以此作曲法而知名，但所有得獎作品都是建基於音列技法的音樂。從回顧性的角度來看，或許「二十世紀音樂大會」最大的效應之一，是從此之後的二、三十年，序列音樂在歷史的進程裡佔盡優勢——更確切的說法，應該是它成為嚴肅音樂領域的權威代表，並與流行音樂並列人類音樂文化天平上的兩個極端。

在學者Mark Carroll眼中，舉辦「二十世紀音樂大會」的作用恰可與美國抽象表現繪畫在1948年旺盛之勢相互比較：前者使大家對於序列音樂開始有新的看法，後者則使帕洛克（Jackson Pollock，1912-56）成為舉國仰慕的畫家，而這二者皆是調和前衛與戰後自由主義（postwar liberalism）意識形態之結果。[30]

其實早在1939年二戰方興未艾之時，美國抽象表現主義主要支持者葛林伯格（Clement Greenberg，1909-94）就已發表影響深遠的〈前衛藝術與媚俗文化〉一文，他指出西方資本社會為了跳脫腐敗的機械化藝術模式（如羅馬雕刻與學院派繪畫等），而產生所謂前衛藝術的文化，從事這類工作的人以一種對社會和歷史的新批評態度，檢討社會運作的形式。簡單的說，前衛的詩人或藝術家從公眾場合中隱退，他們為了保持作品的高層次水準，將藝術提升到一個

30. 同上註，頁4。亦參閱Serge Guilbaut, *How New York Stole the Idea of Modern Art: Abstract Expressionism, Freedom and the Cold War* (Chicago: University of Chicago Press, 1983), 189.

純粹的境界，所有相對和互相矛盾的問題都會獲得解決，或者以離題方式表現。「為藝術而藝術」和「純詩」的論調因此便出現了，而主題或內容卻變成像瘟疫一般，眾人避之唯恐不及。[31]

　　就如葛林伯格所言，沒有任何文化可以在缺乏社會基礎和穩定收入之下而能發展成熟，就前衛藝術發展的可能性來說，它的發展基礎一向由社會中統治階層的菁英所供給，而這類菁英正迅速減少；但這還不打緊，另一個危及前衛藝術存在的因素或許更具威脅性，那即是所謂媚俗文化（kitsch）的興起。舉凡通俗商業的藝術文學作品、廣告插畫、漫畫、踢踏舞、好萊塢電影等，都是機械性的、由公式所操作的，也是一種代理的經驗、一種虛偽的感情，「它是我們這個時代中生命裡所有虛假事物的一個縮影」。[32] 在葛林伯格眼裡，媚俗文化的影響力無遠弗屆，成為人類的第一個普世性文化，並從1920年代末期以降，主宰蘇聯的藝術生態；或許，媚俗文化最為可怕之處，是在此種意識下所產出的藝術，可以讓閱聽者毫不費力地獲得感官的享受。

31. Clement Greenberg, *The Collected Essays and Criticism, volume I: Perceptions and Judgments, 1939-1944*, ed. John O' Brian (Chicago: University of Chicago Press, 1988), 6-8.（翻譯參閱葛林伯格著，張心龍譯，〈前衛藝術與媚俗文化〉，《藝術與文化》[台北：遠流，1993]，頁4-6。）

32. 同上註，頁10-2。

美國政府：前衛藝術之超級贊助者

　　葛林伯格發表此篇文章時，正是希特勒、史達林、墨索里尼
等強者操弄藝術伎倆的時候，葛林伯格在此關鍵時機扣合並強調
獨裁政權與傳統文化、媚俗文化步調一致的概念，一下子推翻過
往古典藝術——即長久以來已被認可的經典風格——當下的存在
價值與意義，也由菁英等於前衛、大眾等於媚俗的關係論述中強
化了階級意識。未幾何時，待美蘇冷戰的局面一開張，美國政府
遂扮演了統治階層的菁英角色，成為某些特定的前衛藝術之超級
贊助者。的確，在桑德斯眼中，這類前衛冷僻難懂的東西之所以
能得到一片天，自是與後面支撐的CIA有關。[33] 一名中情局人員在
桑德斯的訪談下有如下言詞：

　　　　說到抽象表現主義，我倒是希望我能這樣說：它是中央情
　　報局的發明創造。只要看一看紐約和後來的蘇活區（SoHo）發
　　生的情況，你就明白了。我們認識到這種藝術與社會主義寫實
　　主義毫不相干，而它的存在卻使社會主義寫實主義顯得更加程
　　式化、更加刻板、更加封閉。這種對比就曾在某些展品中加以
　　利用。

　　　　當時，莫斯科對於任何不符合他們那種刻板形式的東西，
　　都不遺餘力地進行譴責，所以我們有足夠的依據準確無誤地推

33. 在美術界方面，桑德斯以諸多證詞言論，證實美國抽象表現主義繪畫屢經CIA的插
　　手而成功崛起（見F. Saunders, *The Cultural Cold War*, Chapter 16）。

斷，凡是他們著力大肆批判的東西，我們都值得以某種方式加以支持。當然，這類的事情只能通過與中央情報局保持距離的組織或行動機構來做，如此使傑克森‧帕拉克這類人通過政治審查也不成問題。……

在視覺藝術的案例裡，紐約現代藝術博物館就是與中央情報局保持相當距離而運作的，前者因而為後者的意圖提供了可信的掩護和偽裝。[34]

客觀來說，美國在文化冷戰中，對於視覺藝術策略的運作得到相當明確的效果：它透過大量的報導、展覽與收藏，讓美國抽象表現主義藝術家的地位一夕間水漲船高，一躍為時代寵兒，當1959年此現象達到頂峰之際，紐約的畫廊甚至不是抽象性作品就不願收購與買賣交易。在此，寫實繪畫有左傾的嫌疑，抽象表現藝術則是民主的同義詞，然而另一方面，音樂的狀況卻顯得相當隱諱。由CIA支持但透過文化自由代表大會運作的「二十世紀音樂大會」，雖有助於序列音樂奠定後來穩定發展的基礎，不過它的影響範圍一直侷限在學術小圈子，在無從買賣又推廣有限的狀況下，成為人類文化發展史裡別具一格的特殊現象。

無庸置疑的是，「二十世紀音樂大會」強調音樂創作過程中的自由度與理念，顛覆過去以創作成果之優劣作為判準的價

34. 連同引言，見F. Saunders, *The Cultural Cold War*, 218-9.（參閱中譯本，頁293。）

值觀，對整個藝術界的影響非同小可。也許史氏只是純粹因個人好奇而嘗試音列作曲法，但以他的資歷背景來看，這種轉向絕對為前衛音樂工作者注入強心劑，即使史氏從未否認新古典風格作品的重要性，然他過去的支持者如布蘭潔在戰前的音樂圈擲地有聲，戰後卻可說一蹶不振，對整個情勢毫無置喙與轉圜的餘地。

事實上，達姆斯達身為前衛音樂基地的地位一直到1980年代始沒落，這些音樂菁英中的菁英之所以能長時間屹立不搖，部分原因必須歸於文化冷戰政策與資本主義企業的策略聯盟，其所型塑的文化佼佼者之樣貌乃得以持續不輟。觀諸達姆斯達夏令營課程由官方、電視電台、音樂出版商、汽車製造商等集結而成的贊助者名單，以及諸多前衛音樂家被出版商以不惜成本的代價供以明星級款待的現象，某種程度更可知音樂、政治與資本主義連環運作所引致的熱潮，是如何深深影響人類對音樂威信度的看法。[35]

35. 參閱Richard Taruskin, *Music in the Late Twentieth Century*, 54. 基本上，有些人認為1970年代前的美國大企業家是美國價值、制度、與道德的守護者，堪稱是社會的表率，不像後來逐漸淪為厚顏貪婪的形象。

六、史氏對世界的回應之道

臣服於神前、順從於規則

誠如阿多諾在《新音樂哲學》中所說：

> 藝術作品雖然很少模仿社會，它們的作者也無須真切瞭解一切，但是藝術品本身的「姿態樣貌」，就是對社會現象的客觀回答；有時候這些作品被調整成符合消費者的需求，更多時候是作品處在與需求相抵觸的狀態，但它們絕不會被這需求所限制。而在藝術延續過程中若有任何干擾產生，或是有任何新形態的開始，都是一種回應社會的表示。[36]

以史氏的例子來看，他在一戰後開始新風格形態的創作，無疑是與理性、秩序的追求有關，這是他對個人處境與社會現象的一種客觀回應。另一方面，雖然他的音樂取向對法國與德國音樂圈皆產生相當的影響力，可是其外來者的身份使他與德法音樂家有別，換句話說，他既不在最保守的陣容為傳統護航，亦不在最極端的天台上鄙視群眾，也無意以親民路線取勝；他的音樂更多時候是為符合一己創作的需求，但這並不代表他不在乎聽眾的需求。首先，史氏在1930年代前期很明確地表示：

36. Theodor W. Adorno, *Philosophy of New Music*, trans. Robert Hullot-Kentor (Minneapolis: University of Minnesota Press, 2006), 101-2.

> 我不是革命者、不是共產黨員、不是物質主義者、不是無
> 神論者、不是布爾什維克——我只是一位我們這個時代的人、
> 這個時代的藝術家，而且我相信我已在藝術中攫取了這個時代
> 的特色精神。[37]

　　為什麼這一位以《春之祭》而被賦予「革命性」桂冠的作曲家，卻如此堅定地拒絕這種名號？史氏明白指出當時其所處之境遇，是反浪漫以及反個人主義的時代，但在藝術中，反個人主義並不意味全然抹煞個性（personality），個性的顯現並不妨礙大視野的投射。相對於個人主義趨向自我耽溺與狹窄的觀點，普遍性視野（universal view）為藝術家提供更堅實的基礎，藝術品也因而有更高與重要的功能。在這樣的原則下，人類特定的感覺可以透過頗具個性的表現呈顯，但自我不是如尼采那種倡言反抗基督的超人，而是臣服於神前的一般人。[38] 對史氏而言，所有偉大與純粹的藝術都具有聖典與教會的（canonical and ecclesiastical）精神性[39]，如是，他的「臣服於神前」、「順從於規則」等看似保守的傳統精神，可說是他意圖超越命運與大環境的意志基礎。

37. Robert Craft, *Igor and Vera Stravinsky: a Photograph Album, 1921 to 1971*, 22.（1933年
 訪談記錄）
38. 同上註，頁21。（1931年訪談記錄）
39. 同上註，頁23。（1933年訪談記錄）

　　史氏曾以希臘悲劇作家索福克里斯（Sophocles，496-406 B.C.）所言，談及順從的必要性，就如在洪水中連根拔起而倒下的樹多是頑固的大樹，但彎曲的樹則連小枝枒都可能安全無恙[40]——史氏在此不見得是暗示機會主義的必要性，重要的還是順從所帶來之普遍溝通的意義。對他而言，普遍主義必然是對於已建立的秩序有所順從，它應許了文化的豐饒，並於各處散播與交流；藝術家應該順從於意欲完成之作品的必要性，複格即是絕對音樂中最完整的形式，它是作者順從於規則的好例子。[41] 有秩序、有規則才得以使文化藝術有溝通的基礎，這是史氏堅定的信念。

　　由此可知，他對於啟蒙的、理性的自願順從，並因此期許自己完成具聖典與教會精神性的作品，應是他在異鄉流浪求存，心理上的一個重要寄託。不過，理性之名有時亦引導人誤觸地雷：在介於兩次大戰之間那段分歧混亂的日子裡，一些西方知識份子對希特勒、史達林等所作所為曾如此盲目信賴，主要係出於一種迷信，即認為它依然是代表「啟蒙理性」對抗「理性解體」的一大力量。史氏曾公開讚揚義大利獨裁者莫索里尼，這個記錄使得音樂學者們不客氣地封他為「法西斯主義者」。或許出身於資產階級、致力於製造高雅文化的史氏，支持墨索里尼這件事意味著他對理性秩序力量的嚮往。

40. 同上註，頁30。（1938年訪談記錄）

41. Igor Stravinsky, *Poetics of Music in the Form of Six Lessons*, 77, 79.

史氏的音樂演化觀

　　無論如何，儘管史氏新古典主義音樂之水準高低有別，他與德法諸多對本土持不同意識形態的音樂人、政治人也未必同聲一氣，但他的溝通理性與承擔保守倒退之罵名的勇氣，確實鼓舞了許多不願意放棄調性音樂的作曲家，持續他們或左翼或右翼的理想。誠然，史氏保守倒退的罵名在1940年代後半時達到高峰，他在音樂裡不涉及自身苦難，變成阿多諾眼裡難辭其咎的倫理道德罪愆，他的「享樂」主義音樂語言，更是布列茲等倡議「禁慾」音樂語言之輩大肆攻擊的目標。事實上，史氏在1926年時即曾抱怨樂評總是在談音樂中的進步觀，而他認為自己在音樂上絕不是什麼革命性人物。數年後，他明確表示音樂裡沒有所謂的進步（progress），只有演化（evolution），當演化真正完成後，我們才可能衡量演化的程度；所謂進步者並非當代人所能評斷也。[42]

　　然而，演化是什麼意思呢？如果以動物演化的概念來說，我們可瞭解其著重的概念，在於動物為求最大存活之可能性，會依其據以生存的環境而作調整與變化以資適應；動物前後的變化狀況未必有高低好壞之分，只是呈現與環境相容與否的問題。但是，進步觀的重點則不僅僅是變化本身，它尤其強調變化之後所得之凌駕於前的優勢，更有甚者，它牽涉到一種價值觀的判準。所謂音樂先進者經常強調，調性音樂進化至無調性的序列音樂，

42. Robert Craft, *Igor and Vera Stravinsky*, 16, 24 (also see note 18).

乃是歷史進程的一種真理（historical truth），但對於左傾的音樂家來說，歷史真理如何可從忽略社會的掙扎與渴望而得以成立？[43] 當時的進步論確實甚囂塵上，史氏雖不是左翼者，但也不願創發與一般人毫無關係的語言，從而盲目地忠誠於這種意識形態。

不過，史氏個人的音樂演化確實是多變而令人訝異的，特別是在二戰後採用「敵方」的序列作曲技法後，過去他所代表的陣營從此步入歷史塵埃，正式在繼續延燒的進步史觀中被淘汰。事實上，若說史氏「依其據以生存的環境而作調整與變化以資適應」並不為過，他轉向音列作曲法是一種個人境遇與大環境謀合的結果。話說美國在二戰前給予歐洲人的印象，大體就是一種庸俗企業家和牛仔的組合，或是滿街嘴嚼口香糖的平庸之輩，不過冷戰期間的美國卻藉由各種作為扭轉了這種印象，特別是在菁英文化圈裡所主導的形式美學觀，在文學、繪畫與音樂中形成一種霸權的地位。

1953年，作曲家科普蘭被美國麥卡錫議員點名約談，查考其意識形態——這種明著來的冷戰效應，與暗著來的諸多策略，使藝術發展免不了指涉權力與政治的問題，此時知識與價值觀是一種關乎「發言位置」（positionality）的闡述，也就是牽涉到站在何種立場、為了什麼目的、與向誰發言等問題。[44] 冷戰的兩大集團為

43. 從序列音樂轉向左派作曲風格的作曲家其實為數不少，但多半較不為史學家所重視，其中荀白克的學生 Hanns Eisler 即為著名之一例；曾為梅湘、Leibowitz 學生的法國作曲家Serge Nigg，於1950年代時亦曾有所轉向，不過後來又回到序列技法。

44. 參閱Chris Barker著，羅世宏主譯，《文化研究：理論與實踐》（台北：五南，2010），頁5。

控制失序世界與建構身份認同，對藝術施以政治性之利用，並努力爭取知識份子的政治忠誠與把持文化未來發展方向——毫無疑問的，兩造的作法皆引人非議。

正如前面所敘述，納勃科夫策劃的「二十世紀藝術傑作」與「二十世紀音樂大會」，直接嫁接了「贊助者」的意識形態；平心而論，這是否是美國面對蘇聯猖狂的擴張主義，不得不反制的一種作法呢？誠然，文化冷戰所產生的「虛假性真實」（false realities）、知識份子被捲入在這些「偽造品」的程度、這些以大量金錢置入性行銷的作法、對後代價值觀的影響、對未符合潮流者造成有形或無形的打壓——CIA介入西方的文化生活，至此成為歷史進程無法倖免之事，也是對民主政治的一個諷刺。

有趣的是，史氏的《C調交響曲》在1945年以作為反納粹的象徵而在巴黎回歸自由時演出，在1952年則以反史達林的樣板而表演，但其實《C調交響曲》在作曲的風格語法上，頗符合蘇聯的音樂「法條」[45] 及其傾向單純與樂觀之品味。平實而論，納勃科夫以相對保守的新古典主義音樂遂行其意識形態之任務，與蘇聯同樣以保守的藝術作品進行其洗腦之政策謀略，二者所作所為真正之差異何在？

45. 可參見納勃科夫整理出來的八點「法條」，Nicolas Nabokov, "Russian Music after the Purge," *Partisan Review* 16, 1949, 842-52. 引自Mark Carroll, *Music and Ideology in Cold War Europe*, 30.

再次的「順從規則」

真正說來，史氏向序列音樂的倒戈，在某種程度上可說是在不知情中被美國政府收編[46]，無意中助長序列音樂在二戰之後享受了一段歷史的優勢時期；但他的音列作品其實屢受布列茲的輕視，這是他們曾嘗試建立友誼後來卻破裂的原因之一。時代歲月確實不饒人，在冷戰期間，曾以《春之祭》而被譽為先進者的史氏，此時卻被認為不夠先進——幾位在戰前執牛耳的音樂家相繼過世，獨留史氏必須面對這種是否跟得上時代的問題。

自從以三年的時間完成了音樂界冷淡以對的《浪子的歷程》後，史氏一方面對自己創作產生了力有未逮的危機感，另方面也意識到新一代崛起的作曲家與他背道而馳，而荀白克的地位更遠在一己之上[47]——確實，比起《浪子的歷程》那輕盈漂亮又懷舊之聲，無調性音樂起碼像是一種不妥協的道德力量，前衛者回應時代的方式起碼理直氣壯地具現某種正當性。爰此，七十多歲的史氏步步為營，藉著創作《阿貢》與《聖歌安魂曲》等作品，再把自己置放在時代風潮浪頭之上。如果新古典主義的語言已用罄，

46. 根據學者Anne Shreffler調查，史氏的序列音樂作品*Threni*與《為鋼琴與管弦樂的樂章》都是透過納勃科夫介紹的委託案，前者資金五千美元來自CIA，後者一萬五千美元則來自瑞士企業家——但這可能是種障眼法。參閱Alex Ross, *The Rest is Noise: Listening to the Twentieth Century*, 422.

47. 1952年，史氏數度聆賞魏本與荀白克的音樂後，有一天突然在克拉夫特面前崩潰與啜泣，聲稱自己可能再也無法作曲。參閱Robert Craft, *Stravinsky: Glimpse of a Life*, 38-9.

史氏思變之舉絕對可以理解，但冷戰環境對他的批判與施予的壓力，促使他帶槍投靠到音列技法的陣容，也許部分地解釋了其「變節」的原因。

所幸，史氏音樂生涯裡最後一次「順從規則」的結果尚差強人意，如果他的創作僅止於《浪子的歷程》，以現今的價值判準來看，他在西方音樂史上的地位不會如此崇高。事實上，史氏投入序列音樂的創作固然強化了這種作曲模式的權威性，也證實他年邁然更新的創造性活力，但許多人更喜歡從進步論的角度來看待此事，以此暗示史氏否定或翻轉了過去的美學觀，序列音樂因之成為進化論裡較高等級的創作，當然也順勢強化他個人的歷史地位。

然而，就長遠的影響與效應來說，這究竟對整體的嚴肅音樂環境是好亦或是壞，其實值得再深入討論。無庸置疑的，序列音樂在二戰之後成為一種緊箍咒，在某種程度上曾讓音樂界變成一言堂，學院背景的作曲家們對具調性暗示性的音樂避之唯恐不及，尤有甚者，是形式主義的美學觀甚囂塵上，好一段時間直接矮化他種形式的音樂美學與創作。德國達姆斯達的新音樂發展，表面上以延續音樂歷史無可避免之演變為由，高舉魏本的音列作法為其典範，並進一步擴充各種抽象的參數，讓音樂創作成為具科學性的實驗場，這樣的極端性，很難不被視為是一種對之前法西斯美學的全面反動。

但誠如David Monod在這段歷史的論述中，批評由美國支持的達姆斯達等機構，錯誤地讓現代化與通俗化的音樂發展益趨分歧，導致一種為中產階級而言較有意義的通俗性現代主義

（popular Modernism）理想，絲毫沒有發展的空間。[48] 對美國菁英份子而言，隨著美蘇兩國走向衛星升空、登陸月球、核能發展的競爭，好像藝術也不能落人於後，於是音樂亦愈來愈原子化、科技化，戰後美國作曲家巴彼特（Milton Babbitt，1916-2011）的作品即是此中最顯著之例。[49] 另一方面，音樂界承接荀白克與阿多諾等人的遺緒，深怕作品膚淺、媚俗、甚至讓大眾喜愛，故未把曲高和眾的理想作為己任，也未將中產階級的需求引以為意。這一路走來，所謂的前衛音樂與一般民眾愈行愈遠，甚至無甚關連，在人類文化版圖中逐漸走向邊緣地帶。

不過，對史氏而言，音列技法可能是一個「被迫」發現的有趣之物，但他願意敞開心胸，誠心欣賞「敵人」的優點，大方接受可能的挑戰，這不能不說是一種非凡的氣度。另外，他也必須甘冒無法超越宿敵成就的風險，更要承受其未能從一而終的美學理念實踐，把他帶入「善變」與「晚節不保」的歷史定位批判之可能。1939年，拉赫曼尼諾夫曾經說道：

> 我感到自己像是在異鄉飄盪的鬼魂，我無法放掉舊的寫作手法，也無法進入新的創作語彙。我盡可能努力地瞭解現在音樂的態勢，可我就是無法領會。我無法像蝴蝶夫人一樣快速轉

48. David Monod, *Settling Scores: German Music, Denazification, and the Americans, 1945-1953* (Chapel Hill: the University of North Carolina, 2005), 198-200.

49. Ian Wellens, *Music on the Frontline: Nicolas Nabokov's Struggle against Communism and Middlebrow Culture*, 120.

變宗教信仰，無法瞬間擺脫舊的音樂神祇，然後俯首跪服於新
的目標。[50]

　　這位眷戀著古老俄國、離開祖國後感到難以創作的音樂家，所
指的蝴蝶夫人可能就是類似史氏者流。平心而論，屬於拉赫曼尼諾
夫的浪漫主義音樂的確感心動人，但當時代更迭變動時，若未能適
當地有所回應，則很難在文化上保有話語權。誠然，音樂風格完善
的建立何其不易，類似像拉赫曼尼諾夫的作曲家被迫面對與自我性
情相悖反的主流論述，更加深一己的邊陲感。然時代的滾輪是如此
無情，在這看似命運難以轉圜之際，史氏卻藉由積極的回應，找到
每一刻的自我定位與策略，成為時代變異中的受益者。

與古今賢達的相遇與對話

　　整體說來，歐美的序列主義是一個拒絕傳統與對世界感到悲觀
的產物，但在史氏手中，音列手法配合他晚年生命的心境照應，似
乎與大環境意識形態的脈絡有所脫勾；他的「順從規則」，再次符
應了自己對創作的需求。無論如何，史氏個人命運多次面臨時代交
叉路口的行向抉擇，他雖然自覺或不自覺地為某些意識形態做出貢
獻，但紛雜的意識形態也風風雨雨地反饋回來，在歷史進程中為他
音樂的價值做了短暫或片面之註解。不過，我們可以超越意識形態
的觀點來看史氏作品嗎？史氏曾在一次訪談中言及：

50. Sergei Bertensson and Jay Leyda, *Sergei Rachmaninoff: A Lifetime in Music* (Bloomington: Indiana University Press, 2001), 351.

> 我以「冷血」的態度寫音樂，我嘗試以卓越的想法，使每個新生代更具有人道精神。[51]

在一篇為史氏音樂辯護的文章中，知名作家米蘭・昆德拉（Milan Kundera）以自己身為離散流亡者的身份，同理體會史氏「冷血」的書寫風格。昆德拉強調：當一位小說家或作曲家遠離那片他的想像、他的關注，也就是他基本主題所聯繫的土地，對移民極有可能造成撕裂，這時他就得要動員他所有的力量、所有的藝術家智慧來把這個劣勢變成優勢。

在這種情境下，昆德拉認為史氏的唯一祖國、其唯一可以安身立命的處所即是整部音樂歷史；在此，他才可遇見同胞、親人、音樂前輩，或甚至遇見像魏本、荀白克這樣的「敵人」。的確，史氏幸運地以相對充裕的生命歲月，消化整個音樂歷史，這份與古今賢達的相遇與對話，或許是史氏生命長流中經營、擘劃與創作的基礎。誠如文化研究學者伊格頓（Terry Eagleton）所說：

> 由於我們是歷史的動物，所以我們永遠處於「成為」的過程中，始終在我們自己之前。因為我們的生命是一個計畫，而不是一連串的當下片刻，所以我們永遠無法獲致像一隻蚊子或一把耙子一樣的穩定同一性。[52]

51. Robert Craft, *Igor and Vera Stravinsky: a Photograph Album, 1921 to 1971*, 14.（1924年的訪談記錄）

52. Terry Eagleton（泰瑞・伊格頓）著，李尚遠譯，《理論之後》（台北：商周，2005），頁258。

　　在史氏「成為」的過程中，生命計畫是一種因應環境與命運的反饋，他的「善變」也是一種生命的渴望，一如畢卡索令人目不暇給的創作變化歷程。但是，在此多變的風格面貌裡，史氏音樂裡普遍主義或是人道精神的可能性又何在呢？他的音樂沒有穩定、同一的「人格」嗎？

　　昆德拉的話語再度給我們一些啟示：人類依賴無感受性的大自然方能獲得慰藉，所謂「無感受性」的世界就是人類生活之外的天地，就是永恆，即是海洋搭配陽光；換句話說，只有從咄咄逼人與主觀性中解脫出來的自由個體，方能創作與享受世界那份溫柔、不具人性的美。[53]

　　或許，開創如一粒沙、一片葉、一枝草、一點露的客觀世界，就是史氏「冷血」創作的基礎——他提供給世人的，是來自客觀世界的慰藉，而非主觀同理心的共鳴；他的普遍主義建基於一種溝通性，人道精神植立於一種秩序性的理想。從某種層次來看，此時藝術本身的自在存在，使史氏音樂亦能超越屬人的意識形態，而展現了一路走來始終如一的精神底蘊吧。

53. 以上有關昆德拉的說法，改寫自Milan Kundera（米蘭・昆德拉）著，翁德明譯，《被背叛的遺囑》（台北：皇冠文化，2004年，原著1993年完成），頁73-4，96，98。

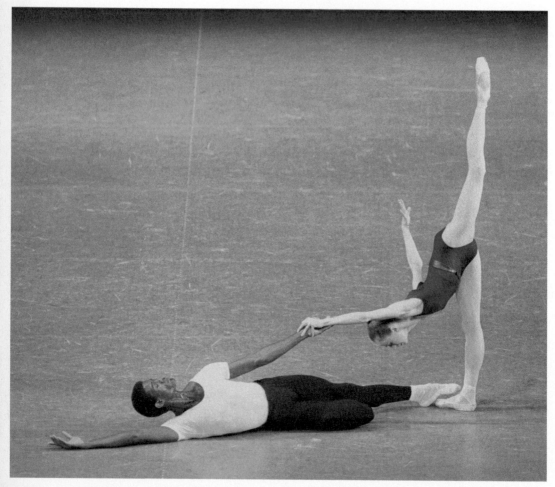

舞者Heather Watts和Mell Tomlinson表演《阿貢》〈雙人舞〉之劇照（©Martha Swope, 1982/The New York Public Library）

文化研究脈絡中的史特拉汶斯基

對於約翰・凱吉（John Cage）的嘎嘎聲響與捶
擊猛奏，我們順從而謙恭——我們知道我們應當欣
賞那種醜惡的音樂。我們虔誠地聆聽著托克（Ernst
Toch）、克瑞內克（Ernst Krenek）、亨德密特、魏
本、荀白克等諸如此類的東西（我們的胃口極好，而
且食量很大），但我們最喜愛的還是史特拉汶斯基的
音樂。⋯⋯

——蘇珊・桑塔格（Susan Sontag）

Susan Sontag, "Pilgrimage," *A Companion to Thomas Mann's The
Magic Mountain*, ed. Stephen D. Dowden(Columbia, S. C.:Camden
House, 1999), 226.

一、前言：文化是世界不穩定的基礎

　　這世上有不少知識份子對音樂的要求與渴望是深切的，但是，是怎麼樣的音樂讓我們願意謙恭地聆聽？是什麼樣的音樂叫好不叫座？音樂的產出與其本身接受性的更迭，是墊基於何種因緣？

　　無庸置疑的，音樂之所以能成為一種文化，是因為它透過各種管道進入大眾的意識層面，但人類意識與心智的型塑，卻不可避免的是社會結構的產物。基本上，每種文化系統提供了共享的意義符號，從而使社會行動者能夠相互溝通；更重要的是，文化系統定義了一個社會角色，也提供這角色期望的制度化體系。[1] 例如相對於流行音樂工作者的所謂古典音樂人，通常透過學院式的某種訓練模式，確保「古典」音樂的美學共識與其有效傳承。但無論是何種音樂人，其創作者、演奏者、閱聽者、經紀公司、唱片工業的供需體系，又回頭來型塑或調整人類既有的意識與心智。

　　一般說來，每一種文化角色都盡力在社會的權力結構中，謀取最有利的位置，而不同的社會群體也總是試圖控制文化的內容，甚至設置特定傳播者以控制文化傳播的方式以及傳播的對象。

　　然而，我們究竟該如何定義「文化」呢？學者Paul Willis對文化現象的簡要說明非常值得參考：

1. John R. Hall and Mary Jo Neitz著，周曉虹，徐彬譯。《文化：社會學的視野》（*Culture: Sociological Perspectives*, Prentice-Hall, 1993）（北京：商務印書館，2002），頁25。

　　在日常和人性的層面上，文化興趣（cultural interests）、追尋和身份／認同向來是最重要的。當然，這受到廣泛的考量，因為個人或團體都承擔創造自我的責任，而不單只是被動或無意識地接受歷史／社會所指定的身份／認同。每個人都想要擁有、創造、或被視為佔有文化上的重要意義。再也沒有人知道完整的社會地圖（social maps）是什麼，……。

　　所有可被涵蓋在「文化」中的領域，包含了人類形式和關係的多樣性：從微觀的人際互動，到團體規範過程和價值、溝通形式，以及各種隨處可見的文本和形象；範圍廣及制度形式和限制、包括社會再現和社會意象，同時也涵蓋經濟、政治、與意識型態的決定性（determinations），全部都可由它們的文化效應和意義來追溯，由特定「文化」的意義如何形成及運作來追尋其交互作用的影響。[2]

　　Paul Willis提示我們，文化的建立是植基於一種「創造自我」的主動權和能動權之掌握，但當人們不願接受歷史／社會所指定的身份／認同時，各種激盪與變動乃告產生。進一步的說，文化進程其實匯聚了社會分層、分化的過程，正是通過這些有時是強制性、有時是協商性的過程，個體在他們有關團結、認同等意識形態的型塑裡，置身於社會多元、重疊的位置上，並在各種競爭性關係中施展

2. Paul Willis，〈前言〉（Chris Barker著，羅世宏主譯，《文化研究：理論與實踐》），頁 iii-iv。

其參與性的力量。簡言之，文化為社會團結提供了重要基礎，也是個體能夠與集體社群結合的關鍵，但同時文化亦是政治的、意識型態的，因為它表達了階級權力的社會關係，而位居統治階級者通常具有支配力的思想，這也是無可避免的現象。

從社會學的角度來看，現今再也沒有所謂「純粹」的文化，所有的文化事物，不論是符號的還是物質的，都要從它們的社會起源、它們對其觀眾和使用者重要性的方向去理解。拜教育普及與網路傳媒之賜，我們已然悠遊在各學科與各藝術之間，每個人都某種程度地擁有共享的和更加寬廣的心智；若說文化的核心是意義的創造、交流、理解與解釋，現階段的人類可說享有前所未有的大規模文化交流。在此前提之下，藝術已廣泛地被認知並非世界的複本，而是一種特定的社會建構的再現，藝術家的創作，更是一種意圖解決各種文化問題的過程。[3] 隨著十九世紀後半以降的藝術工藝運動發展，藝術的意識形態已不僅是創作者和藝術鑑賞家之間的風格，因為它對社會變遷的許諾，使它和公共制度產生聯繫，藝術學校的設立、城市或社區的重建或擴大等，更使它深刻的介入公共實務中。

誠然，對於藝術的內在義務和社會的外在要求之間，藝術家如何在此拿捏平衡，這的確是門學問；社會也許要求娛樂和刺激性的滿足更甚於要求智性啟發和情感昇華——這些迴盪於個人與

3. John R. Hall and Mary Jo Neitz著，《文化：社會學的視野》，頁142。

群眾之間的多樣需求，是現代社會必須嚴肅以對的議題。從某個
角度來看，文化是價值、情感與感官經驗的居所，它所關切的，
是這個世界感受起來如何，而不是這個世界究竟如何。[4] 爰此，我
們一方面對於人類愈益寬廣的文化交流寄予樂觀發展的期望，一
方面也必須對現代個人愈來愈沒有穩定的集體意識參照點，以及
其高度倚賴建制（經濟、法律與教育等）的生存狀態予以留心。
就如文化研究學者伊格頓所說：

> 現在的世界基礎既不是上帝，也不是自然，而是文化。當
> 然，文化並不是一種非常穩固的基礎，因為文化會出現變遷，
> 而且有各種變異。……儘管文化是一種不穩定的基礎，但它卻
> 仍然是一種基礎。[5]

晚近興起之文化研究即是針對各種形式的文化進行檢討批
判，它們與社會、政治和經濟等權力的關連，是眾所矚目的對人
類活動之新詮釋。令人好奇的是，史氏現象在此研究脈絡中的處
境究竟為何？音樂人在整體文化的型塑中，有什麼貢獻？

4. Terry Eagleton（泰瑞‧伊格頓）著，李尚遠譯，《理論之後》，頁112。
5. 同上註，頁80。

二、身份認同

> 比起焦慮的散亂力量，我們本能地更喜歡附和與安定的力量。

<div align="right">

——史特拉汶斯基[6]

</div>

離散情境與主體反思

自二十世紀初期以來，基於政治因素而流亡他鄉、無法回歸母土的人不知凡幾，身體的流離與心靈的漂泊不再是浪漫主義式的嚮往與傳奇，而是被迫的、不得不的一種生存之道。例如第一次世界大戰以後發生在蘇聯的無產階級革命，讓許多沙皇時代的資產階級者流亡；第二次世界大戰前的猶太人在歐洲大陸幾乎無容身之處，能夠遁逃的紛紛經由法國出走到英國或是美國；第二次世界大戰後中國大陸由共產黨取代國民黨統治的歷程，亦引發另一波逃亡潮。

此種大規模的人群位移，帶來「流離群落」（diaspora，或翻譯為離散）的主題研究。「流離群落」一詞暗示的是受暴力威脅而流亡，因此流離群落主要聚焦於記憶與紀念的社會動態，其一大特徵是強烈的危亡憂患意識，對於家鄉與離散過程的記憶，念茲在茲、無時或忘。流離群落的概念有助於我們將身份／認同想成是充滿偶然性、不可決定性與衝突的，把身份／認同等看成是

6. Igor Stravinsky, *Poetics of Music in the Form of Six Lessons*, 71.

動態變化，而非有自然或文化上的絕對，並將身份／認同想成是路徑（routes）而非根源（roots），涉及了混語化、融合、混雜化與不純粹的文化形式。[7]

在傳統情境中，自我認同主要是社會位置的問題，但對現代人而言卻可能是個「反思方案」（reflexive project）：它指的是一種過程，其中自我認同的形成，係對自我敘事（self narrative）進行反思能力的梳理而來。所謂認同方案（identity project），指的則是認同的想法不是固定的，而是被創造、建構的，總是朝著某方向移動而不是抵達某個終點。可以想像的是，在此過程中個人與社會結構之間的關係往往產生許多複雜的矛盾，需要個人積極主動的去理解，以找到自我每一刻的定位和策略，在此過程中所形成的主體反思遂構成了現代生活最根本的特性。[8]

所謂主體的型塑，必須依賴明確的歷史記憶，因為沒有記憶，主體就無從存在。以西方文化研究先驅、曾任英國伯明罕大學當代文化研究中心主任的霍爾（Stuart Hall）為例，他的流離經驗是其知識形成的重要催化劑；出身於英國殖民屬地牙買加中低階層、具黑白混種血統的霍爾，痛陳人們如何活出文化這種生活的結構，在其

7. Chris Barker著，羅世宏主譯，《文化研究：理論與實踐》，頁280。

8. 同上註，頁202。另參閱Anthony Giddens, *Modernity and Self-Identity: Self and Society in the Late Modern Age* (Stanford: Stanford University Press, 1991), 75, 244. 見中文譯本紀登斯著，趙旭東、方文譯，《現代性與自我認同：晚期現代的自我與社會》（台北：左岸文化，2002），頁72，231。

既是個人也是機構的屬性中，它能擊敗、摧毀不遵守其規範與價值觀的人們。[9] 在牙買加重新認同非洲之後，為當地帶來了極大的文化自覺與變遷，但過去歐洲殖民影響的歷程，卻讓他們既不屬於非洲，也不屬於歐洲。在霍爾的經驗中，他的認同、他的回歸一直都是一種錯置的、多元的動作，因為一切都不可重複，不可能再回到起點；他們對家的慾望，是一種回歸到想像界的希望。[10]

根據同樣身為流亡者的學者塔雷伯之說法，大部分的流亡者「似乎成了囚犯囚禁在他們田園詩一般的祖國記憶裡。他們和其他懷舊的囚犯坐在一起，談論故國，在家鄉音樂的背景聲中吃著家鄉菜」，基於一種高度的自覺性，他以研究流亡文學來避免自己陷入浪費生命的思鄉情結。[11] 由這兩位名人之例可知，思鄉、懷舊等與記憶有關的情結，是「流離群落」重要的表現徵兆，但箇中錯雜的自我敘事和對原鄉的渴求，又經常訴諸於一種想像界的依托，以求得安身立命之道。

聖彼得堡的西歐原鄉

相較於原生家庭屬於社會低階位置的霍爾，出身於資產階級的史氏，呈現的是另一種流離之道；以其創作生涯歷程來看，他

9. Stuart Hall（霍爾）、陳光興著，《文化研究：霍爾訪談錄》（*Cultural Studies: Dialogues with Stuart Hall*），唐維敏編譯（台北：元尊文化，1998），頁27。

10. 同上註，頁168-9。

11. Nassim N. Taleb（塔雷伯）著，《黑天鵝效應》，頁35。

對一己出走異鄉顯然有另種應對的「反思方案」。史氏二十八歲
前在俄國立足成長，接續的二十九年主要進駐於瑞士與法國，最
後三十二年則居留於美國，在這些不同生命週期的時間間斷內，
自我認同之型塑跨越了現代性不同的制度與情境，其路徑反應了
二十世紀一種流變的生命形態。

　　誠然，聖彼得堡的建築優雅輕盈，就如同法國的凡爾賽宮
般，是一個充滿智識與文化之城，是優雅如莫札特的皇家城市。
它與具古俄羅斯風的莫斯科截然有別之傾向，的確深深地型塑史
氏的認同感。此外，史氏父親的私人圖書館是當時聖彼得堡數一
數二的大型藏書庫，基於它的重要性，蘇聯政府在1919年時將其
收編保護[12]，由此亦可見史氏深厚文化底蘊的家學淵源。彼得大帝
自十八世紀以來，特別在聖彼得堡所進行的全面西歐式現代化運
動與文化革新，這個個人圖書館或許可視為是一個微型縮影，亦
某種程度地見證了史氏的西歐文化基礎。

　　彼得大帝全盤西歐式的現代化運動，對於俄羅斯究竟有多深
遠的影響呢？話說這位翻轉近代俄羅斯命運的君王在西元1703年
時，將首都從虔誠守舊、被焚香與聖像所環繞的莫斯科城遷到聖
彼得堡，他積極的以法、義、荷、英等歐洲國家為學習對象，移
植先進的文化與科學，使俄羅斯得以逐漸擠進於強國之列，其中
最重要的西化象徵之一就是聖彼得堡的建設。

12. Robert Craft, *Glimpses of a Life*, 282.

　　事實上，聖彼得堡並不是典型的俄羅斯城市，彼得大帝特意選擇此位在帝國邊境之區，建造一有別於具濃厚古俄羅斯傳統的莫斯科之城，使聖彼得堡成為俄羅斯現代性文化之源頭。但在許多俄羅斯人眼裡，聖彼得堡就像是一個暴發戶或是令人討厭的新貴，它和這大塊土地的其他地域特性格格不入，這種觀點至今都還是一般人的共識。當初彼得大帝敦請義大利、法國與奧地利等都市建築相關人才來設計監造，並動員了全國各地人民、犧牲了數千名百姓之生命才得以建立此饒富歐洲品味之城。由於為建造都會而來的西歐移民，後來也定居在聖彼得堡周遭的村落，因此形成一個個俄語不太流通的社群——不過，這絲毫不影響他們在俄國的生活。事實上，在共黨革命之前的俄羅斯社會曾把法文當作優越身份的語言，在一種崇歐的氣氛下，有些貴族甚至不擅俄文，只以法語溝通。

　　對不少當地人來說，雖然聖彼得堡的一切是如此歐化，但這些歐洲來的師傅與他們的俄羅斯徒弟們似乎汲取了當下土地的養分，仍然賦予了聖彼得堡與西歐城市不同的風味。以最典型的斯莫爾尼修道院（Smolny Convent）建築群之形式來看，當其綿延不絕的角樓、塔樓以及別具特色的洋蔥形屋頂與巴洛克建築風格造型巧妙地結合在一起時，它就不能被歸類為外國進口產物，而可被視為如莫斯科克里姆林宮般一樣的在地性遺產。[13]

13. Alexandre Benois, *Reminiscences of the Russian Ballet*, 18.

　　另一方面，賦予聖彼得堡這相當歐化之城市以正統俄羅斯風味的，正是每年不可或缺之節慶活動，如復活節與嘉年華會（Russian Easter and Carnival）的表演和娛樂就啟發不少後來投入劇場的藝術工作者。整體而言，打從彼得大帝開始至二十世紀初期，渴望西方、努力成為西方對許多俄羅斯人來說，是一再也正常不過的事，這完全不涉及忠誠與否的概念；特別是聖彼得堡優美華麗的氣息，更讓當地人無以脫逃這種渴望。[14]

　　緣此背境，若說聖彼得堡充滿著「俄國血統的歐洲人」，實在是不足為奇，而迪亞基列夫自是其中重要的一員，他個人的歐洲式修養吸引不少俄羅斯移民向他討教，包括年輕時的巴蘭欽。當巴蘭欽被問到自己的國籍時，他回應道：以血緣來說他是喬治亞人，以國籍來說，他是俄羅斯人，但若是文化，則是彼得堡人（Petersburgian）；彼得堡人與俄羅斯人並不相同，因為彼得堡是歐洲之城、世界性的都會。在他眼中，柴可夫斯基的旋律縱使是俄羅斯的，但是不能稱為Russky。他更稱普希金、柴可夫斯基、史特拉汶斯基等人，是來自俄羅斯的歐洲人。[15] 著名的俄國小提琴家米爾斯坦也發表過類似的說法，他認為柴可夫斯基的《小提琴協奏曲》屬於歐洲風而非俄國風，演奏此曲必須表現高度的貴族氣質及約束控制，就像聖彼得堡的風格一樣；柴氏的「民歌」主題

14. 同上註，頁151。

15. Solomon Volkov, *Balanchine's Tchaikovsky: Conversations with Balanchine on His Life, Ballet and Music*, 22, 40.

不是俄國的，而是聖彼得堡的，就像舒伯特的音樂是維也納的旋律，而不是奧國的。[16]

在米爾斯坦的眼裡，柴氏銀白色的鬍子與溫和的眼神就是聖彼得堡紳士的縮影，若與畫家列賓筆下邋遢又半瘋狂的穆索斯基相比較，二者誠然是完全不同的兩個世界。有趣的是，穆索斯基身為俄國「五人團」聲望最高的作曲者，在幾位同鄉人的眼中卻評價不一：巴蘭欽對他並無好感，拉赫曼尼諾夫也認為其歌劇《鮑理斯·戈督諾夫》太異國化、太東方味，不過史氏卻對穆索斯基讚賞有加。[17]

這種聖彼得堡／莫斯科品味的差異性或許可以解釋為何史氏狂野、冷峻的《春之祭》與《婚禮》，從未吸引巴蘭欽為其編舞。事實上，史氏早期音樂的俄羅斯化（或說「莫斯科」化），實是順應迪亞基列夫對作品既是民族性以及現代性的要求，又必須具有肯定亞洲性以及歐洲性的意志。追根究底地說，這種要求是以一種強化「大俄國」自我認同的企圖作為背境。

當俄羅斯芭蕾舞團強調這種歐亞根源時，意味著這個民族文化需要以一己之名來爭取存在的發聲權——換句話說，要聽起來、看起來很俄羅斯，才是俄羅斯藝術的這種思維——表示此文化仍需要時間來致力於建構自我定位與認同感；只有當它無須堅

16. Nathan Milstein and Solomon Volkov著，陳涵音譯，《從俄國到西方》，頁310。
17. 同上註。

持這樣的主體性時，才表示已經跨度了需要刻意強調身份認同的發展階段。雖說當時的俄羅斯音樂——從葛林卡到「五人團」，從柴可夫斯基到李姆斯基-高沙可夫——已歷經歐化的浪漫主義與強調自主性的民族主義數十載，但距離與西歐平起平坐的地步尚有幾步之遙，舞蹈與視覺藝術亦都如是。

誠然，俄國的現代性藝術成果，實際上是墊基於過去紮實的古典基礎，再透過迪亞基列夫的催化，才得以誕生、面世——有道是純粹而成熟的藝術，必須經過幾個世代才有機會提煉出來。俄國後來與西歐平起平坐的現代風格作曲家，是史克里亞賓、史特拉汶斯基、普羅高非夫與蕭斯塔高維奇，其中史氏、普羅高非夫與迪亞基列夫的關係相當密切。

史氏歐／美化的流離路

根據學者托洛斯金的研究，史氏《春之祭》在西歐大受讚賞，卻得不到祖國肯定之詞——這種下他未來與祖國漸行漸遠，終至成為一位幾乎從屬於西歐風格的作曲家[18]，這種棄絕亞洲性而偏往聖彼得堡的傾向，使他和巴蘭欽成為天作之合的創作伴侶。在1920年代的流亡年間，史氏於西方音樂傳統的寶藏中找到一種紀律性，他曾說明自己重新創寫義大利作曲家裴高雷西的音樂，

18. Richard Taruskin, *Stravinsky and the Russian Tradition: a Biography of the Works through Mavra*, vol. 2, 1006.

> 只因為在精神上感到和這位作曲家是兄弟，也因為我需要實踐
> 他的音樂精神而得以成為多產與豐饒的。這是一種被稱為愛的
> 現象，這就是愛，兩人精神的結合……。[19]

　　以愛之名，繼續進行他精神性的朝聖之旅——史氏對流離異鄉的對應與反思，可說脫離了感傷鄉愁的情緒桎梏，反而以正面的精神能量來抗拒憂鬱與離散；但正是這種異常的「反思方案」，使阿多諾對史氏音樂懷有不諒解之情，而對荀白克等表現主義的音樂情有獨鍾。不過有趣的是，阿多諾認為荀白克十二音列作品中全然微粒化、組織化的聲響世界，實在太耗費心力而未能讓人聽有所得，似乎音樂並不是要給人聆聽的；那兒沒有戲劇感、沒有對比、沒有發展、沒有肯定、甚至也沒有否定。薩依德就此說法進一步延伸道：第二維也納樂派的音樂沒有調性可言，就是一種無所依歸、一種永恆的流亡，這種流亡者的音樂不僅自社會出走，也自調性世界出走，而調性世界其實代表一個具堅固傳統習性與普遍被接受的世界。[20]

　　然而反觀史氏，他的音樂整體說來最令人印象深刻之處，

> 主要在於它的歡慶與喜樂感，製作的愉悅、信仰與肯定的喜
> 悅、屬於馬戲團與聖詩的喜悅、以及單純的活著的喜悅。[21]

19. Robert Craft, *Igor and Vera Stravinsky: a Photograph Album, 1921 to 1971*, 21. (1931)

20. Ara Guzelimian ed., *Parallels and Paradoxes: Explorations in Music and Society* (New York: Pantheon Books, 2002), 42, 49.

　　若說調性世界代表一種對於家的想像，史氏毫無疑問真切地擁抱這個普遍被接受的家國。

　　這是一個弔詭的現象：流亡者如史氏未寫「離散音樂」，未流亡者如荀白克（指在他移居美國之前）反而寫了「離散音樂」，可見每個人自我敘事的成因複雜，所謂離散性表現也未必發生在離散者身上。但是史氏在法國流亡期間最為人所詬病之處，是他否定了個人過去引用俄羅斯民歌素材再創作的事實，企圖以形式主義觀點涵蓋過往非形式主義的作品；同時，他也某種程度地掩飾了自己與他人合作的真相，以若干「偽真理」扭曲作品創作原意，此種美學認同上的自我辯護、粉飾與不夠誠實的態度，誤導人們對其音樂、或對其合作夥伴（特別是尼金斯基）的理解，投射出一個具有不少瑕疵的生命敘事。史氏這種否定過去創作脈絡，意圖把它們型塑為符合當下美學觀的作法，是在人生變遷中一種自我保護的方式嗎？

　　事實上，史氏的歐化無須太多調適，因為聖彼得堡時光已經提供充足的西歐養分，但是「美國化」對六、七十歲的史氏才真正構成一個挑戰。史氏在移居好萊塢後，前面十年幾乎都與俄國移民往來，並未融入這與聖彼得堡在各種面向皆顯現天壤之別的地方。不過，他與迪士尼等影視公司的接觸，除了顯示個人對電影音樂的興趣，其實也透露出他願意藉此成為「美國化」的一員；他最不願意自己被認定為只與俄羅斯民俗故事結合的作曲

21. Robert Craft, *Glimpses of a Life*, 315.

家。儘管史氏與迪士尼公司曾有多次的接觸，但他堅持以音樂為中心的影片創作，未能符合電影製作流程中各種元素妥協的必要性，而好萊塢電影工業並沒有對這位大師讓步。

真正說來，幫助史氏美國化、甚至反過來讓史氏型塑美國文化的關鍵，是年輕的音樂家後輩：羅伯特‧克拉夫特。

克拉夫特認為，當年六十六歲的史氏之所以請二十五歲的他作為助理，正是因為他極為年輕又沒有社經地位，而且與學院或其他組織都沒有裙帶關係。當史氏來自歐洲的同儕，已很難再給予他新的刺激時，他轉而向年輕新生代、甚至是土生土長的美國人求取奧援，希望從此得到新鮮與令人反思的回饋。事實上，是史氏刻意讓自己成為一位「被影響者」。[22] 克拉夫特最早的工作是幫助史氏熟悉《浪子的歷程》裡英文歌詞之咬字與腔調——英文對於史氏算是一種後進語言，致力於英文歌劇的創作，意味著他主動型塑英語音樂文化，亟思超越僅是入境隨俗的膚淺境地。

爾後克拉夫特除了幫助史氏浸淫於各類英文圖書之外，也為史氏圖書館購藏荀白克、貝爾格、史達克豪森、巴彼特、達拉皮克拉、卡特（Elliott Carter, 1908-2012）、克瑞內克（Ernst Krenek, 1900-91）等「前衛」作曲家的樂譜，有些西方早期音樂的研究論述亦含納其中。[23] 此外，克拉夫特經常身兼史氏作品演出的助理指揮，待年紀稍

22. 參閱Robert Craft, *Glimpses of a Life*, 44.

23. Charles Joseph, *Stravinsky Inside Out*, 249.

長後，他亦得到史氏的充分授權而主導曲目的演奏，並與史氏合作撰書為文，故說他是史氏晚年的代言人實不為過。平實而論，克拉夫特對於當代音樂的投入頗獲同行的支持，他所詮釋的荀白克作品曾得到鋼琴家顧爾德的讚美，可見其功力深厚。

　　克拉夫特與史氏宿命性複雜緊密的關係，在音樂史上是極為罕見的例子。前者搬進史氏家與主人翁朝夕相處二十來年，在道德、情感上都負有護衛後者的義務；史氏言語有時相當直率粗魯，透過克拉夫特的修飾或是選擇性呈現，他的形象自是某種程度地受到保護，而史氏透過克拉夫特的刺激而進入序列音樂的創作，乃至成為少數與潮流共存的前輩作曲家，也是不爭的事實。

　　然而對不少史氏的法國友人來說，克拉夫特的出現著實令他們感到憎厭：普朗克（Francis Poulenc）認為史氏的序列音樂是克拉夫特的「壞影響」，米堯（Darius Milhaud）雖然感到大師要趕搭最後一班船的勇氣可嘉，但序列音樂團體想利用他又不信任他，這即是「邀請惡魔（克拉夫特）進入你家的結果」。[24] 根據文化學者的說法，法國人的國家認同感經常是因抗拒「他者」而產生，特別是對1945年前的德國，和1945年後的美國[25]——某種程度說來，史氏揮別二戰前的法語舊世界而嘗試融入美國文化，在一些法國人眼中應該是頗刺眼的吧。

24. Stephen Walsh, *Stravinsky: the Second Exile*, 388.

25. Jill Forbes and Michael Kelly, ed., *French Cultural Studies: an Introduction*, 2.

從克拉夫特的觀察來看，史氏初到美國的前十年，基本上維持著與富有、具名望之流者來往的生活姿態，但到1950年代時，他變成一位可以穿著粗紋式棉布衫、以親切態度與管絃樂團成員交談的老人家，予人感到其美式風格似乎取代了歐化氣息。[26] 誠然，自我認同被賦予了物質形式，即是生活風格的一種表現；史氏從一開始習於紈絝子弟的裝扮樣貌，到後來自在於美國平民式風格的穿著，確實體認了其生活風格的改變。無庸置疑的，史氏打開城門引小卒克拉夫特入關，開啟他與時俱進、與美國生活同步的作法，正指出了他創作長青、年長而不邁的重要背境。

社會學家紀登斯（Anthony Giddens）有言：

> 自我的反思性是持續進行的，也是無所不在的。在每一個時刻裡，或至少在有規則的時間間隔內，個體會依據正在發生的事件而要求自我質問。從一系列有所意識的問題開始，個體變得習於探詢，「我如何利用這一時刻去改變」？……[27]

在史氏的變動時代中，屬於他人生與創作的變化，既是對時代也是對個人情境的反餽；在一種身份認同與自我保障的需求裡，流離路是不得以的選項，改變也是一種不得不的應對策略。「我如何利用這一時刻去改變」的探詢，其實是紀登斯為因應現

26. Robert Craft, *Glimpses of a Life*, 141.

27. Anthony Giddens, *Modernity and Self-Identity*, 76.

代性社會，而推舉之積極而正面的人生態度，史氏究竟是主動或是被動、有意或是無意地執行此概念，的確耐人尋味。然而難以避免的是，「名人」之人格與心理上的變動，在某些時刻勢必引起道德性與意識型態的批判或檢驗，而唯有透過時間距離的遠眺，我們才更加體認了史氏身份認同的動態變化，其實只是反應了二十世紀的一種生命形態。

三、階級：菁英vs.大眾

> 要接收音樂，你必須打開耳朵並且等待，不是等待果陀（Godot），只是等待音樂；你必須感到那是一種你需要的東西……聆聽（to listen）是一種努力的過程，僅僅聽到（to hear）是沒有價值的。鴨子也可以聽到東西。

> 觀眾愈多，愈是糟糕。我從來不賦予集體心靈與集體意見以重要的地位……音樂從來就不是為群眾的。我不是要對抗群眾，只是請不要混淆為一隻耳朵與為百萬隻耳朵的音樂……。

<div align="right">———史特拉汶斯基[28]</div>

史氏：「我對前輩的老貴族忠貞」

「觀眾愈多，愈是糟糕」這樣的言詞也許太具刺激性，史氏這段的採訪言說並沒有公開發表。對他而言，為一隻耳朵與為百萬隻耳朵的音樂既是有所不同，意味著音樂必有所區分，這區分，即是階級的暗示。

依據法國社會學家布爾迪厄的說法，文化本身是一個有自己規則和邊界的場域，由於一個人的社會出身與教育水平將決定其文化資本（cultural competence）如何取得，以及其如何運用資本，因此從這種有所差異的慣習（habitus）所形成的產物，自然有不同的市場與

28. Robert Craft, *Glimpses of a Life*, 65.

價值之區分。布爾迪厄所關注的「區分感」（sense of distinction）是一種標示差異距離（marking distance）的社會現象，通常人們——特別是屬於優越層級的人——會選擇象徵物（symbolic goods）作為階級的標誌，並使它成為一種區分策略中的理想武器。[29]

事實上，社會中所認可的藝術階層（hierarchy of the arts），以及箇中再區分的種類、學派與時期等，與消費者的社會階層（social hierarchy of consumers）有所關連。[30] 誠然，藝術與品味被認為能折射出豐富的社會關係，這種關係不僅限於階級內，還包括不同階級之間的關係。然而階級不是靠文化產生的，它是其他類型的壓力和關係的產物，但是文化在階級現象的維持和再生產中發揮重要作用。[31]

史氏生於俄國的沙皇時代末期，其時貴族與百姓、地主與農民的階級區分由來已久，階級壓迫一直是社會動盪不安的緣由之一。[32] 之後他活躍於法國，見證了第一次世界大戰前法國資本家與勞工階級地位的區分日益明確，大戰後在各種文化實驗性風潮的

29. Pierre Bourdieu, *Distinction: a Social Critique of the Judgement of Taste*, trans. Richard Nice (London: Routledge, 1989), 65-6.

30. 同上註，頁1。

31. Simon Gunn著，韓炯譯，《歷史學與文化理論》（北京：北京大學出版社，2012），頁82。

32. 事實上，《春之祭》以女性為犧牲祭品，《婚禮》暗示女性進入婚姻的戒慎恐懼，這兩齣帶有濃厚民族色彩的現代性作品，都十足反應俄羅斯女性悲慘的地位與處境。

影響下，在某種程度上又深化了階級的區分——此不僅是高等與低等文化（high and low culture）之差異，還有巴黎與其他區域的分別意識。

　　在1920年代「共產國際」風行之際，雖然若干維護資本主義的人士曾經認為資本主義行將崩潰，但無產階級的革命卻不曾摧毀它；某種程度說來，舊日的資本主義秩序戰勝了這項挑戰，然而在對抗之際，它也必須把自己轉化成不同於1914年的樣子。[33] 像迪亞基列夫與史氏這類屬於貴族後裔或是資產階級者，他們透過在西歐的活動保持舊日榮景，但必須有所轉化才得以適應與回應新的世界。在史家霍布斯邦的眼裡，類似像迪亞基列夫戰後的現代芭蕾，

> 是一個經過深思、透過熟慮、有計畫、有用意的獨立宣告，向那已經名譽掃地的戰前世界的斷然告別，這是一場文化革命的堅決聲明。並經由現代芭蕾，徹底利用其獨特的融合手法——將它對那些自以為高人一等上流社會者的吸引力，與時尚流行的魅力，以及菁英藝術的地位聚之一堂——再加上新出的《時尚雜誌》（Vogue），於是前衛派遂破繭而出，衝破了一向對它設築的提防。[34]

33. Eric Hobsbawm（霍布斯邦）著，鄭明萱譯，《帝國的年代：1875-1914》（台北：麥田，1997），頁480。

34. Eric Hobsbawm（霍布斯邦）著，鄭明萱譯，《極端的年代：1914-1991（上）》，頁271-2。

　　誠然，迪亞基列夫的藝術實驗成為西歐菁英文化圈裡的話題與前衛代表，但來自祖國的蘇聯文化官員，卻指責他充滿了無根宇宙性（rootless cosmopolitan）的菁英美學，正是遠離人民真正心聲的罪魁禍首；不過這反而刺激迪亞基列夫更想與共產國際一別苗頭的心情。[35] 二十世紀由階級對立所產生的藝術對抗性，在人類文化史上恐怕是空前絕後。

　　史氏在1934年時曾公開表示：「我不對機器忠誠，但對前輩的老貴族（old aristocracy）忠貞。」[36] 誠然，史氏與迪亞基列夫所堅持的美學觀，乃不折不扣屬於菁英文化的一環，只是在過去的貴族社會中，統治階級憑著制度的屏障之下可以獨尊其所好，但隨著資本主義的擴張，統治階級必須積極謀求動員整體社會成員，以支持它的目標與方案[37]，加之愈來愈多的中產階級追求精緻生活品味，因此從文化生成的角度來看，大眾／菁英的區分遂逐漸產生了模糊的空間。其中如達達與超現實主義等前衛藝術，更在現代主義的號召下，一方面開拓、另方面又詆毀菁英文化，各種意識形態的衝擊，也產生新的創作／閱聽關係與需求。由於史氏在其漫長的創作生涯中，先是失去原生家庭資產的後盾，後來也未特別受到學院的資助與保護，因此在某種程度上，他必須以自由創作者的身份，務實地關照大眾的需求。

35. Sjeng Scheijen, *Diaghilev: a Life*, 414.

36. Robert Craft, *Igor and Vera Stravinsky: a Photograph Album*, 25.

37. Simon Gunn著，韓炯譯，《歷史學與文化理論》，頁96。

　　此外，機械複製年代帶給音樂文化的巨大影響，不僅止於傳播上的無遠弗屆與流通於各種階層的可能性，作品本身的片段性拼貼、挪用、改編以作為廣播、廣告、電影或其他商業性應用，著實改造了音樂生態，《春之祭》之所以能夠施行它廣泛的影響力，並在大眾文化中佔據一隅，媒體的力量不可小覷。

　　另一方面，史氏積極配合唱片工業的創作（如鋼琴曲配合唱片長度）的產出，固然免不了商業動機，然不失為一項先進的積極嘗試，但是他堅持以音樂為本位的電影音樂創作，卻無法融入這類體系裡。[38] 史氏所面對的，是在貴族生態式微、高雅文化邊緣化，以及學院派音樂調性崩解潰散、古典音樂更面臨商品化危機等議題的環境下，如何繼續創作的現實。他的古典音樂界同行，前有荀白克後有布列茲嚴屬拒絕商業化的可能，把音樂帶到不是專家無以消化的地步。音樂文化極端性的發展，其實深化了音樂人口的階級性，表面上，庸俗者並未推翻高雅音樂，但在整體文化氣勢上，大眾音樂實已凌駕於二十世紀的現代「古典」音樂。

菁英主義 vs. 平民主義

　　某種程度說來，巴赫、貝多芬的作品是為社會而寫的，但它們也給聽者極大的挑戰，然一旦它們渡越挑戰階段的試煉，即有希望變成為可資普遍利用的文化資產。二十世紀古典音樂界的這種例子不算多，史氏的《春之祭》堪稱其中之一，荀白克的作品

38. 事實上，學院出身的古典音樂人才至今仍對這類產業有所隔閡。

則似乎難以顯現這種價值，人類在未來百年能否普遍欣賞這類作品，尚是一個大哉問。

　　以目前因教育普及所造就的文化民主化，大眾階級已不若過往般輕易服膺歸順於菁英文化的恢弘壯麗，甚至藝術家本身都對判定藝術作品好壞之菁英審美觀的有效性，提出了嚴峻的挑戰，約翰・凱吉1952年的《四分三十三秒》（*4' 33''*）與安迪・沃荷（Andy Warhol，1928-87）1962年的《坎貝爾的罐頭湯》（*Campbell's Soup Cans*）即是著名之例。由於約翰・凱吉和安迪・沃荷都是美國人，這暗示美國這個自由主義大本營的國家似乎最具平權思想，讓高度機遇性的達達精神，和與平凡事物為伍的普普精神橫空而出。

　　然而事實上，美國人極需以菁英文化來顯示其優越性，特別是在二戰後，他們更願挾其政經優勢力量，學習、挪用、延續與再造歐洲傳統。當時美蘇兩大強國在冷戰時期的文化對峙，是一個已浮上檯面的討論，美方在強調民主自由的前提下，也不免強化對立性的意識形態，特別對來自「敵方投誠」的文藝人士，更有其引以為標竿價值的作用。[39] 爰此，來自俄羅斯的史氏與巴蘭欽透過與紐約市立芭蕾舞團的合作關係，造就了獨特「歐化美國」的成果。巴蘭

39　參閱Gene H. Bell-Villada, "On the Cold War, American Aestheticism, the Nabokov Problem—and Me," *Art and life in Aestheticism: De-Humanizing and Re-Humanizing Art, the Artistic Receptor*, ed. Kelly Comfort, 159-170. 作者在此以俄國小說家Vladimir Nabokov為例闡述此議題。

欽的傳記作者告訴我們，從今天的觀點來看，很難想像1948年以降的紐約市立芭蕾舞團引發了多少爭議，它不但挑戰世人而且「特立獨行」。前去浸淫於巴蘭欽舞者的演出成為極少菁英生活中的一部分，儘管劇院以非營利方式經營，票價亦維持大眾化，但劇院還是經常只有半滿，人們覺得他的創作只屬於一部分人，舞評的負面態度更如同十字架般給予舞團極大的壓力。[40]

舞團真正奠定其聲望之日，要等十幾年之後的《阿貢》（1957）演出。真正說來，巴蘭欽與史氏在移民美國之初，都或多或少地為生計參與美國大眾文化之創作，但最後仍有機會從大眾文化中汲取元素，成就「為藝術而藝術」之高雅表現，成功地達到某種孤高與可親性的綜合體，並成為菁英藝術文化中的代表——也許美國對史氏與巴蘭欽的支持帶有些許政治性意涵，但這個國家對精緻藝術扶持之功仍然值得記上一筆。

正如學者伊格頓所指出，菁英主義是一種對精選少數人之權威性有所信仰，在文化領域來說，這意味著價值判準的工作通常保留給這一群菁英份子；也許價值的定義會被這個小圈子所壟斷，但是這些價值也會隨著時間的推移而擴散，或者完好無損或者適當修改地變成大眾意識——菁英主義的最有效形式也是十足的平民主義。他進一步解釋道，每一個人都贊成關於價值的某種等級制度，這是構成自我的一種信念。進行評價是一種社會身份

40. Robert Gottlieb著，陳筱點譯，《巴蘭欽—跳吧！現代芭蕾》，頁158-9。

認同的行動，沒有評價準則，社會生活將無以進行。一個不真確做辨別的主體根本不是人的主體。[41]

好一個「菁英主義的最有效形式也是十足的平民主義」！這句話賦予菁英文化存在的價值，是人類可以期許的菁英文化最好的存在狀態，更是巴赫、貝多芬、史氏、巴蘭欽等部分作品成為曲高和眾的有力註腳。當後現代主義者把進行評價看成是「菁英主義」的觀點而予以唾棄時，忽略了人必須從評價與選擇中，確定個人的社會位置。

菁英與大眾的區分也許是人類社會中不得已、也避免不了的現象，但透過由交流而啟動的更新力量，或許能促使社會達到最優化的境界。今日許多認同一己階級之人為展現階級能力與建立文化聲望而努力，這應是社會朝向多元共榮的最佳寫照。

41. Terry Eagleton, *The Illusions of the Postmodernism* (Oxford: Blackwell Pub., 1997), 93-4.

四、階級與權力：音樂vs.舞蹈

> 我如此寄希望於男性和女性：前者有作戰的本事，後者有生孩子的本事，可是兩者都有用頭和腳跳舞的本事。
>
> 沒有跳過一次舞的日子，算是我們白白虛度的日子！沒有帶來一陣哄堂大笑的一切真理，我們全稱之為虛假！

—— 尼采[42]

遭貶抑的身體文化

階級的概念其實無所不在，例子大者可從國家社稷的格局來看，例如早期中國漢族重文輕武的價值觀，或是在職業上以士農工商等作為貴賤排行的區分，成為對社會影響深遠的發展取向；然另一方面，由蒙古族主政的元朝則尚武輕文甚至一度廢科舉，文人地位「此一時非彼一時也」之狀態乃昭然若揭。而例子小者則可從當今在教育體制內的課程系統中看出，例如語文與科學永遠是最重要的科目，藝術與人文則總是墊底的次要品，這即是墊基於工業社會需求下的科目階級化；若論及更細的藝術類科別，早期獨尊音樂與美術課而將戲劇舞蹈聊備一格的現象，也是一種階級化概念的表現。

42. Friedrich Nietzsche（尼采）著，錢春綺譯，《查拉圖斯特拉如是說》（新北市：大家出版，2014），頁299。

　　在這些例子中，無論是漢族或蒙古族的階級概念，皆須待國家走向衰敗之時，才能對既有的價值觀進行翻轉，然翻轉的結果是另一種階級化，不見得是消弭了階級概念。而科目階級化的現象則在工業理性價值之下，可推知在現行的教育體制中，人文藝術於短期內不可能轉變其弱勢的地位。不過值得觀察的是，現階段藝術中的音樂、美術、戲劇與舞蹈等科目，在教育體系中倒是有趨近平等位階的傾向，這個小範圍的翻轉，其實正呼應了它們在社會中的活躍狀態，反應人們對這些藝術參與和注目的程度，同時亦表現了美學觀念的變動。

　　正是藝術界本身也無從逃脫階級概念，因而免不了成為一個充滿權力關係的場域。社會學家伊里亞斯（Norbert Elias）在其「方法論的關係主義」（methodological relationalism）中，強調人之間相互倚賴的形態，一方面人被社會影響與制約，另方面又在各種型態的關係脈絡中，在與別人相互倚賴的各種形態中發展自我；也就是說，作為一種社會性的存在，我們因他人的襯托而得以讓個體性呈現出來。[43] 以宏觀的社會結構與長時間的社會進程來看，人類各領域的發展都會牽涉到所謂權力分配的問題；我們更可以在人類共時性（synchronic）與貫時性（diachronic）的社會結構裡，觀察到相關階層上升與下降流轉的現象——以史氏所涉足之舞蹈界來觀察，二十世紀西方音樂與舞蹈界犬牙交錯的關係，適足以說明之。

43. Norbert Elias（伊里亞斯）著，呂愛華譯，林端導讀，《莫札特：探求天才的奧秘》（台北：聯經，2005），頁（14）。

　　西方音樂在十九世紀末、二十世紀初時具有相當尊崇的地位，貝多芬、華格納等音樂家的作品所被賦予之價值與意義，在人類文化史上達到無與倫比的高度；視覺藝術界更嚮往音樂的詩意、象徵意義與隱譎性，幾位畫家在二十世紀初發展抽象繪畫之際，更以音樂之純粹精神性作為標的與靈感來源。相對而言，以身體作為表達媒介的舞蹈是一種後進的藝術形態，因為人類肉身這種充滿世俗傾向的物質性，一直被認為有所超越之必要，故二十世紀前傾向貶抑身體的西方文化，對舞蹈藝術的評價向來秉持保留的態度，加上封建制度所遺留下來之「贊助者」與「被保護者」（protégé）的潛在身體性交易關係，致使舞者在過往的歷史中，無法擁有獨立自主的藝術性地位。

　　當然，要追溯西方舞蹈地位的變化，除了尼采個人對舞蹈價值肯定性的論述之外，俄羅斯「藝術世界」成員對芭蕾舞蹈的熱情發揚居功厥偉，他們開啟了二十世紀舞蹈藝術立足乃至揚眉吐氣的可能性，而史氏藉由音樂來提升舞蹈藝術的貢獻，更是有目共睹的成就。然而，舞蹈真正發展到與其他藝術平起平坐的地步，還是得等到二十世紀後半以後，經過幾代舞蹈人辛苦累積才得以達成。話說俄羅斯芭蕾舞團其實是以視覺藝術家如貝諾瓦、巴克斯特等人之支持而起家，迪亞基列夫早期以奇特華麗的布景使觀眾驚艷為優先考量，爰此，舞團首先是視覺藝術家作為當家者，直到史氏挑大樑後，音樂家在舞團中的地位才扶搖直上。

　　但是相較而言，無論舞者尼金斯基的演出如何精彩，他仍然難以得到一樣的地位和報酬。更難堪的是，舞者的地位不僅遠不如作曲者，也比不上編劇者。據悉德布西為其《遊戲》註冊之時，聲明

作曲家得版稅三分之二，劇本作者得三分之一，史氏後來也以此辦理。[44] 巴蘭欽亦曾提及每次表演《浪子》這齣舞劇時，作曲者普羅高菲夫得到三分之二的版稅，編劇者 Boris Kochno 得到三分之一的版稅——的確，在這種狀況下，還有多少餘額能分配給編舞者、甚至是眾多的舞者呢？依巴蘭欽的說法，當時舞者顯然被認定為非屬聰明博學之流者（wise men），其地位卑微可想而知。[45]

迪亞基列夫雖是巴蘭欽早期生命中的貴人，然而他「團隊裡的英雄人物少有編舞家」[46]，遑論真正改善舞者艱困的處境。在這位策展人、製作人的專制統治下，編舞者如佛金、尼金斯金、馬辛、尼金斯卡等，先後從舞團出走，其中際遇最為悲慘的莫過於尼金斯基。當他不再受迪亞基列夫的保護後，不僅精神失常長駐醫院，還承受史氏對他不甚公允的批評。位於弱勢位階的尼金斯基遭受此雙重懲罰，無疑是西方舞蹈文化史上令人遺憾之處。

從心靈到身體：樂舞的翻轉力量

無論如何，史氏跳脫十九世紀以來音樂主要從屬於心靈範疇的片面觀點，他音樂中的身體性不僅透過名正言順的舞劇作品呈顯，也透過擁抱爵士而提點另類可能。爵士樂在1920年代所扮

44. Robert Orledge, *Debussy and the Theater* (Cambridge: Cambridge University Press, 1982), 173.

45. Solomon Volkov, *Balanchine's Tchaikovsky: Conversations with Balanchine on His Life, Ballet and Music*, 159-60.

46. Robert Gottlieb著，陳筱黠譯，《巴蘭欽—跳吧！現代芭蕾》，頁54。

演的角色，正如同1890年代東方異國主義的效應一樣，它們暗示的身體性通常或隱或顯地與逸樂有所聯繫，對於當時的歐洲人而言，這些「身體超額」（bodily excess）的狀態常令人感到低俗或沒品味；爵士樂作為「非洲離散性」（African Diaspora）的表現，這個「他者」令人又愛又怕。

　　儘管如此，史氏和他的法國同行一樣，並未忌諱這世俗身體搖擺的誘惑。事實上，史氏音樂節奏本身與爵士樂的親屬性，爵士樂手的感受可能比其他人更清楚，著名爵士樂者查理·帕克（Charlie Parker，1920-55）就不時採用史氏音樂動機作為其創作素材；據悉1951年帕克在紐約不巧看到史氏在他的表演現場中，隨即以《火鳥》箇中主題即興入樂，讓史氏心醉神迷地享受。[47] 不過史氏的作品《散拍音樂》（*Rag-Time*，1918）曾被批評將爵士最精華的要素去除，換句話說，「史氏不搖擺；他只是引起不安」。[48]

　　史氏的爵士風格究竟道地與否，也許是另一個可以討論的議題，但他和其他古典作曲家投入當時位階較低的爵士類樂曲創作，無疑對彼此都有正面的影響。但很遺憾的，舞蹈與史氏的連結關係仍遭到阿多諾嚴重的負面解讀。阿多諾在《新音樂哲學》中，預設音樂的存在狀態是一種蘊含變化過程的「生成」

47. Alfred Appel Jr., *Jazz Modernism: from Ellington and Armstrong to Matisse and Joyce* (Yale University Press, 2002), 59-60.

48. "Stravinsky does not swing; he fidgets." Derek B. Scott, *From the Erotic to the Demonic: on Critical Musicology* (Oxford: Oxford University Press, 2003), 184-5.

（becoming），在此前提之下，史氏沒有過渡概念、只像大理石般層層疊起的迥異音樂元素，在阿多諾眼裡即是音樂的空間化，這種音樂時間在空間的假象（pseudomorphism of musical time on space），使音樂降級成為繪畫的寄生物，他亦把舞蹈歸類為空間與圖像取向的藝術，畢竟繞圈式旋轉或沒有發展進程的動作，使舞蹈成為時間上靜態的藝術，它與成熟的音樂並不相稱。

就西方音樂史的觀點來看，阿多諾指出交響曲中的小步舞曲、詼諧曲等，相較於其他樂章都是屬於次等的創作。阿多諾相信理想的精神性音樂應當反應出主觀與心理的時間經驗，而史氏「倒退發展」（retrograde development）、缺乏主觀表現的伎倆，使舞台充斥著大量的重音；史氏企圖給予舞曲精確性，卻也喪失自浪漫芭蕾發展以來饒富心理含意的默劇式表現，史氏音樂甚至也無法滿足一般人對舞蹈蘊含心靈悸動的期待，它們對舞者充其量只是一種帶電的刺激（electrification）。[49]

從阿多諾1949年出版的貶抑史氏舞蹈音樂之論述來看，證實了阿多諾個人對西方舞蹈可能發展的想像是多麼狹隘與薄弱，他對於因強烈節奏性而引來「帶電刺激」之生理本能反應是如此不苟同。當阿多諾用不以為然之語氣，提及史氏即使連絕對音樂的創作都充滿舞蹈感這種致命的原則（fatal principle）時，當然也暗示了自己「害怕」舞蹈或「否定」舞蹈的心情，這種觀念顯示當時知識份子對身體藝術的一種偏見。

49. 以上兩段，參閱Theodor W. Adorno, *Philosophy of New Music*, 141-4.

　　的確，在西方的藝術文化發展史中，特別是現代舞蹈發跡之前，舞蹈地位始終卑屈於音樂之下，早期達克羅茲（Emile Jaques-Dalcroze，1865-1950）的音樂律動系統，羅普科霍夫（Fedor Lopukhov，1886-1973）以交響曲為藍本的舞蹈音樂理論（如1923年的*Dance Symphony*），以及鄧肯（Isadora Duncan，1877-1927）、聖德妮斯（Ruth Saint Denis，1879-1968）的「音樂視覺化」等，都是舞蹈人以音樂作為學習對象的努力成果，直到後來拉邦（Rudolf Laban，1879-1958）、魏格曼等人某種程度地刻意遠離音樂，企圖尋求舞蹈本身獨立自主的地位時，舞蹈才逐漸發展成為一門與音樂具有多元關係的藝術形式。

　　其中史氏／巴蘭欽無疑是一個無可比擬的樂舞搭檔，爾後的約翰・凱吉／康寧漢則是另一種完全不同體系的合作典型。隨著二十世紀中期以來某些有力人士對於身體哲學的探索與肯定，舞蹈這種身體藝術遂爆發出前所未有的能量，民間舞蹈社群、藝術性舞蹈團體與舞蹈教育機構的設置如雨後春筍般冒出，大量人才的投入使這以身體為媒介的藝術，才真正與音樂享有平等的位階。另一方面，大眾文化的興起帶動視覺影像成為文化的核心，這對於舞蹈的傳播與推陳出新，無疑也是一大助力。以史氏《春之祭》百年來超過兩百齣舞碼創作的事實來看，它顯然是對阿多諾論述的最大反擊。

　　某種程度說來，史氏音樂中所肯定與喚起的節奏潛力，刺激了整個世代身體的本能與熱情。事實上，運動系統的節奏，和視覺、聽覺與觸覺的節奏有種「互為主體」（intersubjectivity）的關係，這種概念對玩音樂的人而言是如此基本而單純；它也是一種以節奏來定義自我感覺的方式。[50] 誠然，如果文化是分享與調和情緒的首要

方式，那麼音樂和舞蹈無疑可直接發揮其作用力——人們一方面透過內在環境直接感覺情緒，一方面透過關節與肌肉的體覺和動覺，這雙重的感覺模式能夠連結個人腦內的下皮質和皮質系統，也可以將人們連結在一起。亦即是說，從生理的角度來看，音樂與舞蹈可將一群人凝聚成一個擁有共同文化的團體。[51]

　　的確，當觀諸全世界由樂舞執行而定義出族群與認同感時，令我們不得不正視樂舞對人類的意義；但另一方面，當芭蕾與現代舞、爵士舞與街舞、太極與武術甚至瑜珈等各種訓練身體的方式推陳出新並且自由交流時，更使許多舞者身體的質感產生了一股混雜的魅力，而這正是後現代紀元的標誌之一。

　　基本上，由於人類無以逃避歷史社會背境所帶來的意識判準，因此各種領域或隱或顯的位階劃分乃是無可避免之事，藝術的位階判準自是不例外。然而重要的是我們能夠認清不同位階者本質的差異，並能向不同位階者學習，或進一步打破位階、翻轉位階，甚至偕同不同位階者而創造新的領域。今日的文化舞台上有各種音樂舞蹈之表演，也許等級與威望的指涉仍然存在，但只有當群體的所有成員能真誠無畏地分享它們時，一個具強大社會團結力量的群體才有可能存在。雖說在型塑社會結構和文化模式的集體行為中，權力有時以個人的支配力量表出，有時則倚賴集體性的影響力為基

50. William Benzon著，趙三賢譯，《腦內交響曲：從認知科學與文化探討音樂的創造及聆賞》（台北：商周，2003），頁66。

51. 同上註，頁53。

礎——無論如何，我們期待它避免總是以壓抑的形式展現其威勢，但從策略性、創造性、生產性的角度，著手調節各種藝術文化的發展，俾使人類身心靈能夠得到平衡兼顧的發展。

五、序列音樂：現代主義大敘述的最後黃花

> 無論如何，藝術的本質是超越歷史的（transhistorical），但這個本質卻必須藉由歷史才能彰顯出來。

<div align="right">

——Arthur C. Danto[52]

</div>

藝術「社會位置」的重新定義

二十世紀藝術文化的發展是個非常複雜的議題，意識形態的差異、前衛與保守的對抗、現代主義與後現代主義的立場轉換——人類從來沒有經歷如此動盪不安又如此蓬勃有趣的時代。拜大眾影音傳媒之賜，雖然人們對精緻藝術的接觸機會大增，但傳媒對於具精神性、理想性、抽象性的東西施以降格之機率也大為提升。另一方面，隨著愈來愈多非官方文化與官方文化的對抗活動出現，這種紛爭頻仍的現象固然攪動社會安寧，卻因為它溢出了由專家和富人統治的現代性之知識權力控制系統，而自有另一番生機。誠如學者伊格頓所說：

> 後現代性是一種思想風格，它懷疑關於真理、理性、同一性和客觀性的經典概念，懷疑關於普遍進步和解放的概念，懷疑單一體系、大敘述或者解釋的最終根據。[53]

52. Arthur C. Danto（丹托）著，林雅琪、鄭慧雯譯，《在藝術終結之後：當代藝術與歷史藩籬》（台北：麥田，2010），頁59。

53. Terry Eagleton, *The Illusions of the Postmodernism*, vii.

　　也就是說，後現代主義墊基於新的立場與感受性來面對世界，這些具有解放性潛力的新視野，某種程度地讓詮釋權、選擇權還諸於民，使原來佔據統治地位的真理、規律、客觀性等現代主義式分析範疇，成為被重新審視與批評的對象。爰此，被後現代風暴洗禮的西方學術界，讓權力和建構等新概念加盟入主，某種程度地重建學術研究的理論前提、路徑、方法和目標。

　　對於後現代主義者來說，現代主義的大寫歷史與他們所提倡的小寫歷史不同，在於前者是一個目的論的東西；亦即是說，它依賴於一種信仰，認為這個世界有目的地朝著某種預先決定的目標邁進，直至當下此目標仍是這個世界內在所固有的部分，並為這不可抗拒之展帆力量提供動能。大寫的歷史有它自己的邏輯，為了它難以預見的目的，同化了我們表面上自由的擘劃。雖說歷史總有其不盡合理處，一般說來，它是統一線性的（unilinear）、進步的和決定論的。[54] 此即是後現代主義所唾棄的「大敘述史觀」。

　　在第二次世界大戰之後，當西方先進國家史學領域逐漸探索知識的性質，而非事情的真相時，此即是後現代歷史學風潮的起點。曾經有一段時間，關注菁英或所謂高等文化的人文主義者，一直反對將文化事物的內容「還原」為文化事物產生的環境，但這種學術傾向在1980年代開始有所轉向，後現代主義者認為所有的文本和文化事物都應從它們如何被社會性地生產出來這一角度去理解，也就

54. 同上註，頁45。

是從在什麼歷史時期被生產、具有什麼樣的政治意義這一角度去理解。[55] 這類新取向跳脫了形式主義的窠臼，文化藝術的「社會位置」乃至價值的重新定義，至此乃得到較堅固的理論基礎。

事實上，專業性的歷史一向被視為是「當前具支配性的意識形態」如何與「學院式」的歷史滲透結合的表現，大學或研究機構則是位於文化監督者（學術標準）和意識形態控制的最前線。[56] 若以此說法延伸到嚴肅音樂領域的話，由於這種屬於未經過一番訓練則難以踏入殿堂的高門檻藝術，學術機構所扮演的傳承及解釋之角色至為重要，因此我們對嚴肅音樂的認知與價值判準幾乎難逃學術機構框架、意識形態等的支配。雖然我們把音樂據為己有，並賦予它一切意義，但我們所能知道的東西和我們如何知道的方法，是與權力互相影響的；於是，文化品味的階層化、佳作的典律標準與其意義的產製等，自有其「圈內人」的主導脈絡。

史氏與學院系統的愛恨情仇

作為二十世紀影響力最為深遠的作曲家之一，史氏從不缺學院的關愛眼神，但他卻不曾從屬於學院。史氏剛開始與李姆斯基-高沙可夫學習時，老師即打消他進入學院學習的念頭；爾後他認為自己與同輩的作曲家們，主要係受惠於德布西的自由精神而

55. John R. Hall & Mary Jo Neitz 著，《文化：社會學的視野》，頁217。

56. Keith Jenkins著，《歷史的再思考》（台北：麥田，2011），頁111。引號為筆者所為。

得以超越學院裡的形式主義，他也曾特別警告美國年輕作曲家，要起而抵制大學的某些制式教法。[57] 除此之外，他在法國流亡期間又與學院的榮譽位置擦身而過——1936年由杜卡斯在法蘭西學院（Académie Française）所留下的遺缺，後來由作曲家史密特（Florent Schmitt，1870-1958）填補。

　　史氏一輩子都是自由創作者的事實，和荀白克對照時特別顯出其反差性：後者於1926到1933年在柏林的普魯士藝術學院任教，遷居到美國後又在南加州大學（USC）與加州洛杉磯大學（UCLA）任教，直至其離世為止。依此而推斷荀白克桃李滿天下應不遠離事實，他的弟子們確實也在美國戰後急速擴張、新興蓬勃的大學教育機構中，繼續傳承遺緒；以巴彼特為開端的美國序列音樂創作與學術研究，使美國學術機構成了這類音樂新的贊助與保護者。[58]

　　據此而論，在音樂現代主義的大敘述（grand narrative）系統中，序列音樂在二戰後可說是少數在學院中被認可的「嚴肅」創作，荀白克美學的發揚光大是其因素之一，史氏的投入也加乘了它的效應。在後現代史學觀尚未展現其影響力之前，音樂學者製造了一種主要以形式主義、風格演變為基礎，並由進步觀所導引之發展必然性的歷史幻象。以二戰之後的發展為例，除非作曲家

57. Igor Stravinsky and Robert Craft, *Stravinsky in Conversation with Robert Craft*, 62, 145.

58. 美國第一個授與音樂作曲博士學位的研究所成立於1961年。Richard Taruskin, *Music in the Late Twentieth Century*, 159.

的創作取向是落在布列茲／約翰・凱吉這個光軸裡，其他的幾乎皆淪為「倒退者」。

學者Robert Schwarz在1997年所呈現一些美國作曲家的訪談資料中，彰顯了當時序列音樂與調性音樂圈之間的煙硝味：已在大學中盤據一方的前者，每每譏諷後者的作品為過時的「化石」，獨尊序列音樂不僅是官方的學術態度，序列音樂亦是年輕作曲者唯一有前途、有出路的選擇。屬於調性陣營的作曲家Ned Rorem說：「他們對待我們的態度，好像我們並不存在。」另一位作曲家William Mayer也說：「作為一位1960與1970年代的調性作曲家，那是非常令人氣餒的經驗。」尤有甚者，若一度為序列音樂者日後轉身向調性歸降，必得承擔更多叛徒的罵名。[59]

若對照於音樂界來看，美術界嚴峻的狀況其實不遑多讓。話說許多世紀以來，西方視覺藝術的偉大傳統就是模擬的典範，但在二戰以後，美術界以葛林伯格為首的現代主義大敘述，成為官方敘述的一部分。一般說來，「現代主義」在二戰之前代表一種多元性，視覺藝術的後印象主義、超現實主義、野獸派、立體派、抽象主義與絕對主義等，使多元的蓬勃發展蔚為奇觀；但二戰後抽象表現主義即一枝獨秀地備受推崇，以抽象為定義的狹隘現代主義，使得其他非抽象者全部陷入苦境。此時寫實者稱抽象者為「官腔」，兩大陣營涇渭分明、水火不容的對抗形式，堪稱近乎宗教般的狂熱。如

59. 參閱K. Robert Schwarz, "In Contemporary Music, A House Still Divided," *New York Times* (1997. 8. 3).

果年輕人畫人物肖像時，多半意味著他擁護危險的異端邪說，因為當時抽象作為「美學正確」正如今日的政治正確。[60] 爰此，自1940到1960年左右，藝術上唯一「正確」的道路就是抽象藝術，因此抽象表現主義之外的任何其他派別，一度摒除於歷史藩籬之外，也就是說，他們都不屬於歷史進程的一部分，故史家絲毫沒有提示其作品的義務。以美國為首的藝術文化發展，不例外地受意識形態的牽引而有所制約。

的確，文藝界在這樣的「肅殺」氛圍中，非在主流者縱使產能皆佳，也不免有時不我與的鬱卒感。正如藝術評論者丹托（Arthur C. Danto）所言，如果把某些特定的藝術形式視為歷史命定的史觀，例如有一群被認定和歷史意義緊密相連的選民、或特殊階級（像無產階級）註定要扮演歷史命運的載具，相對於這些人，其他人——或藝術——根本不具任何重要的歷史意義。[61]

在這大敘述論史的年代中，史氏雖是一戰前的英雄，但就進步觀的角度來看，一戰後的史氏經常被視為一大勢已去的人物，對手如荀白克等人似乎佔據了較高的位階，這種狀況在二戰後更是變本加厲。1952年布列茲在「荀白克已死」這篇文章中，宣告自外於序列音樂的作曲家是「沒用的」（useless）[62]，1958年巴彼特被編輯標以

60. Arthur C. Danto（丹托）著，林雅琪、鄭慧雯譯，《在藝術終結之後：當代藝術與歷史藩籬》，頁178-9。

61. 同上註，頁55-6。

62. Pierre Boulez, "Schoenberg is Dead," *Score* (May 1952). 取自Pierre Boulez, *Notes of an Apprenticeship*, trans. Herbert Weinstock (New York: Alfred A. Knopf, 1968), 268-75.

「誰在乎你聽不聽？」[63] 的文章，亦以序列音樂作曲者比擬於科學專家的菁英者自居——這些話語在今日看來，其實都不離狂妄與傲慢的基調。當序列主義者抱怨不被他人理解接受時，在調性領域耕耘的人卻飽受壓制，無異於音樂圈的次等公民。

史氏的音樂屬於現代主義乃是殆無疑義之事，但他的現代主義音樂語言，並不全然是與其他人隔絕的孤島，也就是說，史氏並未將音樂作為一種批判、否定、質疑、顛覆與反抗的表徵，與荀白克比較起來，他別無分號的肯定性基調無疑是顯著的。如果說現代主義本身是一個從結構上反對商業的領域，從未在學術機構任教、必須以自身作品作為生計來源的史氏，是一位如何也避免不了商業行為的作曲者。事實上，當以布列茲為代表的現代主義序列音樂立場成為學術機構中占支配地位的美學，新一代音樂家幾乎都以過去式的眼光看待史氏；此階段高雅文化和大眾文化之間的區別消弭，可以說是學院所最不樂見的事。某種程度說來，學院可說盡其可能地維護高雅文化，以對抗週遭庸俗的環境。

不過，史氏終究並沒有忽略當時的支配性美學形態，他也從未遠離菁英主義式的作曲傾向；他接受克拉夫特這位年輕人的影響而進入新的音樂世界，除了符應個人創作的好奇需求，他也在意一己的歷史定位。對於史氏走向序列音樂，一般咸認為起碼有

63. Milton Babbitt, "Who Cares If You Listen?", *High Fidelity*, VIII, no. 2 (February 1958), 38-40, 126-7.可參閱Piero Weiss and Richard Taruskin, ed. *Music in the Western World: a History in Documents* (New York: Schirmer Books, 1984), 529-34.

部分原因是為了「迎合」（ingratiate）年輕一代作曲家——特別是領袖級人物布列茲[64]；但事實上，史氏並沒有成功地「取悅」布列茲，其作品反而受到布列茲的輕視。[65]

　　平實而論，史氏不夠徹底與欠缺嚴格的序列音樂雖曾一度被視為僅是主流中之非主流作品——易言之，即是歷史進程中的附屬品——但史氏在晚年別世離友的心境中，卻跳脫出類科技的冷酷氛圍，開發了饒富人性的序列音樂之可能。二戰後的世代拮抗，老人家也許當下不如年輕人那般意氣風發，不過歷史證明，史氏為序列音樂付出而獲得之回報，使布列茲的藐視顯得微不足道。

現代與後現代的詮釋軌跡

　　雖然學院的菁英向來主宰音樂的價值認定與歷史定位，但有時其僵化的固執性亦必須面對外來的挑戰。自1970年代起，音樂界對序列主義這個「霸權」的反衝力逐漸在極限主義（Minimalism）與新浪漫主義（neo-Romantics）的音樂中表現出來，之後菲利普·葛拉斯（Philip Glass，1937- ）的音樂成了最受大眾廣泛認知的作曲家，其他偏向調性、浪漫主義的美國交

64. Joseph Straus, *Stravinsky's Late Music*, 33.

65. 布列茲對史氏目中無人的批評影響很多人對史氏的觀感。他幾次直言史氏《婚禮》之後的創作無甚可取，典型之例見Pierre Boulez, *Pierre Boulez: Conversations with Célestin Deliège* (London: Eulenburg Books, 1976), 107. 以及其*Stocktakings from an Apprenticeship*, 108. 1958年史氏 *Threni*在巴黎遭指揮布列茲怠慢以對，演出以失敗收場，受到羞辱的史氏拒絕上台答禮。另一方面，學界亦廣泛地認為布列茲利用史氏的知名度，作為打擊護衛傳統者如布蘭潔等人的武器。參閱Stephen Walsh, *Stravinsky: the Second Exile*, 370-1, 387.

響樂作曲者亦重回演奏舞台，而幾位來自東歐的作曲家如佩爾特（Arvo Pärt）、葛雷斯基（Henryk Górecki）、利蓋蒂（György Ligeti）等在錄音的銷售上亦有差強人意的成績——無庸置疑的，今日判準音樂的價值觀業已調整，各種音樂的位階亦有所轉移。

　　如果說當代法國IRCAM和美國作曲家John Corigliano與Jacob Druckman的對立，正像當年史氏與第二維也納學派的對立一樣[66]，這僅是證明了爭奪領導權的戲碼仍舊在上演，但究竟是身處邊陲抑或是霸佔主流——誰都沒有永遠的優勢。荀白克當年自詡以十二音列技法保證日耳曼音樂未來百年的優勢地位，如今已證實破功，史氏在擴增視野與跨域學習中，某種程度實踐了後現代打破位階層級、包容萬象的精神——雖然他的創作理念並沒有所謂後現代的初衷。

　　誠然，歷史的書寫——選擇什麼立場與角度、是為聽眾或為專家而寫——具體顯示價值觀的取捨。序列音樂在僅局限於學術圈內賞析的狀況下，1980年代後逐漸失去其威望與影響力；它曾經一度在線性的、進步的、決定論的概念裡，被抬舉為「未來音樂」之所在，至此已成末日黃花，有些作曲家甚至對此名號避之唯恐不及。[67] 就是在這去中心化、剝除具支配性的意識形態、與釐清各種政治權力等後現代概念之影響下，再加上考量到真正對廣

66. Robert Craft, *The Movements of Existence: Music, Literature and the Arts 1990-1995* (London: Vanderbilt University Press, 1996), 308.

67. K. Robert Schwarz, "In Contemporary Music, A House Still Divided," *New York Times* (1997. 8. 3).

大人群所產生的意義與有效性時，人們才逐漸體會並認可其他音樂風格作品豐沛的能量。不過平實而論，在序列音樂當道時期的調性作曲家雖然曾遭打壓，即便其作品後來得到平反的機會，它們還是需要經過歷史的檢驗。雖說每個人都想要創造重要的文化意義，或在文化的創發中被認可，但藝術終究必須既在歷史的脈絡中被探索，也必須由超越歷史的角度探看其本質與價值。

整體說來，序列音樂固然有其經典性音樂資產的貢獻，不過部分序列音樂信仰者藉著「政治正確」的時機，以在學界的優勢壓制其他音樂發展的可能性，卻也是不爭的事實。如今，現代主義的大敘述已不是學術界唯一的有效論述，故檢視藝術發展自然有各種不同的脈絡取向。從史氏過世以來相關的音樂書寫來看，現代與後現代的軌跡恰有一定的痕跡可追溯。單就克拉夫特為《春之祭》所撰寫的一系列文章，以及其他與史氏相關的重要著作來觀察，即可知二十世紀後半音樂界研究與觀點的風向球。

當1978年《春之祭》六十五歲時，克拉夫特標舉 Allen Forte 之分析著作《《春之祭》的和聲組織》（*The Harmonic Organization of 'The Rite of Spring'*）是瞭解史氏的重要途徑，雖然克拉夫特認為作者關注的主題非常狹隘，而且排除了任何直覺的、前認知的可能性，又只專注在和聲學的邏輯概念，有能力的閱讀者亦僅局限於幾位同行——但整體而言，這些都無損其和聲分析方面的經典地位。[68]

68. 參閱Robert Craft, "The Rite at Sixty-Five," in *Glimpses of a Life*, 222-32 .

再過幾年，音樂理論學者 Pieter C. van den Toorn 出版於 1983 年的大作《史特拉汶斯基音樂》（*The Music of Stravinsky*）也是克拉夫特眼中之精彩好書，箇中作者以較高的視野探勘史氏的音樂語言，是一完整度極高的理論分析經典。[69] 由此可見，這個階段形式主義的書寫在音樂學界大行其道，對於史氏的詮釋大體皆從「純音樂」的觀點探討，史氏個人「音樂無以表現其他事物」的說法亦強化了這種概念，此單一導向的詮釋貶抑了音樂本身以外的解讀。

1988 年，克拉夫特發表的《春之祭七十五歲》用力著墨於前一年度的大事件——傑佛瑞芭蕾舞團針對《春之祭》的重建演出；由於重建舞蹈所植基的資料極其有限，克拉夫特不客氣地指出重建的缺陷與不可能性。[70] 不過當時《春之祭》音樂已被證實與俄羅斯民間歌謠有密切的關係，加上原典版舞蹈資料等的出爐，《春之祭》乃得以逐漸趨近它原本生活型態裡的意義系統，關於作品的討論觀點亦愈益逸出音樂範疇。相對於過往只強調音樂元素、但貶抑音樂以外元素的作法，1990 年代的《春之祭》觀點已日益多元化。當《春之祭》百歲誕辰之際（2013），克拉夫特再撰寫專文並多次強調此作與繪畫的淵源，在他眼裡，「《春之祭》從頭到尾就是以音樂表現的圖像歷史，上帝以俄羅斯異教原始性的形象表現，即是此視界的核心所在」。[71] 是以，音樂裡視

69. 參閱 Robert Craft, "Pluralistic Stravinsky," in *Glimpses of a Life*, 291-308.

70. 參閱 Robert Craft, "The Rite at Seventy-Five," in *Glimpses of a Life*, 233-47.

71. 參閱 Robert Craft, "100 Years on: Stravinsky on *The Rite of Spring*."

覺性元素與敘事性之根源，再也不是音樂創作者的原罪或負擔，《春之祭》的社會位置與藝術文化價值，乃可進一步重新定義。

某種程度說來，音樂原來即擁有誘發敘事的時間屬性，在今日這個著重以「說故事」追求感動的年代，吾人實不必刻意拒絕這固有的可能性。幸運的是，後現代主義所提示之新的立場、新的鑑賞態度來面對世界，適足以打破古典音樂過去趨於片面單向的價值觀。因此，當更多人掌握詮釋與選擇權而對音樂創作做本質性的反思時，現代主義大敘述的瓦解，成為歷史演變動態中的不得不然……。

六、史氏與後現代社會

後現代文化生產真正的先驅不是荀白克，而是史特拉汶斯基。因為隨著高度現代主義風格的意識形態的解體，文化製造者無處求助，只能轉向過去，模仿逝去的風格，透過存於一個想像的世界文化博物館的所有面具和聲音說話。

———詹明信[72]

現代vs.後現代：音樂回應社會與
解決自身的、文化的問題

音樂學者Martha Hyde曾以「變形的時代錯置」（metamorphic anachronism）這種說法來描述史氏不同的音樂模仿策略：折衷式的、充滿敬意的、探索式的、以及辯證式的。[73] 這些透過消化而模仿而令人感到時代錯置的創作，或許某種程度符應了「史氏是後現代文化生產者的先驅」的說法，現代與後現代的弔詭和矛盾，在此呈現了某種辯證性與張力。

美國文化批評家詹明信認為，西方的三個發展階段分別代表了不同的對世界的體驗和自我的體驗：寫實主義、現代主義和後

72. 詹明信（Fredric Jameson）著，吳美真譯，《後現代主義，或晚期資本主義的文化邏輯》（台北：時報文化，1998），頁37-8。

73. Martha M. Hyde, "Stravinsky's Neoclassicism," *Stravinsky*, ed. Jonathan Cross (Cambridge: Cambridge University Press, 2003), 98-136.

現代主義分別反應了新的心理結構，標誌著人的性質的一次次改變。[74] 這些改變次第地擴散其影響力，乃至成為一種全球性效應。其中現代性與後現代性通常是討論二十世紀文化現象的重要觀點，而整個大潮流的關鍵性文化轉向特徵，無疑是大眾文化的興起，這種文化發展上的巨變，又與全球資本主義化的趨勢有關，加之大眾傳媒之推波助瀾，更深刻地影響人類的存在方式。

在一定經濟水平以上的社會中，各種藝術競相爭取民主社會的認同，並藉此追求既顧及到個人自由、又可凝聚社會向心力的影響性，文藝作品某種程度地實現了中介私人性經驗和公共領域的聯繫。但另一方面，藝術文化在菁英與平民意識的較勁與交互僵持中，專家建置化與過度商業化的矛盾問題亦不免時時浮上台面。儘管大眾傳媒促進了音樂文化產業的興盛，音樂文化極端性的發展卻又深化了音樂人口的階級性；平實而論，二十世紀以來風起雲湧的流行音樂挑起了學院派更尖銳的「恐眾」與「反商」情緒。若以此背境為基礎，我們怎麼看史氏音樂在後現代社會的處境與啟示意涵？音樂如何提升我們對世界的體驗和自我的體驗？音樂又如何回應社會，而解決自身的、以及文化的問題？

毫無疑問的，現代與後現代所型塑的心理結構變遷，深深影響藝術文化的創作與感知。現代主義有一種菁英意識，在以理性為主要原則的基礎下，藝術作品大多本著某種邏輯性脈絡，成為

74. 詹明信（Fredric Jameson）著，唐小兵譯，《後現代文化與文化理論》（台北：合志文化，2001），頁169。為求文本統一之故，原譯者的現實主義在此改為寫實主義。

具統合性的有機體，史氏的作品自是不例外。但是，「現代藝術
中所有的問題都在於，文化與社會之間是距離而不是同一」。[75] 史
學家彼得‧蓋伊有更進一步的闡述：

> 在現代主義各領域中，音樂最是深奧難懂。……很多前衛
> 音樂至今還是前衛音樂，不像前衛繪畫、小說或建築那樣，經
> 歷一段時間的磨難後，便登堂入室，成為主流的一部分。現代
> 主義畫家或小說家的創新就像音樂家一樣豐富多樣，但他們多
> 少能夠找到夠多的聽眾，反觀現代主義作曲家始終只能夠引起
> 數量極有限的菁英份子共鳴。另外，現代主義音樂界就像一個
> 風格的大雜燴，不同創新者彼此攻伐，激烈程度不下於他們跟
> 傳統音樂死忠份子的衝突。[76]

　　由蓋伊的觀察顯示，現代音樂與社會、與一般人民生活之間
的距離，遠比其他藝術形態來得更為疏遠。除此之外，他更認為
現代主義者不是一種民主的意識形態，其退場的一個主要原因，
即是自法國大革命以來，藝術的平民化已經在西方文化中大行其
道，平民化與各種娛樂科技的迅速發展，促使文化產業世故化、
溝通形式快速化，這些都鼓勵藝術家做出妥協，並使二十世紀後
期逐漸變成一個音樂喜劇的時代。[77]

75. 同上註，頁91。

76. 彼得‧蓋伊（Peter Gay）著，梁永安譯，《現代文化：異端的誘惑》，頁256。

77. 同上註，頁523。

姑且不論蓋伊的言論是否言過其實，但當音樂成為某些特定階級文化認可的活動，甚至連具有美學經驗的能力也變成專家的特權時，這個特殊階層的品味，注定與後現代對抗菁英的思維有所悖反，而所謂「退場」的說法，便意味著在社會上沒有足夠的發聲權與話語權。音樂人、認知心理學專家Daniel Levitin也觀察到，「專業音樂家和一般愛樂者之間的鴻溝日益擴大，常使一般人感到挫折，不知何故，這樣的情形在音樂中似乎特別明顯」[78]，這屬於二十世紀後半以來知識份子的憂心，某種程度證明了嚴肅音樂領域中現代性實驗所面臨的困境。

史氏在1963年的一個訪談中說道：

> 《春之祭》對當時甚至到現在都有其相當的影響力，但我們有新的問題必須解決，和聲問題、節奏問題——這很難以文字來表達。……「誰比較偉大——巴赫還是貝多芬」這類問題絲毫沒有意義，這就好像你問某品種的狗是否比另一品種的狗更出色。[79]

此段話語不禁令人想追問：音樂僅是針對它自身的發展而有新的問題嗎？除了音樂本體性的和聲問題、節奏問題等必須解決，是否有其他的音樂相關問題需要著墨？

78. Daniel J. Levitin著，王心瑩譯，《迷戀音樂的腦》（新北市：大家，2013），頁181。
79. Robert Craft, *Igor and Vera Stravinsky: a Photograph Album, 1921 to 1971*, 136.

史氏在1952年曾公開讚揚荀白克、貝爾格、魏本等是傑出的
音樂家，同時表達對十二音列音樂系統的尊敬，不過，他也指出
十二音列作品的最大缺陷在於對垂直性聲響的忽略，對各種音程
所形成的垂直組合缺少邏輯概念。[80] 其言下之意，應是認為和聲問
題並未在這幾位傑出者手下有所解決，史氏個人往後逐步進入序
列音樂的創作，也是企圖尋求一種解決之道吧。無巧不巧的是，
在同一個時期中，處於序列音樂極端對立面的約翰‧凱吉，卻純
然且絕對地「解決」了這些問題：音樂和世界的其他部分不再被
孤立開來，樂音與噪音之間的區分業已消弭──這份結果，意味
著音樂必須重新被定義。

然而，凱吉的音樂果真解決問題了嗎？

以約翰‧凱吉為代表的後現代新勢力，由不隨俗、不商業化的
音樂形式脫穎而出，它打破音樂隔絕於生活之外的演出模式與概
念。有別於一般音樂需要聽者組織安排時間的意識，這類後現代
音樂只要求聽者把握現在，它強調的是體驗本身；當新的時間體驗
只集中在當下此刻，沒有歷史、無須記憶──一種帶著極有趣的觀
念、卻聽來可能不知所云的音樂出現了。在後現代精神裡，舞蹈與
動作之間不再有嚴格的界線，文學與只是單純書寫之區分亦模糊消
解，這些都與聲音素材在音樂裡無限度擴張的現象謀合。

80. 同上註，頁31。

　　事實上，當現代主義把音樂孤立在一個廳堂時，它在表現上的力道就能發揮到極致，它要求聽者身心高度的承載與解讀能力，並且能以極致的專心投入其中。而後現代則是終結個性本身，斷絕世間崇高的意義，在機率音樂的背境裡，「主體之死」是免不了的現象，無中心、無方向的思維導向，甚至瓦解既有的身心結構定義。從完全理性到完全任意的兩種極境——有時候，它們比較像是一體兩面的絕境。

　　雖然機率音樂本身似乎與真實生活的關係密切，但它們是否使聆聽者感到更願意親近音樂、欣賞音樂呢？這其實是不無爭議的問題。而它們是否對未來音樂發展提出更宏大的願景呢？原本機率音樂的開放性似乎啟示了無限可能，但是歷史證明，在明確範圍內建立的運作模式，才能啟發積極性的自由，並使人從中意識到無限性的價值。而科學家亦證明，「腦神經動態在追蹤凌亂音序時表現並不理想，但追蹤具備音樂性條件之音序時表現較好，這顯示腦神經動態不會自動追蹤變化無常的聲音，只會追蹤具有某些特質的聲音」[81]，故機率音樂的發展遠景看來並不樂觀。不過整體而言，機率音樂自二十世紀中期以來，起碼回應了當代的需求，部分地解決了文化問題，故有其一定的貢獻與地位，但它的極端意識與作法，就純音樂的領域來看，最終亦不免走入了死胡同。

81. William Benzon著，趙三賢譯，《腦內交響曲：從認知科學與文化探討音樂的創造及聆賞》，頁55。

史氏的溝通意識

　　既然這些具極端性質的表現形式在新型民主社會生活與經濟秩序之條件下，礙難成為良好的文化範式，史氏在這極端間的「中庸」作法，便有其值得探討的地方，他的溝通意識更顯得彌足珍貴：

> 　　……我們這個時代，一天比一天更失去延續的意義與共同語文的趣味。
>
> 　　現在傾向支配世界之個人奇想與知性混亂，已使藝術家們彼此隔離，在一般人眼裡，藝術家好像是個具創造性的怪物，他創發自己的藝術語言、字彙以及組織模式，別人已嘗試過的材料和已建立好的形式，對藝術家來說是禁止使用的，因此，他不得不說一種與聽者毫無關係的語言。由於溝通阻塞之故，他的藝術果真變成獨一無二的。……
>
> 　　完成的作品向外傳播，是為了互相交流與重回它的本原，因此它形成了一種封閉性的循環。這是音樂如何以一種讓我們與伙伴溝通的形式——也與天地相通的意義而存在。[82]

　　自從參與俄羅斯芭蕾舞團的製作之後，史氏未曾背離延續音樂文化的初衷。他在俄羅斯、大歐洲與北美洲的文化體系中，總是盡可能以一種共享語言為基礎，再賦予新的趣味意涵，盡量達到與伙伴溝通、與天地相通的境界。儘管史氏的創作參考架構在

82. Igor Stravinsky, *Poetics of Music in the Form of Six Lessons*, 75-6, 146.

一生中有所變動與遷移，不過「音樂藝術的表現，應限制在人所能知覺之聲音的範圍內」[83]，應是他畢生不逾的準則之一，其中「所能知覺之聲音的範圍」，無疑又與材料的限度以及「普遍主義」的恩澤有關。史氏曾說：

> 　　創作者的任務是篩選他所感受到的要素，因為人類的活動必須有所侷限，藝術在透過更多控制、限制、與磨練之後，它將成為更自由的。[84]

> 　　普遍主義必然著眼在一種對於已建立秩序之順從。……我們不是要頒佈一種美學，而是要改善人類的狀況，提高藝術家的工作潛能，使一個文明得以它的秩序來溝通藝術的思想內涵。好的藝術家在過去快樂的年代中，總是夢想透過實用的領域，達到美的境界。……普桑（Nicolas Poussin, 1594-1665）曾經很正確地說：「藝術的目的是享受愉悅。」他沒有說的是，那些順從於作品所要求的藝術家，藝術本身的愉悅享受即是他們身為藝術家的目標。[85]

　　基於「材料限度的必要性」與「對已建立秩序之順從」等觀念的啟示，史氏的音樂總有其重複性造成的中心區（musical centricity），或是由傳統頑固低音與卡農等技巧而達致的熟悉感，

83. 同上註，頁65。原文是：…musical art is limited in its expression in a measure corresponding exactly to the limitations of the organ that perceives it.

84. 同上註，頁66。

85. 同上註，頁77-8。

再加上符合人類回歸性直覺的調性暗示——因此他的作品相對於荀白克、布列茲的序列音樂與約翰‧凱吉的機率音樂，可說較容易為人所記憶，因為即便在序列音樂中，史氏仍千方百計地透過某些策略，保證某些高頻率出現的音符或節奏成為核心動機。由於聆聽與演奏音樂而建構的記憶，都需仰賴標準的基模與預期[86]，我們的確可從史氏音樂裡提煉出某種便於指認的基模，雖然有時音樂的複雜度無法讓聽者輕易預期其走向，但他在素材限制裡所達到的精鍊度、熟悉感，仍能使聽者對音樂有所辨別與記憶，而記憶乃是深化音樂感受的重要途徑。

根據Levitin的說法，作為一位音樂欣賞者，我們首先將母文化的音樂語法建立為心智基模，並據此對音樂產生預期，這正是音樂美學體驗的核心。[87] 他進一步表示，對音樂感知的運作過程中，涉及了邏輯預測機制與情緒報償機制如何在神經化學的釋放與吸收間跳著精確的舞步。「當我愛上一首曲子，這首曲子會讓我們想起過去所聆聽的其他音樂，也喚醒生命中某些情感的記憶痕跡。…大腦對音樂的感知都來自『連結』。」[88] 的確，記憶與連結原來就是一體之兩面。除此之外，在音符流動的起伏張力中，主音、主調或中心區往往統治了出發與回歸的點——相對於流浪漂泊孤單的命運，這種回歸性的直覺符合了人性中尋求伴侶、追

86. Daniel J. Levitin著，王心瑩譯，《迷戀音樂的腦》，頁201。

87. 同上註，頁203-4。

88. 同上註，頁178。

求幸福、建立穩定家庭的嚮往，更符應人類願意在宗教救贖中與老天連結、交出自我、與回歸本源的傾向——史氏從來沒有規避人類對這種愉悅感的追求與享受。

以現代性的角度來看，二十世紀初的俄羅斯原是一個藝術文化的後進國，史氏與迪亞基列夫的創作藉由民族文化底蘊之助而躍升為現代藝術標竿，此即是將母文化音樂語法轉化成功之例；史氏從本土意識連結至大歐洲文化，雖然帶著菁英主義的血液，然仍念念不忘普遍主義的恩澤。不過，史氏真正觸及到被編碼在人類基因中的動物感官之美學普遍性，當屬節奏領域的開發。事實上，

> 只要想到遠古時期音樂所擁有的特質，就能理解為何大多數人都會受到節奏吸引——人類遠祖的音樂幾乎都有強烈的節奏感。節奏鼓動我們的身體，音調和旋律則喚醒我們的大腦，節奏與旋律的結合則會連結起小腦（負責控制動作的原始腦部）和大腦皮質（演化程度最高、最具人類特質的部位）。[89]

自古以來，人類對於音樂中的旋律報償機制並不陌生，不僅絕大多數的民謠以旋律取勝，情歌透過旋律表情達意更是俗世裡千古不變之事。但有趣的是，從屬於教會之葛利果聖歌，其豐富的音樂旋律卻常被比喻為沒有身體的靈魂，顯現其靈性與脫俗美之潛質。與旋律豐富的表情相較之下，極具身體性的節奏則足足被壓抑了數百年之久，史氏對此音樂本質解放的貢獻，乃植基於

89. 同上註，頁241。

其對音樂普遍性美感的一種敏銳之掌握。

真正說來，「解放」並不是後現代的專利，為現代主義音樂而言，表現主義與序列主義對所謂調性枷鎖或其他傳統慣用元素的排斥與解放，導向了另一層面的挑戰：什麼是人類可接受、可理解的結構性音樂？人類對音樂語彙、結構的接受與理解，其極限究竟在哪裡？事實上，對人類共同的基本能力提出疑問，就等於是間接對演化提出問題[90]，而演化的極致境界何在？這肯定是個未知之謎。但毫無疑問的，當藝術家關注於和閱聽者的溝通性，或是尋求共鳴與感動的力量時，他就不能把藝術的維度拉到超過人類的感受性（perception）之外，或是超出人類的理解能力；在此之外，就好像我們任由八位元電腦去運算十六位元程式，其結果一定錯亂無解。可見現階段人類的感性、智性有其一定的基本結構模式，音樂若想要扮演對人類有意義的角色，聆聽者心智結構的承載度必須是作曲者考量的部分。

音樂人回應社會vs.閱聽者回應音樂

平實而論，史氏創作的大原則並不是特別新穎的想法，因為歷來傳統古典音樂與晚近興起的商業性流行音樂，對於材料限度、中心音建立與著重記憶等寫作方向，與史氏概念可說相差不遠矣。不過史氏最重要的向度擴增在其音樂的節奏與舞蹈性，以及對身體性的誘喚。由於他的作品經常保持在一種客觀與節制之氛圍中，因此

90　同上註，頁14。

音樂的身體感遂顯得清明與嚴格，而非流於感官性；雖然他的音樂節奏相當複雜，但總是保有驅動身體的大動能。

另外，史氏的擴增思維亦顯現在他所謂「動作編導之戲劇」（choreographic drama）中，他跨領域的企圖為表演藝術界帶來新的刺激與啟發——例如不像芭蕾的芭蕾舞碼《春之祭》、既演奏又連說帶跳的《士兵的故事》、硬邊冷酷的《婚禮》——無庸置疑的，史氏對劇場製作的野心與企圖並不亞於華格納，這是他為音樂發展所提供的一種跨域願景。

由此可見，音樂並不是如史氏自己曾表示的那般純然獨立、無以表現其他內容。即使他和畢卡索都以身為高度形式主義的藝術家而著稱，前者的《三樂章交響曲》和後者的《格爾尼卡》，卻透過純熟的形式掌控能力表達了最具能量的抗議內涵。是以，在二十世紀這個充滿著個人存在危機、複雜宗教與政治意識形態的時代中，人們幾乎無法超脫而得免於與特定群體連為一體，亦很難脫離由牢固體制所帶來的異化狀態，音樂家若為有識者，當會思考如何回應時代，或起碼回應人類某些永遠不會改變的境遇，如死亡、無常、性慾、苦難，甚至是晚近以來更形重要的身份認同等議題。

真正說來，尋求認識、倫理與審美彼此統合的樣式——史氏在這方面並無缺席，最明確之例證即是他的宗教性作品。雖說從十八世紀以來，西方的啟蒙運動一向本著理性而反抗宗教，但宗教某種程度亦如馬克思所說，是絕望的人之希望，它所創造的共同目的感與對終極精神之指引，是任何小眾文化所不能及，故宗教在人類社會始終扮演非常重要的角色。若宗教能聚攏散漫的道

德情感和大眾認同感，藝術表達經常是其重要的媒介之一。

　　史氏青壯年時的《伊底帕斯王》、《阿波羅》與《詩篇交響曲》是他尋求宗教、道德性慰藉的作品。他選擇以拉丁文作為《伊底帕斯王》與《詩篇交響曲》之文本，企圖讓樂曲「石化」與「永恆化」，並避免庸俗化的傾向。[91] 在晚期的《浪子的歷程》與《洪水》等，史氏處理「誘惑」的主題，以及善與惡、重獲新生等議題，而 *Canticum Sacrum* 與 *Threni* 更是史氏針對西方近兩百年以來逐漸沒落之宗教音樂的挑戰，他認為身為一位真正的信仰者才可能創作這類樂曲。[92] 1968年在馬丁路德遭遇刺殺後，巴蘭欽以史氏《聖歌安魂曲》進行編舞以資紀念，這是史氏過世以後，他人透過其作品回應當代以及死亡議題的著名例子。

　　這些樂曲能否稱許為可親與可及之對象呢？這是另一個可以討論的議題。也許我們可以問：音樂家是否能像一位知識份子，對於社會與人性整體提出某種意念的旨趣、回應社會的需求？如果藝術是屬於人類共同關切的事物，以共同語言來談論共同關切之事，是否為必要之事？自1960年代以來，年輕人享受前所未有的自由與經濟權力，流行音樂歌手以幾近全球性的規模施展其影響力，流行文化與古典文化逐漸形成分庭抗禮的局面，久而久之，古典文化不必然是教育中絕對必要的養分，流行文化卻是高等教育必須關注的部分。

91. Igor Stravinsky, *Igor Stravinsky: An Autobiography*, 125.

92. Igor Stravinsky and Robert Craft, *Stravinsky in Conversation with Robert Craft*, 138.

　　誠然，現代主義有時的確嚴峻嚇人，令人難以親近，但純粹市場導向所產生的文化商品恐怕產生了更有害的嚴峻——在此狀況下，人類軟弱的心智易被捏塑而產生順服與制式的反應，以此種面向來說，流行文化確實有其令人憂慮的面向。但流行文化之所以流行，自是它某種程度符應人們需求而產生的結果，它的輕薄短小固然有其反應快速的優點，但自然也喪失了需要時間累積的深度與厚度；然商業化若是不可避免的生活態勢，則嚴肅音樂亦無從避免面對這樣的挑戰，它必須反思其生產過程與社會關係中的某些深刻之裂變。

　　令人好奇的是，這些深刻之裂變是否有縫補的可能？誠如學者伊格頓所說：

> 　　藝術作品具有一種「無意識」，是無法被它的生產者控制的。藝術作品的一個生產者是閱聽人，而閱聽人的回應永遠是具有歷史特定性的。廣義的文化可以是個舞台，而無所依憑的人們可以在這個舞台上發覺共享的意義，確認一種共有的認同。[93]

　　事實上，我們見識到在後現代的情境裡，巴赫作品被改編與挪用的次數，高居古典音樂之冠，閱聽者將它從高高在上的神聖殿堂拉下凡間，把它變身滲透到不同的生活與音樂領域，但這一切絲毫無損巴赫在音樂史上的地位。這情形也發生在同樣以知性

93. Terry Eagleton（泰瑞・伊格頓）著，李尚遠譯，《理論之後》，頁126。

著稱的史氏傑作。

　　屬於後現代主義的美國編舞家芮納（Yvonne Rainer，1934- ）曾以巴蘭欽／史氏的《阿貢》以及尼金斯基／史氏的《春之祭》為基礎，創作她的改編版本 *AG Indexical with a Little help from H. M.*（2006）和 *RoS Indexical*（2007）。前者由四位女舞者詮釋《阿貢》中〈雙人舞〉的部分，其中三位身穿運動衣與球鞋的女舞者以較鬆散的現代舞動作，支撐一位必須表演原來高難度芭蕾動作的女舞者，這種平民與貴族化動作的融合與對比，試圖顛覆原作縝密的質感與嚴謹的氛圍（見圖3-2-1，3-2-2）[94]；後者一樣也由四位身著運動衣與球鞋的女舞者擔任演繹《春之祭》之責，它以現代家居空間以及諧仿的動作，剝除了原作祭典儀式的嚴肅不苟，但賦予平易親近之感——誠然，後現代對現代的「歷史特定性」回應，莫此為甚！

　　嚴格說來，《春之祭》原本就是一種植基於生活經驗的集體敘事作品，其所蘊含的民間自發性、民俗原生性之元素，即是一種屬於古老在地的大眾文化；雖然它在現代主義的旗幟下產生，但在後現代的情境中，舞蹈走出神聖、貴氣十足的殿堂，人們對它或遠觀、或近聆、或褻玩，各取所需。在這些案例裡，沒有任何變形的音樂其實是透過舞蹈而柔軟了自身，曲折地逃逸了菁英，成就了平民之身，《阿貢》更是從晦澀的語彙中，透過舞蹈調侃了自身。

94. 這二張照片係筆者2014年九月間在洛杉磯 The Getty Research Institute 的展覽「芮納：舞蹈與影片」（"Yvonne Rainer: Dances and Films"）中，就播放影片所擷取之畫面。這是2006年在紐約舞蹈劇場工作坊的表演錄影，由 Babette Mangolte 於2007年製作發行。

左圖3-2-1：芮納 *AG Indexical* 劇照之一　　　右圖3-2-2：芮納 *AG Indexical* 劇照之二

　　是以，音樂與舞蹈共生共榮之例，至此可說已無須追究所謂左右的意識形態、或是上下取向的位階界限。在後現代時空裡，我們無須時時附和著去中心思維，但總有來去於現代與後現代間的自在自如。未來還有什麼音樂具備這等曲高和眾的可能？如今，藝術文化已是公共領域基本存在狀態之一環，當我們面對資本主義裡商業邏輯的綁架時，要如何避免文化向下沉淪，端賴有識之士在推廣精緻文化時，尋思借力使力與平衡之道。無論如何，在現階段多元紛陳的價值觀中，我們仍然嚮往在堅實可靠的基礎下，一個時代的範式與精神，能夠引領我們走向未來。史特拉汶斯基——這位來自俄羅斯的歐洲人與美國人——所帶來的現象解讀，或許可以提供予我們一個很好的參照吧！

參考文獻

外文資料：

1. Adorno, Theodor W. *Philosophy of New Music,* trans. Robert Hullot-Kentor. Minneapolis: University of Minnesota Press, 2006.

2. Alm, Irene. "Stravinsky, Balanchine, and *Agon*: and Analysis Based on the Collaborative Process," *The Journal of Musicology*, vol. 7, number 2, spring, 1989, 254-69.

3. Antliff, Mark, and Patricia Leighten. *Cubism and Culture*. New York: Thames & Hudson, 2001.

4. Appel, Alfred Jr. *Jazz Modernism: from Ellington and Armstrong to Matisse and Joyce*. New Haven: Yale University Press, 2002.

5. Babbitt, Milton. "Who Cares If You Listen?", *High Fidelity*, VIII, no. 2 (February 1958), 38-40, 126-7.

6. Banes, Sally. *Writing Dance: in the Age of Postmodernism*. Hanover: Wesleyan University Press, 1994.

7. Bell-Villada, Gene H. "On the Cold War, American Aestheticism, the Nabokov Problem— and Me," *Art and Life in Aestheticism*, ed. Kelly Comfort, 159-70. New York: Palgrave Macmillan, 2008.

8. Benois, Alexandre. *Reminiscences of the Russian Ballet*, tr. Mary Britnieva. London: Wyman & Sons, Ltd., 1941.

9. Berg, Shelley C. *Le Sacre du Printemps: Seven Productions from Nijinsky to Martha Graham*. Ann Arbor, Michigan: UMI Research Press, 1988.

10. Bertensson, Sergei, and Jay Leyda. *Sergei Rachmaninoff: A Lifetime in Music*. Bloomington: Indiana University Press, 2001.

11. Boulez, Pierre. *Stocktakings from an Apprenticeship* (original Relevés d'apprenti, 1966). Oxford: Oxford University Press, 1991.

12. _____. *Notes of an Apprenticeship*, trans. Herbert Weinstock. New York: Alfred A. Knopf, 1968.

13. Bourdieu, Pierre. *Distinction: a Social Critique of the Judgement of Taste*, trans. Richard Nice. London: Routledge, 1989.

14. Buckle, Richard, and John Taras. *George Balanchine: Ballet Master*. New York: Random House, 1988.

15. Carroll, Mark. *Music and Ideology in Cold War Europe*. Cambridge: Cambridge University Press, 2003.

16. Cook, Nicholas. *Analysing Musical Multimedia*. Oxford: Oxford University, 1998.

17. Copland, Aaron. *Music and Imagination*. Cambridge: Harvard University Press, 1952.

18. Craft, Robert. "100 Years on: Stravinsky on *The Rite of Spring*," The Times Literary Supplement, 19 June 2013.

19. _____. *The Movements of Existence: Music, Literature and the Arts 1990-1995*. London: Vanderbilt University Press, 1996.

20. _____. *Stravinsky: Glimpses of a Life*. New York: St. Martin's Press, 1993.

21. _____. *A Stravinsky Scrapbook: 1940-1971*. London: Thames and Hudson, 1983.

22. _____. *Igor and Vera Stravinsky: a Photograph Album, 1921 to 1971*. New York: Thames and Hudson, 1982.

23. Cross, Jonathan. *The Stravinsky Legacy*. Cambridge: Cambridge University Press, 1998.

24. Dahlhaus, Carl. *Realism in Nineteenth-Century Music*, tr. Mary Whittall. Cambridge: Cambridge University Press, 1985.

25. Denby, Edwin. "Three Sides of Agon," *Portrait of Mr. B*, 147-53. New York: Viking Press, 1984.

26. Eagleton, Terry. *The Illusions of the Postmodernism*. Oxford: Blackwell, 1997.

27. Fisher, Barbara Milberg. *In Balanchine's Company: a Dancer's Memoir*. Middletown: Wesleyan University Press, 2006.

28. FitzGerald, Michael. *Picasso: the Artist's Studio*. Hartford: Wadsworth Atheneum Museum of Art, 2001.

29. Forbes, Jill, and Michael Kelly, ed. *French Cultural Studies: an Introduction*. Oxford: Clarendon Press, 1995.

30. Fry, Edward F. *Cubism*. London: Thames and Hudson Ltd, 1966.

31. Fulcher, Jane F. "The Composer as Intellectual: Ideological Inscriptions in French Interwar Neoclassicism," *The Journal of Musicology*, Vol. XVII, Number 2 (Spring 1999), 197-230.

32. Garafola, Lynn, ed. *Dance for a City: Fifty Years of the New York City Ballet*. New York: Columbia University Press, 1999.

33. Giddens, Anthony. *Modernity and Self-Identity: Self and Society in the Late Modern Age*. Stanford: Stanford University Press, 1991.

34. Golding, John. *Cubism: A History and an Analysis 1907-1914*. Cambridge, Mass.: The Belknap Press of Harvard University Press, 1988.

35. Goldner, Nancy. *Balanchine Variations*. Gainesville: University Press of Florida, 2008.

36. Gray, Camilla. *The Russian Experiment in Art, 1863-1922*. Rev. and enl. by Marian Burleigh-Motley. London: Thames and Hudson, 1986.

37. Green, Christopher. *Picasso: Architecture and Vertigo*. New Haven: Yale University Press, 2005.

38. Greenberg, Clement. *The Collected Essays and Criticism, volume I: Perceptions and Judgments, 1939-1944*, ed. John O'Brian. Chicago: University of Chicago Press, 1988.

39. Griffiths, Paul. *Modern Music and After: Directions Since 1945*. Oxford: Oxford University Press, 1995.

40. Guilbaut, Serge. *How New York Stole the Idea of Modern Art: Abstract Expressionism, Freedom and the Cold War*. Chicago: University of Chicago Press, 1983.

41. Guzelimian, Ara ed. *Parallels and Paradoxes: Explorations in Music and Society*. New York: Pantheon Books, 2002.

42. Highwater, Jamake. *Dance: Rituals of Experience*. New York: Oxford University Press, 1992.

43. Hill, Peter. *Stravinsky: The Rite of Spring*. Cambridge: Cambridge University Press, 2000.

44. Hinton, Stephen. "Germany, 1918-45," *Modern Times: From World War I to the Present*, ed. Robert P. Morgan, 83-110. Eaglewood Cliffs: Prentice Hall, 1993.

45. Hodson, Millicent. *Nijinsky's Crime against Grace : Reconstruction Score of the Original Choreography for Le Sacre du Printemps*. Stuyvesant, NY : Pendragon Press, 1996.

46. Hyde, Martha M. "Stravinsky's Neoclassicism," *Stravinsky*, ed. Jonathan Cross, 98-136. Cambridge: Cambridge University Press, 2003.

47. Jordan, Stephanie. *Stravinsky Dances: Re-Visions across a Century*. Alton: Dance Books, 2007.

48. _____. *Moving Music: Dialogues with Music in Twentieth-Century Ballet*. London: Dance, 2000.

49. Joseph, Charles M. *Stravinsky and Balanchine: a Journey of Invention*. New Haven: Yale University, 2002.

50. _____. *Stravinsky Inside Out*. New Haven: Yale University, 2001.

51. Jowitt, Deborah. *Time and the Dancing Image*. Berkeley: University of California Press, 1988.

52. Karmel, Pepe. *Picasso and the Invention of Cubism*. New Haven: Yale University Press, 2003.

53. Kirichenko, Evgenia. *The Russian Style*. London: Laurence King, 1991.

54. Kirstein, Lincoln. *Portrait of Mr. B*. New York: The Viking Press, 1984.

55. Laloy, Louis. *Louis Laloy (1874-1944) on Debussy, Ravel, and Stravinsky* / translated, with an introduction an notes, by Deborah Priest. Brookfield, Vt. : Ashgate, 1999.

56. Lester, Joel. *Analytical Approaches to Twentieth-Century Music*. New York: W. W. Norton & Company, 1989.

57. Manning, Susan. *Ecstasy and the Demon: Feminism and Nationalism in the Dances of Mary Wigman*. Berkeley: University of California Press, 1993.

58. Mazo, Joseph H. *Dance is a Contact Sport*. New York: Da Capo Press, Inc., 1974.

59. Messing, Scott. *Neoclassicism in Music from the Genesis of the Concept through the Schoenberg/Stravinsky Polemic*. London: UMI Research Press, 1988.

60. Monod, David. *Settling Scores: German Music, Denazification, and the Americans, 1945-1953*. Chapel Hill: the University of North Carolina, 2005.

61. Morgan, Robert P. ed. *Modern Times: From World War I to the Present*. Eaglewood Cliffs: Prentice Hall, 1993.

62. Nijinsky, Romola. *Nijinsky*. New York: Simon and Schuster, Inc., 1934.

63. Orledge, Robert. *Debussy and the Theater*. Cambridge: Cambridge University Press, 1982.

64. Page, Tim. ed. *The Glenn Gould Reader*. New York: Vintage Books, 1990.

65. Parton, Anthony. *Goncharova: the Art and Design of Natalia Goncharova*. Woodbridge: Antique Collectors' Club, 2010.

66. Pritchard, Jane, ed. *Les Ballets Russes de Diaghilev: Quand l'art danse avec la musique*. Éditions Monelle Hayot, 2011.

67. Ridley, Aaron. *The Philosophy of Music: Theme and Variations*. Edinburgh: Edinburgh University Press, 2004.

68. Ross, Alex. *The Rest is Noise: Listening to the Twentieth Century*. New York: Picador, 2007.

69. Said, Edward W. *Music at the Limits*. New York: Columbia University Press, 2008.

70. Salzman, Eric. *Twentieth-Century Music*, 3rd ed. Eaglewood Cliffs: Prentice Hall, 1988.

71. Saunders, Frances Stonor. *The Cultural Cold War: The CIA and the World of Arts and Letters*.

New York, London: The New Press, 2013 (1999).

72. Scheijen, Sjeng. *Diaghilev: a Life*, trans. Jane Hedley-Prôle and S. J. Leinbach. Oxford: Oxford University Press, 2009.

73. Schwarz, K. Robert. "In Contemporary Music, A House Still Divided," *New York Times* (1997. 8. 3).

74. Scott, Derek B. *From Erotic to Demonic: on Critical Musicology*. Oxford: Oxford University Press, 2003.

75. Sontag, Susan. "Pilgrimage," *A Companion to Thomas Mann's The Magic Mountain*, ed. Stephen D. Dowden, 221-239. Columbia, S. C. : Camden House, 1999.

76. Stravinsky, Igor. *Selected Correspondence*, ed. Robert Craft, Vol. I. New York: Knopf, 1982.

77. _____. *Igor Stravinsky: An Autobiography*. New York: W. W. Norton & Company, 1962 (1936).

78. _____. *Poetics of Music in the Form of Six Lessons*, trans. Arthur Knodel and Ingolf Dahl. New York: Vintage Books, 1947.

79. Stravinsky, Igor, and Robert Craft. *Expositions and Developments*. Berkeley: University of California Press, 1981(1962).

80. _____. *Themes and Episodes*. New York: Alfred A. Knopf, 1966.

81. _____. *Stravinsky in Conversation with Robert Craft*. Mitcham, Australia: Penguin Books, 1962.

82. Straus, Joseph. *Stravinsky's Late Music*. Cambridge: Cambridge University Press, 2001.

83. Taruskin, Richard. *Music in the Late Twentieth Century*. Oxford: Oxford University Press, 2010.

84. _____. *Defining Russia Musically*. Princeton: Princeton University Press, 1997.

85. _____. *Stravinsky and the Russian Tradition: a Biography of the Works through Mavra*, 2 vols. Berkeley: University of California Press, 1996.

86. _____. "From Subject to Style: Stravinsky and the Painters," *Confronting Stravinsky: Man, Musician, and Modernist*, ed. Jann Pasler, 16-38. Berkeley: University of California Press, 1986.

87. Thomas, Helen. *The Body, Dance and Cultural Theory*. New York: Palgrave Macmillan, 2003.

88. Van den Toorn, Pieter C. *Stravinsky and the Rite of Spring : the Beginnings of a Musical Language*. Berkeley : University of California Press, 1987.

89. Volkov, Solomon. *Balanchine's Tchaikovsky: Conversations with Balanchine on His Life, Ballet and Music*, trans. from the Russian, Antonina W. Bouis. New York: Doubleday, 1985.

90. Walsh, Stephen. *Stravinsky: the Second Exile, France and America, 1934-71*. Berkeley: University of California Press, 2006.

91. _____. *Stravinsky: a Creative Spring, Russia and France, 1882-1934*. Berkeley: University of California Press, 1999.

92. Watkins, Glenn. *Pyramids at the Louvre: Music, Culture, and Collage from Stravinsky to the Postmodernists*. Cambridge, Mass.: The Belknap Press of Harvard University Press, 1994.

93. Weiss, Piero, and Richard Taruskin, ed. *Music in the Western World: a History in Documents*. New York: Schirmer Books, 1984.

94. Wellens, Ian. *Music on the Frontline: Nicolas Nabokov's Struggle against Communism and Middlebrow Culture*. Farnham: Ashgate Publishing Limited, 2002.

95. White, Eric Walter. *Stravinsky: The Composer and His Works*, 2nd ed. Berkeley: University of California Press, 1979.

96. "Persons of the Century--Artists and Entertainers," *Time* (Vol. 151, No. 22, June 8, 1998).

97. "Shostakovich Bids All Artists Lead War on New 'Fascists'," *New York Times* (28 March 1949).

中譯與中文書籍：

1. Barker, Chris著，羅世宏主譯，《文化研究：理論與實踐》。台北：五南，2010。

2. Benzon, William著，趙三賢譯，《腦內交響曲：從認知科學與文化探討音樂的創造及聆賞》。台北：商周，2003。

3. Courtine, Jean-Jacques主編，孫聖英、趙濟鴻、吳娟譯，《身體的歷史─目光的轉變：20世紀》。上海：華東師範大學，2013。

4. Danto, Arthur C.（丹托）著，林雅琪、鄭慧雯譯。《在藝術終結之後：當代藝術與歷史藩籬》。台北：麥田，2010。

5. Dömling, Wolfgang（多姆靈）著，俞人豪譯。《斯特拉文斯基》。北京：人民音樂出版社，2003。

6. Eagleton, Terry（伊格頓）著，李尚遠譯。《理論之後》。台北：商周，2005。

7. Elias, Norbert（伊里亞斯）著，呂愛華譯，林端導讀，《莫札特：探求天才的奧秘》。台北：聯經，2005。

8. Gay, Peter（蓋伊）著，梁永安譯，《現代主義：異端的誘惑》，台北：立緒，2009。

9. Giddens, Anthony（紀登斯）著，趙旭東、方文譯，《現代性與自我認同：晚期現代的自我與社會》。台北：左岸文化，2002。

10. Gottlieb, Robert（高特利伯）著，陳筱黠譯，《巴蘭欽—跳吧！現代芭蕾》。台北：左岸，2007。

11. Gunn, Simon著，韓炯譯，《歷史學與文化理論》。北京：北京大學出版社，2012。

12. Hall, John R. and Mary Jo Neitz著，周曉虹、徐彬譯。《文化：社會學的視野》。北：商務印書館，2002（1993）。

13. Hall, Stuart（霍爾）、陳光興著，唐維敏編譯，《文化研究：霍爾訪談錄》。台北：元尊文化，1998。

14. Hobsbawm, Eric（霍布斯邦）著，鄭明萱譯，《帝國的年代：1875-1914》。台北：麥田，1997。

15. Hobsbawm, Eric（霍布斯邦）著，鄭明萱譯，《極端的年代：1914-1991（上、下）》。台北：麥田，1996。

16. Homans, Jennifer（霍曼斯）著，宋偉航譯，《阿波羅的天使：芭蕾藝術五百年》。新北市：野人文化，2013。

17. Jameson, Fredric（詹明信）著，唐小兵譯，《後現代文化與文化理論》。台北：合志文化，2001。

18. Jameson, Fredric（詹明信）著，吳美真譯，《後現代主義，或晚期資本主義的文化邏輯》。台北：時報文化，1998。

19. Jenkins, Keith（詹京斯）著，賈士蘅譯，《歷史的再思考》。台北：麥田，2011（1991）。

20. Kundera, Milan（昆德拉）著，翁德明譯，《被背叛的遺囑》。台北：皇冠，2004（原著1993）。

21. Levitin, Daniel J.著，王心瑩譯，《迷戀音樂的腦》。新北市：大家，2013。

22. McLuhan, Marshall（麥克魯漢）著，鄭明萱譯，《認識媒體》。台北：貓頭鷹，2006。

23. Milstein, Nathan and Solomon Volkov著，陳涵音譯，《從俄國到西方》。台北：大呂，1994。

24. Nietzsche, Friedrich（尼采）著，錢春綺譯，《查拉圖斯特拉如是說》。新北市：大家出版，2014。

25. Obermaier, Klaus.《春之祭》，台北國家音樂廳節目單，2009/3/28-29。

26. Ridley, Aaron（瑞德萊）著，王德峰等譯，《音樂哲學》。上海：人民出版社，2007。

27. Said, Edward W.（薩依德）著，王志弘等譯，《東方主義》。台北：立緒文化，1999。

28. Saunders, Frances Stonor（桑德斯）著，曹大鵬譯，《文化冷戰與中央情報局》。北京：國際文化，2002。

29. Schmidt, Jochen著，林倩葦譯，《碧娜‧鮑許：舞蹈、劇場、新美學》。台北：遠流，2007。

30. Taleb, Nassim N.（塔雷伯）著，林茂昌譯，《黑天鵝效應》。台北市：大塊，2008。

31. 彭宇薰著，《藝術跨界詮釋：德布西的象徵、印象、與後印象》。桃園：原笙國際，2011。

32. 奚靜之著，《俄羅斯美術史（上冊）》。台北：藝術家，2006。

33. 盧嵐蘭著，《閱聽人論述》。台北：秀威資訊科技，2008。

網路資料：

1. DeVoto, Mark, "The Rite of Spring: Confronting the Score", *The Boston Musical Intelligencer*.

http://www.classical-scene.com/2008/10/28/the-rite-of-spring-confronting-the-score/（2013/8/25）

2. Jordan, Stephanie, and Larraine Nicholas compile, "Stravinsky the Global Dancer: a Chronology of Choreography to the Music of Igor Stravinsky."

http://ws1.roehampton.ac.uk/stravinsky/short_musicalphabeticalcompositionsingle.asp（2013/7/10）

3. Kisselgoff, Anna, "Dance View; Roerich's 'Sacre' Shines in the Joffrey's Light." http://www.nytimes.com/1987/11/22/arts/dance-view-roerich-s-sacre-shines-in-the-joffrey-s-light.html?src=pm（2013/7/10）

4. Kisselgoff, Anna, "Dance: the Original 'Sacre'."

http://www.nytimes.com/1987/10/30/arts/dance-the-original-sacre.html?pagewanted=2&src=pmh（2013/7/10）

5. Oestreich, James R. "Stravinsky 'Rite,' Rigorously Rethought.

http://www.nytimes.com/2012/10/31/arts/music/reconsidering-stravinsky-and-the-rite-of-spring.html?pagewanted=all&_r=0（2013/7/30）

6. *Rhythm is it!* (Berliner Philharmoniker)

http://www.digitalconcerthall.com/en/concert/101/maldoom（2013/8/15）

7. http://www.wqxr.org/series/rite-spring-fever/（2013/7/15）

8. http://www.reriteofspring.org/portfolio-item/stephen-malinowski-animated-graphical-score-of-stravinskys-rite-of-spring/（2013/7/15）

9. 台新銀行文化藝術基金會

http://www.taishinart.org.tw/chinese/2_taishinarts_award/2_2_top_detail.php?MID=3&ID=4&AID=13?MID=11&AKID=&PeID=143（2013/8/25）

視聽資料：以下皆為DVD

1. *Arthur Mitchell coaching pas de deux from 'Agon.'* New York, NY: George Balanchine Foundation, 2006.

2. *Coco Chanel & Igor Stravinsky*. Sony Pictures Classics, 2009.

3. *New York City Ballet, Montreal, Vol. 2*. Video Artists International, 2014. *Agon*, 1960年演出。

4. *Mao's Last Dancer*. Last Dancer Pty Ltd and Screen Australia, 2009.

5. *Music Dances: Balanchine Choreographs Stravinsky*. New York, NY : George Balanchine Foundation, 2002.

6. *Pina*. Neue Road Movies & Eurowide Film Production, 2011.

7. *Stravinsky and Ballet Russes*. Bel Air Classiques, 2009.

8. *Suzanne Farrell coaching principal roles from 'Monumentum Pro Gesualdo' & 'Movements for Piano and Orchestra.'* New York, NY: George Balanchine Foundation, 2007.

9. 《幻想曲》（*Fantasia*），台北：沙鷗，2000（1940）。

國家圖書館出版品預行編目（CIP）資料

藝術.文化.跨界觀點：史特拉汶斯基的音樂啟
示錄 / 彭宇薰作. -- 初版. -- 臺北市：華滋出版
；信實文化行銷, 2016.05
面；　公分. --（What's Music）
ISBN 978-986-5767-94-5（平裝）

1. 史特拉汶斯基（Stravinsky, Igor, 1882-1971）
2. 音樂家 3. 傳記

910.9948　　　　　　　　　　　　105001512

What's Music

藝術‧文化‧跨界觀點：史特拉汶斯基的音樂啟示錄
Art, Culture and Interdisciplinary Perspective：Enlightenment of Stravinsky's Music

作　　　　者	彭宇薰
封 面 設 計	黃聖文
總 編 輯	許汝紘
美 術 編 輯	楊詠棠
編　　　輯	黃淑芬
執 行 企 劃	劉文賢
發　　　行	許麗雪
總　　　監	黃可家
出　　　版	信實文化行銷有限公司
地　　　址	台北市松山區南京東路5段64號8樓之1
電　　　話	（02）2749-1282
傳　　　真	（02）3393-0564
網　　　址	www.cultuspeak.com
讀 者 信 箱	service@whats.com.tw
劃 撥 帳 號	50040687 信實文化行銷有限公司

印　　　刷	威鯨科技有限公司

總 經 銷	高見文化行銷股份有限公司
地　　　址	新北市樹林區佳園路二段 70-1 號
電　　　話	（02）2668-9005

香港總經銷	聯合出版有限公司
地　　　址	香港北角英皇道75-83號聯合出版大廈26樓
電　　　話	（852）2503-2111

封 面 照 片	傑佛瑞芭蕾舞團重建尼金斯基的《春之祭》（©Anne Knudsen, 1988/ Herald-Examiner Collection /Los Angeles Public Library）
封 底 照 片	史特拉汶斯基（右）與大提琴家羅斯托波維奇（Mikhail Ozerskiy, 1962/RIA Novosti archive）

2016 年5月 初版
定價：新台幣 450 元
著作權所有‧翻印必究
本書文字非經同意，不得轉載或公開播放

更多書籍介紹、活動訊息，請上網搜尋　拾筆客　🔍

如有缺頁、裝訂錯誤，請寄回本公司調換